艺术理论与实践创新研究

2022
艺术创新发展论坛
学术论文集

苏 欣 谢兴伟 主编

清华大学出版社
北京

内 容 简 介

为深入学习贯彻党中央提出的文化强国战略，以优异的文化建设成果庆祝党的二十大胜利召开，围绕文化强国建设、文化形象的塑造与传播等问题，辽宁省艺术理论与实践创新研究基地于2022年11月组织举办了第二届艺术创新发展论坛，本届论坛邀请了国内知名专家和中青年学者参与学术研讨，这本论文集正是专家学者们的智慧结晶。论文集分为"专家特稿""文化强国与守正创新"和"新时代辽宁文化形象的塑造与传播"三个部分，既包括了专家们从更广阔的视野上对主题性美术创作、艺术传播管理、传统手工艺赋能乡村振兴以及国际艺术教育与交流等诸多问题的讨论，也包括了中青年学者们对文化的守正创新以及文化形象的塑造与传播等问题的思考与总结。本论文集的作者们主要来自全国各艺术院校或综合型高校的艺术院系，他们不仅具有精彩深刻的理论创见，大多也都具有丰富的实践经验，这也使得本论文集的文章具有了理论与实践相结合的特点。

版权所有，侵权必究。举报：010-62782989，beiqinquan@tup.tsinghua.edu.cn。

图书在版编目（CIP）数据

艺术理论与实践创新研究：2022艺术创新发展论坛学术论文集 / 苏欣，谢兴伟主编 . —北京：清华大学出版社，2023.9
ISBN 978-7-302-64599-3

Ⅰ.①艺⋯ Ⅱ.①苏⋯ ②谢⋯ Ⅲ.①艺术–文集 Ⅳ.①J-53

中国国家版本馆CIP数据核字（2023）第168814号

责任编辑：王巧珍
封面设计：傅瑞学
责任校对：王荣静
责任印制：曹婉颖

出版发行：清华大学出版社
网　　址：http://www.tup.com.cn, http://www.wqbook.com
地　　址：北京清华大学学研大厦A座　　邮　编：100084
社 总 机：010-83470000　　邮　购：010-62786544
投稿与读者服务：010-62776969, c-service@tup.tsinghua.edu.cn
质量反馈：010-62772015, zhiliang@tup.tsinghua.edu.cn

印 装 者：三河市铭诚印务有限公司
经　　销：全国新华书店
开　　本：170mm×240mm　　印　张：18.5　　字　数：273千字
版　　次：2023年9月第1版　　印　次：2023年9月第1次印刷
定　　价：98.00元

产品编号：101140-01

目　录

专　家　特　稿

铸造辉煌的历史画卷——新时代以来主题性美术创作亮点、
　　特色及其评价…………………………………………………夏燕靖　3
论艺术传播管理的基本内涵与实施理念………………………田川流　18
传统手工艺赋能乡村振兴——以鹤庆金属工艺产区为例……陈岸瑛　32
借路扶桑：留日画家与中国画改良………………………………华天雪　45

文化强国与守正创新

"钻石模型"理论视角下沈阳市1905文化创意产业园
　　发展研究……………………………………………杨　波　章静洁　73
关于开辟我省社区社会美育新阵地研究………………………冯朝辉　89
"一流大学"美育教学模式改革创新与实践研究………霍　楷　王亚楠　98
萨满图腾的模数化创新设计研究………………………杨　猛　岳维广　118
服装造型艺术创新思维教学可持续性研究……………………孙晓宇　133
新乐遗址出土的木雕鸟的形变与重生——以多维样态的
　　"太阳鸟"形象传播沈阳城市文化精神探析………………谢兴伟　145
城市公益广告设计与大连城市历史、文化和城市建设
　　融入的研究…………………………………………金啸宇　钱海燕　154

辽宁地区城市形象音乐短片现状与

 创新发展研究……………………………… 范 喆 陈 澳 籍佳敏 167

回归结构背后的主题嬗变

 ——评辽宁儿童文学作家常星儿的创作………… 崔士岚 孙德林 176

当代"红色美育"的守正创新研究……………………………… 杨晓博 184

医巫闾山满族剪纸艺术特征与创新发展

 ——张侯氏剪纸艺术研究………………………………… 刘 雨 194

新时代辽宁文化形象的塑造与传播

关于辽宁城市更新中工业与历史文化遗址重塑活化的

 对策研究……………………………………………… 刘 健 安 娜 207

影视文化中红色文化记忆与国家认同……………………………… 刘雅静 219

工业遗产旅游赋能辽宁城市高质量

 发展路径研究…………………………… 刘 威 冯 满 芦博文 232

辽宁工业遗产文化再生赋能文旅产业发展升级研究……………… 冯 满 240

新时代辽宁文化形象塑造与传播研究……………………………… 钟 戈 249

乡村振兴背景下美术产业赋能辽宁乡村文化

 产业建设探究………………………………………… 高 翔 张 楚 260

艺术类高校学生社团助力区域文化传播路径构建………………… 张 瑜 268

博物馆融合型艺术教育模式建构研究

 ——以辽宁省博物馆为例…………………………………… 张 帅 275

专家特稿

铸造辉煌的历史画卷
——新时代以来主题性美术创作亮点、特色及其评价

夏燕靖

（南京艺术学院艺术研究院）

摘　要：新时代以来的主题性美术创作取得的优异成绩有目共睹，这些作品在党史教育与党建工作、脱贫攻坚与乡村振兴、新时代的建设事业、"绿水青山就是金山银山"、"一带一路"倡议与人类命运共同体、抗击新冠疫情等六个方面呈现出新的亮点。除此之外，它们还彰显了新时代主题性美术创作弘扬社会主义核心价值观、创作中更注重对艺术本体"可见性"的挖掘、强调内容与形式的统一等艺术特色。与此同时，在新时代主题性美术创作中也存在一些值得我们关注的问题，如主题性美术创作中个人风格的塑造与表现、如何强化绘画性而避免照片化、如何实现主题性美术创作的形式多样化等。对新时代以来主题性美术创作的讨论，不仅是为了确立当代美术创作发展进步的根本方向，还是促进主题性美术创作如何进一步彰显出中国特色、时代特色、人民特色和艺术特色的主要手段，其目的是让新时代主题性美术创作能够涌现出更多的无愧于时代、无愧于人民、无愧于历史的优秀作品。

关键词：新时代；主题性美术创作；时代特色

[科研项目：本文系2019年度国家社科基金艺术学重大项目"中国共产党领导下的百年新美术运动研究"（项目批准号：19ZD20）阶段性成果]

主题性美术创作始终与时代同步，紧扣时代脉搏，反映时代特征、时代精神、时代追求。以人民为中心的主题性美术创作，其关键是要创作接地气、归本真的人民群众喜闻乐见的经典作品，从而让作品真正立得住、留得下、传得远，使主题性美术创作具有引领新时代精神风貌、塑造民族灵魂、打造新时代主体形象的现实意义。新时代主题性美术创作，不仅是对发展主题的再次梳理、讴歌人民伟大业绩、激励人民情怀、推动当代创新与创造，而且是对新建设、新生态和新风尚给予高度颂扬，从而体现出创作语言与新时代语境并行不悖的艺术伦理。其最为主要的特色就在于，作品不仅具有精湛的艺术价值，而且具有契合时代发展目标的宏图描绘，以百花齐放的视觉形象，呈现出时代气息、国家气度和民族气派。

一、新时代以来主题性美术创作的鲜明亮点

进入新时代以来，主题性美术创作进一步彰显中国特色、时代特色、人民特色，努力"为时代画像、为时代立传、为时代铸魂"，涌现出一批优秀的艺术作品，取得了优异的成绩，概括起来，有六个方面的亮点。

（一）党史党建主题性美术创作以弘扬革命精神为己任

新时代主题性美术创作中，党史教育和党建工作的主题又有新的拓展，这些作品从现实生活中探寻历史脉搏，选择细节来构建主题，着眼点落在一个"新"字上，寻找党史教育和党建工作中"立得住"的形象进行塑造，体现出中国共产党始终把人民利益放在首位，全心全意为人民服务的根本宗旨。这一类代表性作品有李震的《为新中国雕塑》、李前的《支部建在楼上》、王珂的《延安时期学习马克思主义蔚然成风》等。

对党史题材的表现已经出现了很多优秀的作品，但直接表现为党史留痕的文艺家们显得比较薄弱，这成为新时代党史题材美术创作的新突破。李震的《为新中国雕塑》借以浮雕与圆雕融合的形式进行主题表现，较之先前党史主题性美术创作的新颖之处在于视角的突破，不再局限于党史人物的历史性塑造，而是关注并选择了为党史留痕的艺术家形象，

生动还原正在参与人民英雄纪念碑浮雕创作的雕塑家群像，再现了他们在现场共同探讨创作方案的情境，避免了题材选择党史人物塑造而产生的雷同化表达。

李震：《为新中国雕塑》，雕塑，选自"第十三届全国美术作品展"，该作品荣获第三届中国美术奖，创作年份：2018年

党建题材在主题性美术创作中由来已久，但之前的作品大多表现抗战时期的党建，虽然具有厚重的历史性，但似乎在时代性彰显方面略有不足。李前的《支部建在楼上》（后改名为《支部里的年轻人》）便是带着这种思考进行的艺术创作，反映的是新一代青年"建设者"在都市楼宇中参与党建活动的身影，突出上海首创的楼宇党建模式使党组织的工作有效地扩大到新兴领域。这幅作品选取了正在进行党小组生活会的青年为主要表现对象，形象生动地再现了"金领驿站"这一城市基层党建工作的生命活力。

（二）脱贫攻坚与乡村振兴是新时代主题性创作的重点选材

推进全面脱贫与乡村振兴的有效衔接，是党在新时代乡村建设上的重大战略任务，尤其是2020年乃脱贫攻坚决战决胜之年，是全面建成小康社会和"十三五"规划的收官之年。这一主题成为新时代主题性美术创作的重中之重，其创作的着力点大体概括为：一是以典型性题材为

抓手，表现从脱贫攻坚到乡村振兴的转变，构建这一转变新貌的视觉效果；二是挖掘可持续发展的乡村经济的长效机制，诸如，体现因地制宜培育和发展适合乡村发展的优势产业。这类代表性作品有王奋英的《暖心——十八洞村贫困户精准识别公示会》、陈树中的《野草滩，秋意满园》等。

王奋英创作的《暖心——十八洞村贫困户精准识别公示会》中国画作品，正是反映了乡村干部带领人民群众脱贫致富奔小康的场景。画作围绕最为平凡的百姓人物，描绘出平凡而具有特殊意义的贫困户精准识别公示会的场景，传达了中国共产党带领湘西土家族、苗族决胜全面小康，决战脱贫攻坚取得的优秀成果。

王奋英：《暖心——十八洞村贫困户精准识别公示会》，中国画，尺寸：240cm×450cm，选自"伟大历程　壮丽画卷——庆祝中华人民共和国成立70周年美术作品展"，创作年份：2019年

"乡村振兴"题材的美术创作，是新时代以来反映乡村生活的主旋律之一。陈树中创作的油画作品《野草滩，秋意满园》是真实反映乡村振兴事业发展面貌的佳作。作品中的乡村农民朋友早已不是彼时油画《父亲》中满是风霜的老农民形象，更不是过往乡村题材艺术作品中那些唯唯诺诺的"小人物"形象，而是在广袤乡村中有知识、有理想、有朝气、有闯劲的新型农民形象。作品用充满烟火气息的乡村学习、劳作等生活场景，还原了乡村干部、村民生动可感的日常形象。

（三）唱响新时代"咱们工人有力量"的赞歌，为新时代建设事业谱写新篇章

以往此类题材的作品多是表现工人建桥修路的热烈场面，而新时代的工业建设题材美术作品则呈现出我国在工业、科技等众多领域取得的优异成绩。"一些美术工作者从科技的别样之美中，体悟到大国重器所蕴含的理想之光，将其与艺术造型、色彩、构图之美相结合，让富有诗意的技术应用、充满美感的科研成果，在画布上艺术化呈现。"① 成功登月、海洋石油981平台、大型客机的制造、筑梦雄安、亚洲最大射电望远镜等都成为当代唱响"咱们工人有力量"、歌颂建设事业新篇章的重要题材。画家们通过优秀的作品呈现了新时代新建设美好现实的真实场景。这类代表性作品有范春晓的《中国制造走向世界——C919大飞机》、马佳伟的《唱响明天——打造千年雄安》、王利的《飞天港》、张静的《中国速度》等。

范春晓的《中国制造走向世界——C919大飞机》采用工笔画技法描绘，呈现出党的十九大"砥砺奋进的五年"道路上，中国制造业发展高峰中的最耀眼的"中国制造"靓丽名片——自主研发、自主知识产权C919大飞机制造业的出现。为捕捉C919大飞机的"经典瞬间"，作者将创作思路定格于"制"，这是对中国制造业走向世界、蓄势待发的寓意性表达。

（四）人与自然和谐共生，践行"绿水青山就是金山银山"的主题创作

推进美丽中国的建设步伐，其中一个重点就是实现人与自然和谐共生，生态环境治理践行着迈向现代化的发展理念，即"绿水青山"与"金山银山"的和谐发展，表现这一题材的代表性作品中有商亚东的《最美太湖水》，赵红雨、张晓东的《社会主义新农村——美丽乡村》，韩飞、夏卉怡的《绿水青山的守护者》，孔亮的《生态母亲河》，林容生的《青山不老绿水长流》等。

① 顾平：《以真实体验描绘中国智造之美》，《人民日报》2021年10月24日第8版。

"绿水青山就是金山银山"①是习近平总书记向全社会发出的尊重自然、顺应自然、保护自然，自觉践行绿色生活，共建美丽中国的号召。商亚东的《最美太湖水》表现了"实施可持续发展战略——太湖水污染防治"的主题，画面定格太湖环境保护监测船行驶于湖中的场景，描绘了一群环保科研人员热闹的工作场面，有声有色地刻画了十多位工作人员的身姿与表情，且画面以日出朝阳的光影表现出通透而明媚的氛围，契合绿水青山美好生活的主题写照。最为突出的是，这幅作品"捕捉"了正在工作状态中的人物动作，画中的他（她）们正在分组展开工作，各自进行取水、采样、观测、入库整理等工作的形象自然且饱满，被太湖水环绕的他（她）们在工作中彼此协调，交流融洽，投入在保护自然、回馈自然的愉悦之中。

（五）"一带一路"主题性美术创作的世界性与人类命运共同体的广泛性

"一带一路"体现的是"当今世界规模最大的国际合作平台和最受欢迎的国际公共产品，是构建人类命运共同体的伟大实践。'一带一路'倡议从愿景到行动，从理念到共识，从夯基垒台、立柱架梁到全面深入发展，国际影响力在不断提升"②。新时代以来高质量建设"一带一路"，实现了各国人民的相互了解与相互支持，促进了国内国际"双循环"的新发展，围绕这一主题性的美术创作呈现出形式多样、视角多元，构成了具有开放性和包容性的特征。这类代表性作品有陈宜明、郭健濂的《中国援非医疗队》，郑剑的《西气东输之奋战者》，王煜的《自由之路——坦赞铁路之一》，李宝林、吴建科的《风云在望亚丁湾》等。

陈宜明、郭健濂的油画作品《中国援非医疗队》，就是为这一宏大主题而创作的美术作品。作者选取医疗队在非洲行医这一经典瞬间，展开人物与情节的"故事性"叙述，画家选取真实却简陋的行医场所（如

① 《习近平擘画"绿水青山就是金山银山"：划定生态红线，推动绿色发展》，人民网—中国共产党新闻网，2017年6月5日。
② 中央党校（国家行政学院）国际战略研究院课题组：《以"一带一路"高质量发展 推动构建人类命运共同体》，《经济日报》2020年9月22日。

露天的环境、遮阳的帷幔、简易的行医桌等)作为构图的主要背景,遮阳篷下倾泻的阳光与灰调阴影形成对比关系,起到了活跃画面生命气息、加强空间结构的重要作用。通过画面我们强烈感受到中国援非医疗队员努力克服种种困难,为非洲人民提供医疗服务的"仁心"之举,这是他们用爱,甚至是用生命浇铸出的中非传统友谊,向世界展示了肩负使命的大国形象。

(六)抗疫战场上,白衣战士用行动证明逆行者是"最美的背影"

2020年庚子春节,一场抗击新冠疫情的战役打响了,有这样一群白衣战士,他(她)们逆行而上,共同架起了"爱的桥梁"。这一主题也正成为当代主题性美术创作的重点选题,集中呈现出熠熠生辉又感人涕泪的抗疫现实。这类代表性作品有何红舟、邬大勇的《总书记的回信》,王汉英的《武汉 2020-01-19》,庞茂琨的《永恒与短暂》等。

何红舟、邬大勇的油画作品《总书记的回信》再现了抗疫时刻的动情场景:北京大学第三医院的援鄂抗疫医疗队有多名"90后",他们是抗疫最前线的骨干力量。在"疫情就是命令,防控就是责任"的号令下,他(她)们冲锋在前,用实际行动履行医者仁心的职责,体现了当代中国青年的

何红舟、邬大勇:《总书记的回信》(第二稿),油画,尺寸:250cm×400cm,选自国家博物馆"众志成城——抗疫主题美术作品展",创作年份:2020年

精神风貌。画作中两位"90后"党员身份的医者在临时党支部书记的监事下,在北医三院援鄂医疗队34名党员队员的见证下念诵习总书记回信,习总书记说:"广大青年用行动证明,新时代的中国青年是好样的,是堪当大任的!"同样受到情绪感染的何红舟与邬大勇,用画笔描绘了北医三院"90后"党员收到回信那一刻,画中人物的情感溢于言表,欣喜、兴奋、坚毅的复杂情绪跃然而出。

二、新时代主题性美术创作的特色所在

新时代主题性美术创作立下的宗旨,是美术创作进一步彰显中国特色、时代特色、人民特色与艺术特色,努力"为时代画像、为时代立传、为时代铸魂"。纵观新时代以来的主题性美术创作,可以归纳为三个方面的特色。

一是新时代主题性美术创作讲好党与人民的故事,以弘扬社会主义核心价值观为立根之本,这是主题性美术创作的精神信念。因此,主题性美术创作始终与社会主义核心价值观保持一致,创作者要在认识上达到弘扬主旋律与真善美相一致的自我追求,使创作的作品彰显信仰之美与崇高之美。而要反映好这一切,则需要创作者深入生活、了解现实,尤其是要有对生活的真切感受,这是最为重要的创作源泉。惟其如此,才能对主题性美术创作生发真情实感,对创作表现有全面的把握,从而在创作中对情感叙事有深刻的表现。例如,2021年迎接中国共产党成立100周年之际,在北京落成的党史展览馆的大型党旗雕塑《旗帜》为主体象征的群雕,成为主题性美术创作的制高点。《信仰》《伟业》《攻坚》《追梦》四组大型圆雕分别对应"四个伟大"主题,讲述了中国共产党100年来为人民谋幸福、为民族谋复兴的奋斗历程。《伟业》主题雕塑中的65个人物形象,涵盖不同年龄阶段、不同身份、不同时代、各行各业的人物,凸显了新时代的成就。雕塑标志着在党的领导下,人民共同成就了今天的辉煌业绩。在《信仰》中,依次表现了"新民主主义革命时期""社会主义革命和建设时期""改革开放新时期"和"中国特色社会主义新时代"。多个时期下的不同时空组合,有效增强了雕塑的宏大叙事性与

体量感、厚重感。70多位人物握拳宣誓，每个人挺拔的身姿组成了坚不可摧的山体，整体协调统一，气势轩昂。整组作品从艺术的高度将主旋律下党与人民的故事描绘得崇高且感人。

故此，可以看出以"坚持正确方向，扎根祖国大地，聚焦精品创作"的思维，来建构新时代语境下主题性美术创作的叙事语言，这是一项非常重要的创作话题，是来自创作者的生活体验与情感凝练。只有不断地使认识趋于深刻化，通过主题性美术创作的情感来转化认识，才能将叙事表现的主体形象塑造置于当代艺术发展进程中予以审视，从而明晰主题性美术创作的创新视角和创作者自身品位，而不是去重复过去已有的创作经验，抑或是无革新的创作形式。这是新时代主题性美术创作形成新认识的立足点，具有历时性与共时性的统一。

中央美术学院集体创作：《信仰》，雕塑，尺寸：1500cm×450cm×800cm，
中国共产党历史展览馆收藏，创作年份：2021年

二是主题性美术创作在聚焦主体形象塑造的同时，创作中更注重对艺术本体"可见性"①的挖掘。美术创作的"可见性"，着重体现在精其

① "可见性"是法国哲学家梅洛‑庞蒂（Maurice Merleau-Ponty）在《眼与心》一书中提出的观点，试图以绘画表现的体验视角来解读绘画技艺的形式特征（参见：庞蒂：《眼与心》，杨大春译，商务印书馆，2007，第44页）。本文借其观点，讨论新时代主题性美术创作中"技艺"感染力的问题。

"技艺"上。新时代主题性美术创作的"技艺"是综合能力的体现，它包括创作者的技艺功底，对写实性、表现性，乃至意象性的艺术理解后的镜像捕捉，以及将传统艺术技艺与当代艺术眼光进行创新性融合。换言之，新时代主题性美术创作除了艺术主张和题材选择之外，艺术表现、艺术形式，乃至创作方法和艺术审美的呈现，都是支撑创作者通过表达与表现的艺术处理达到的最终效果，最终还原作品中人物、事件和历史的可感形象。说到底，美术创作的"可见性"挖掘，都着力在体现创作者的全部意图上，即当代艺术需要将"现代性"与"当代性"融入人文情愫的细腻描绘中。就此而言，艺术"现代性"与"当代性"融汇，是带给美术创作在视觉表现上的冲击力。如《载梦之舟——中国新的科技成果》中就通过视点重组、时空交错的方式打开画面空间，将"现代性"和"当代性"通过这种构图形式表现出来。天马行空的组合和想象让画面表现形式甚是新颖独特，形成很强的视觉冲击力。海平面和天空不在一个透视点上，整面天空成为一个虚拟时空，用代码填充，把"不可见"的互联网和实体的太空以及海洋并置于画面之中。由此可见，新时代主题性美术创作不论在题材选择的角度上，抑或是作品表现手法的探索上，都不应以炫技为博人关注的"噱头"，而是不断汲取传统文化与现代精神，在主体形象塑造选择、形式表现的开拓中兼容并蓄。尤其是在中国特色艺术语言表达上敢于创新与实践，充分运用创作主题的丰厚内涵与艺术表现多样化来构成相得益彰的艺术效果。概言之，主题性美术创作的"可见性"背后，其实就是创作者在艺术表达中具有的思想性、时代性和艺术性的集中显现，其创作的作品应在更高层次上凸显出主题性美术创作的经典性，再现更多"思想精深、艺术精湛、制作精良"的壮阔画卷，这是其创作生动写照的真正意识。

三是新时代主题性美术创作的叙事性、内容、表现形式的统一。就主题性美术创作的内容与形式构成而言，以特定的形式强化内容成为美术创作的有机整体，让作品的内容与形式能够作为作品主题性得以完美表达而存在，这是主题性美术创作主体形象"再现"建构与塑造的关键。具体来说，新时代主题性美术创作体现出在题材、情境与主体形象"再现"塑造上的新突破，有着正视历史和现实的新体验，从而让我们感知具有

本色的、现实的、新颖的,且在主体形象塑造上发生的明显变化,能够呈现出新时代时空重构叙事表达的壮阔画卷。如董卓的《国家的脊梁》以平行空间的方式将10位为国家做出杰出贡献的科学家王淦昌、黄大年、邓稼先、钱学森、吴文俊、钱三强、宋文骢、谢家麟、王大珩、朱光亚,有序地排列在一个虚拟的空间中,画中充满科技感的线条在10个人物中穿插,构建起人物之间的联系,对科学家的描写语言不仅个性鲜明而且极富情感,每位科学家之间的言语和动作似乎还有呼应。冷色调的烘托下,使人物具有了更强烈的可读性。进而可看出新时代主题性美术创作的叙事灵感与表达形式有了更加深入的探索性,以及在作品中凝聚出昂扬向上的、富有"人民性"的审美品格。进言之,主题性美术创作要求在内容与形式上高度融合,并进一步结合叙事方式、表现方式,最终创作出具有时代审美的、引领时代潮流的优秀作品。

董卓:《国家的脊梁》,综合材料,尺寸:288cm×480cm,中国美术馆藏,党史主题经典美术作品,创作年份:2019年

三、新时代主题性美术创作的评价

主题性美术创作特别需要营造出良好的社会效应,这已经成为新中国美术发展史上的重要推手。并且,它对于繁荣当代美术事业,建设先进文化,推进以社会主义核心价值观引领的道德建设,以及普及美育等

都有着举足轻重的作用。在主题性创作如火如荼的发展势头中，作为艺术创作者，应时刻提醒自己在创作中的初心回归，警惕进入雷同化的叙事表达，应在保有艺术表现多样性的基础上努力探索艺术创作的多元性和先进性。

其一，基于个人风格谈主题。主题性美术创作中出现了一些以消解创作者自我风格为代价的现象是值得关注和探究的创作问题。由于主题性美术创作目标明确，画面承载的内容和叙事力度在绘画创作之初已经预设完毕，而且多采用"写生"手段进行"写实"塑造，因为用写实手法展开的创作最容易被大众接受和理解。故而，创作者在主题性美术创作中为了主题，大量采用写实性的技法语言，可能在一定程度上会自然而然地出现雷同性，并消解掉部分个人艺术风格。在主题性美术创作中对个人风格的塑造，实质上是向创作者的创作提出了更高要求。如刘文西的《曙光》就是一件把创作者个人风格和主题性创作结合得较为恰当的作品。刘文西是一位将主题性创作与个人艺术风格结合得非常好的画家。此画表现的是毛主席1947年转战陕北时在佳县的情景，毛主席站立在画面右边，目光向左前方遥望，背景则是陕北的自然景观。毛主席气宇轩昂，目光炯炯有神，充满希望，再辅以红黄色背景的陕北高原、黄土地等，让整幅作品充满正气，也预示着中国革命即将取得全面胜利。从刘文西的艺术作品中，我们可以看出，通过创作者自我风格与主题的不断磨合，终会找到合适的切入点。这需要的是创作者自身的艺术自觉性，反复进行调整，寻找合适的平衡点，找到符合自己的表达主题与表现方式。

其二，基于绘画性论主题。众所周知，主题性美术创作的首要任务是主题的表现，这是无可厚非的。但一些画家为了表现好主题，在强调主题写实性的同时，往往容易忽视绘画性的表达，最终将作品描绘成如同一张照片的效果，虽说造型准确、布局合理，但没有绘画性，没有画意的突出体现。这些画如果让行外人士来看，自然觉得没有什么不妥，甚至有时候还会佩服作者精湛的写实功夫。但从专业角度来看，就缺乏"绘画性"特征，看多了自然会索然无味。所谓的"绘画性"，包含两个层面的意思，首先是由艺术家通过艺术手法，如构图、色彩、笔触、笔墨以及形式感的综合要素所做的艺术处理，最终呈现出来的艺术效果要有别

于照片，而且要具有艺术性的视觉效果。其次是通过画中之物巧妙地传达画意，"主题性美术创作必须通过画中'事'（具象），表达出超越具象之外的'理'，以尽画外之意"①。这当然是对主题性美术创作的较高要求。"绘画性"有着去照片化的特征，呈现出画家巧妙的思维（通过什么来点题）、形式感的布局（并非稳定的、常见的构图）、高超的技法处理（主要体现在技术水平上）、传达意图（点出画外之意）等。20世纪50年代，关山月的《新开发的公路》与杨之光的《一辈子第一回》都是这方面的经典之作。关山月的《新开发的公路》描绘了深山老林中一条新公路蜿蜒曲折地盘绕在山腰，公路上的汽车、路边的路标与栏杆等都说明了这是一条新开发的公路，但如果作者仅止于此，那此作便显得没那么出众了。此作的亮点在于画家用画面近景中的一群猴子来确认了公路之新，猴子们都转头看向公路上的汽车，说明它们没有见过汽车，用猴子的目光点出了公路之新，实在绝妙。杨之光的《一辈子第一回》描绘的是一位农村老太太手拿选民证幸福激动的时刻，表现了1953年中国历史上第一次全国普选的情景。画家通过农村老太太来告诉大家此次普选贯彻的程度，连在彼时地位最为低下的农村老太太都具备了选举权，那更不用说城市里的、年轻的、男性的知识分子，这种对主题的烘托与表现既巧妙又深刻，极具感染力。主题性美术创作对"绘画性"的追求，应该成为画家的自觉行为，这也是画家对自己作品的高标准追求。可喜的是，在当下主题性美术作品中已有不少画家注意到了"绘画性"的体现，并努力将之表现得恰到好处。"绘画性"是对主题性美术创作更高层次的要求，这理应成为画家们艺术创作关注的重点方向。

其三，基于表现形式多样化关注弘扬主旋律主题。表现形式的独辟蹊径对于创作者来说至关重要，这关系到画面的格调高低，也会令我们注意到主题性美术创作是否有捷径可寻的问题讨论。诸如，纪念碑式、金字塔式、行军式等经典构图形式，以及低视点和广角镜头的应用，在一定程度上对艺术作品的表现力有很大的提升，这一点毋庸置疑。当然，观众即便不了解内容，也知道是讲的英雄人物、英雄主题，如詹建俊的《狼

① 陈都：《主题性美术创作中的写意问题——兼论当下主题性美术创作的不足及突破途径》，《艺术探索》2022年第1期，第68页。

牙山五壮士》。然而，在同期展览中，这种重复性出现的表现形式对于大众来说未免容易产生审美疲劳，重复化的视觉语言还会大大降低大众的观赏热情，使大众失去进一步了解作品内容的兴趣，这一结果将会削弱主题性创作原有的意义。由此可能会导致主题性创作容易走上程式化、刻板化的道路。王君瑞、梁佳卿的《红旗渠》则规避了传统的以人为主角的主题性创作表现形式，作品由大面积巍峨的太行山脉构成，自然风光在画面中具有了双重属性。宏伟的山脉既展现了自然力量与巨大的困难，也凸显了开凿红旗渠的工人的精神性。画面打破了传统的丰碑式形式，让山和人结合在一起，将人与自然融为一体，形成独特的表现形式。由此，也可看出需要创作者在主题性创作的表现形式上勤加思考，多加谋划，形成新的叙述面貌，保持作品的引力和磁性。

王君瑞、梁佳卿：《红旗渠》，油画，尺寸：300cm×650cm，
中国共产党党史馆藏，党史主题经典美术作品，创作年份：2021 年

四、结　语

主题性美术创作当随着时代发展，从现实生活中获取创作灵感，这个问题无疑是重要的，也是实现主题性美术创作在当代发展的切入点之一。主题性美术创作要做到成为历史的图鉴，对创作者有明确的要求，既需要精湛的技艺，特别是驾驭宏大题材的"手上功夫"，又需要有对待历史和时代的真情实感。"为时代造像，为人民丹青"，如若技艺缺失，

便是艺术家的失职。同样，对于艺术研究者而言，针对主题性美术创作进行深入探索与研究是确有必要的，因为主题性美术创作关乎时代、关乎民族、关乎艺术成就，是当今美术界高度重视的命题，也是创作技艺与理想信念得以检验的重要途径。进言之，实现主题性美术创作在当代的发展，必须立足于创作主题与叙事表达的高度融合，还要将理想信念、家国情怀和社会责任等诸方面进行高度统一。主题性美术创作必须表现"人民性"的视觉形象，传承自延安文艺到新时代文艺发展所强化建构"正题"表现的审美意识，在更高创作层次上凸显主题性美术创作的多样性，再现更多与时代同频共振的作品，推进中华民族文化的繁荣兴盛，这也是新时代主题性美术创作的重要使命和最为宝贵的精神财富。

作者简介：

夏燕靖，艺术学博士，南京艺术学院艺术研究院教授、博导，南京艺术学院"刘海粟教学名师"，南京艺术学院艺术学理论博士后科研流动站合作导师，南京艺术学院艺术学理论学科带头人，南京艺术学院艺术史论国家级一流本科专业建设点负责人。主要学术兼职：国务院学位委员会第七、第八届学科评议组（艺术学理论）成员、教育部马克思主义理论研究和建设工程重点教材审议委员会专家组成员、中国文艺评论家协会理论委员会委员、中国美术家协会会员、中国工艺美术学会理论专业委员会委员、中国艺术学理论学会常务理事、中国艺术学理论学会艺术史专业委员会会长。主要研究方向：艺术史及艺术史学、艺术教育。

论艺术传播管理的基本内涵与实施理念

田川流

(山东艺术学院艺术管理学院)

摘　要：艺术传播是艺术活动的重要环节和组成部分，具有丰富的内涵与鲜明的特征，在艺术管理范畴中居于重要的位置。深化理解艺术传播管理的基本内涵，应当洞察艺术传播管理的基本属性，促使传播价值的不断提升；凸显艺术传播管理的国情特色，保障传播活动的健康运行；展拓艺术传播管理的丰富内蕴，推进传播活动的科学发展。在当下，人们对艺术传播管理尚存在认知的误区。艺术传播既与一般文化传播有类同之处，同时又具有自身的特点；艺术传播既具有国内传播的特性，也具有国际传播的特性；艺术传播既具有公共服务的属性，也具有市场与商业化运营的属性。确立艺术传播管理的科学理念，需要相互尊重，平等交流；保障利益，倡导共赢；凸显优势，正视差异；坚守底线，维护多元。

关键词：艺术传播；管理内涵；认知误区；科学理念

基于当代社会艺术活动及其艺术产品创制的发展，艺术传播活动也获得了深化与延展，成为艺术活动中十分重要的环节之一。随着全球化进程的不断推进，艺术传播不仅在国内艺术活动中显得十分重要，而且在国际艺术交流领域中的作用日益凸显。当人们将艺术管理的视角同艺术创作与制作、艺术市场与消费相连之时，便会发现，对艺术传播方式的引导和艺术传播规律的掌控已成为当前艺术管理的重要构成。正是由

于艺术传播管理研究的相对匮缺，才令许多机构和人们在这一环节缺乏自由、自觉的把控，乃至出现对艺术传播管理的认知误区与操作紊乱。如何以科学的理念把握艺术传播管理，已成为推进艺术传播活动沿着科学轨道前行的关键。在当下，无论是对艺术传播管理的主体与客体、艺术传播管理的理念与目标、艺术传播管理的体制与机制、艺术传播管理的方式与方法等方面的研究，均需要付诸深入的理论研究与实践探索，以求充分认识与科学把握艺术传播管理的基本价值和实施路径。

一、深化理解艺术传播管理的基本内涵

近年来，学界对艺术传播管理的关注，是基于艺术传播活动在当代社会艺术活动中的地位迅速提升而出现的。然而，在面对艺术传播是否需要管理，以及需要怎样的管理等基本内涵的认知方面，尚有不少人处于较为困惑的状态。强化对艺术传播管理基本内涵的认识与深拓，对于促进艺术传播管理的质量、建树更为丰厚的艺术传播价值是十分重要的。

（一）洞察艺术传播管理的基本属性，促使传播价值的不断提升

作为艺术活动的重要环节，同艺术活动的其他各个环节一样，艺术传播管理均体现为"通过计划、组织、领导和控制组织资源，以有效益和高效率的方式实现组织目标的过程"。在艺术活动的运行过程中，它大致呈现为这样的序列：艺术创意与策划—艺术创作与制作—艺术传播与营销—艺术市场与消费。上述各环节均属于艺术活动的基本构成，都需要科学和有序的规范与引导，的提升艺术生产、传播、营销的整体效益。而艺术传播的管理正是居于十分关键的部位。

艺术传播具有鲜明的传承性，其管理行为也同样具有延续性。人类历史上的艺术传播在其主流上大都是积极进取的，均通过不同方式的传播，促使艺术活动的内容与各门类艺术形式得到广泛的交流，渗融于更广大的区域，获得更多受众的认同。在漫长的农耕社会，艺术传播处于低层次，传播速度缓慢，传播范围狭窄，传播节奏低徊，其间，管理活

动几乎为人们忽略不计。即使有所关注和研究，也大都消融于艺术整体活动之中，而未能将其作为相对独立的环节加以研究。但不同时代各个层级的管理者均为艺术传播做出了一定努力，也为当代艺术传播管理提供了一定经验。正是由于艺术传播在当代影响力和效能的迸发式显现，才引发人们的高度重视。其管理活动及其行为是否具有科学的内涵与价值，决定了艺术传播最终效能的实现。

艺术传播具有一定的自律性，其传播管理也需要适应这一特点。正如整体艺术活动一样，艺术传播中的自律性客观存在。在一定时期或艺术传播运行之中，传播活动会因循其内在发展的需要和规律，沿着有利于传播运行的方向和轨迹行进，具有一定自主的、自适应的特征，但其内质隐含着社会对其运行的规范和制衡，令其难以逾越既有的轨迹。如若有所偏移，便会出现一定的外力制衡，予以适度匡正。到了社会生产力水平大幅提升、科学技术迅捷发展的当代，艺术传播如同其他艺术活动一样，越发显现其需要施加管理的重要性。在科学管理的推进下，艺术传播可以得到科学的把控，以多倍的发展速度和规模超越以往的时代，形成当代社会文化及艺术活动的重要景观。艺术传播是需要管理的，只有通过有效的管理，方能促使艺术创造成果及其信息获得更大范围的播扬，产生更大的社会效益及经济效益。

艺术传播具有双向性，其传播管理更需要顺势而为。从主流来看，历史上的艺术传播均具有双向性，即传播是相互的，既有积极主动传播的一方，同时又有着受传者一方的呼应与配合。在更多的时候，作为受传者一方也会予以反馈或回报，令对方获得一定的艺术信息。有时由于传播渠道不畅，或是传播管理的错位与不善，会产生不利的影响，致使传播活动达不到应有的效应。而传播与受传双方文化习俗、审美意识以及意识形态等方面的差异，也会造成传播效应的耗损。某些具有强势特征的文化借助于政治经济优势，对弱势文化民族和区域的强行进入，则具有了"文化入侵"或者"殖民化"色彩。艺术传播与一般艺术活动一样，也具有浓重的社会意识形态内涵，特别是艺术传播与一般文化传播相互交织，对社会的影响更为直接。艺术传播管理的重要使命即在于适时调节，促使艺术传播双向运行的有效实施，遮蔽和防范不利、消极的因素，

推进艺术传播活动的健康和快速发展。

（二）凸显艺术传播管理的国情特色，保障传播活动的健康运行

艺术传播管理成为人们关注的重心，是与艺术传播活动在当代的迅捷发展直接相连的。艺术传播是一项社会化活动，系由社会多方面机构、实体、企业和人员加以实施，同时因其既属于精神生产，又属于艺术生产；既具有社会意识形态属性，又具有审美属性；既具有本土化特点，又具有各自的国情特点；既与艺术的创作和制作人员具有密切联系，又与社会大众紧密连接，呈现出十分复杂的态势。基于我国社会主义的国体与政体的特点，需要特别重视和凸显国情特色，强化在中国当代社会背景下实施科学的艺术传播管理。

注重艺术传播管理主客体关系的调节与协同，是艺术传播管理得以顺利实施的核心。艺术传播是由艺术传播管理主体来实施的管理活动，其管理行为须接受国家政策法律法规的制导，同时受到社会各种规范的约束，以及大众艺术接受的影响。艺术传播管理具有极强的主体性，既有作为国家意志体现的政府及其相关部门的管理活动，也有大量艺术传播机构与实体自身的管理行为；既有属于国有体制的传播机构与实体，也有属于民营体制的，与国有传播实体密切相连的传播类企业。正是这些不同类别、不同性质的机构和实体，承担着国家推进国内外艺术传播的使命。不同层级、不同领域、不同方面的管理实施，在其整体上推动了艺术传播活动的运行。如何调节各类关系，保障其在和合、协同的氛围下共同履行艺术传播使命，成为检验其管理行为基本水准的"试金石"。

提高艺术传播管理的效能，是推进艺术传播迅捷发展的关键。当代艺术传播活动不同于一百余年前的艺术传播，历史的艺术传播大都徘徊于低层次、低效率和相对无序的形态之下，形成了农耕时代艺术传播的典型特征。而在近代社会以来，基于生产力水平的提高和科技的推动，艺术传播活动不仅得益于传播主体的逐渐成熟，而且在其传播机制、传播方式、传播技术、传播途径等方面均产生了巨大变化，不仅大大扩展了艺术传播的规模、效率和区域，还提升了艺术传播的效果，为社会和

大众提供优质的艺术服务。艺术传播管理的基本目标在于不断提升艺术传播活动的基本效能，使更多受众得到充分、优质的艺术服务和艺术产品供给，以期产生广泛、良好的传播效应，既包括精神的社会效益，也包括经济的市场效益。如何有利于这一目标的实现，成为艺术传播管理研究的重要内涵。

（三）展拓艺术传播管理的丰富蕴含，推进传播活动的科学发展

当代艺术传播管理是在艺术传播活动得到广泛和高速发展的态势下形成的，推进艺术传播活动的迅捷发展，重要的是传播实体与传播活动在其管理的基本内涵和方式方法等方面获得改进与提升，在科学理念的指导下实施高效率、高节奏的管理。当下艺术传播管理研究尚处于初始阶段，需要人们予以更多的关注，认识和把握艺术传播管理的内涵、规律和具体特性，探索其基本方式与具体内容，确立艺术传播管理研究的内容体系。

艺术传播管理基本原理研究，其传播既与一般文化传播相一致，又具有自身的特点，在多个维度上还表现出积极的意义。在传播区域维度上，具有国际性和区域性等；在管理目标维度上，具有价值性、多元性等；在管理效能维度上，具有双向性、差异性等；在管理方式维度上，具有多样性、规范性等。

艺术传播管理主客体关系研究，体现于对艺术传播主体的管理，即对人的管理，包括对艺术传播者的遴选、扶持和监控；体现于才艺术传播客体的管理，即对传播对象的管控，对传播内容及信息的收集、筛选和优化。

艺术传播管理方式的研究，包括政策与法治管理、宏观方式与微观方式管理、目标管理与绩效管理、柔性与刚性管理等。

艺术传播运行管理研究，包括对经营与宣传方式的把控，对运营机制的建立与调整，对运营进程的控制与监督，对传播计划的参与和审查，对传播策划的参与和控制，对传播活动的投融资，对资金使用的监控，对运行过程的审视和督查，对危机的防控及预案的制定等。

艺术传播效能管理研究，包括对传播效果的评估，对精神效应与经济效应的检验，以及对传播接受的引导；对大众接受能力、喜爱程度、认知水平以及传播与流行状况的统计和评估等。

二、当代艺术传播管理的认知误区

在当代，由于艺术管理尚属于一门起步不久的学科，人们对其认知还有不少未能深刻把握的领域，又由于艺术传播作为艺术活动的重要环节，不少人未能将其与其他环节做出有效的分解。因此，人们在对艺术传播的管理中，尚有一些理念不够清晰，需要加以理论的匡正，以求获得科学和理性的认识。

（一）艺术传播与文化传播

艺术传播属于文化传播，但又与一般文化传播有着一定区别。一些人时常混淆其间的界限，将艺术传播等同于一般文化传播，形成将一般传播的要求与规则施用于艺术传播，以致出现艺术传播的内容瘠薄、形式单一、内涵贫弱、效应平淡。

从历史到当代，艺术传播在整体文化传播中占有重要的地位。艺术与一般文化传播一样，均具有一定的意识形态属性，意识形态通常是某个特定的阶级、民族或群体所共享的一套观念系统。而艺术则是"更高地悬浮于空中的意识形态领域"。艺术传播需要适应艺术活动的内在规律，与一般文化传播的差异性是明显的。我们只有认识这一规律和特点，才能有效驾驭艺术传播的运行。

一般文化传播具有较凸显的意识形态特性，而艺术传播既具有一定的意识形态属性，同时又具有审美属性，充分显现出其审美和情感交流的意味。一般文化传播是基于社会物质生产和精神生产交流互通的需要所形成的相互传播关系，其传播的内容均与社会需求相关联，其中也包括大量艺术信息。一般文化传播可以将意识形态理念直接予以表达，而艺术传播在对意识形态因素予以表现时，通常采取较隐蔽、含蓄的方式，而不是如恩格斯所批评的那样，成为意识形态的"传声筒"。作为艺术传

播的管理，应当充分显现艺术活动的基本特点，凸显艺术创造的内在规律，包括艺术活动的独创性、艺术探索的个体性、艺术生产的多样性等。

一般文化传播具有宣教的功能，艺术传播虽然也承担一定宣教的使命，但其传播更多是将宣教的功能潜隐于审美性和愉悦性之中。在属于主旋律的艺术活动及其作品中，有时其宣教的因素较为浓重，如若融入审美与情感的因素，其艺术感染力则更为凸显。而在纯艺术或是娱乐性较为突出的艺术中，则需要将宣教的内容适当隐蔽，在赢得大众喜爱的基础上，实现对受众价值观的引导和精神熏陶。在一般文化传播中，有时可采取灌输的方式，而艺术传播则尽力避免灌输的做法，强调寓教于乐和潜移默化，使受众立足于自由与自觉的精神活动基础之上，在愉悦和畅想的状态下实现对艺术内涵的理解与接受。

（二）国内艺术传播与国际艺术传播

艺术传播同时具有国内传播和国际传播的双重属性，二者既有共同之处，也有一定差异。其同一性在于都承担着对人类社会价值观的传承与播扬，其差异性则基于各国国情与社会状况、民族审美习惯、国民文化素质的不同，在传播的各个方面显现出其各自的特色。自我国改革开放以来，敞开国门，在文化和艺术领域充分借鉴国外优秀成果和创作经验，推进了文化艺术的全面发展，同时也将中国文化传播于世界各地。而在近年来，我国在推进国内艺术传播的同时，通过各种方式，特别是互联网、数字技术等现代媒介，加大中国艺术在世界各地的传播力度，以求迅速提升我国文化在国际社会的影响力，以及文化艺术的软实力。

国家不同层级的艺术传播管理，均需重视国内传播与国际传播的共同点和不同点，克服不同领域中艺术传播的紊乱和弊端。作为国内的艺术传播，理应深化基本国情的认知，洞察不同区域、不同民族的文化差异，基于大众审美意识与艺术活动习惯，开展全面、积极的艺术传播，满足大众的艺术需求，实现各地优质艺术产品的交流与互融。作为国际艺术传播，则应特别注重不同国情下大众接受的各种特点，排除阻隔各国民众艺术交流的障碍，疏通不同民族艺术对接的渠道，同时避免将自我一方认可的艺术样式和品种勉强推向国外。如此做法，其结果往往不佳，

有时还会遭到拒斥，难以实现传播的目标。在国内艺术传播中，必须更多强调区域与区域之间的互通与交流，尽可能充分、多样地将艺术成果传导于大众。而在国际艺术传播中，则应重视不同国家之间的差异，在艺术作品的创作和制作中，凸显对不同区域受众文化特性的适应性，在更多国家的受众中进一步培育和拓展，使我国文化艺术得到更广泛区域大众的喜爱。作为艺术传播的管理，应当充分掌控世界各国、各民族的审美情趣和习惯，以求使自身作品更容易为国外受众所广泛接受。

如何看待中国传统文化艺术与当代艺术的对接？中国传统文化艺术博大精深，理应加大弘扬的力度，不论是在国内艺术传播还是在国际艺术传播中，均具有重要的意义。然而，如果不能实现与当代艺术的对接，就会出现传统与当代的游离，不仅不能生成良好的传播效果，还会形成与当代社会及国际文化传播的割裂。我们更应重视二者的有机结合：一方面，需要在艺术传播的整体规模与格局，以及传播数量和时段安排上，恰当布局传统与当代的艺术样式和题材，形成二者的相互映衬与互补，防止产生厚此薄彼、偏重一方的现象；另一方面，在传统题材表现上，需要充分借重当代艺术的表达方式、现代科技手段。而在当代艺术表达中，也需要融入优秀传统艺术元素，以求在各种题材和样式中获得传统与当代社会生活及审美理念的连接，令人们感受到艺术内涵的贯通感、艺术形式的承续感。

如何有效把握艺术传播中"中国元素"和他国元素含量的多寡与轻重，这是历来需要考量的重要课题。不断加大中国艺术元素的传导，不论对国内还是对国外，均十分必要。有效传播中国艺术特别是传统艺术中的优秀元素，并非在于其含量多少，而应首先注重其质量的高下，对他国优秀艺术元素的引进与汲取亦然。无论是对本国艺术的输出，或是对国外艺术的输入，均需要把握一定的度。在相对均衡和双向传播中，充分考量国内及国外不同区域受众对他国艺术的接受程度和喜爱程度，对输出作品的中国艺术元素予以优化遴选，恰如其分地把握作品中本民族艺术元素的含量，准确把握不同区域受众对中国艺术的接受心理，循序渐进地扩大影响，不宜急功近利、急于求成，或是将承载较多中国意识形态内容的作品勉强推出。对输入作品中的国外艺术元素也须加以辨析和

甄别，对属于优秀的世界各民族艺术理应充分吸纳，但不应形成外国艺术元素及其作品在中国市场的喧宾夺主，更不能允许相悖性的西方价值观在我国招摇过市。

（三）公共性艺术传播与市场性艺术传播

当代艺术传播管理，还需要科学把握公共性艺术传播与市场性艺术传播的差别，以及艺术传播产品的非商品性和商品性的界限，准确规划和掌握艺术产品的生产规模、范围和体量，实施有区别的生产。当下市场出现一个重要偏误，即在传播中将非商品的公共艺术的传播等同于商品化的市场艺术的传播，致使产生一定紊乱。

公共性文化传播主要表现于国内传播活动之中，是公共文化服务的重要组成部分，充分体现了国家意志和社会文化服务的性质。艺术传播既具有一定公共传播的属性，又具有市场性传播的属性。在国内艺术传播活动中，公共性的艺术传播体现了国家主导意识形态倾向，以及对大众的公共文化服务，而文化艺术产品的更广泛传播，则要通过产业的市场形式来实施，这同样是基于扩展大众艺术活动规模和提升其质量的需要。而对外艺术传播，除却某些属于国家对外宣传的部分，一般主要属于商品属性及市场运作。

公共性艺术传播具有鲜明的公益性，即在一般公共性艺术传播中，其多数产品属于非商品的，主要通过政府购买，再以免费或低费的方式对大众实施文化服务。其间也有部分产品实施市场营销，但不以盈利为目的，也具有公共传播的属性。而在更多的时候，其大量艺术产品则需要通过市场实施产业化运作，属于市场性艺术传播。市场性艺术传播既强调社会效益，也重视经济效益；既要服务于人民大众的审美需求和社会文明的提升，又要为国民经济的增长做出贡献。还有一些属于国家保护的、非遗的艺术作品，其商品属性相对单薄，甚至不具有商品属性。因此，如何把握和处理上述不同属性的艺术作品的生产和营销，就成为当代艺术传播的一项重要任务。

对属于宣传教育类和重在保护的艺术样式和产品，应突出强调其社会属性。而作为进入市场的艺术活动与艺术作品，则应当同时强调其社

会属性和商品属性。大量具有突出教化功能和文化传承功能的艺术样式和产品，理应将其社会价值、历史价值和文化价值的实现放在首位。如果将本来不具有商品属性的艺术品或艺术活动推向市场，就会导致一些艺术产品勉强参与市场竞争，在市场的漩涡中难以有所作为。

对更多属于商品和进入市场的艺术产品，应凸显其社会与市场双重价值的实现，在强调其精神内涵的同时，重视其审美性和愉悦性，满足大众的审美和娱乐要求。大量可以进入市场运营的艺术活动及作品，理应推向市场，特别是一些投资较大的、科技含量较多的艺术产品，通常要投入更多的资金，如果不能收回成本并有所盈利，就会阻碍艺术的再生产。任何国家也不能够对所有艺术活动和创作予以全面补助，除却对一些具有显著社会教化作用的艺术作品和部分精品艺术予以补贴外，大量艺术生产均需要在市场和产业中获取收益，以保障自身的良性运转。无论是在国内艺术传播还是在国际艺术传播中，国家和政府均不必对大量可以进入市场运作的艺术活动及其作品"买单"。特别是在国际文化交流中，其艺术传播主要显现为市场属性，大部分艺术交往均是通过市场方式进行的，双方均不承担为对方国民实施公共服务的义务。

三、坚守艺术传播管理的科学理念

深化艺术传播管理基本理念的认知，是当代艺术管理的需求，也是管理科学不断推进的需要。在历史上，人们早已开展相关艺术传播领域的管理，但是由于时代及生产力水平的局限，以及管理理念的薄弱，致使艺术传播管理长期处于低徊的境地。而在当代，随着政治经济与科学的迅捷发展，以及管理科学的成熟，人们对艺术管理及其艺术传播理论的研究不断深入，在艺术传播基本理念的认知方面趋于清晰和明确，一步步走向科学的轨道。

（一）相互尊重，平等交流

艺术传播建立在传播主客体的关系之上。历史上艺术传播的运行，其主流是在平等交流和相互尊重的基础上进行的，其间也时常出现一些

不平等的、由强势一方对相对弱势一方的进入。不可否认，其有时也具有一定的积极意义，在客观上推进了不发达地区文化的进步，但在强权和殖民主义铁蹄下进行的多为单向性传播，是以殖民地人们的主权丧失和区域民族文化损害为代价的。而历史上更多是在相互尊重和平等交流的基础上进行艺术传播的，并以此实现双方对等的双向交流与互通，以及艺术文化元素的相互融合。在国内，不同区域的艺术交流与传播是如此，国际艺术传播更是如此。

相互尊重，即在艺术交流与传播中保持对对方的基本权益和人格的尊重，其中包括对双方民族文化和艺术的尊重，在其本质上更是对人性的尊重。艺术传播的相互关系更多需要建立在人们的认同、接受和喜爱的基础之上，而不是以强行推进的方式索取自身的利益。正是基于艺术活动中需要以美感互通与情感渗入的方式感染受众，因此，艺术的传播才更需要以双方的相互平等和相互尊重为基础。

平等交流，即传播的主客体双方应尽可能做到双向、平等的交流。历史上绝对平等的交流是很难出现的，通常是基于自然形态的、被动的传播，是在双方均能接受的背景下进行的。人们或是出于经济利益的考量，或是出于文化融合的愿景，从而推进艺术传播的进行。一般的文化传播有时尚需要以政治、经济和军事作为支撑，推动文化的传扬与进入，而在艺术传播的背后，有时也呈现出政治与经济的影响，特别是经济因素，通常会直接地、不加掩饰地发挥其动力作用，政治因素多以保障和支撑的姿态出现，对艺术传播活动施加影响。而作为整体性的艺术传播，则通常表现为温和、对等地交流，主客体双方大致秉持平等的姿态。

（二）保障利益，倡导共赢

艺术传播与文化传播一样，保障自身社会及经济利益的实现，即为艺术传播的基本目标。通常这一目标又是与传播方及受传方共同利益的实现相同步的。因此，倡导双方的共赢，已成为艺术传播界人们的共识。

保障利益，即任何传播的主体与客体均具有维护自身利益的诉求。与此同时，应当倡导以双方的利益共享为基础展开艺术传播。在任何国家，其文化传播均在维护自身的利益，特别是在属于本国的核心利益方面，

更是强力加以维护。而属于艺术领域的传播，具有更多审美活动的特征，应当通过艺术交流的方式传播本国艺术精品，传导隐蔽在艺术作品之中的核心观念，包括核心价值观。维护自身利益，还在于维护艺术传播进程中的经济利益。在当代，通过艺术的方式加大市场经营规模，特别是国际艺术市场，以求获得较高的经济利益，已成为各国的共识。即使属于国内各区域之间的艺术传播，其经济方面的利益诉求也是显而易见的。

倡导共赢，即无论是在国内艺术传播还是在国际艺术传播中，均应倡导传播方和受传方社会效益与经济效益的共享。特别是居于传播主体的传播方，理应充分考量自身与受传方的共同利益，只有争取双方的共赢，才能保障艺术传播的顺利实施。作为国内不同区域间的艺术传播，其传播方无论是国有机构和事业单位，还是社会民营机构，均需承担播扬社会主义文化艺术的使命，同时也必须争取应有的经济利益，保障艺术的再生产。而作为国际艺术传播，更要准确把握受传方的社会需求及大众审美心理，力求通过对本国传统及现代优秀艺术产品的播扬，促进国家文化软实力的提升，以及国际文化市场贸易总额的增长，同时也使对方在大众接受与市场运营中获得较满意的效应。

（三）凸显优势，正视差异

在体现传播运行及其方式方法上，艺术传播管理主体应以更为积极主动的策略，推动艺术传播活动的有效进行。在传播活动过程中凸显优势，正视差异，则是艺术传播管理主体应当重点考量的方面。

凸显优势，即在艺术传播活动中注重强化自身的优势，以及传播方式手段的优势，使艺术传播效果达到最优化，实现经济利益最佳化。在当代，艺术传播常常成为传播主客体双方艺术和传播实力竞争的舞台，一个国家的文化及艺术的综合实力正是在这样的竞争中得到增强的。有的国家历史悠久，文化厚重，具有传统文化的竞争力；有的国家和区域民族艺术色彩浓郁，具有特色文化艺术的竞争力；有的国家则在现代文化与艺术的融合方面具有特色，形成诸如影视、动漫、游戏等领域的竞争力。无论何种优势的呈现，均有助于获取更广泛大众的需求和喜爱，增强艺术和文化软实力。

正视差异，即通过文化的展示和竞争，坦承各方文化和艺术的差异性，既看到自身优势，也承认自身弱势；既看到对方的不足，也看到对方的强项。客观评价各方的差异，有差异才有对比，才能通过相互间的借鉴和汲取，激励人们强化自身，在艺术发展中彰显优势，同时也洞察自身在艺术创制、艺术经营、艺术市场营销等方面的差距，在艺术传播活动中优化管理，实施强有力的举措。而在国际艺术传播中，更需要加大经济和科技融合的力度，使艺术传播不断超越传统艺术传播的路径和策略，与当代艺术活动的经济平台和市场机制相适应，与科学技术的不断融入相一致。

（四）坚守底线，维护多元

在艺术传播核心价值的坚守与把握上，既要全力维护国家和民族的根本利益，又要追求艺术创新的多样性，坚守底线，维系价值观的最大公约数。

坚守底线，即在艺术传播中不能放弃对国家和民族利益的坚守，尤其是面对国际社会各种复杂的情势，更要头脑清醒，在事关国家领土完整、民族统一、中国特色社会主义等方面的问题，坚守国家利益的底线，丝毫不能让步。尤其是在双向的艺术传播中，面对来自国外的艺术产品，如若涉及相关意识形态问题，更要认真对待，即使付出较大的经济损失，也不轻言退让。对于伺机对中国社会核心价值观和国体、政体予以挑战的行为，更要毫不留情地加以回击，以维护国家的尊严与核心利益。而在复杂严酷的国际艺术市场经营中，人们又须充分考量来自方方面面的挑战。国际艺术贸易和交流的重要目标之一，即在竞争中获取国际市场的更大份额，要求人们在坚守自身艺术的民族精神和意识形态底线的同时，努力争取更大的经济效益。有时也可以在不失国格与民族艺术传统品位免受损害的情况下，做出一定弹性的让步。

追求多元，即通过各民族、各国家、各地区的艺术传播，实现艺术的多元发展，应以宽容和博大的胸怀接纳来自不同区域的艺术产品。即使在其价值观和意识形态方面有一定的差异，也应在不损害本国利益的前提下，予以理解和共处。在这一方面，应采取最大公约数的做法，在

双方均能接受和认同的基础上，实现尽可能广泛和深入的艺术交流。艺术活动本质就是多元的，其多元性正是人类艺术绵延传承、不息运动的基础。每个国家均有保护自身艺术传统和艺术特色的权利，人们没有理由和权利去改变、扭曲他国的艺术传统和特色。而各民族艺术又可以在相互传播中得到交流与融合，实现更好、更快的发展。如果没有对世界各国艺术精华的有效汲取，只能使自身陷于闭关锁国的境地，其艺术的衰落也是难以避免的。

在文化与经济进入一体化的当代世界，艺术文化与人类文明发展的脉搏共振，艺术传播活动以其丰富性和多样性的姿态展开，艺术传播管理彰显出鲜明的特色。作为一项具有重要建设性的管理活动，在综合与多元文化的背景下，显现出巨大的潜力。探究艺术传播管理的科学内涵与内在规律，已成为学界及业界的共同使命。刻苦践行，奋力求索，方能促使艺术传播管理在整体艺术管理活动中展现出更耀眼的光彩。

参 考 文 献

[1] 达夫特，马西克. 管理学原理（第5版）. 北京：机械工业出版社，2009.
[2] 中共中央马克思恩格斯列宁斯大林著作编译局. 恩格斯致康·施米特 // 马克思恩格斯文集：第10卷. 北京：人民出版社，2009：598.

作者简介：

田川流，山东艺术学院艺术管理学院教授，南京艺术学院、哈尔滨音乐学院特聘教授、博士生导师。主要研究方向为艺术管理学。

传统手工艺赋能乡村振兴
——以鹤庆金属工艺产区为例

陈岸瑛

(清华大学美术学院)

摘　要：本文聚焦云南省鹤庆县下属村落，总结传统手工艺赋能乡村振兴的经验和规律。基于田野考察和访谈，本文将鹤庆传统金属工艺振兴过程归纳为四个阶段，将其成功经验概括为三个方面，并以实践案例为基础，总结出鹤庆乡村手工艺产业面向未来发展的三条道路。

关键词：传统工艺；乡村振兴；鹤庆；特色文化产业；全域旅游

云南省大理白族自治州鹤庆县，毗邻旅游业发达的丽江古城，拥有得天独厚的发展条件。蓝色的草海间散布着大大小小的白族村落，几乎家家户户都从事与传统手工艺相关的行业。改革开放以来，这里发展成为国内最大的金属工艺生产集散地，同时也成为手工艺赋能乡村振兴的典型案例。

鹤庆传统金属工艺振兴经历了三个发展阶段。第一个阶段是20世纪80年代，白族小炉匠到藏区打工，积累了技术、资金和资源；第二个阶段是20世纪90年代至21世纪初，返乡创业的白族工匠带回了藏区的订单，后来又遇到新华村旅游业的第一次发展，由此形成了金属工艺产业聚集；第三个阶段是2010年以后，鹤庆金属工艺从民族和宗教制品转向全国茶具市场，此后形成了更具文化特色的创意人才聚集。

目前，鹤庆的银铜器市场主要由藏区订单和茶具订单两方面构成，后者代表了更具普遍性的现代生活需求。鹤庆居家就业者众多，有较为

完整的产业集群,从传统的家庭作坊,到现代工作室、大型公司,以及散落在其间的设计师工作室、文创商店、民宿经营体等,构成了"见人见物见生活"的整体文化生态,对艺术家、设计师和背包客散发出无尽的魅力。①

近三年受新冠疫情影响,鹤庆虽然丢失了不少订单,损失了很多客户和游客,但仍然在发展,而且开始进入第四个阶段——"一村一品"的文化旅游、全域旅游发展阶段。研究鹤庆案例,有助于学习借鉴如何利用本地文化资源,特别是活态的非遗资源,发展特色文化产业和全域旅游,带动小城镇和乡村繁荣发展。

一、鹤庆传统金属工艺振兴的经验与特色

(一)博采众长的工艺传统和包容创新的工匠精神

鹤庆各村寨的小炉匠,沿滇藏茶马古道走南闯北,在为西南地区各少数民族修补、制作金银铜铁器及饰品的过程中,学习并掌握了各类金属加工方法。基于强烈的家乡、家庭观念,小炉匠将在游方过程中学到的工艺最终汇集回家乡,在满足不同市场需求的过程中融会贯通,形成了包容创新的鹤庆金属工艺传统。

在西南地区,藏族金属工艺最成系统,工艺最为复杂,社会需求量最大,对鹤庆工匠的启发也最大。"藏族金属工艺是宗教、哲学和世俗三个层面凝聚锻造而成的物质文化体系。白族匠人面对这个工艺体系,如饥似渴地吸收、学习实践,从工艺上、从造型上、从装饰上,还从文化内涵上全方位地体会感悟。"如唐绪祥教授所指出的,如果说"丝绸之路"东西方金属工艺的交流融合属于"异质文化的'外循环'",那么鹤庆工匠对藏族金属工艺的吸纳则"属于典型的同质文化间的交流融合"。②

鹤庆工匠不仅善于吸收和学习,更善于改良和创新。他们改良了工

① 项兆伦:《文化生态保护区,应见人见物见生活》,《中华手工》2017年第12期,第124-125页。
② 唐绪祥:《锻铜与银饰工艺》下卷,中国传统工艺全集第二辑,大象出版社,2016,第484页。

序和工具，提高了生产率，增强了自身在藏区的市场竞争力。他们继承了鹤庆商帮精明的商业眼光和吃苦耐劳的品质，拓宽了藏族金属工艺的适用范围，使之能够为现代生活和更广大的人群服务。鹤庆金属工艺振兴案例，验证了传统工艺适应新环境、新需求的能力。鹤庆工匠设计制作的茶具、酒具和银饰，追随时代审美，融入现代生活，在满足人民美化生活需求的过程中体现出显著的当代价值。

进入 21 世纪以来，鹤庆工匠在开拓内地市场的过程中，汲取院校金属工艺研究成果，借鉴日本、韩国、意大利、英国等国经验，随市场需求加以变化。鹤庆金属工艺的特色，第一是博采众长、包容创新，富于工匠精神；第二是以市场为导向，注重用户体验，讲商业信誉；第三是家乡、家庭观念重，人才、技术、资本向家乡回流和聚集。鹤庆金属工艺受到国内外专业圈认可，已初步形成产业、人才集聚效应，在不远的将来可对标景德镇、宜兴、德化，成为全国乃至全世界金属工艺交流中心。

早先的鹤庆小炉匠受教育程度低，但这并没有妨碍他们学习和创新。鹤庆小炉匠在行万里路的过程中了解了世象，通达了人生，看上去他们只是"依葫芦画瓢"仿制一些老物件，但这种活动已包含了对工艺的创造性理解。无论是走夷方，还是进藏务工，在绝大多数情况下，鹤庆工匠都不是向当地师傅学艺，而是直接面对客户提供的老物件，结合自己的经验，琢磨出应对的方法。在复制老物件的过程中，不同的工艺手法融会贯通，炼就出一颗包罗万象的匠心。

生于 1946 年的省级非遗代表性传承人董中豪，是改革开放后最早从藏区返乡创业的新华村工匠之一。他学习藏族金工，同时又改进工具和工序，提高了生产效率。他设计出的豪剪、豪钳等专用工具，随鹤庆工匠的足迹传播到川藏各地。

在董中豪之后，国家级非遗代表性传承人寸发标做出了更大胆的创新。在拉萨工作期间，寸发标将平面的唐卡转换为立体的金属浮雕，丰富了藏族宗教用品的表现形式。他还用白铜浮雕做出布达拉宫造型，被选为国礼。寸发标的另一件代表作是九龙壶，一壶，一盘，八只酒杯，将藏族、白族和汉族三种民族文化元素融为一体，体现了民族团结主题和新华村人融汇创新的精神。九龙壶可赏可用，一壶酒倒出来，刚好可

以注满八只银酒杯。1999年,九龙壶获外观设计专利,寸发标由此衍生出一系列以龙为题材的产品,从九龙火锅到"和平一桶"再到九龙茶壶、九龙保温杯,有礼器、重器也有接地气的日用品。

母屯村的苏八三,是继董中豪之后另一位在工具设计方面取得突破的鹤庆工匠。苏八三生于1977年,12岁就拜村里的喻师傅学艺,还娶了师傅的女儿为妻。喻师傅也挑着担子走过夷方,打农具、刀具,还做铜水缸、铜盆和铜火锅。师傅去世后,苏八三夫妇二人一开始也是打造藏刀。1999年,苏八三见到了来母屯村调研的清华美院教师唐绪祥,两人深入交流了近一个月。2008年,唐绪祥从日本带来金工工具图谱。苏八三从仿制开始,深入研究,并根据国内需求创新。在院校教师帮助下,苏八三设计制作的金工工具销往各大院校,也在本地拿到了订单。

县级代表性传承人段六一,1969年生于新华村。曾祖父和爷爷都是走夷方的小炉匠,父亲到藏区学习银器制作,上门为牧民修银器、打首饰,赚钱后邮寄回家。1985年,段六一和弟弟随父亲去甘孜州巴塘县,1989年去稻城县,2000年到西藏自治区的那曲和拉萨,在拉萨太阳岛开作坊,直到2007年才回新华村。回来后有两年时间都在帮人做藏区订单的錾花设计,1厘米图样收100元设计费。后来他在村里开了一家"六叶金工"店,店里不同系列的银壶都是自己设计的,尤其是錾刻纹样,不断推陈出新。

寸发标、母炳林、段六一有一个共同的小兄弟王华藻。王华藻1971年生于周王屯村,和村里人一样,最初制作铜壶、铜盆、铜罗锅等日用品,1990年去稻城务工,学习藏族银铜工艺。王华藻在稻城结识了母炳林和段六一,后来又在鹤庆家乡结识了寸发标。2014年,王华藻回家乡办作坊,带儿子和徒弟生产和销售银壶,有时也帮三位大哥制作银壶胎体。目前,已注册"王氏造物"品牌,买下村口的2亩地建了新工作室,还和儿子一起申报州级代表性传承人。

王华藻不善言辞,闷头在工艺材料上下功夫。2012年,壶嘴壶身一体锻打的银壶在新华村已经出现了,最初是日式短直壶嘴。2015年,王华藻研制出了一体锻打、带三道弯的高壶嘴(这种壶嘴在传统烧水壶上比较常见,但一般采用焊接技术),使新华村的银壶式样摆脱了日韩范式。2014年,王华藻照老办法做了一把银包铜壶,银比铜贵,老人们觉得铜

包上银显得更珍贵。2015年，清华美院的周尚仪老师来考察，看后向他介绍日本木纹金工艺，建议将铜上的银打破，制造肌理效果。王华藻顿悟到日本木纹金工艺与鹤庆铜包银工艺的联系，花一个月时间用土法烧制出铜银相间的木纹金片，自此以后一发不可收拾，玩出各种花样来。经笔者提议，王华藻将这一与日本木纹金有诸多区别的工艺改称叠金工艺，并将"传统叠金技艺"列入"王氏造物"品牌核心。

王华藻的儿子王志材生于1993年，14岁初中没毕业就跟父亲去了甘孜藏区，在那里做了8年银铜器。2015年，文化部联合教育部启动"中国非物质文化遗产传承人群研修研习培训计划"，研培之风也惠及了鹤庆。2017年，王志材参加了清华大学美术学院第八期金属工艺研修班，并于次年在北京国际设计周参加结业展。他在结业创作中挑战工艺极限，高温锻造出由纯银、四分之一银、赤铜、黑味铜、紫铜等5种金属叠合20余层的板材，经锻造、锤揲、錾、刻、剔、钻等多种工艺，制作出带有山水纹样的叠金一体壶。叠金比纯银硬度高，王志材花了半年时间，做废7把壶，最终实现了工艺突破，同时也使父亲开创的山水叠金图式与雀鸟器型完美结合到一起，体现出高超的工艺水平和审美情调。

北有新华银，南有秀邑铜，王华藻父子立志融合银铜，发展出区别于日本木纹金工艺的叠金工艺。如果说新华村"至为""手德坊"等品牌实现的是以现代设计为引领的创新，那么在寸发标、苏八三、段六一、王华藻父子身上，体现出的则是一种手艺人自发的创新。这种创新是在锤炼手艺、应对市场的过程中自然产生的。鹤庆金属工艺就是在这种创新中不断发展，形成了博采众长的工艺传统和包容创新的工匠精神。

（二）完整的产业生态和锐意进取的开拓精神

鹤庆金属工艺市场不是一村一县的小市场，而是辐射全国乃至全世界的大市场。鹤庆工匠半数在外工作，半数在本地工作，通过老乡和亲戚关系，形成一张遍布全国的关系网络。从拉萨到昆明，从上海到北京，都有他们的据点。这些据点并不仅是销售点，也有产销一体、长期经营的生产点。在新华村，也并不仅都是本地人在经营，广东、福建的老板来开店，外地的设计师来创业，各大艺术院校的师生也会来实习。此外，

还有发达的电商和物流系统，使地理的区隔不再成为销售的障碍。

走南闯北的鹤庆工匠熟悉商业规则，善于合作共赢。以新华村为龙头的鹤庆金属工艺产业，分工协作，差异化发展，形成了一条较为完整的产销链，高中低档产品齐全，产能充足，销售渠道通畅。在新华村，除了相对高端的手工艺作坊和店铺，还有不少机械加工厂，为工坊加工预制材料；村里还开了七八家金工工具店和包装盒店，基本上可以满足本地手工作坊的需求；村里临街的地方还开了一些宾馆、超市和家庭餐馆，也有一两处停车场。随着来新华村拜师学艺、打工和开店的年轻人日渐增多，新华村已具备了创意人才集聚的氛围和条件。

鹤庆的行业带头人懂得参政议政，为金属工艺和乡村振兴献计献策、摇旗呐喊；从业者懂得行业自律的重要性，自发组建了行业协会，形成了基本的共识和行为准则。在前辈的示范和带动下，村里的年轻人普遍愿意居家就业、返乡创业，金属工艺制作、设计和经营的后备人才源源不断。

寸发标、母炳林、寸彦同、王华藻、王志材、段六一、苏八三、李福才、寸彦伟等有远见卓识的行业带头人四处奔走，与知名艺术设计院校合作，虚心听取专家学者的建议，不断自我提升。受惠于近年来的非遗研培、传统工艺振兴计划等文化政策，鹤庆的非遗传承人获得了更多培训、参展机会，在交流中碰撞出创新创业的新火花。

（三）手工业带动的美丽乡村建设

2018年9月29日，经云南省委、省政府研究，鹤庆县获批退出贫困县。截至此时，新华村已繁荣了20年。从丽江三义机场打车到鹤庆县，只用一刻钟车程。从县城北门出发，沿西山向北，经过一片片稻田和草海，一条笔直的公路直通新华村。穿过银都水乡的大门，是一条宽阔的街道，道路两旁是鳞次栉比的店铺，繁华如市镇。到达石寨子广场后，街道变得更为齐整，两侧的建筑古色古香，家家户户的门口流淌着清澈见底的泉水。沿着石板路走进小巷，老百姓的房子一家比一家盖得漂亮，叮叮咚咚的小锤声从虚掩的大门中传出，回荡在小巷深处。推门进去，院子里小桥流水，花果繁盛，主人家神态安逸，热情好客。

因手工业而崛起的新华村，自然生态好，风景优美，百姓安居乐业，是当之无愧的中国美丽乡村。"绿水青山就是金山银山"，新华村的村民对保护自然环境有自觉意识，从不往水沟里倾倒生活污水。2011年，大理白族自治州获批设立国家级文化生态保护实验区。据《大理文化生态保护实验区规划纲要》，2013年到2025年，分三个阶段完善文化生态保护机制。2012年，鹤庆县政府开始在村镇建污水处理厂。2019年5月，草海镇人民政府发布《鹤庆县草海流域手工艺品加工废水收集通告》，要求各金属加工铺将废水收集到废水桶，由工作人员统一运送至废水处理厂。

水资源是草海镇的重点保护对象。西山的泉水，汇集成黑龙潭、白龙潭、黄龙潭等大大小小的水潭。水潭里的水可饮用，往东注入草海，形成一片又一片飞鸟群集的湖泊。阡陌纵横，穿行在荷塘和稻田之间，可通往一个又一个村庄。从白龙潭往东，是三义南村，南北村之间新修了道路，干干净净，如同公园的步道。再往东走，便是南海、中海和北海。整个草海湿地已经变成了一个没有围墙的大公园。村民们来这里垂钓、散步、锻炼身体，自驾游客来这里观光、拍照。继续往东走，便是草海镇，白族妇女们在广场上跳舞。荷花盛开的时候，草海镇会迎来一年一度的耍海节，四邻八乡的村民纷纷赶来"耍海"，尤其是白族妇女，无不精心打扮，盛装出行。

草海湿地周边的村落，民风淳厚，各有所长，只可惜迄今为止尚未有人将它们串联为一条文化体验路线，去品味各具特色的民俗民艺。除了新华村、三义南村、母屯村等少数村落，大部分村子的积极性目前还没有充分调动起来。以往的旅游开发过于突出新华村，忽视了其他村落，其实，至少在草海湿地周边和西山沿线，已具备了打造"一村一品"、发展全域旅游的条件。

2023年1月春节期间，笔者再次来到鹤庆调研，发现新华村村口的鹤庆新华银器艺术小镇已经落成，虽然刚结束的疫情严重影响了店铺招商和客流量，但园区运营蓄势待发，园区管理者寸伟涛正在策划春节后的艺术活动，本地设计师李杰在园区中建成了美术馆和富于艺术情调的咖啡馆，正在制订雄心勃勃的计划。在新华村之外的其他村落中，高品

质的宾馆和民宿也增多了,而且大多数融入了白族文化和特色手工艺,散发出迷人的气息。经过了绿化和美化的鹤庆县城,也开始具有更多的文化气息,与周边美丽的村落形成呼应关系。

笔者还发现,在金属工艺之外,建筑彩绘、手工造纸、竹编、皮革制作、兰花和盆景养殖等其他的手工艺形态,散落在鹤庆20余个自然村落中,成为建设"一村一品"、发展全域旅游的潜在资源。除此之外,家家户户的白族妇女,也是一个潜在的文化资源。受到手工艺术氛围的影响,她们普遍能持家,好客,爱美,经常身穿全套白族服装,三三两两地聚会、跳舞。除了传统的银饰"三件套",一些妇女还穿戴起更为时尚的胸针。假如策划一个"为白族妈妈打胸针"的活动,一定会引起众多家庭作坊的响应,引起媒体的强烈关注。假如能为这些持家妇女提供一些美育培训,她们就能把家和工坊收拾得更加整洁美丽,使来访者有更愉快的体验。

如今,鹤庆的部分有识之士已开始关注民宿、餐饮和文化旅游融合发展,并在近三年取得了实质性进展。在他们看来,这里万事俱备,只欠东风,等到面纱揭开的那一天,鹤庆也将像景德镇那样,成为老年人颐养天年、文化人寻觅乡愁、年轻人创新创业的乐园。

二、代表未来方向的三种乡村产业发展模式

(一)匠人品牌的自我营建

鹤庆的手艺人多,小微企业多,适合发展小而美的匠人品牌。在匠人品牌的营建方面,县级非遗代表性传承人、云南省工艺美术大师寸彦同的经历较为典型,举措较为完善,值得借鉴和推广。

寸彦同1969年生于新华村一个工匠家庭,从小耳濡目染,学校放假时也会在家里帮忙。1989年到1997年,寸彦同随哥哥到藏区做工,做过藏族银饰、银铜佛龛、藏刀、净水碗等。1997年返回新华村创业。2013年,他到昆明开了2家销售店,推出"寸银匠"品牌;此外还到楚雄、曲靖、普洱各开了一家店,昭通还有一个加盟店。

2010年左右,李福才开始做淘宝。2014年,寸彦同也在天猫开通了寸银匠旗舰店,在昆明招工做电商,6~7人的团队,租了200平方米的

办公室，一年100万元运营费。天猫店积累了近万名粉丝，由此带来的线下定制，成为公司的主要收入之一。后来，寸彦同将昆明的实体店和电商运营都承包出去，将主要精力转回新华村的生产和设计。

2017年，寸彦同搬到了新的空间，一个占地2.9亩的新白族四合院，自己买的地，自己做的建筑和园林设计。院门口挂了两块牌匾"寸银匠金银器手工作坊"和"寸银匠金工工艺传习馆"，此外还挂着几块教学实训基地的小牌子。各大艺术院校常来这里开展教学活动，还有一些自由艺术家如汪旺等长期驻站创作。这里的创作环境很好，室内干净整洁，室外青竹依依、鸟语花香。

寸彦同将院子分为了6个功能区块，包括1个陈列室，1个办公室，1个茶室，1个库房，1个餐厅，外加7个工坊，分为炉房、锤揲室、打磨室、錾刻室、焊接室、组装室和寸彦同工作室。空间布局既符合生产流程和工作需要，又形成了富于体验感的参观流线，逻辑清晰，层次分明，在整个新华村的银铜器作坊中堪称典范。各工坊以师傅带徒弟的模式运行，边干边学，氛围轻松愉快，有些师傅还把孩子带来，拿起小锤子体验匠人生活。

寸彦同30余年的从业经历，可粗略分为如下四个阶段：① 1989—1997年，游方学艺，积累技术；② 1997—2013年，与人合作，通过家庭作坊形成现金流和原始资本积累；③ 2013—2017年，开创品牌，经营实体店和网店，拓宽销售渠道，积累客户资源；④ 2017年至今，从销售端回缩，转向轻资产运营，将精力集中到生产、设计端上。

完成了上述布局，寸彦同便可安心做回一名匠人，履行非遗传承使命，开展材料工艺研究，投入产品设计研发。如今，寸彦同工作室已获20多个产品外观专利，在材料方面，研发出纹理优美的银铜融金材料；在装饰手法方面，利用不同的金属色泽，探索彩色镶嵌工艺；在器型方面，对日本铁壶、银壶从模仿到超越，根据国内饮茶需求做出改动，并借鉴紫砂壶、瓷器造型进行创新。金银导热快，茶具烫手是个大问题。2018年，寸彦同研制出外铜（银铜合金）内银的双层茶杯，解决了隔热问题。2019年，他新研制出旅行茶具套装，形如胶囊，简约时尚，其中的银泡杯采用檀木镶嵌隔热，茶杯采用银铜双层隔热，集美观和实用于一体。

寸彦同的儿子寸煜坚生于1993年，2012年就读于云南工商学院工商管理专业，2016年毕业后自愿回家承继父业。寸彦同带着儿子和两个徒弟一起搞产品研发。寸彦同对于茶具市场的潮流和偏好已有基本把握，每次都由他先构思和画出设计图，集体讨论后打样，再讨论一次，加以改进。每件新产品都需要开几次会。产品迭代改进一般需要半年时间，成熟后申请外观专利，然后便可以进入天猫店售卖。

（二）公司+加工户的手工批量化生产

1997年，盛兴集团开发新华村时，试图采取统购统销模式，也即通过统一的销售渠道，将全村的劳动力整合到一起。然而，在新华村的实际发展过程中，这一模式从未成功过，取而代之是众多不同的生产和销售实体，即便是集合式的批发零售店，也从来不止是一家。稍有名气的手艺人更愿意创建自己的工作室和品牌，与之相适应的销售模式，是代理商销售或线上线下互动的电商运营。不过，如前所述，看得见的手艺人只是冰山一角，数量更多的是无名工匠和零散的加工户。他们客观上需要借助大的销售推广平台来实现自己的劳动价值。

但是，仅仅是将现存的产品集合起来，没有设计投入和质量监控，这样的销售服务是缺乏竞争力、难以持续、无法形成品牌效应的。三义南村李福才、李福明兄弟创建的李小白文化传承公司（李小白银壶工作室），成功地将品牌、销售、设计和生产联结到一起，形成了"公司+加工户"的手工批量化生产，探索了振兴鹤庆金属工艺的另一种可能。

李福才生于1976年，1993年考入中山大学，从本科读到研究生，2001年毕业，是三义村第一个上过重点大学的人。弟弟李福明生于1977年，中专学历，毕业于云南冶金学院金属结构专业。他们的祖父是一名银铜匠，到了父亲那一辈就断代了。李福才做梦也没有想到自己会与手工艺打交道。2001年毕业后，他就职于三一重工，担任IT总监，年薪160万元。他的人生计划是赚够1 000万元后辞职，做自己感兴趣的事情。

2008年年底，刚好攒够了1 000万元的李福才果真辞职了。回家后听说开采石矿挣钱，投了1 200万元，三个月就让人把钱套走了。不得已卖了一套房子，创建了一家连锁药店，至今仍占约一半股份。在三一

重工工作时，到国外出差见到欧洲金银器和日本铁壶，留下了较深印象。李福才是理工科出身，在三一重工见到的都是大型机械制造，因此一上来便想搞计算机设计和3D打印、刻模、压制，快速复制国外的金银器和首饰，为此还购买了机器。等到开始做这件事情的时候，他的思路却发生了变化。他发现浙江、广东更适合做工业，而鹤庆的根本却是手工艺。做产业，要么全机械，把价格降到最低；要么全手工，把价格拉高，对标意大利、法国和日本的奢侈品牌。

李福才看到普洱茶的兴起和广东功夫茶的流行，最终将手工产品定位于茶文化市场。2010年，他和弟弟一起创办了李小白银壶工作室。2013年，"李小白银壶工作室"在淘宝网上线，迄今已积累1.3万名粉丝。不过，目前的李小白银壶，最大的销售渠道并不是网络，而是遍布国内外的代理商。银壶的均价在1.8万元左右，高端产品五六万元一把，比日韩的银壶定价略低。李福才的运营理念是永远只做金字塔尖，产品越高端竞争对手越少，越往下走竞争越激烈。李小白银壶的竞争对手不在国内，而在日韩。在此意义上，李福才不认为自己与新华村的银壶工作室存在竞争关系。

公司把控设计和市场渠道两端，为合作工匠提供持久的订单。公司现有合作工匠260名左右，在各自的家庭作坊里做代加工。公司最核心的部门是设计部，目前有近10位设计师，他们同时负责监制和验收。设计师用计算机辅助设计，3D打样，目前已获得48项外观专利。

为了把银壶做好，李氏兄弟养成了喝茶的习惯，也要求设计师喝茶，试用自己研发的新产品。他们一方面关注生产流程和质量管理的标准化，另一方面也关注产品给人带来的感受，将个性化手工制作与批量化、标准化生产结合到一起，探索出一条手工产业化的道路。这一做法的缺陷是削弱了产品背后的地域文化特性，好处是提升了产品的稳定性和普适度，使手工产品能够在日常生活领域与工业产品竞争。

（三）返乡大学生与创意阶层的集聚

从鹤庆县城来村里创业的大学生李杰，是新华村崛起的创意阶层的一个代表。李杰大学期间学的是计算机科学专业，兼作平面设计，在银

都水乡公司工作期间深入了解到新华村的工艺传统。2011年，李杰开通了淘宝店，销售新华村的银首饰和银碗筷，在积累了足够的粉丝后，于2016年转入线下，创建"至为"品牌。他在新华村租了四处空间用于生产和销售。一家在石寨子广场附近，售卖土特产和旅游纪念品，另外三家在小巷深处，一家店面销售金银与陶瓷、银铜与竹编结合的高中端茶具；一家铺子是银器制作工作室，一名师傅带六七名学徒从事计件制生产；还有一处是一个两进的白族院落，用于父母养老和接待客人，兼带销售与景德镇"凡华造物"联合打造的潮流饰品及文创衍生品。

李杰主管设计和生产，妻子主管经营和销售。李杰每隔三个月都会去一次景德镇，寻找合作者，了解最新的设计潮流。他从宜兴紫砂壶的造型中获取灵感，与福建、广东客户探讨银茶壶的容积和功效，每两个月推出一款新茶具。目前，他已积累了8000余名有效客户，少部分来自线上，大部分来自线下。

在观光购物旅游受政策限制后，来新华村的游客多数是自由行、自驾游，他们构成了"至为"品牌有效的线下消费群体。与普通工匠不同，李杰更注意挖掘产品背后的文化，如手艺的温度、慢生活和乡情等。截至2019年，李杰的创业公司已获得了较为稳定的业务量，月用银100斤左右，年销售额500余万元，约有20%的盈利。2022年年底，他还在鹤庆新华银器艺术小镇上建成了一个新的艺术空间，打算为游客开发手工体验课程。

新华村的电商销售，兴起于2003年阿里巴巴推出淘宝网以后。2004年，还在读大学的杨四维与男友邱明金在淘宝上开通"百银"网店，销售新华村的手镯、项链、耳环等银饰品。2007年，两人回到新华村，于2008年5月在淘宝开通"亘古金银旗舰店"，2012年1月成为最早入驻天猫商城的淘宝店之一，2013年的销售额突破200万元。在他们的带动和示范下，村里的年轻人纷纷选择回家创业。

寸伟涛1987年生于新华村，2010年毕业于云南大学人文学院新闻学专业，获学士学位，毕业后在昆明做新华社云南分社手机媒体编辑两年，2012年回村，在草海镇石朵河任村书记助理。2014年，加入叔叔寸彦同的"寸银匠"工作室，负责销售和产品研发。2019年年初，加入月辉集

团的"新华银器艺术小镇"项目组，负责文化策划和后期运营。

作为鹤庆县草海镇新华民族手工艺品协会秘书长，寸伟涛重启了协会功能，在月辉集团支持下，目前已在新华村建成贵金属检测中心、退换货监理中心和投诉中心。与寸发标等新华村有识之士一样，寸伟涛期望能进一步推动新华村金属工艺行业发展，包括行业标准的制定、人才孵化与集聚等。寸伟涛这一代人已意识到旅游产业的升级换代问题，休闲文化旅游、全域旅游正在替代过去的景点旅游、观光旅游。在寸伟涛看来，电商平台、创客空间、知识产权交易平台和民宿等都应纳入新华村新一轮的旅游规划之中。

可以预见，在不远的未来，鹤庆将有越来越多的村落像新华村那样发展起来。其理想的模式，不是所有的村子都以新华村为模板，而是依托各自的特色，以"一村一品"的模式形成差异化的发展道路，在金属工艺特色文化产业之外，开辟出文化旅游融合的新增长点，形成全域旅游的新格局。到那时，鹤庆乡村振兴将进入一个新的发展阶段。鹤庆将成为继景德镇、宜兴等传统工艺产区之后的另一个创意人才聚集的可居可游之地。

作者简介：

陈岸瑛，男，1973年生于湖北武汉。清华大学长聘教授，清华大学美术学院艺术史论系主任，传统工艺与材料研究文化和旅游部重点实验室常务副主任。第八届国务院学位委员会艺术学理论学科评议组成员，文化和旅游部优秀专家。主要研究方向：美学，现当代艺术理论，非物质文化遗产保护，艺术管理。

借路扶桑：留日画家与中国画改良

华天雪

（中国艺术研究院美术研究所）

摘　要：在20世纪美术留学史中，1905—1937年的"留日"为其起点，在此期间，以东京美术学校为核心的近20处美术教育机构，接纳了约六七百名中国美术留学生，受日本画坛日西融合潮流的影响，他们当中回国后改画或继续从事中国画的现象，在整个美术留学史上最为突出。日本画坛在"日本画"领域所进行的"日洋折中"的几种尝试，包括工笔、写意、渲染背景、人物故实画在内的类型和方向，中国留日美术生几乎都有不同程度的学习和承继，成为中国画改良最为重要的参照，其中，高剑父、高奇峰、陈树人、朱屺瞻、陈之佛、丰子恺、关良、丁衍庸、方人定、傅抱石、黎雄才等11家，成就最为突出，他们依凭各自的个性、学识、修养，以差异甚大的个体性和独特性应对"融合中西"的时代性，集中而典型地反映了外来"日本因素"和由日本"转译"的"西方因素"，在"中国画改良"方面的作用和影响，其经验至今仍具有值得借鉴的现实意义。

关键词：留日画家；中国画改良；"融合中西"

小　引

甲午之役，天朝大国为蕞尔岛国击败，随后之《马关条约》丧权辱国，举国上下，均受莫大刺激，一时间维新、复兴、变法图强的呼声遍于全国，有人夸张地形容，"一夜之间"结束了中国古代史，揭开了中国近现代史，

之后的一切思想文化乃至政治运动，均可看作由之促成的直接或间接的结果。清廷经此冲击，对日本由忽视转为崇拜，社会变革遂以明治维新为蓝本，尤其君主立宪体制最能满足清廷的心理需求，与洋务运动以来"中学为体，西学为用"之主张亦能吻合。

欲图强必需培养人才、兴办新式教育，虽然很多书院改为学堂，也出现了很多私立学校，但一时既无统一章程，程度参差不齐，接纳力亦无法满足需求，于是仰赖他国——留学（游学）成为共识，自1896年5月清廷派出首批13人赴日留学开始，"留日"渐成风潮乃至运动。

1898年6月上谕将张之洞的《劝学篇》颁布各省，其中之《游学篇》所谓"至游学之国，西洋不如东洋。一、路近省费，可多遣；一、去华近，易考察。一、东文近于中文，易通晓。一、西书甚繁，凡西学不切要者，东人已删节而酌改之。中东情势风俗相近，易仿行，事半功倍，无过于此"，几成留日之宣言，进一步助长了留日的热潮。

几乎与《劝学篇》颁行的同时，清政府出台《游学日本章程》，明令派遣留学生赴日，留日遂成一项国策；继而又拟定《奖励游学毕业生章程》（1903年）和《考验出洋毕业生章程》（1904年），在1905—1911年间共举办7次留学毕业生考试，合格者分别授予出身与实官，堪称新式科举，这在留学之风初开、人们的思想未能彻底转变之际，未尝不是重要的鼓动。虽然清廷的留日政策始终不够周详，并一改再改，但这种由政府倡议和推动之力不可谓不大。同时，日本方面则有欲借培养中国人才之机培植亲日势力的企图心，并不断派员游说中国政要向日本遣送留学生。可以说，留日能成为一场声势浩大的运动，是中日双方共同作用的结果。另外，我们发现，在这个时期，留学和游学几乎是同一个概念，"留学"在至少1937年前的留日运动中，始终是一个包含了"游学"的宽泛概念，这一点也适用于"美术留日"。

正如张之洞所言"西学甚繁，凡西学不切要者，东人已删节而酌改之……若自欲求精求备，再赴西洋有何不可"，留日是为间接学习西学。中国人早已认识到西学的重要，理应直接到西方学习，不承想师法西方的日本首先成为中国人学习西方的理想去处，历史之诡谲着实令人感慨。

1896—1906年为留日的速成教育时期，主要解决对中学程度诸学科的基础教育需求，而非高等或专门教育。因日本在1905年日俄战争中的胜利和清廷诏废科举的举措，1905—1906年的留日人数激增至每年至少8 000人，一时竟如"过江之鲫"，达到历史高峰，远远超出了日本的接纳能力，教育水准大幅下滑。于是，1906年清朝学部开始限制速成科学生出国，规定具有中等以上学历、通日文者方可留学，且修业期限须在三年以上始可毕业，留日才渐渐正规起来。自1907年起，留日生数量回落，初期留日就此划归一个段落。随着国内新式学校的增多和多达600余名日本教习赴华从教，留日普通教育逐渐被取代，"留日"开始转向高等、专门教育，但因甄选严格，进入正规学校学习的比例较低，直至民国初年，"留日"在学业水平上与真正的"留学"还依然有相当的距离。

一、美术留日概况

近代中国是在国门被迫打开后，借助外力的强烈刺激和挤压，仓促向近现代迈进的。就美术而言，这个"外力"便是留学。留日即起点。它与之后的留欧、留美、留苏共同连贯起20世纪异样的美术景观，由留学生们带回的从技巧、方法到观念、制度等各个方面的"新知"，逐步而彻底地改变了传统中国美术的生态与格局。但在中国近现代美术史研究中，关于清末以来中日美术交流方面的问题，跟中日间其他问题一样，因两国关系频繁、复杂的变化，始终未能给予足够的重视。

在留日普通教育阶段，"美术留日"几乎没有参与，它是在高等、专门教育阶段才开始进入留学场域中的。以1905年9月入读东京美术学校的黄辅周为标志，"美术留日"正式拉开帷幕。刘晓路曾多次使用一个数据，即1902—1949年间留日著名中国美术家多达300人以上，在日本女子美术学校留学的中国女性也达300人之多[①]，即共约六七百人，但未指出这个数据的来源，无论如何，在留日的五万之众中确属极小的部分了。[②]

① 刘晓路：《各奔东西：纪念近代留学东洋和西洋的中国画美术先驱们》，载《世界美术中的中国与日本美术》，广西美术出版社，2001，第217页。

② 指1901—1939年间，见吉田千鹤子：《东京美术学校的外国学生》，香港天马出版有限公司，2004，第36页。

据实藤惠秀在其《中国人留学日本史》中所附《历年毕业于日本各校之中国留学生人数一览表》[①]，1901—1939年间，毕业于日本139所官办与私立大学、高级中学、专门学校、陆海军学校、"艺术7校"、女子学校等不同专业的中国学生共11 966人，其中包括东京美术学校在内的"艺术7校"只有72人，比例之悬殊亦可见一斑。

吉田千鹤子著《近代东京美术学校留学生研究——东京美术学校留学生史料》[②]一书附表《参观东京美术学校的中国人（明治三十六—四十二年）》[③]，显示了1903—1909年的6年间，中国政府各级机构派遣的考察人员约685人（翻译除外）之多，包括少数师范学校教员、在读学生、知县、翰林院编修、补用道、学堂监督、学事视察员、户部主事、内阁中书、翰林院侍读、制度视察员、提调、提学使、考察学务员、参赞官、学务委员、翰林进士、知州、县丞等。不难发现，早期的考察者以公派的官员为主，他们是最有力的信息传播者，也是美术留日的潜在推动者。

刘晓路在《近代中国著名美术家赴日留学或考察一览表》中所列1902—1944年赴日的92名美术家，将大陆和台湾（12人）[④]留学、游学、考察、观摩等各种状况混合在一起，今天看来，该表不仅存在诸多史实上的出入，其混为一谈的处理方式也不利于分析和揭示问题。据笔者粗略统计，1937年前，大陆美术家赴日考察（包括观摩、办展、访问、讲学、交流等多种方式）较为著名者有：苏曼殊、杨白民、邓尔雅、李毅士、周湘、姜丹书、刘海粟、王震、张聿光、朱应鹏、钱瘦铁、金城、周肇祥、吴镜汀、溥儒、俞剑华、林风眠、潘天寿、王子云、黄君璧、陈小蝶、黄新波、吴湖帆、王梦白、乌始光、徐悲鸿、钱化佛、季守正、王陶民、胡若思、王济远、潘玉良、金潜庵、王个簃、吴仲熊、吴杏芬、孙雪泥、李秋君、李祖韩、郑午昌、叶恭绰、郑曼青、柳亚子、于右任、郑川谷、郑孝胥、马企周、胡蛮（王钧初）、尚莫宗、哈少甫、郑仁山和陈鉴等[⑤]。

[①] 实藤惠秀：《中国人留学日本史》，生活·读书·新知三联书店，1983，第113-115页。
[②] 株式会社ゆまみ书房2009年版。
[③] 同上书，第36-44页。
[④] 这12人是黄土水、王悦之、张秋海、刘狮、陈澄波、廖继春、颜水龙、杨三郎、陈植棋、李梅树、洪瑞麟、李石樵。
[⑤] 转引自赵力、余丁编：《中国油画五百年Ⅰ》，湖南美术出版社，2014，第763-766页。

1905—1937年间，大陆赴日美术留学生较著名者有：何香凝、黄辅周（二南）、高剑父、李岸（叔同）、曾延年（孝谷）、高奇峰、高剑僧、陈树人、郑锦、黎葛民、鲍少游、严智开、俞寄凡、江新（小鹣）、陈洪钧（抱一）、许敦谷（太谷）、胡根天（毓桂）、汪亚尘、朱屺瞻、关良、丰子恺、张善孖、张大千、陈杰（之佛）、卫天霖、丁衍庸、王道源、司徒慧敏、丘堤、刘启祥、金学成、王石之、谈谊孙、雷毓湘、方明远、滕固、李廷英、黄觉寺、许达（幸之）、胡粹中、周轻鼎、周勤豪、关紫兰、唐蕴玉、李东平、乌始光、王济远、谭华牧、高希舜、倪贻德、王文溥（曼硕）、方人定、杨荫芳、黄浪萍、乌叔养、李桦、谢海燕、黎雄才、汪济川（洋洋）、周天初、符罗飞、林达川、林乃干、俞成辉、曾鸣、苏卧农、赵兽、梁锡鸿、傅抱石、刘汝醴、萧传玖、陈学书、左辉（杨佳福、杨凝）、宋步云、杨善深、王式廓、常任侠、沈福文、阳太阳、祝大年、黄独峰、何三峰、苏民生、陈丘山、万从木、谭连登、陈盛铎、蒋玄怡、李世澄、王悦之（刘锦堂）、陈澄波和郭柏川①等。此外尚有不是留学美术，但多参与美术活动的鲁迅、陈师曾、姚茫父、经颐渊、邓以蛰和余绍宋等。

上述考察者中的李毅士、周湘、王子云、刘海粟、徐悲鸿、林风眠等，后来留欧或游欧；留日后再留欧者，只有江小鹣、滕固、周轻鼎、符罗飞等，并不普遍。这个阵容涉及了中国画、油画、版画、雕塑、工艺、图案、美术史论等类别，艺术追求涵盖了从传统到现代的极为丰富多样的面貌，回国后参与了从教育、出版到展览、社团等各种美术工作。也就是说，这些有赴日经历的美术家遍布于民国至新中国成立后的整个中国美术界。据粗略统计，能与"留日"相媲美的只有"留法"，而从数量上看，"留日"又略胜一筹。②

1905—1937年间，除东京美术学校（以下简称"东美"）之外，与

① 王悦之、陈澄波、郭柏川均由中国台湾赴日，但留日归国后均在中国大陆活动过，特别是王悦之就留在了中国大陆。

② 同时期留法美术家著名者有：吴法鼎、李超士、方君璧、江新、陈孝岗、蔡威廉、常玉、徐悲鸿、林风眠、李金发、王静远、周轻鼎、李风白、曾一橹、孙福熙、华林、汪日章、张弦、岳仑、刘既漂、王如玖、王代之、高乐谊、陈晓江、潘玉良、吴大羽、庞薰琹、柳亚藩、方干民、程曼叔、郑可、王临乙、刘抗、刘开渠、颜文樑、常书鸿、刘海粟、艾青、雷圭元、杨化光、韩乐然、吕斯百、陈士文、秦宣夫、唐一禾、周圭、庄子曼、胡善馀、王远勃、周碧初、陈策云、傅雷、曾竹韶、陈芝秀、韩素功、王子云、黄显之、滑田友、李韵笙、廖新学、孙佩苍、滕白也、司徒槐、司徒乔、唐隽、李有行等。

中国美术留日相关的日本美术教育机构主要有：白马会绘画研究所、女子美术学校、藤岛洋画研究所、太平洋画会研究所（太平洋美术学校）、女子奎文美术学校、水彩画讲习所（日本水彩画会研究所）、京都高等工艺学校、关西美术院、东京府立工艺学校、川端画学校（川端绘画研究所）、本乡绘画研究所、日本美术学校、文化学院美术科、东京高等工艺学校、帝国美术学校（多摩帝国美术学校、武藏野美术学校）、二科技塾和日本大学艺术学园美术科等。其中，1909年由川端玉章创立的川端画学校，因从1913年起由"东美"的藤岛武二主持西画教学，所以一度被视作"东美"预备学校，仅1915—1931年间，就有约120名中国学生就学于此，其中的26人从这里考入"东美"[1]——高约22%的"东美"录取率使得该校成为"东美"之外中国美术留日最重要的场所。

"东美"作为当时日本唯一的国立美术学校、留日学生心中的殿堂，其关于外国留学生的相关规章制度和招生、学习等情况，可以视作留日的风向标，虽非美术留日的全貌，但极具代表性，从中可以窥见当时美术留日的基本情况。关于该校中国留日美术生的史料，目前最有价值的著述是吉田千鹤子《近代东京美术学校留学生研究——东京美术学校留学生史料》[2]。

根据该书，"东美"自1900年开始招收留学生，大致根据此年之《关于文部省直辖学校外国委托生的规程》和1901年修订之《文部省直辖学校外国人特别入学规程》，"把持有外务省、驻外公使馆或驻日的外国公使馆的介绍信作为入学第一条件，其余均由校长据文处理，条件极为宽松"，最初的20多年基本是"随机应变地把外国学生作为选科生来接收"的状态。虽然各学校可以附设一些细则，但"东美"直至1924年才设立了自己的细则。

该书之表①《东京美术学校外国人入学状况（1896—1937）》[3]及《东京美术学校外国人留学生名簿》[4]提供了最基本的史料，有必要具体分析。

[1] 参考吉田千鹤子：《近代东京美术学校留学生研究——东京美术学校留学生史料》，株式会社ゆまみ书房，2009，第133-134页。
[2] 株式会社ゆまみ书房2009年版。
[3] 同上书，第20-21页。
[4] 同上书，第145-178页。

鉴于中国首个留学该校的学生为 1905 年的黄辅周，所以我们只截取以上两个材料中 1905—1937 年的部分。关于这个部分，在人数上有 1 人之出入，即前者显示之中国留学生进入该校人数为 85 名，后者则为 86 名，或许是前者未将 1928 年西洋画科之"学科听讲生"陈迹列入之故？不能确知。

依前者，从 85 人之数的入学情况看，该校设立学则细则的 1924 年是个分界线，该年不仅没有一个中国学生入学，整个学年的各个系科也只接收了 4 名朝鲜留学生，为前后几届人数最少的一年。85 人中有 10 人来自中国东北地区，其中 1930 年之前的 4 人算在中国留学生名额内，其余 6 人来自 1934—1937 年间的日据满洲[①]（5 人）和日据关东州[②]（1 人）。所以，这个时间段内被称作"中国留学生"的入学人数实为 79 人。

这 79 人中，1912 年之前有 13 人，录取率为 100%；1913—1923 年申请者 61 人中录取 39 人，录取率约为 64%；1925—1937 年为申请者 111 人中录取 27 人，录取率约为 24%。如果以 1924 年为界分为前后两期的话，后期录取的人数和比例均低于前期，但报考人次却呈增长之势，尤其是 1925—1931 年竟高达 54 人次之多（录取 16 人，录取率约为 30%），而在"九一八事变"后、伪满洲国成立之初的 1932 年、1933 年两年，则仅有 9 人次报考，但无一录取，说明国势、政局的动荡对美术留学也同样有着决定性影响。

这 79 人中毕业者 46 人（包括东北地区 1 人），其中 4 人在 20 世纪 20 年代即去世；79 人中有 33 人在就读或长或短的时间后，多因未能继续缴纳学费而被除名，其中 1934—1937 年入学的 11 人中，除 3 人提前退学外，其余 8 人均在"七七事变"后的 9 月 11 日集体离校[③]。46 名毕业生中，1924 年之前入学者 35 人。

从以上数据可以看出，1924 年后，该校录取中国留学生的人数和比

① 1932 年 3 月 1 日，日本帝国主义扶持清朝末代皇帝爱新觉罗·溥仪成立傀儡政权"满洲国"（后更名"大满洲帝国"），将长春定为所谓"国都"，后更名为"新京"，直至 1945 年日本战败投降。

② 即旅大。日本扶持成立伪满洲国后，向伪满洲国租借关东州，名义上独立于伪满洲国，直至 1945 年日本战败投降。

③ 其中林达川后于 1939 年再来就读，并续读了梅原龙三郎、安井曾太郎的油画研究生，于 1943 年毕业。

例均大幅度降低，但从申请人次所反映出来的报考意愿看，却呈大幅增长之势，这对业界几成定论的"美术留日"在20世纪20年代后逐渐萎缩、式微或转向留欧之类的认知，是一定程度的校正——1925—1937年111人的报考数，至少不比同时期的巴黎高等美术学校或世界其他任何留学国的学校低，准确地说，20世纪20年代后，留日与留欧是两条相似程度的并行线。因为无论如何，"文同、路近、费省"都始终是优势，而"文异、路远、费昂"的欧洲还是无法完全取日本而代之。至于录取率降低，或因学校规章的调整，或因录取更为严格，或因生源质量不如从前等，应是各种因素合力的结果。如果从好生源流失的角度看，1924年又未尝不可以作为美术留学朝欧美转向的一个分界。

该校中国大陆留学生之名义有多种：1915年之前入学的20人为"撰科生"；1915—1923年的28人为"选科生"，此外还有2名图画师范科之"别科生"；1925—1937年的26人为"特别学生"，其中1人为西洋画科"学科听讲生"。又，在1905—1937年间，共有2名中国大陆留学生报考本科，但均未被录取，而朝鲜有112人报考、13人被录取，中国台湾有40人报考、5人被录取。也就是说，该校中国大陆留学生均非本科生，连申请人次也大大逊于朝鲜和中国台湾。

关于这些名义，吉田千鹤子在其著述中有部分说明：该校西洋画科的各种教学规章在屡经变更后，于1905年正式确定下来。按规定，该校只招收16~26岁的男性。正规生和撰科生有很大差别，正规生是4月进入预备科，学习一个学期的基础课，到7月参加考试，合格者在9月升入本科各科，再学习4年，最后一学年为毕业期，进行毕业创作，合格后即可毕业。撰科生则在9月份入学，基础课学习跟本科生一样，差别是本科生的一些必修课，如解剖、远近法、美学和美术史（包括西洋绘画史和西洋雕刻史）、历史和考古学（包括西洋考古学和风俗史）、外国语、体操、用器画法、毛笔画、教育学和教授法（只有要当老师的人才上的课）等，撰科生只要求必修其中的用器画法、解剖和远近法，其他课程自愿修习，不参加考核。其他系科虽然课程安排上会有不同，但撰科生与本科生的差别是一样的。"撰科生"的名义持续到1913年；1914—1924年出现"选科生"，推测与"撰科生"类似；1925—1937年以"特别生"为

主,"选科生"还少量存在,想必二者应是有所区别的,但该书并未对这两个名义作具体说明。但所有这些名义之下的留学生在专业水平方面应该均低于正规生或本科生。①

关于"选科生"之称谓,在1907年8月17日《时报》所刊上海的图画音乐专修学校之招生广告中也出现过:"本校第一班已毕业,下半年添设手工,一年毕业,额百人,聘请中外名师教授铅笔水彩画、单音、复音、美术手工、教育手工,又添东文,每复□(原文脱字)四时,学膳宿费等半年五十五元,选科二十元,入学时缴齐。"从学费的差异,可知"选科"为选修部分课程,其名应来自日本,且与"东美"之"撰科"几乎是一个含义。

当时的"东美"共6个系12个专业:日本画、西洋画(油画)、雕刻(分塑造、木雕、牙雕三个专业)、工艺(分图案、雕金、锻金、铸金、漆工五个专业)、建筑和图画师范。中国留学生在各系具体分布为:日本画3(6)、西洋画57(142)、雕刻8(17)、工艺8(16)、建筑1(1)、图画师范2(4)②。其中,图画师范科学制为3年,其他为5年。可见,76%的申请者报考了西洋画系(油画系),该系的入学学生数也占到72%,与报考比例大体相当——这些系科的申请人数与录取人数的各种比例关系,或许推之于整个"美术留日"也是大抵适用的。

因为该校西洋画科和雕刻科塑造部的教师都是从法国留学回来的,这对于意在学习西洋艺术的中国学生来说,这两个专业成为热门之选合情合理。校方也是出于这方面考虑,尽量满足更多申请者的愿望。

在吉田千鹤子该著作中还载有西洋画科教学的大致情况③:该科分5个班或5个教室,第一教室接收一、二年级学生,一年级教授用木炭临摹标本和画石膏像,二年级教人体写生,以及铅笔、水彩、油画的静物和风景。第二、第三、第四、第五教室接收三、四年级和毕业期、研究科的学生,从三年级开始逐渐减少木炭画学时,转向以油画为主。三年

① 参考吉田千鹤子:《近代东京美术学校留学生研究——东京美术学校留学生史料》,株式会社ゆまみ书房,2009,第22-23页。
② 括号里的数字为申请人数。
③ 吉田千鹤子:《近代东京美术学校留学生研究——东京美术学校留学生史料》,株式会社ゆまみ书房,2009,第23-24页。

级主要画人物速写以及水彩、油画的静物和风景,四年级是人物速写、静物写生、衣服写生、水彩构图。毕业期更多用木炭、水彩画器物、花卉、人物和装饰性构图训练,还会安排人物速写、油画风景、课题风俗历史画等课程,同时进行毕业创作。三年级以上由和田英作、藤岛武二、冈田三郎助负责,研究科由黑田清辉负责。留学生跟日本学生一起学习。此外,对该系想当图画教师的学生每年都会教毛笔画。又,根据黑田清辉于1904年起草的《西洋画科竞技规定案草稿》,每个学习单元都要进行竞技比赛。这套课程设置自1905年起基本维持到1952年该校停办。

综上,1905—1937年间,以东京美术学校为核心的日本近20所美术教育机构接纳了约600名中国留学生,但其中只有约72人为正式毕业生,学业程度亦有别于正规生或本科生。他们大多选择学习西画,此外对雕塑、建筑、陶瓷、漆艺、图案、美术史、日本画等也均有少量涉及,他们回国后遍布于各地"新美术"领域,成为中国美术由古典向现代转型初期最重要的开拓者和建设者。1905—1923年约为美术留日的繁盛期,在1919年"一战"结束、留法勤工俭学运动高涨起来后,"美术留欧"逐渐结束"美术留日"一花独放的格局,进入二者平行发展期,直至1937年"七七事变"后大规模"美术留日"的"戛然中止"。[①]

二、中国画改良的探求

有研究者认为,学洋画的留日生,"回国大多改从中国画"[②]。就"东美"西洋画科中国留学生的情况看,这种说法并不确切。在57名就读过该科的中国学生中,因资料稀缺而不明去向者竟高达31人,20世纪20年代去世者4人。所余22人中有6人(严智开、汪洋洋、曾孝谷、许幸之、李叔同和王曼硕)离开了美术创作;11人以油画著称,即许敦谷、胡根天、谭华牧、陈抱一、江新、崔国瑶、王道源、卫天霖、林丙东、俞成辉和王式廓;而"改从中国画"者只有5人,即黄辅周、汪亚尘、周天初、

[①] 吉田千鹤子:《近代东京美术学校留学生研究——东京美术学校留学生史料》,株式会社ゆまみ书房,2009,第230页。

[②] 刘晓路:《各奔东西:纪念近代留学东洋和西洋的中国美术先驱们》,载《世界美术中的中国与日本美术》,广西美术出版社,2001,第228页。

丁衍庸和林乃干,并非"大多"。此外,尚有该校图案科陈杰(陈之佛)"改从中国画"。

实藤惠秀在其所列《历年毕业于日本各校之中国留学生人数一览表》中显示,包括"东美"在内的"艺术7校",共有毕业留学生72人,但对除"东美"46名之外的26人具体毕业于何校何专业[①]并未说明。据吉田千鹤子著述第八章"东京美术学校以外学校状况",京都市立美术工艺学校、帝国美术学校、东京高等工艺学校等较为重要的教育机构,情形与"东美"类似,即学习西画、塑造、工艺、图案者占绝大多数,由西画"改从中国画"者也并非"大多"。但是,这72名之外的几百名包括"东美"肄业生在内的、散布于各美术教育机构的美术留日生们,他们以非正规的西画学习外加自学和观摩等多重方式,在度过或长或短的留日学习生活后,回国后改画或继续从事中国画的现象,的确在整个中国美术留学史上是最为突出的,如黄辅周(二南)、何香凝、高剑父、高奇峰、陈树人、郑锦、鲍少游、汪亚尘、朱屺瞻、关良、丰子恺、张善孖、张大千、陈杰(陈之佛)、丁衍庸、高希舜、方人定、黎雄才、杨善深、黄独峰、黎葛民、谢海燕、林乃干、苏卧农、傅抱石和阳太阳等约26位[②],阵容不可谓不大。

这些画家中,留日前已有中国画根底或以学习日本画为主者约为16人,即何香凝、高剑父、高奇峰、陈树人、郑锦、张善孖、张大千、高希舜、傅抱石、鲍少游、方人定、黎雄才、杨善深、黄独峰、黎葛民和苏卧农等,他们不存在"改从"中国画的问题,但大多数都在日本接触过西画,有过素描、色彩的基础训练或观摩,希望在写实造型上有所学习。这16人中,张氏兄弟为四川人,高希舜为湖南人,傅抱石为江西人,其余12人均为广东人,且除郑锦和生长于日本的鲍少游外,均属岭南派圈子,方人定、黎雄才、黄独峰、黎葛民、苏卧农还是高剑父的学生,这一现象反映出他们较强的地域风尚和画派特征。

其余10位画家确属由西画改画中国画的,其中丰子恺、关良、陈之

[①] 很可能是京都市立美术工艺学校、帝国美术学校、女子美术学校、日本美术学校、东京高等工艺学校、日本大学艺术系。

[②] 高剑僧因为早逝,不算在内。

佛、朱屺瞻、丁衍庸等，为20世纪"中国画改良"做出了极富价值的贡献。

为什么留日画家在中国画改良方面的成绩最突出呢？

第一，中国留日美术生的西画基本功普遍偏低。他们绝大多数留日时间较短，无法在西画学习上达到较深程度。从现存"东美"西洋画科毕业生的作品看，造型、色彩和构图均嫌稚拙，人物、花卉和风景均属初级水平。实际上，当时的日本洋画界从法国带回的是古典写实或后印象派、野兽派的画风，且多浅尝辄止，其西画教学难以有很高的水准。日本的西画水平决定了留日美术生的水平，使得他们难以走向专门的油画创作之路。这是留日生归国后"改"向他途的重要原因之一。

第二，日本画坛"日西融合"的潮流对赴日美术家的影响。早在19世纪80年代，以狩野芳崖为代表的新日本画运动，对冈仓天心、芬诺洛萨倡导的复兴传统日本画运动进行了修正，认为日本画与洋画是可以融通的，于是引进日本画所缺乏的西洋透视法、明暗法，开启了"日洋融合"之门。这一转向在横山大观、菱田春草等"激进派"手中得以最终完成，并在1900年前后得到日本画坛的普遍认可，成为主导趋势之一，而他们推动的改良思潮和成果，刚好被中国留日美术生亲见亲历。据吉田千鹤子著述，"东美"每周六邀请校内外著名画家和研究者所作的"特殊研究"讲座，吸引了校内外的学生、画家和研究者前来听讲，其中就不乏中国的美术留学生们。即使留学生们抱着学西画的目的而来，也会受到日本画坛新潮流的刺激。[①]"日西融合"的探索成果在当时的"文展""院展""帝展""二科展"等展览中，均占了不小的比例，它们与各种公私立美术学校、美术出版、美术社团一起，共同营造着融合东西的社会性氛围。对于大多具备一定传统中国画修养或鉴赏习惯的中国留日美术生来说，"日洋融合"的成果，几乎与他们趋之若鹜的洋画一样令人瞩目，而具体的融合方法为中国提供了直接的参照，举凡全世界，再没有第二种文化能为当时的中国美术提供如此极具借鉴意义和可操作性的经验了。康有为、蔡元培、刘海粟、徐悲鸿等人的"融合"主张之所以那么理直气壮，不能不说与日本的融合经验有直接关系。

① 参见吉田千鹤子：《近代东京美术学校留学生研究——东京美术学校留学生史料》，株式会社ゆまみ书房，2009，第26页。

第三，留日生回国后的生存空间并不乐观，他们主要以教书为生，但洋画专门教师之需毕竟不多，在更具实力的留欧画家返国以后，他们就更少了竞争的优势。另外，整个民国时期没能形成一个油画生态环境，市场流行的主要还是中国画，油画写实能力如徐悲鸿者，也不过偶有画肖像的"营生"，赖以生存的还是国立大学教授的薪水和出售中国画作品；交际能力如刘海粟者，其油画个展或操办的联展，能卖出的一两件作品也大多靠人情——缺少丰厚薪津支撑的留日美术生们，改作更有需求空间的中国画就成了一种现实的考量。

受日本影响的20世纪中国画改良探索，有多种途径。归纳起来，大抵为四种类型。

一是工笔类型。在国内文化提倡"写实"的大背景下，接受了日本画启示的留学生画家，选择画工笔是很自然的。在画法上，大抵是以传统勾线平涂法为基础，借鉴日本画重视色彩的特点。可以说，20世纪中国工笔画的繁盛是与"日本因素"有密切关系的。

二是写意类型。以传统水墨写意画为根底，吸收西洋现代艺术的某种因素，如重笔触与色彩、适当变形等。与其说这是中日的融合，不如说是间接的"中西融合"。典型者如关良等，他们创造了最为成功的中国画改良案例。

三是渲染背景的类型。中国画讲究留白底子，很少染天空或背景。以高剑父师徒为代表的留日画家，吸取日本画渲染背景的特点，接近水彩画，但他们大多还是保留了中国画用线造型、表达情绪的特点，以及条幅的型制，保持着较为鲜明的中国画特征。

四是开拓人物故实画。自文人画畅行以来，中国画人物画逐渐衰落，很少再创作现实人物题材。日本画表现中国历史故事的现象，予中国留日生以启示，在一定程度上承担了复兴人物画的使命。这是欧洲画坛所不能给予的。

总之，日本画坛在"日本画"领域所进行的"日洋折中"的几种尝试，中国留日美术生几乎都有不同程度的学习和承继，成为中国画改良最为重要的参照。

在留日画家中，有11人在中国画改良方面有突出成就，他们是高剑

父、高奇峰、陈树人、朱屺瞻、陈之佛、丰子恺、关良、方人定、丁衍庸、傅抱石和黎雄才。

上述 11 家中，高剑父、高奇峰、陈树人和方人定、黎雄才为两代的"岭南派"，艺术根基均直接或间接地得自"隔山派"的居廉。居氏在题材上以状写岭南风物为主，通过对景写生、潜窥默记、剥制标本写生等方式，将写生察物推至令人惊叹的程度，形成了独特而行之有效的写生方法。又创"撞水""撞粉"法，对光照感、滋润感、质感等均有更"写实"的特殊把握。居氏画法掌握起来相对容易，授徒多经一年勾稿临摹、一年写生即可出徒[①]。居氏自 1875 年在"十香园"设帐授徒至 1904 年去世，三十年间门徒数十人、私淑弟子近百，风格流韵主导广东画坛达半世纪之久。可以说，居派的"审物"精神和写实追求，不仅不期然地契合了之后的科学主义，也与日本画坛"日洋融合"中的主流倾向不谋而合，这是广东画家尤其是"岭南派"画家能够更容易地接纳和融合日本因素的重要原因。

高剑父（1879—1951）与日本画的关系复杂而密切，所谓"其得名，缘乎此；其为人诟病，也缘乎此"[②]。他自 1906 年东渡日本游学，又于 1908 年、1913 年、1921 年、1926 年间多次到过日本[③]，先后在"名和靖昆虫研究所"及太平洋画会、白马会、日本美术院等美术团体设立的"研究所"学习过博物学、雕塑、水彩画和日本画的一般知识。而赴日之前，他已从居廉处学得地道的小写意花鸟，又曾在伍德懿"万松园"遍摹历代名迹和在澳门格致书院接触西画并拜师学习炭笔素描。

在 1906 年的游学期间，高剑父加入了中国同盟会，即在他留日接触新绘画之初，就兼具了画家和革命者的双重身份，于是，用政治革命思维来思考艺术革命方案就变得顺理成章，他的"拿来"甚至"抄袭"也就不仅仅是传统意义上的"画学"问题了。从这个角度说，日本游学之于他的意义首先在于，日本画坛的改良带给他推行国画革新运动的样板，

① 参考张白英《画人居古泉逸话》，转引自李伟铭：《陈树人》，河北教育出版社，2002，第 40 页。
② 李伟铭：《高剑父绘画中的日本风格及其相关问题》，载广州美术馆、高剑父纪念馆《高剑父画集》，广东旅游出版社，1999，第 11 页。
③ 参考李伟铭《高剑父"留学"日本考》《高剑父及其新国画理论》等文。

让他找到了与政治革命理想相匹配的艺术革命的方向和可能性。而他对日本画坛的具体借鉴则主要表现在两个方面：一是题材的扩展，他的那些令人惊讶的用中国画方法所画的残垣断壁、战场烈焰、飞机、坦克、骷髅头、十字架、乌贼鱼等，堪称是百无禁忌的，无疑直接受启发于日本画坛；二是画法的融合，他在居派写生法、撞水撞粉法基础上，对四条派的空气感、光照感、宁静而深邃的诗意境界，圆山派的状物模形、流畅优美，做出了富有成效的吸收，又进而融合浙派笔墨的淋漓、奔放、外张，碑派书法的苍劲、雄健、奇险，创立了霸悍、恣肆、峭硬、豪迈的风格面貌，这是一种富有时代精神气质的面貌，也是对以淡逸、浑融、内敛为主要追求的传统审美的一种突破。

高剑父一生致力于教育，门生众多，在他直接或间接的带动下，很多人赴日留学、游学，景象颇为壮观，连同他所做出的那些"融合中日"的大胆尝试和最终立足于笔墨的创造性风格，均可看作他为中国画改良做出的贡献。

高奇峰（1889—1933）一生追随四兄高剑父，所学所宗、立业成名均离不开四兄的栽培、扶掖和影响。其绘画大致有两部分根基：一是由四兄传授的居派写生方法和写意花鸟技法；二是日本画坛田中赖璋、竹内栖凤等人的方法，其中田中赖璋为其直接授业的老师，而对竹内栖凤等圆山派、四条派画家的学习和关注则更多受四兄的影响。目前可知他曾两次赴日，即1907年夏至冬①、约1913年《真相画报》停刊后到1914年秋，时间均不长。实际上，对于已经有状物写生能力和熟练掌握了撞水撞粉法、没骨法的高奇峰来说，"拿来"一点田中赖璋或竹内栖凤的技法无须太长时间。

与四兄一样，高奇峰一生致力于中国画的改良，努力将"西洋画之写生法及几何、光阴、远近、比较各法"，与"中国古代画的笔法、气韵、

① "冬"应为阴历。1908年1月2日《时报》的一篇《东洋近信》报道称："东京美术院毕业生高剑父、高奇公西历十二月十五日在日本神户广业公所开美术游艺会，将每年所积功课陈列其中，其画法采集中、东、西三国所长，合成一派，其中绘作百余幅，下潜动植人物山水形容毕肖，笔墨淋漓，诚空前绝后之隽品也。是日开会，观者如堵，无不惊叹。欲得寸缣以为荣者，争先恐后，尤以日人为最，诚一时之盛会也。闻两君不日旋归祖国，拟于中历年末开美术展览会于粤省，临时想必大有可观，吾国美术界之前途，当可拭目俟之矣。"高氏兄弟回国很可能在1908年1月，因为该年2月1日为除夕。

水墨、赋色、比兴、抒情、哲理、诗意"等"几种艺术上最高的机件通通保留着",融合在一起,以响应孙中山"向世界文化迎头赶上去"的口号。艺术在他绝非"聊以自娱"或"徒博时誉",而是要本着"天下有饥与溺若己之饥与溺的怀抱,具达人达己的观念,而努力于缮性利群的绘事,阐明时代的新精神"的。① 但他的现实关怀并不表现为直接将飞机、坦克画进中国画,也甚少涉猎人物画,而主要是借助翎毛、走兽、花卉等形象,在相对传统的理路上作间接表达。他"融合"的具体表现主要是两种,一为背景的渲染;一为形象的写实刻画。背景的渲染尤以月夜、雪景为典型,将传统层层烘染的手法和借自日本的水彩技法相融合,增强空间感,情景交融。而在其鹰、狮、虎、马、猴等代表题材中,多将传统的"撕毛"笔法与西画的明暗光影法相结合,极富质感和写实感。此外,尤重营造意境,但其意境不是传统文人画讲求的诗意,而是有日本气息的雄强、孤清、沉雄、皎洁、感世伤时之类的境界,以革命理想为支撑,充满英雄气质,拓展了翎毛、走兽、花卉类绘画的精神寄寓性。

陈树人(1884—1948)于1900年拜师居廉,1907年赴日,1908—1912年入读京都市立美术工艺学校绘画科,1912—1916年入读东京私立立教大学文科,滞留日本凡9年,是11家中在日本学习最久的人。陈树人就读京都市立美术工艺学校前后,正值"日洋融合"实践的盛期,其代表人物竹内栖凤、菊池芳文、都路华香、山元春举等均先后任职该校,即陈树人"实际上也就是进入了当年京都日本画坛的核心氛围之中"②。

陈树人的绘画风格成熟于20世纪30年代。形式感是其绘画的突出特征,尤其在其花鸟画中,常以直线分割、交叉、排比甚至十字形来构成画面,画面形象也常以"截取"式或特殊视角造成新奇感,这种"形式"主要来自日本画的装饰性和西画的现代构成,极具现代感,辨识度极高。陈氏线条也非一波三折的书法用笔,而是一种偏于日本画的匀整流畅、富于装饰感和韵律感的线条。陈氏花鸟用墨少、用色多,但不追

① 所引高奇峰之语转引自李公明:《高奇峰艺论》,载《岭南画派研究(朵云第59集)》,上海书画出版社,2003,第155-157页。
② 李伟铭:《陈树人》,河北教育出版社,2002,第48页。

求色彩的微妙而丰富的变化，对居派塑造体积感的撞水撞粉法也极少使用，而是把"自然界丰富的色彩进行弱化、温化的处理"①，既有文人画式的淡雅，又有水彩画的明快和透明，其情调渊源也主要是日本画的。花鸟之外，陈氏山水也自具面貌，最大特点就是空勾无皴，勾法主要来自山元春举的折带状短线，用墨用色也同样不求丰富而求简洁、单纯，山水结构多被概括为几何形，构图中适当将透视法融进传统山水图式，背景多留白，气质"清劲""峭拔"，是介于中西或山水画、风景画之间的一种样式。

总之，作为画家的陈树人，虽在画学出身、学画经历、艺术主张等方面，无疑属于"岭南派"，但从画风到行为都有不为流派所掩的疏离、淡逸、特立独行的气质。他在风格成熟之前，虽然也有诸多对日本画的临仿，甚至也能找到对山元春举的《落基山之雪》、望月玉泉的《芦雁图》等几近相同的抄仿之作，但其成熟期的中国画能在个性和修养的统驭下，将诸种摹仿痕迹消弭、转化，极富创造性地确立出自家面目，为中国画改良提供了一个相当别致的个例。

方人定（1901—1975）于1929年赴日，此前跟随高剑父约6年，无论山水、走兽、翎毛、花卉，"跟足当时新派画的一贯作风"②，其间他于1926—1927年作为"新派画"代言人与广东国画研究会的论争，不仅令画坛瞩目，也直接促成了他的留日——抱着一探日本画和西画之究竟，弄清"二高一陈"是否抄袭了日本画，以及决心从高氏不擅长的人物画入手走出自家面貌等目的，方氏于1929—1935年间两度赴日，先后在川端绘画研究所、二科会骏河台洋画校、日本美术学校③等处，研习"西画及人体写生"④，并着意研究日本画人物画，是中国留日画家中在人物画

① 陈滢：《岭南花鸟画流变（1368—1949）》，上海古籍出版社，2004，第419页。
② 方人定：《我的写画经过及其转变》，载黄小庚、吴瑾编：《广东现代画坛实录》，岭南美术出版社，1990，第210页。
③ 据吉田千鹤子《近代东京美术学校留学生研究——东京美术学校留学生史料》，株式会社ゆまみ书房，2009，第137页。该校为1917年由纪淑雄创立的私立美术学校，男女同校，设绘画（洋画、日本画，2年制）、雕塑（3年制）、图案（3年制）、应用美术（2年制）等专业，据该校《日本美术学校毕业生名簿》，1926—1945年间所招收的中国大陆、朝鲜、中国台湾毕业生约42人，分别是洋画33人、日本画2人、雕塑2人、图案3人、应用美术2人。
④ 方人定：《我的写画经过及其转变》，载黄小庚、吴瑾编：《广东现代画坛实录》，岭南美术出版社，1990，第210页。

上下功夫最大、作品最多的人。从方氏这段时期的作品看，他所掌握的西画造型是日本画坛简洁粗犷一路的造型风格，这也是丁衍庸、朱屺瞻、关良等人所掌握的风格，即"抓大结构、大关系"[①]的近代风格，而非徐悲鸿式的精准的古典造型。这个造型基础对于后来转向写意的丁衍庸、关良、朱屺瞻等人来说或许是有利因素，但对于要在写实人物画上继续发展的方人定来说，就多少会在人物表情、动态的生动性以及人物内心世界的刻画等方面，稍嫌力不从心。但无论如何，得自日本的造型能力成为他转向人物画的保证，其一生的造型特征未离这个基础。

方氏"在日本很重视资料的搜集"[②]，沿着日本画在题材上广泛开掘的道路，从城市生活、农村生活、抗战生活到历史故实，从人体、城市女性、农妇、农夫、画家、逃难者、乞丐、盲人、酒徒、客途者、失业者、猎人到新社会的劳动者和古装人物，题材之广在20世纪画坛几乎无出其右者。

方氏人物画大致经历了三个时期。1935年之前为融合高氏、居派和西画、日本画方法时期，有工笔、半工写、纯色彩、墨彩等多种尝试，大多在细勾轮廓线后将光影法和平涂法相结合，单纯、明净，比日本画厚重，比高氏秀润，有些画面色调及形象呈现出类似高更的原始风及稚拙感，有些画面弥漫着日本式的静谧感。主体人物多被处理成"浮世绘"式的静态、近距离、特写式，占据画面绝大部分面积，并因这种"拉近"而有更细腻、丰富的面部刻画，这个特征在其之后的创作中一直保持着。1936年后逐渐减少矿物色使用，淡化日本画式的雅致、恬静和装饰感，加入更多笔墨语言，写意成分增多，并呈现出"苦涩凝重"气质，真正进入所谓"吐露人生""批评人生""表现人生"的境界，是20世纪前期人物画家中在现实主义方向上做出最多尝试的画家。新中国成立后，转向以歌颂为主调的明朗欢愉，色彩再度变得秾丽、唯美，但已不再是早期的日本画法，而主要是传统的勾勒填色方法，工写结合，属于有新年画特征的新人物画，并将这些画法运用于花鸟、动物画，向传统适度

① 郎绍君、云雪梅：《方人定》，河北教育出版社，2003，第75页。
② 黄大德：《杨荫芳女士答问录》，载《黄般若美术文集》，人民美术出版社，1997，第188页（附录）。

回归。①

黎雄才（1913—2001）被认为是"高剑父所提倡的'现代国画'主张最忠实、最富于实绩的实践者之一"②，他与日本的关联也最先借由高剑父。他艺术上早慧，16岁便被高剑父收归门下，悉心栽培，又被推荐到何三峰在广州创办的烈风美术学校学习素描。从他赴日前的作品看，他对焦点透视、时空再现、素描与笔墨的结合，以及转自高氏的日式水墨渲染、湿润朦胧的氛围等，均能把握得很到位，在"折中中西"的道路上已经有了不少切实经验。

1932—1935年，黎雄才在高剑父资助下赴日留学，入日本美术学校学习日本画。与师辈们不同的是，他没有"革命"的激情和重负，而主要是个潜心于艺术的纯粹的画家，兴趣点主要在艺术"语言"。他选择了与高氏不同的"朦胧体"横山大观、菱田春草等为主要学习对象，着迷于由"没线"、晕染营造的空间气氛和迷蒙境界。尽管在风格确立后，"朦胧"气息逐渐淡化，线条再度被强化，但在他最典型的画面中，那种"苍莽淋漓的色墨效果，仍然使人想起大观、春草缥缈空灵的'朦胧'氛围"③。20世纪40年代，他用大约十年时间赴川蜀、西北旅行写生，在大自然中寻找"范本"，再度体悟"真实"，"作风一变而成为气势恢廓，沉雄朴茂"④"以气蕴清遒雄健见胜"⑤，完成了从取借、消化到创造程式的过程。

朱屺瞻（1892—1996）之于中西绘画的经历极为特殊。他出身于好书画、富收藏的儒商之家，中国画启蒙很早，且一直自修不辍，但自21岁决心投身于画坛时，选择的却是西画——进入上海图画美术院学习木炭画和铅笔静物写生。从此，中西两种绘画就一直并行在他的艺术中，几乎不分伯仲，他可以晨起练书法，继作铅笔静物写生，授课之余或作

① 关于方人定的艺术评价对郎绍君、云雪梅著《方人定》多有参考。
② 李伟铭：《黎雄才、高剑父艺术异同论——兼论近代日本画对岭南画派的影响》，载《中国绘画研究论文集》，上海书画出版社，1992，第802页。
③ 同上书，第813页。
④ 容庚语，转引自李伟铭：《黎雄才、高剑父艺术异同论——兼论近代日本画对岭南画派的影响》，载《中国绘画研究论文集》，上海书画出版社，1992，第814页。
⑤ 王贵忱语，转引同上。

油画或作室外风景写生，晚上画山水、花鸟①，直至88岁还有多幅油画问世，90岁还表示要"闭门重温习一些油画，以待进一步作中国画之新探索"，可以说，他穿行于中西间无丝毫障碍。

1917年初夏，朱屺瞻赴日入川端绘画研究所师从藤岛武二学习素描、油画及西洋绘画史，原拟投考东京美术学校，故学习极为勤奋，除参观画展外几乎足不出户。数月后因家事匆匆回国，被问及日本风土人情皆茫然不能对，但对东京博物馆中所见梵高、塞尚、马蒂斯的作品终生不忘。即日本对于朱屺瞻来说，是西画中介者加转译者，所"转译"的是日本老师所理解的注重"大结构，大关系"的造型理念。

回国后他一面画后印象派、野兽派式粗犷、豪放一路的风景和静物，频频以现代派油画家身份亮相于各个展览中，一面置身于以黄宾虹、王一亭为核心的上海传统中国画圈子中，在中国画方面亦不断精进。1953年62岁时试作毛笔写生，开始凭藉写生将石涛、徐渭、金农、方从义、李复堂、吴昌硕、齐白石乃至凡·高、塞尚、马蒂斯相融合，在约70岁左右初具面貌。又在1973年，以82岁高龄，凭照片和印本，遍临历代名迹50余帧，不斤斤于形似，从气势、意趣、笔法诸方面悉心揣摩，终创雄壮、苍劲、浑厚、朴拙、恣纵、古厚的大写意面貌。他的这种以笔墨为根本，以几乎从未停歇的对中西绘画的并行研习为方式的尝试，为"融合中西"和"中国画改良"提供了独特的经验。

陈之佛（1896—1962）于1919年以官费生资格赴日，先从水彩画家三宅克己学水彩画法，又到白马会洋画研究所学素描，以及到安田稔画室学人体素描，于1920年考入东京美术学校图案科，为中国留日学习工艺图案第一人，而由图案改画中国画，恐怕也只有日本画坛能够孕育这样的可能性。装饰性、色彩感以及绘画与工艺的无差别性、融通性，是日本美术的特征和传统，故有17—18世纪的装饰画派宗达-光琳派的出现，以及由此形成的日本审美趣味，这是陈之佛能够"在工艺美术与工笔花鸟画之间游走"②的重要原因。

① 参见冯其庸、尹光华：《朱屺瞻年谱》，学林出版社，1999，第12页。
② 庞鸥：《近代中国画创作中的"日本主义"倾向——以傅抱石仕女题材画与陈之佛工笔花鸟画为例》，载《傅抱石研究文集》，上海书画出版社，2009，第219页。

另外，据研究推测，日本大量的以花卉、鸟兽为主的画谱也应该是陈之佛转向工笔花鸟的重要凭借，影响面极广的狩野探幽的《草木花写生图卷》、尾形光琳的《鸟兽写生图卷》、渡边始兴的《鸟类真写图卷》、圆山应举的《昆虫写生贴》等，很可能也是学习图案的重要参考，而且不难找出与陈氏花鸟造型的渊源关系。

陈之佛工笔花鸟画首次亮相于1934年9月的中国美术协会第一届美展上，距留学归来约十个年头，这期间他有机会观摩到宋画原作及印刷品，也做过临摹，但对日本花鸟画更丰富的图像积累，在其工笔花鸟画初期还是起到了更大的作用，包括在树干、树枝、树叶、湖石及禽鸟羽毛上常常使用的"积水法"（宗达光琳派常用技法），常以锈色、暗花青色为统调的色彩效果，以及日式沉静、典雅的意境等。当他在多年研究图案、造型和色彩规律以及花鸟写生的基础上，综合了宋画、日本花鸟画、水彩画等多种元素，笔线质量大为提升后，"日本气"逐渐隐去。工笔花鸟难在工致而能生动，只有像陈之佛这样，笔线达到细而不弱、柔中见骨、紧劲中有松活、工整中含虚实，才能收到理想的效果。另外，工笔花鸟大多重写实感、色彩感及程度不同的装饰感，创造风格的余地相对有限，风格赖以成立的主要因素是精神性，陈氏作品所营造的高洁、静寂以及新中国成立后的喜悦与昂扬等境界，背后支撑的实为传统文化修养和不凡人格，这些内在的东西最终化解了外在的技法，实现了融合后的创造。

丰子恺（1898—1975）的"中国画改良"最为独特。他于1915年考入浙江一师，受图画老师李叔同影响，从石膏模型的木炭素描和风景写生开始，确立了学习西画的志向；又得国文老师夏丏尊的悉心栽培，在文学上大为长进，为其日后源源不断的画题文思打下了基础。

丰子恺于1921年春至冬赴日游学10个月，以在画塾练习素描为主，并偶然"发现"了日本乡情漫画家竹久梦二（1884—1934）。梦二式"漫"画不属于滑稽一类，实为用笔简约却能生动传神的简笔画。丰子恺所理解的梦二，有"简洁表现法、坚劲流利的笔致、变化而又稳妥的构图，以及立意新奇、笔画雅秀的题字"[①]，"其构图是西洋的，其画趣是东

① 丰子恺：《绘画与文学》，载《丰子恺文集·艺术卷（二）》，浙江教育出版社、浙江文艺出版社，1990，第448页。

洋的,其形体是西洋的,其笔法是东洋的"①,是东西洋画法最好的调和,并认为像自己这样有一点西画基础,又无心无力作油画、水彩画且对文学有着浓厚兴趣的人,最适合从事这类漫画的创作。梦二"画中诗趣的丰富"常能引丰子恺想到古人诗句。他自小喜欢诗词,诗话、词话一类书籍常随身伴读,常因某诗句的触动而酝酿画面。可以说,梦二指引了丰子恺的绘画方向,而从取之不尽的古诗文中寻找"画龙点睛"的画题,则成为他很快摆脱梦二痕迹,发展出具有中国精神意蕴面貌的重要因素。无论是古诗词意画、儿童相、学生相、民间相、都市相、战时相、自然相还是护生系列,俯拾即是的日常生活均可因其独运之匠心而诗意隽永,对中国画的意境做出了极大的拓展。

丰子恺没有学过中国画,但能诗、能书、能治金石,尤其在书法上下了长久的功夫。其书以索靖为基础,又得益于《张猛龙碑》,沉着而飞动,活泼多姿,古拙多趣。以这样的笔线作画,虽不是一波三折、墨分五彩,没有皴法、描法,甚至构图也是西画方式的,但依然是"地道"的中国画。总之,丰子恺以自己独特的艺术认知选取了有别于常人的摹借对象,又以对中国传统文化的深入体悟,充分调动自己所长,完成了一次别具一格的"中国画改良"。

关良(1900—1986)于1917—1922年赴日留学,先后在川端绘画研究所和太平洋画会研究所学习古典素描和糅合了印象派的写实油画,但对日本洋画界追摹的西方现代派更感兴趣,偏爱高更绘画的构图、笔触、装饰性和朴素、宁静的意境;偏爱梵高对形体、色彩的夸张,以及如烈焰般的热情和表现力度;也偏爱马蒂斯单线平涂一类作品的宁静调子、装饰味和浮世绘式的东方情调。他曾说:"上述三位大师对我的影响都是'终身制'的。"

留日后的关良长期中西画并行发展,即一面教授和创作西画,一面约从 20 世纪 20 年代中期开始在中国画领域探索,而且一开始就将这种探索立足于笔墨;同时有意识地与京剧界琴师、名角、名票交往,将其探索题材锁定在"至善"且"尽美"的京剧人物上,1935 年甚至正式拜

① 丰子恺:《谈日本的漫画》,载《丰子恺文集·艺术卷(三)》,浙江教育出版社、浙江文艺出版社,1990,第 417 页。

师学老生，后在杭州又得以长期向武生盖叫天求教，对种种手势、身段、台步均有深入领会。他的京剧人物是从一出戏的千百个表情、动作中反复推敲而来的一瞬间，因此极为传神和耐人寻味——它们不是剧照，是竭力调动的所有细节的"凝集"，是对戏曲舞台的再造。其造型常常借助几何概念，故能简练而明确，且有儿童画般的稚拙与率真；笔线紧密结合形体、色相，准确而精简，虽非一波三折的书法用笔，但"钝、滞、涩、重"，意味淳厚；用墨浓淡枯润相宜，层次分明，厚重、深秀、朴素；用色明朗、强烈、不细琐，有扣人心弦的表现力。他的这种抓住一个题材不断求深求精的探索方式，他的广采博收又不露痕迹的吸收、消化和再造能力，他对笔墨质量的坚持等，均为中国画改良提供了宝贵经验。

丁衍庸（1902—1978）于1921—1925年[①]就读于东京美术学校西洋画科，其间对印象派、后印象派、野兽派等现代画派发生浓厚兴趣，从现存留校彩色《自画像》看，造型简括，笔触奔放，色彩主观而强烈，大体能反映其日本所学和个性倾向，这也是他回国后油画创作与教学的一贯倾向。和关良、朱屺瞻一样，丁衍庸也是中西画并行发展的。大约从1929年起，他开始对古代金石书画尤其是八大发生兴趣，经三四十年的沉潜与摸索，在生命的最后10年，其中国画终于摆脱所有东西方的摹借对象，臻于成熟。他的花鸟动物画在造型的生动之外，将八大的变形、简略、奇异、丑怪又向前推进了一步，这是八大之后无人做到的，同时笔墨兼具八大的浑厚与灵动，但比起八大的冷逸脱俗，更多了些生趣；其山水画在传统章法上融合了更多现代构成、几何化、符号化等因素，结构更简，一目了然，同时用笔极松，趣味稚拙；其人物画包含了古今中外各色人等（包括神仙、妖魔），淋漓尽致地展现了夸张、奇异、丑怪的种种面相，富有喜剧式的戏谑与反讽，是香港世相的真实反映，发人深省，比现实主义绘画更具直戳痛处的刺激感。

或许丁衍庸转向中国画之初衷不一定是为"改良"，但他的确为"改

① 1921年9月20日入学，为该校西洋画科选科，正式毕业实为1926年3月24日，修习期5年，第五年为毕业创作期，学生不必留校，故丁氏得以提前于1925年秋在完成毕业作品《自画像》《化妆》后返国。

良"提供了值得深思的启示。他对古今中外的借鉴、融合绝非限于线条、造型、色彩、构图之类表层元素,而是从诗书画印入手去整体把握传统文化精神;他不为谐谑而谐谑,不为怪而怪,而是在极为奇特的形式感背后呈现出深刻而敏感的精神性;他对笔墨的深入修炼使得油画出身的他成为一个中国画的行家里手,保证了其中国画探索绝非票友式的浅尝辄止。总之,丁衍庸以其苦功、创造力、胆识和悟性,成功完成了最大跨度的"融合"。

傅抱石(1904—1965)于1932—1935年间留日,先是以改进景德镇陶瓷的名义赴日研究工艺图案,又在1934年4月至1935年7月入私立帝国美术学校研究科,从金原省吾治画论和东方美术史——该校师资阵容强大,此外尚有中川纪元教西画,山口蓬春、小林巢居、川崎小虎教日本画。尽管在校学习时间并不长,但他关注日本画坛的各种动向,还利用篆刻之长建立了与日本画坛的广泛联系。

傅抱石在赴日前有约七八年的书画印方面的自行摸索,对"四王"、石涛、八大以及吴昌硕、齐白石、徐悲鸿等流行画风均有模仿。留日后画法有了明显变化,勾、皴、点为主的画法更多被泼墨、晕染所取代,受日本画追求画面气氛的影响颇为明显。有研究表明,他受到过竹内栖凤、横山大观、桥本关雪、富冈铁斋、川合玉堂、镝木清方、池田辉方、小杉放庵、平福百穗、内山雨海、子影庵等画家或多或少的影响[①],甚至也能找出不少模仿痕迹明显的作品,但较少受到"二高"那样"日本气"的强烈诟病。其中很重要的原因是其笔线的质量——类似顾恺之《女史箴图》的细劲、圆转、绵长、流畅的线条,以及纯熟的散锋笔触,在严谨造型的同时,兼具抒发情感的表现力,或许仕女、士大夫的形象是借自日本的,但画这些形象的笔线是源自传统中国画且极具质量的。另外,其人物画和山水画所表达的精神性,始终与传统文人画有着明确的一致性,其绘画发展始终未离文人画脉络,这也在相当程度上消解了他对日本画画法和形象的借鉴。可以说,在将外来因素融进文人画传统方面,傅抱石做出了少有人超越的贡献。

① 参见张国英:《傅抱石研究》第四章"傅抱石与日本画风",载台北市立美术馆编:《美术论丛32辑》,1991。

上述 11 位画家，年龄差达 31 岁，赴日时间由 1906 年到 1932 年，前后相错 26 年，几乎贯穿了民国美术留日史的始终，其中"二高一陈"为 1910 年之前，关良、朱屺瞻、陈之佛、丁衍庸、丰子恺为 1924 年之前，方人定、黎雄才、傅抱石为 1932 年之前，大约属于三"代"。相对来说，第一"代"模仿痕迹较多，第二"代"风格创造性较强，第三"代"则更多偏于技巧性，但立足于笔墨几乎是他们创立风格的共同特点。他们集中而典型地反映了外来"日本因素"和由日本"转译"的"西方因素"在"中国画改良"方面的作用和影响。同时，还需注意，从大的方面说，他们所处的政治环境、文化环境、地域环境、美术环境等均有变化；从个人的方面说，他们的际遇、个性、知识结构、学艺经历等也各自不同。他们以差异甚大的个体性应对"融合中西"的时代性，所呈现的艺术面貌虽有共性，但更具独特性，在将他们纳入"中国画改良"的范畴中来讨论的时候，只有充分重视他们的种种独特性，深入分析他们各自的特点及其成因，才会真正对"中国画改良"这一课题有所推进。

参 考 文 献

[1] 刘晓路.世界美术中的中国与日本美术.南宁：广西美术出版社，2001.
[2] [日] 实藤惠秀.中国人留学日本史.北京：生活·读书·新知三联书店，1983.
[3] [日] 吉田千鹤子.近代东京美术学校留学生研究——东京美术学校留学生史料.东京：株式会社ゆまみ书房，2009.
[4] 赵力，余丁编.中国油画五百年.长沙：湖南美术出版社，2014.
[5] 李伟铭.陈树人.石家庄：河北教育出版社，2002.
[6] 广州美术馆，高剑父纪念馆.高剑父画集.广州：广东旅游出版社，1999.
[7] 岭南画派研究（朵云第 59 集）.上海：上海书画出版社，2003.
[8] 陈滢.岭南花鸟画流变（1368—1949）.上海：上海古籍出版社，2004.
[9] 黄小庚，吴瑾编.广东现代画坛实录.广州：岭南美术出版社，1990.
[10] 黄般若美术文集.北京：人民美术出版社，1997.
[11] 郎绍君，云雪梅.方人定.石家庄：河北教育出版社，2003.
[12] 中国绘画研究论文集.上海：上海书画出版社，1992.
[13] 冯其庸，尹光华.朱屺瞻年谱.上海：学林出版社，1999.
[14] 傅抱石研究文集.上海：上海书画出版社，2009.
[15] 丰子恺文集·艺术卷.杭州：浙江教育出版社，浙江文艺出版社，1990.
[16] 台北市立美术馆编.美术论丛 32 辑，1991.

作者简介：

华天雪，1967年生，籍贯辽宁省营口市，现就职于中国艺术研究院美术研究所，为该所理论研究室主任、中国艺术研究院研究生院博士生导师，职称为研究员（三级），博士学位。主要研究方向为中国近现代美术史。

文化强国与守正创新

"钻石模型"理论视角下沈阳市 1905 文化创意产业园发展研究

杨 波[1] 章静洁[2]

(1 鲁迅美术学院;2 华东师范大学)

摘 要:通过对沈阳市 1905 文化创意产业园的实地调研发现,该园区已经出现了商业与艺术失衡、同质化严重、活动内容单一等问题。本文通过"钻石模型"理论来分析 1905 文化创意产业园的现状以及当下可能存在的问题。本文以该模型中的四个内部要素和两大辅助因素展开,结合一系列社会调查和 SPSS 数据分析,指出园区在创新能力、内部管理、外部合作和文化融合等方面的存在的不足,并提出针对性对策建议。

关键词:沈阳市 1905 文化创意产业园;钻石模型;问题与机遇

一、1905 文化创意产业园区现状与存在问题分析

1905 文化创意产业园(以下简称园区)改造项目于 2012 年正式开工。这个在沈阳铁西区占地 4 000 ㎡的沈重集团二金工车间厂房开始蝶变成沈阳第一座建筑面积达 10 000 ㎡的国际化艺术生活聚集地。2013 年园区正式对外开放,之后逐步确立了四大产业板块:以作品展示为主的艺术展览、以戏剧演唱为主的文化演出、以文创售卖为主的文创商业和以市集为主要形式的文化活动。这些板块通过自孵化成熟的文化 IP 形成群落性带动效应,现园区荣获国家级 AAA 旅游景区、辽宁省文化产业示范区、

省级创业孵化示范基地等累计25项荣誉。

自2020年以来,园区逐渐不如以往活跃。首先,在功能定位上,园区逐渐偏离艺术文化的方向,转而以经济增长为主要目的。其次,由于商业比重上升,园区受众规划也逐渐开始模糊。园区成立之初,将14~28岁的青年人群规划为主要受众人群。然而随着沈阳艺术氛围的逐渐浓厚,叠加园区缺少科技与互联网的融入,使青年人群体验感、新鲜度降低。

再次,园区的四大板块出现了明显滑坡。艺术展览板块的策展团队几乎全部替换,艺术空间也出现了缩水。文化演出板块演出锐减,2020年Live House音乐演出全年一共仅举办了2场。文化商业板块萧条,由于地租价格上涨等原因,二、三层有许多店面闲置,导致类似电子烟等与艺术文化毫无关联的机构入驻,场地功能性划分不明确。文化活动板块的火热程度也在下降,自2020年开始因为疫情的影响,以往火爆的犀牛市集不仅举办频率减少,且参与人数也在下降。

图1　原一楼艺术空间(左);现为罗森便利店(右)

最后,园区宣传推广的模式滞后。在2020年至2021年间,关于活动推广宣传的所有微博点赞、转发均不超过15次;在线上用户日益庞大且活跃的今天,小视频已经成为大部分文化市场主体宣传推广所采用的方式。以当下最火爆的小视频平台抖音为例,园区官方的抖音运营账号直到2021年9月才发送第一条视频,截至2022年10月,该运营号粉丝仅229位,获赞仅308次。由此可见,园区的宣传推广尚未跟上数字化潮流。

1905文化创意产业园主体项目活动统计（2017—2021）				
年份	艺术空间活动/场	Live House活动/场	木木剧场活动/场	总计/场
2017	4	18	39	61
2018	8	13	43	64
2019	8	14	53	75
2020	3	2	37	42
2021	4	12	40	56

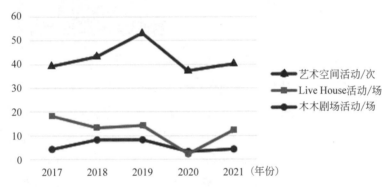

图2　1905文化创意产业园主体活动数据统计表，2017—2021年

图3　园区一层"犀牛市集"摊位实体图（左）及尺寸（右）

图 4　1905 文化创意产业园官方微博（左）与抖音账号（右）

关于 1905 文化创意产业园区社会调查的 SPSS 分析

针对园区存在的这些问题，本研究进行了实地调研。在调研中发现，人群对园区的参与程度和满意程度可能与 1905 文化创意园的地理位置和交通便利程度有关，因此，本次 SPSS（Statistical Product Service Solutions）分析除了验证问卷调查的有效性外，将采用差异性检验来探究两者是否存在差异性以及存在差异性的原因。

SPSS（Statistical Product Service Solutions）是一款数据统计与分析软件，其基本功能包括数据管理、统计分析、图表分析、输出管理等。SPSS 统计分析过程包括描述性统计、均值比较、一般线性模型、相关分析、回归分析、对数线性模型、聚类分析、数据简化、生存分析、时间序列分析、多重响应等几大类。以下数据均通过使用软件 SPSS25 版本实现频率分析过程。

1. 问卷调查整体的信度、效度检验

（1）整体信度系数

可靠性统计		
克隆巴赫 Alpha	基于标准化项的克隆巴赫 Alpha	项数
0.955	0.959	13

信度系数的取值范围在 0~1 之间，越接近 1 可靠性越高。根据总体信度系数，可以看出标准化后的克隆巴赫系数为 0.959，说明问卷总体可信度非常高。

（2）整体效度系数

KMO和巴特利特检验		
KMO取样适切性量数		0.917
巴特利特球形度检验	近似卡方	3586.854
	自由度	136
	显著性	0.001

根据以上探索性因子分析结果可以看出，KNO 检验系数结果为 0.917，KNO 取值范围在 0~1 之间，越接近 1 说明问卷的效度越好。根据球形检验的显著性也可以看出，本次检验的显著性无限接近于 0，可见问卷具有良好效度。

2. 差异性检验

在本次差异性检验分析中发现，各维度仅在距离位置和交通便利这两个变量上具有差异性。根据数据的特性，主要采取单因素方差分析。

（1）距离位置

各个维度在距离位置上的差异分析结果							
变量		个案数	平均值	标准 偏差	F	显著性	多重比较
园区了解及参与程度	远	100	12.75	3.22	2.809	0.063	/
	适中	98	12.18	3.495			
	近	12	10.42	3.45			
园区主体活动及综合满意度	远	100	26.31	9.639	4.867	0.009	1>3, 2>3
	适中	98	24.32	10.164			
	近	12	17.17	9.399			
与沈阳市红梅文创园的比较	远	100	12.53	4.198	1.106	0.333	/
	适中	98	11.74	4.085			
	近	12	11.33	4.075			
注：其中，"1"代表距离文创园远；"2"代表距离文创园适中；"3"代表距离文创园近							

根据以上单因素方差分析结果可以看出，只有园区主体活动及综合满意度这一维度在距离位置上存在差异，因为显著性检验结果为 0.009，明显小于 0.05。

根据多重比较结果可以看出,园区主体活动及综合满意度在距离位置上,距离文创园远的和适中的满意度均大于距离近的。根据这个结果可以看出,远距离和距离适中的被访者可能不方便参与园区活动,因此只能偶尔前往,相对的,对园区活动也抱有一定新鲜感,因此普遍满意度会高一些;而距离近的几乎随时可以前往,但园区活动类型基本上不会改变,因此他们对园区的新鲜感不高,因此综合满意度相比之下较低。另外,表中其余两项显著性检验结果均大于0.05,不存在显著统计学差异。

(2)交通便利程度

各个维度在交通便利上的差异分析结果							
变量		个案数	平均值	标准偏差	F	显著性	多重比较
园区了解及参与程度	很便利	36	10.03	3.342	12.84	0	1<2<3
	还行	142	12.63	3.134			
	不便利	32	13.72	3.429			
	总计	210	12.35	3.393			
园区主体活动及综合满意度	很便利	36	18.36	10.074	10.896	0	1<2<3
	还行	142	25.72	9.073			
	不便利	32	28.34	8.612			
	总计	210	24.86	10.057			
与沈阳市红梅文创园的比较	很便利	36	11.36	3.788	1.181	0.309	/
	还行	142	12.1	4.123			
	不便利	32	12.91	4.56			
	总计	210	12.1	4.141			

注:其中,"1"代表前往原创园区交通便利;"2"代表交通一般便利;"3"代表交通不便利

根据以上单因素方差分析结果可以看出,前两项显著性检验结果为0,说明差异性显著。

根据多重比较结果可以看出,园区了解及参与程度、主体活动及综合满意度在交通便利程度上,不太便利的被访者可能了解及参与程度更高。其原因可能是交通不便利的被访者不会在短时间内频繁前往,因此会对园区保留一定的新鲜感,从而相对而言会定期经常前往,参与程度较高,满意度也会较高;相反,交通便利的被访者可能在园区开发初期就频繁前往,对园区几乎不变的活动内容缺少新颖感,因此在园区发展当下,他们的参与程度及满意度都比较低。

另外,表中最后一项显著性检验结果大于0.05,可能是两个园区几乎处在同一片区,对被访者而言距离及交通便利程度都差不多。

3. 问卷调查的 SPSS 分析总结

根据 SPSS 分析可以看出,此次社会调查的反馈信度效度都比较高,且通过差异性检验和相关性分析可以看出,不同性别以及不同年龄段对 1905 文化创意产业园区的看法没有显著差异,可见园区对于以 18~24 岁的青年人群为主要目标的受众规划并没有较好实现;被访者在距离远近以及交通便利程度的反馈中可以看出,相对距离远、交通不便利的调查者对园区的新鲜感保持度高,反之,距离较近、多次前往的被调查者对园区并不保持新鲜感,可见园区的创新能力不高。

三、1905 文化创意产业园区的"钻石模型"理论解析

1. "钻石模型"理论概述

"钻石模型"理论由迈克尔·波特教授在《国家竞争优势》一书中提出,它包括四大判断产业发展的要素——生产要素、需求要素、企业战略与同行竞争、相关支持产业,以及两大外在变量——机遇和政府参与。本文借助钻石模型理论,从企业环境的角度来分析不同阶段下 1905 文化

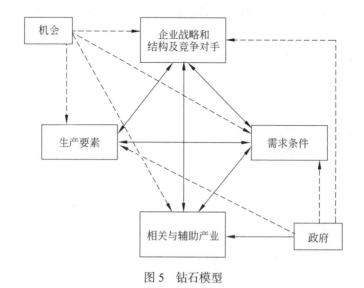

图 5 钻石模型

创意产业园区各要素的转变以及相互之间的联系，揭示其竞争力的变化和之所以进入瓶颈期的原因。

2. 影响1905文化创意产业园区发展的四个要素

（1）生产要素

生产要素细分为以下五个大类：人力资源、天然资源、知识资源、资本资源以及基础设施。首先，作为独立型文创园区，创意是园区的最重要生产要素，然而从上述SPSS分析中发现，园区的艺术活动类型无法在距离较近、交通便利的受众群体中保持一定的新鲜度，可见其创意元素缺失。其次，园区尚未形成完善产业链——低水平的产业化程度、较为随意的产业布局以及简单的产品交易，等等。园区艺术空间也仅仅从事作品的展览与销售，尚未开展增值服务。根据余丁教授提出的"艺术产业园区3.0"概念①，产业链、人才、创意和科技因素是园区从3.0时代过渡到4.0时代的必要因素。在现阶段大部分国内文创园区朝着"4.0"版本发展的情况下，1905文化创意产业园的生产力和创新能力甚至不如往日，与社会生活的融合速度也开始放慢，依然停留在"3.0"阶段。

（2）需求要素

文化属性与商业属性是文创园区所具备的两大特性。因此文化娱乐活动和艺术产品消费是游客对园区的主要需求。针对这些需求，园区特地开发了Live House、文创商店以及市集等项目。然而从近期的社会调查结果来看，在210位以青年为主的访问者中，33.33%的人并不了解1905文化创意产业园区，且超过40%的人群一次都没去过该园区，超过50%的人群几乎不怎么进行艺术文化消费；大部分受访者认为园区文创商店的产品价格过高，有48.57%的被访者并没有购入文创产品。由此可见，1905文创园在这近10年间，其影响在"90后"和"00后"团体中比较一般，正如上述SPSS分析得出的结论一致，园区在该年龄段群体的受众需求规划上可能存在问题。

① 余丁教授提出在第三届文化产业论坛上提出了"艺术产业园区3.0"的概念，并总结了3.0版本所体现的以下四种特点：艺术生活化、审美日常化、文旅品质化以及美育社会化。另外，他还认为艺术产业园区3.0版本还应当具备七个基本要素的特点：人才、规划、建筑、产业、业态、内容和产业链，其中人才是3.0版本最重要的因素。

"钻石模型"理论视角下沈阳市1905文化创意产业园发展研究 / 81

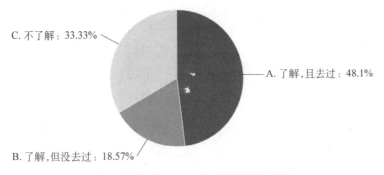

图6 被访者对1905文创园的了解程度

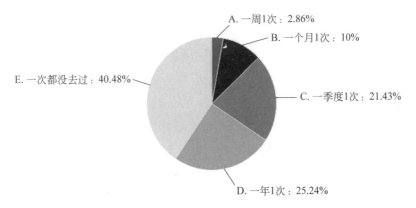

图7 被访者前往1905文创园的频率

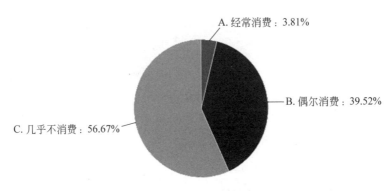

图8 被访者在1905文创园内的艺术文化消费情况

(3) 园区战略、结构及竞争

该要素包括园区的建立、组织、经营,以及对外部竞争对手的了解与评估。调查结果发现,以沈阳市红梅文创园为比较对象,在观展和

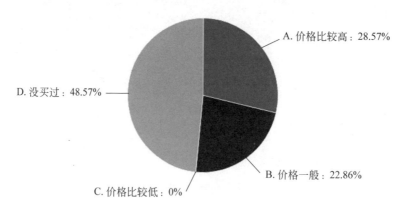

图 9　被访者对园内文创产品价格的看法

参与演出活动两方面上,被访者大多都趋向于前往红梅文创园。之所以有如此调查结果,很大一部分原因是红梅文创园和高校的合作频繁,展览活动频率高,在"00 后"以及"95 后"的年轻群体中具有一定知名度。比如 2020 年的破冰艺术计划年度大展获得了大量线上线下流量,门票销量成为当年沈阳艺术展览之最。再以 Live House 为例,在采访音乐发烧友关于选择场地的问题时,大部分参与此类活动的被访者都首推红梅文创园的"原料库"Live House,其原因主要是活动范围大,且设备较新。

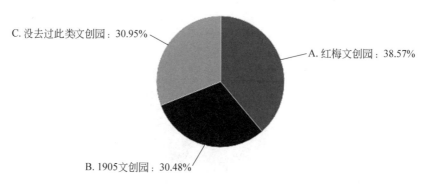

图 10　被访者对不同文创园区的前往倾向

（4）相关及支持性产业

文化创意产业园区的前景离不开其上下游产业的发展。随着当下新兴业态不断出现,与艺术文化领域的跨界正在加速融合:文化投资运营、创意设计服务、互联网广告服务,等等。在 1905 文创园成立至发展前期,

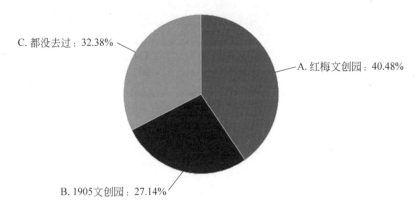

图 11　被访者前往不同园区内艺术展览的频率

■A. 红梅文创园原料库Live House　■B. 1905文创园美帝奇x1905Live House　■C. 都没去过

图 12　被访者前往不同园区内 Live House 的频率

园区之所以能够脱颖而出,离不开当时创意设计、文化策划等产业的发展与链接。然而随着文化产业的上下游产业类型不断增加,园区旧的链接模式已经无法跟上大环境的发展速度。新技术的加入使以往传统的设计策划行业逐渐被淘汰;而随着与园区保持合作关系的产业逐渐没落,园区生产链难以完善,整体的发展也趋于低迷。如今,文化创意的"供应"已经从实体逐渐转向为虚拟,在仍然以实体为主要卖点的 1905 文化创意产业园,手艺人工作室、画廊已经不足以完成当下的供给需要,与新媒体、NFT 等新兴产业的合作缺失导致园区竞争力日渐消减,也给了其他毫不相关的产业乘虚而入的机会:比如出现了电子烟行业、创业咨询服务等其他相关性较低产业进驻的现象。

沈阳壹玖零伍文化创意有限公司经营业务范围	
时间	内容
2013/06/25	文化艺术交流活动策划,房屋租赁,物业管理,广告设计、代理、发布,机动车停车服务。
2015/11/13	文化艺术交流活动策划,文艺演出,房屋租赁,物业管理,广告设计、代理、发布,机动车停车服务。
2016/02/23	文化艺术交流活动策划,文艺演出,房屋租赁,物业管理,广告设计、代理、发布,机动车停车服务,票务代理,工艺美术品、日用百货、化妆品、服装鞋帽、文化用品、体育用品、玩具、饰品、家用电器、箱包、钟表眼镜(不含隐形眼镜)、针纺织品销售,自营和代理各类商品和技术的进出口,但国家限定公司经营或禁止进出口的商品和技术除外。
2017/08/10	文化艺术交流活动策划,文艺演出,演出经纪,房屋租赁,物业管理,广告设计、制作、代理、发布,机动车停车服务、票务代理,工艺美术品、日用百货、化妆品、服装鞋帽、文化用品、体育用品、玩具、饰品、家用电器、箱包、钟表眼镜(不含隐形眼镜)、针纺织品销售
2018/04/17	文化艺术交流活动策划,文艺演出,演出经纪,房屋租赁,物业管理,广告设计、制作、代理、发布,机动车停车服务、创业空间服务,票务代理,食品、工艺美术品、日用百货、化妆品、服装鞋帽、文化用品、体育用品、玩具、饰品、家用电器、箱包、钟表眼镜(不含隐形眼镜)、针纺织品销售,自营和代理各类商品和技术的进出口

图 13　公司经营业务范围

3. 影响 1905 文化创意产业园区发展的两个辅助因素

（1）政府

2019 年，辽宁省发布了《关于推动辽宁省文化产业高质量发展的若干意见》，从行业领导、财政扶持、所处环境等方向为全省文化产业的进展提供政策支持；此外，用于扶持重点文化产业项目和重点企业发展的辽宁省财政预算达到了每年 1 亿元。2022 年，沈阳市铁西区发布了文化片区规划"四步走计划"，以中国工业博物馆片区为"旗舰"，铁西区全域将打造工业文化遗址公园和永恒运转的工业城市博物馆。这些政策背景都将对 1905 文化创意产业园带来极大的环境优势。

（2）机会

在新媒体技术发展、线上活动火爆的大背景下，如何利用跨界手段实现园区创新，不仅是未来发展的新机遇，更是 1905 文化创意产业园步入"4.0 时代"的关键。随着铁西区打造工业文化片区的政策逐步开展落实，铁西区内的所有文化创意产业园将形成集聚效应，周边生态随之崛起，加速钻石体系内部各个要素之间的互动，促进园区生产要素的更新创造、引出相关互补产品等，形成新的产业链条。

4. 1905 文化创意产业园区发展中各因素的相互作用

除了政府、机遇的变化会改变四个内部因素的发展环境外，其内部因素的相互作用将对园区未来产生更直接的影响。

其一，当同行业竞争激烈时，生产要素的效应将更显著。仅铁西区，就有近十座文化创意产业园不断建立，尽管可能会对 1905 文创园的发展

带来一定压力，但也会促使园区开始寻找自身的独特性，进行创新型生产；反之，园区生产的创新将会提升园区自身竞争力，引起相同行业生产要素的进一步创造，形成良性竞争局面。

其二，艺术文化消费如今已成为生活消费的重要一环，不断增长的需求以及逐渐挑剔的态度都会使生产要素向着高级而专业化的方向发展。因此，园区在产品开发、活动策划的过程中也需要开始注重其特色，来满足日益开放的民众艺术文化消费需求；相对的，新型的产品与活动也会吸引客户群体的兴趣，产生新的需求，形成新的消费趋势。

其三，相关产业的相辅相成也会刺激专业性生产要素的创造与升级。当园区的产业链完善，形成共同的供应、技术和环境条件时，也会促使其他企业、个人、政府对生产要素和产业动力投入更多资金。生产要素的不断更新加之资金的支持，都会带动上下游产业的发展；反之，生产要素的缺失，也会导致产业链的断裂。比如在发展瓶颈期，园区没能与新媒体技术较好结合，导致在产品开发、线上运营、自媒体宣传等环节出现疏漏。

其四，人们对艺术文化产品需求的提升不仅会促使相关企业的发展以及同业竞争的加剧，活跃的市场竞争也会产生教育客户的效果，客户也因此更敢于开条件、要求更高。比如随着1905文化创意产业园区周边同类型园区的成立发展，人们对于艺术展览的要求不断提升，人们更倾向于参与其他园区中有互动活动、知名艺术家作品的艺术展览。

其五，市场需求的提高也会促进关联产业的专业化，某一范围内产业集聚后产生的生产优势，也会引起其他地区的需求。倘若1905文化创意产业园的上下游产业能够满足当下客户需求，那么以1905文创园为主的相关同类型聚集园区也会不断创新以提升自己的竞争力，最后在某一片区内产生优势，引来其他地区艺术文化消费的市场需求。

其六，企业间的竞争将会鼓励发展更专业的供应商和相关产业。以1905文创园和红梅文创园比较为例，作为全沈阳仅有的两个Live House所在地，设备条件的差异将直接影响游客的选择。因此，两者的竞争也将会促使供应商进行技术革新和产品创新。另外，相关产业的产品开发将进一步扩张市场，从而为新产业的进入提供机会。在文创园区的4.0

时代，随着数字技术与艺术文化的融合，数字艺术品的开发使线上市场不断扩张，从而给予相关艺术品交易公司、数字化制作机构等新型产业的融入。

综上，通过钻石模型理论的分析可见，园区的外部资源丰富，政府支持力度较大。且处在数字化环境下，具有一定的市场潜力与机遇。园区内部基本素质较高，在发展阶段所打下的基础也比较扎实。但在新的发展环境下，园区现存问题依然较多。综合 SPSS 分析结果呈现的问题，一共分为以下四类：一是园区生产力下降，缺少创新，产业链不够完善；二是内部管理不当，导致人才频繁流失，园区内产业混乱，受众规划不明晰；三是活动数量和类型减少，艺术文化消费高，不足以满足现条件下的客户需求；四是品牌化特征不明显，园区竞争力下滑。

四、1905 文化创意园发展对策

1. 创新数媒形式，完善产业链

数字媒体与艺术的结合能够为 1905 文化创意产业园区带来活动创新。园区本身没有相关的条件以及设备，应与高校、机构或者艺术家个人展开更广泛和深层次的合作。数字媒体艺术还能带来沉浸式互动体验、新潮的动画视频，等等，园区可以通过合作和举办比赛的形式，征集极具视觉艺术效果的活动和项目，提升艺术文化活动生产力。当下，园区商家依然处于简单聚合的零散经营形态中，依然在用摆摊的方式兑现价值。因此，完善产业链成为当下迫在眉睫的主要任务。以艺术空间为例，除了展览、销售作品外，还可加强服务创新和个性化改造，对让作品增值；还可设立专业的艺术金融服务、对艺术家开展一系列经纪服务等。通过对艺术内容和服务形式上的创新使园区进化成整合形态，最终形成以 1905 文创园为中心的文化艺术生态圈。

2. 优化内部管理，把控支持性产业[①] 准入门槛

现阶段园区内部的两大问题日益凸显：一是人才流失严重；二是相关支持性产业混杂。前者可以依靠沈阳众多的高校资源，通过开展相关

① 支持性产业是指为主导产业提供原料、中间配套产品以及物流、销售等的产业部门。

校企合作办学、实习课程等，为园区培育专业的艺术人才；后者可以通过邀请具备丰富管理经验以及优越艺术资源的运营公司入驻，来替代其他与艺术无关的产业，使艺术家作品在产出、宣传、销售等方面获得相应服务，完善艺术创作产业链。优越的内部条件配合政府部门的相关扶持，能够共同打造持续发展的模式和生态。

3. 扩大校企合作，满足游客消费需求

如今"00后"人群已经成为艺术文化消费的主力军，但是由于他们依然是学生身份，可支配文化消费的财富比例并不高。因此采用"收费＋不定期免费"的模式，既可以满足对艺术文化消费要求较高的人群，也可以满足文创园区的主要客户群体。比如近几年举办的社团音乐会，园区只需提供场地和器材，演出者均是沈阳本地的独立音乐团或者高校的音乐社团，既可以为这些音乐爱好者提供表演机会，低廉的票价又能为园区带来相应流量，从而提升园区其他产业的消费，一举三得。除了音乐演出外，戏剧表演、艺术展览以及公开课堂都可以采用这种模式。高校、画廊、艺术工作室等资源供给方需要宣传和表现的平台，而园区本身已具备基本硬件条件和一定知名度，且刚好需要这些资源的参与来提升活动力度，满足游客文化消费需求，二者合作，优势互补。

4. 做足地域特性，提升园区竞争力

1905文化创意产业园区与其他文创产业园最大的不同就是其潮流感和创新力。将地域文化融入其中并进行开发，不仅让1905文化创意产业园区这一品牌特色变得鲜明，还能以此为内容设计制作新式文创和IP形象，成为园区的"门面"；另外，举办以此为主题的艺术文化活动节、互动活动等，将理念与活动结合，通过"参加即可以获得限量版周边"的方式，吸引民众参与收集。1905文创园坐落于铁西重型文化广场上，周边居民区、商城众多，人流量大，将具有历史意义的工业文化与前卫的艺术创新融合，不仅能够为青年人带来丰富活动体验，还能让老一辈人参与其中，勾起他们的回忆。增加亲子互动、家庭互动，能够拓宽受众，全民参与，将品牌理念植根于民众心里。因此，结合地域特性，开发独特品牌和活动类型，对提高园区竞争力具有重要意义。

作为辽宁老工业基地老厂房改造而成的文创园区的典型，1905文

创意产业园存在的问题是小切口，却折射出辽宁文化产业高质量发展的一篇大文章。随着党的二十大的胜利召开，文化强国战略推向纵深，辽宁文化产业必将探索出更具时代特色、地域特性的高质量发展之路。

[本文系 2020 年辽宁省社科基金项目《视觉艺术管理研究》（项目编号：L20BG015）的阶段性成果]

参 考 文 献

[1] Simon Roodhouse. Culture Quarters：Principles and Practice. Intellect Ltd., 2006.
[2] 余博.文化园区创新模式研究.北京：中国传媒大学出版社，2018.
[3] 胡惠林.文化发展的中国道路——理论、政策、战略.北京：社会科学文献出版社，2018.
[4] 迈克尔·波特.国家竞争优势.北京：中信出版社，2014.
[5] 金元浦.我国当前文化创意产业发展的新形态、新趋势与新问题.中国人民大学学报，2016.
[6] 杨波.新一轮东北振兴背景下辽宁文化产业转型升级对策研究.理论界，2018.
[7] 白钰.工业遗产型文创产业园规划策略研究.西北大学，2020.
[8] 邱文宏，林绵，纪慧如.探讨文创园区的价值创造：二元观点.浙江社会科学，2016.
[9] 王慎十、牟岱.辽宁文化发展报告（2021—2022）.北京：社会科学文献出版社，2022.

作者简介：

杨波，博士研究生，鲁迅美术学院人文学院院长、教授、硕士生导师。兼任教育部学位中心博士 / 硕士学位论文评审专家、教育部第五轮学科评估专家、中国艺术学理论学会艺术管理专业委员会常务理事、中国教育国际交流协会国际艺术教育专业委员会副秘书长、辽宁省评协第四届理事会理事、辽宁文化创意产业校地研究院院长、辽宁中韩文化创意产业高层次教育合作中心主任、沈阳市文化事业和文化产业研究基地主任；

合作者：

章静洁，华东师范大学美术学院 2022 级艺术品鉴与艺术市场方向研究生。

关于开辟我省社区社会美育新阵地研究

冯朝辉

（鲁迅美术学院中国画学院）

摘　要：以美育引领社会文化繁荣与发展已经成为新时代国家文化发展的重要方略。社区作为我国社会有机体最基本的单元，承担着对社会人群和社区事务的管理、服务、教育、监督等职能，是提高全民审美和道德水平、抵制低俗艺术、纠正不良价值观的重要抓手。为此，开辟社区社会美育教育新阵地，积极开展社区社会美育工作，弘扬中华美育精神，推动社会主义精神文明建设，提高我省公民整体素质水平，势在必行。

关键词：社区；社会美育；新阵地建设

2018年8月，习近平总书记在给中央美术学院老教授的回信中强调："做好美育工作，要坚持立德树人，扎根时代生活，遵循美育特点，弘扬中华美育精神。"这是对新时代美育教育工作者提出的新要求。

"美育"概念诞生于18世纪末，由德国诗人、美学家弗里德里希·席勒率先提出。他认为完美的人性是感性和理性的和谐统一，但是物质世界破坏了人性中的这种平衡，于是需要借助审美能力的培养和美的教育，以实现人的感性和理性的协调统一，使人全面发展，这种教育就是"美育"。这与我国古人所说的"动之以情，晓之以理"的教育理念在本质上是一致的。"美育"概念的提出，标志着其从道德和科学教育领域中独立出来，成为单独的学科，也意味着其对自身价值的认识大大向前推进了一步。毫无疑问，美育对一个人的塑造和影响不是阶段性的，它贯穿于

人的一生。于是美育便不只是学校教育的重要内容，更是社会教育的重要手段和着重关注点。

虽然"美育"概念诞生于西方，然而在美育精神培育和美育实践上，我国却是一个有着深厚美育传统的国家。西周时期的周公"制礼作乐"、春秋末年孔子创立的以"六艺"教授弟子的古代教育体系，均是在承认和重视人的感性和情感的基础上，主张顺应人的感性需求，通过培养人的艺术审美特性，发挥美育的教化作用，从而培养人内在的道德品质。

改革开放以来，中国经济迅猛发展，中华民族正阔步走向世界舞台中央，然而在人文领域，在弘扬民族精神、塑造社会主义价值观等方面，我们并没有做好充分的准备，没能就习近平总书记提出的"弘扬中华美育精神"给出圆满的社会教育答案。

社区作为我国社会有机体最基本的单元、宏观社会的缩影，由一定领域内相互关联、具有某种互动关系和共同文化维系力的人群及活动区域构成。它承担着对社区人群和社区事务的管理、服务、教育、监督等的职能。社区教育作为我国教育事业的重要组成部分，既是社区的职能之一，也是一项重要的社会事业。社区美育以其形象性、娱乐性、自由性、普遍性的特点成为社区教育的重要形式、内容与载体。居民可以通过学习和实践来增加自己的艺术修养和美学素养，进而影响到人格和道德的养成。为此，应开辟我省社区社会美育新阵地，以社区为单位，以美育为统领，关注人的审美提升，进而培育社区内的人成为有理想、有道德、有纪律的时代新人，推动全省社会主义精神文明建设，体现中华民族的特色、风格与气派，以足够的勇气面向全国、面向世界、面向未来。

一、开辟我省社区社会美育新阵地的重要意义

（一）开辟我省社区社会美育新阵地是提高我省公民整体素质水平、推动我省全方位振兴的必要举措

近些年来，我省经济回稳向上，发展速度稳步提升，重点改革深入推进，产业结构持续优化，科技创新动力显著增强。在这一发展态势下，社会各业对高素质人才的需求与日俱增。社会美育在对高素质人才培养

上有着其他教育无可比拟的优势,然而,当前我省社会美育教育受众群体数量较小,民众审美缺失基数较大。

社会美育是对全社会成员普遍实施的审美教育活动,其施教内容虽然不同于学校美育中划分明确的教育科目,却具备综合优势,与社会环境和人文氛围营造息息相关,能够实现对人的全面、综合塑造,促进人格的完善。因此,开辟我省社区社会美育新阵地,能够破除职位、学历、财富等因素对生活圈层的固化,使美育走向大众,提供无死角、全覆盖的美育熏陶与感染,进而成为人在完成学历教育以后的有效补充,从而为辽宁各业的发展增加效能,惠及全省建设的多个领域,为我省的全面振兴、全方位振兴储备人才。

(二)抵制低俗文化,弘扬中华美育精神

在当下社会,随着互联网的发展,媒体传播泛滥,过度包装和流量裹挟下的低俗内容,与中华美育所倡导的高雅趣味、高尚人格相互背离,拉低了民众的审美,降低了人们的道德标准,丑、怪、异等低级趣味大肆传播。直播和短视频行业的发展,致使国家主流宣传、娱乐阵地逐渐失去了其原有的主流地位,一大批草根"网红"走入了大众视野。然而"网红"素质良莠不齐,为了博得关注,收割流量,追逐利益,他们故意扮丑、搞怪,占领娱乐市场,把民众审美"带偏"。此种状况下,传统中华审美、道德标准如不加紧开辟和占领宣传阵地,进行正确的审美道德教育与引领,审丑、审异、审低级趣味的"文化"将全面侵蚀民众思想,阻碍中华文化的正向发展。同时错误的审美必然颠覆人们原有传统道德标准。年轻人的人生观、价值观被严重扭曲,中华高尚的传统道德观会一点点地被吞噬。发生于2021年5月的"倒牛奶事件"比较有代表性,粉丝们为了获得印在牛奶瓶盖里的投票二维码,大量地购买牛奶,拆箱、开瓶、倒掉,不免让人质疑,在这样一个与"劳动节"与"青年节"同庆的日子里,是什么毁掉了我们下一代的道德观念。

"审美焦虑"危机和"娱乐与消费主义"倾向在一定程度上削弱和消解了传统文化的审美张力,使得民众的审美体验不断加速,趋向表层化、碎片化、形式化,甚至已从文化艺术领域的讨论,变成了影响民众日常

生活中诸多行为的支配和选择因素。我省社区社会美育新阵地的开辟可以为正确的社会审美与道德培养提供场所、方式、方法与手段。

社区因其社会覆盖面广、管辖群体相对固定、与居民（家庭）个体联络不遗漏等的特点，在开展教育工作上，同样有着社会覆盖面广、实施方便、教育对象不遗漏等的特点。开辟我省社区社会美育新阵地，可以按照公共文化宣传执行标准，从基层入手，扬优逐劣，为社会进步提供正向的审美支撑。

二、开辟我省社区社会美育新阵地的着眼点

毫无疑问，"阵地"需要一定面积的处所。社会美育阵地一般要求面积在 200 平方米以上，且房屋结构最好包含较大的厅堂。目前一些新建小区大多配套建设了社区用房，可以作为社区社会美育开展的场所，但城市中大量存在着的老旧小区很难有足够面积的室内活动场所，这成为全社会普遍开展社区社会美育的瓶颈。为此开辟社区社会美育新阵地首先要解决这一问题，其着眼点为城镇老旧小区中，因时代变迁长期闲置的旧车棚、旧水房、旧锅炉房等处。

2020 年 7 月 10 日，国务院办公厅出台了《关于全面推进城镇老旧小区改造工作的指导意见》（国办发〔2020〕23 号），文件要求各地因地制宜开展老旧小区改造工作，合理制定改造方案。同时明确城镇老旧小区改造内容可以分为基础类、完善类、提升类。其中提升类以丰富社区服务供给、提升居民生活品质为主要目的，这与社区社会美育新阵地的部分建设内容不谋而合。老旧小区中的旧车棚、旧水房、旧锅炉房目前基本处于搁置、破旧、尘封状态，已无法履行其原有的功能，但其见证了时代的发展和变革，通过改造大多可以将其加固建设成为一张干净、整洁、亮丽的社区名片，承担起社区社会美育新阵地功能。其主要优点有：

第一，加固建设成本低，审批手续相对简单，同时因为改建工程以加固为主，建成后势必会保留其一些原有的元素，可以增加社区居民的亲切感。

第二，可以改变该区域原有的破旧面貌，极大地改善老旧小区环境。

第三，社区居民可以参与到规划、建设、改造工作中来，提高居民的兴趣，增加民众的关注度和认同感。

老旧小区改造与社区社会美育阵地建设工作结合开展，互为助力，实现"改旧"与"创新"并行。建设中各相关部门要给予支持，加强配合，协力推进。目前城镇老旧小区中的旧车棚、旧水房、旧锅炉等空间的管理权归属较为混乱，有的有房产证，有的没房产证，有的房产所属权在街道，有的在社区，还有的在房产局，更有卖给个人的，情况种种。具体实施中可以在住建部前期摸排老旧小区的基础上，对其中拥有可供改造的废弃建筑的社区进行统计，为开展社区社会美育新阵地的建设提供信息和决策依据。本着"成熟一片，更新一片"的原则，综合考虑地方政府规划和社区承受能力，以及改造的迫切性、产权情况、居民改造意愿等多方面因素，遵循片区发展、系统治理、公众利益、可持续运营四个导向，综合开展项目策划，实现多方共赢。而后按照从散点到区域、从整治到活化、从管理到治理的思路，逐步推进城镇老旧小区中的旧车棚、旧水房、旧锅炉等空间的加固、改建工作。

此项工作功在当代，利在长远，予家国皆有益处，故在推进过程中，各相关项目审批部门要克服"少作为、少出错；不作为，不出错"的心理，创造条件，通力合作，促进项目尽早立项、审批、落地、开工建设。

资金方面，一是国家给予财政支持，二是国家给予政策支持，允许民间资本参与，通过降低租金、新增设施有偿使用、落实资产权益等方式，发动市场力量，引导社区居民参与。同时鼓励社会资本、民营企业、金融机构等不同社会经济主体，以投资的形式参与其中，惠及更大的民生。

三、发挥我省社区社会美育新阵地作用的保障

（一）突出党建引领，落实"两邻"理念

中国共产党高度重视党的形象塑造，始终把真善美的理想境界作为自身形象建构的价值追求——实事求是、立党为公、作风优良。为此，发挥社区社会美育新阵地的作用要以党建为引领，融入党建内容，增强社区党组织的活力，注重培养党员道德素养，坚持以人民群众的利益为

出发点和落脚点，把解决群众实际问题作为工作重点，并影响和带动广大社区居民共同成长。

同时，在社区社会美育新阵地运转工作中，要深入贯彻习近平总书记在沈阳看望居民座谈时提出的"与邻为善、以邻为伴"理念。"与邻为善"强调的是社区范围内的道德教育与文化熏陶，将社会主义核心价值观中的"友善"贯彻于社区邻里之间，内化于情感，从而营造充满温情的邻里氛围；"以邻为伴"则强调在社区居民之间形成密切的互动关系。前者塑造精神情感，后者搭建关系，内外互为表里，从而构建起超越家庭亲缘性而达至社区地缘性的"公共美德"，这正是社区社会美育新阵地的工作目标之一。

（二）加强行政指挥，充分发挥社区社会美育新阵地作用

宣传、教育、文化部门要加强对全社会美育工作的重视与关注，充分利用好社区社会美育新阵地。美育作为教育工作的一个重要组成部分，其行政管理职能归属于教育部门，但从人接受美育陶养的过程来分析，却又不尽然。在人的幼儿、学生阶段，美育可以跟随义务教育、高等教育等"围墙内"教育一并开展，然而美育需要浸润人的一生，对于脱离学校教育的成年人而言，美育对其感染与熏陶，则需要教育、宣传、文化等多部门的相互配合。可见，当下幼儿、学生阶段的美育工作，教育部门已成管理体系，但对于成年人的美育工作，宣传、教育、文化等各部门配合度不高，管理不成体系，比较松散，效果不尽如人意。

2018年3月为贯彻落实《教育部等九部门关于进一步推进社区教育发展的意见》（教职成〔2016〕4号），辽宁省教育厅下发了《关于同意设立辽宁省社区教育指导中心的通知》（辽教函〔2018〕87号）文件。该文件明确了该机构依托辽宁广播电视大学成立，为其内设机构，"在省教育厅领导下开展全省城乡社区教育的理论研究、教学服务、资源开发、人员培训等工作"，可见作为事业单位，辽宁省社区教育指导中心并不具备对社区教育的领导职能。查看其自成立以来的工作业绩,情况也是如此。而具有行政管理职能的辽宁省教育厅对社区教育的管理也存在着与辽宁省社区教育指导中心同样的难有具体举措的问题。这并不是说教育管理

部门的人员不作为,而是成人美育工作缺乏应有的工作抓手和落脚点。

于宣传、文化部门而言,其对社区社会美育职能的发挥,主要依靠官方舆论和各类文博机构等开展的宣教活动。前文已述,在自媒体时代,官方主流媒体宣传渐失主流地位;各类文博机构的功能性辐射半径虽大,但便利和易接触程度远低于城乡社区。于居民而言,到文博机构参观、学习的时间和资金成本都成为其走入民众精神生活的一个"门槛"。

我省社区社会美育新阵地建成后,各有关行政管理部门要充分重现,加强对新建成的社区社会美育新阵地的利用,完成从无计可施、无的放矢到有技可施、有的放矢的转变。可以通过号召、发起社区美育活动竞赛等,促进社区社会美育工作的开展与实现,从而打破居民美育知识获取高、深、难的屏障,让其能够在家门口无门槛、低成本、高频率地参与各类艺术展览、课程教学、书籍借阅、非物质文化遗产体验等活动,真正实现美育对人生的全过程浸润。

(三)充分发挥社区内教育工作者、艺术家的作用,开门办阵地

社区工作繁多、琐碎,且大多人员紧张,往往还面临着专业人才缺乏的困扰。故在管理、运行社区社会美育新阵地方面,可以本着开门办阵地的原则,充分发挥区域内外教育工作者、艺术家的作用。一方面,向内调动资源,鼓励各个社区中从事教育等相关文化工作的高素质居民,参与自身所在的社区家园建设,担当起本社区社会美育阵地教授与传播的主力军;另一方面,向外联动,鼓励社区与社区之间进行人才交流,同时推进社区与外部资源建立联系,积极与域内学校、培训机构、文化部门等开展合作,最大限度地调动美育人才资源,解决人才缺乏困境。在美育活动内容安排上,应充分考虑区域文化特点,选择深受社区内居民欢迎的主题,如重点关照社区内的历史文化遗存,尊重居民对过往重要记忆空间的情感,充分开发利用场所价值等,从区域内的历史文化入手,自然地切入对民众的审美教育,在提升居民幸福感的同时,潜移默化地推进社区社会美育工作。也可通过开展竞赛,举办公益或半公益的讲座、培训、雅集等的活动,推动社区社会美育活动步入常态化。

（四）加强社会美育工作管理，建立长效机制

2016年，国家教育部等九部门联合下发的《关于进一步推进社区教育发展的意见》（教职成〔2016〕4号）明确指出："各地要建立健全政府投入、社会捐赠、学习者合理分担等多种渠道筹措经费的社区教育投入机制，加大对社区教育的支持力度，不断拓宽社区教育经费来源渠道。"这从资金上为社区社会美育新阵地的长久健康发展提供了良好的保障思路。

开辟我省社区社会美育新阵地以长久作用于居民审美教育为目标，其不同于特殊节日下的搭棚展演，也并非某项主题活动中"限定节目"的短期运营。社区社会美育新阵地需要一套可以长期自行运转的全套架构，除上述提到的可持续的资金供应、成熟的组织架构和无缺口的人员配置以外，完善的管理和监督模式同样要引起重视。为保证社区社会美育新阵地的顺利落成与运行，避免"昙花一现"，可以融入共商共议的管理模式，鼓励社区美育骨干人员参与社区社会美育新阵地的运营与管理，通过不断的商讨、补充形成相对完善的运营条例，探索设立社区美育基金，建立健全监督运营机制，使其长效发展下去。

四、结　　语

美育不仅是一种理论构建，同时是一种实践方式，在西方审美范式已在全球范围内造成广泛影响的现实状况下，提倡"弘扬中华美育精神"具有深刻的现实意义。我省社区社会美育新阵地的开辟，将为"弘扬中华美育精神"在社会教育中搭建起有效实施载体，向着塑造出思想道德、科学文化、身心健康素质明显提高的时代新人迈进，让社区社会美育新阵地充当改善社会风尚、激发时代生机的有效发力点，为辽宁省行业发展蓄积人才，也为各领域发展提供活力。

此外，辽宁省社区社会美育新阵地体制机制的建立将在国内走出先列，成为可推广、可复制的先行者，有利于我省在全国文化艺术、公共服务等领域率先展示出高素质辽宁的整体形象，为实现辽宁全面、全方位振兴蓄积力量。

作者简介：

冯朝辉，男，1967年生，辽宁昌图人，研究生学历，硕士学位。现为鲁迅美术学院教授，辽宁省文物博物系列研究馆员，硕士研究生导师。主要研究方向：中国书画鉴定研究、传统中国画研究与实践。

"一流大学"美育教学模式改革创新与实践研究

霍 楷 王亚楠

（东北大学艺术学院）

摘　要：美育是德智体美劳五育并举之一，以美育人是培养综合素质的重要组成部分，是树立正确历史观、民族观、文化观的重要载体，是陶冶高尚情操、塑造美好心灵、增强民族自信的重要途径。为推动"全人培养"开展美育教学改革，以美育教学研究中心为依托、以美育公共课程和教材为核心、以美育师资队伍为保障、以精神传承为内容、以美育教育基地为平台探索美育教学改革内容，以探索美育新目标、美育新任务和美育跨领域研究开展美育改革新定位。在此基础上，根据科学化人才培养要求，在客体基础、研究成果、美育定位、美育惠民、美育创作以及美育创新方面推导出美育教学公式，在政治素质、专业素质、鉴赏能力、创新精神、奉献精神和团队精神方面推导出美育人才培养公式，构建"一流大学"美育教学改革创新模型。在该模型指导下，开展艺术惠民助推美育实践、美育创作开启艺术智慧、美育创新促进素质提升的美育教学实践活动，进而推进"一流大学"美育工作科学化、系统化开展，对促进大学生全面发展的意义不言而喻。

关键词：一流大学；美育教学模式；改革创新；实践研究

美承载着真与善，真与善是美的内核，普及美育教育事实上是对真

与善的传播。中华美育是以真善为内核培养美的人格,它与美学同根同源,离不开优秀传统文化的沃土。习近平总书记在 2014 年 10 月召开的文艺工作座谈会中提出:"文艺是时代前进的号角,最能代表一个时代的风貌,最能引领一个时代的风气"[①]。中共中央办公厅、国务院办公厅于 2020 年 10 月印发了《关于全面加强和改进新时代学校美育工作的意见》(以下简称《意见》),其中明确了美育在整个教育中的意义和价值,以及在人的成长和发展中的作用。《意见》中指出,高校开设美育课程,需以培养审美能力和人文素养为核心,以提升创新能力为重点,以传承和发展中华优秀传统文化作为主要内容来开展美育课程。从专业知识和技能来说,美育教育好像没有直接作用,但能够开阔学生的思维能力,塑造学生良好的性格、渗透多门技艺和精神,这正是美育教育的独特功能。

一、"一流大学"美育教学改革内容及定位

(一)美育改革内容界定

1. 以东北大学美育教学研究中心为依托

建设美育教育中心是推进美育教育事业发展的重要手段。好的美育教育不仅是传统的课堂教学,还应与实际生活相联系。为进一步明确"十三五"时期学校美育工作的目标和任务,为美育工作创建新局面,东北大学成立系统的美育教学研究中心(见图 1),致力于培养文化自信、眼界开阔、情趣高雅和创新精神的高素质人才。东北大学美育教学研究中心一方面全面推进美育教学工作,科学定位美育教学目标,通过政策支持、项目引导、基地建设、技术支持等多方面推进美育教学、科研以及教学成果顺利进行;另一方面全面高效整合校内外育人资源,并以艺术惠民、美育作品、艺术创新为人才培养突破口,以审美和人文素养为核心,开展多类型、多途径、多方面的美育活动,彰显高校美育的作用。

① 中共中央宣传部:《习近平总书记在文艺工作座谈会上的重要讲话学习读本》,学习出版社,2015,第 6 页。

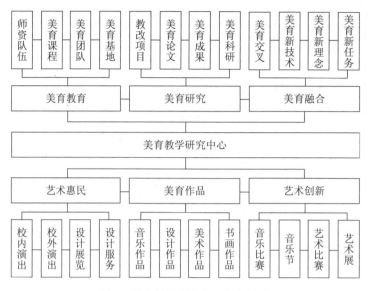

图 1　美育教学研究中心框架构建

2. 以美育公共课与教材为核心

《意见》中指出，为使公共艺术课程教材形成体系，高校要落实美育教材建设的主体责任。在 2020 年全国"两会"期间，全国政协委员范迪安建议"在高等教育体系中加强'美育学'学科建设"①。"美育学"除了传统美育中的基本理论、美育思想史、艺术修养、美育实践等知识体系之外，还涉及美学、教育学、马克思主义理论、社会学等多门学科中的知识内容和方法论，是一门典型的综合交叉学科②。艺术作为美育教育中最重要的组成部分，需承担美育教学的主要内容。高校美育应包括各类艺术学科课程，此外还要与专业课相融合并开展大型艺术选修、审美活动等（见图 2）。在教育部下发的文件中明确要求艺术课程课时量不得低于总课时的 9%，这意味着以往不被重视的艺术课程得到了国家层面的肯定。

教材作为教学最根本的基础，是衔接教师与学生之间的纽带。尽管现阶段提倡手段多样的教学方式，然而前提是要符合教材和课程标准。另外，各地区可依据地方特色，从各个高校内挑选不同领域内的专家形成一支"美育教材研发团队"，推出独具地方特色的美育教材。

① 范迪安：《加强"美育学"学科建设》，《北京日报》2020 年 5 月 26 日，第 4 版。
② 王萌：《高校美育的逻辑起点、现实困境及突破路径》，《国家教育行政学院学报》2020 年第 12 期，第 68-75+95 页。

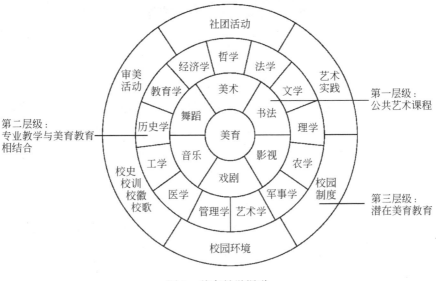

图 2　美育教学渠道

3. 以师资为保障建设美育师资队伍

对于美育这种追求高雅境界、人格完善的课程来说，教师的言传身教在整个教学过程中是必不可少的。为解决师资队伍缺乏及优化师资力量的问题，可以借鉴下面几点建议。第一，增强现有教师美育教学水平。深入挖掘传统艺术教育中文化底蕴深厚的美育活动，可以有效缓解美育师资匮乏的现状。第二，加强与美术学院、艺术类院校的交流合作。由于美术学院、艺术类院校是培养专门人才的高等院校，因此其专业性显而易见。高校加强与此类高校的合作，可以壮大美育师资队伍。第三，聘请或邀请社会上有声望的艺术家。积极整合社会上的美育师资可以为校内师资队伍注入新鲜活力，例如，与音乐剧剧团、设计公司、演艺集团、文化公司等进行合作，在将艺术家"请进校园"的同时，还能够提供学生"走出校园"学习的机会。

4. 以精神传承谱系为核心内容

（1）中华优秀传统文化精神传承是中华传统文化的重要内容

中华优秀传统文化是民族精神的指向，更是美育教育的核心内容，可以归纳于以下四点。第一，刚健有为，自强不息。动静互涵、刚柔互克、阴阳互补等一系列拥有辩证思维的范畴一直贯穿于中国传统文化之中，使中华文学成为浩瀚文海中的瑰宝，深深融入每个人立身处世的修养之

中，为中华民族发展迎来了质的飞跃，并持续激励着中华民族奋发向上、蓬勃发展。第二，人本主义精神。楼宇烈在《人本精神是中国文化的核心》一文中告诫说："我们一定要知道，人本主义不是从西方来的，是我们中国的土产，而且是这样一种原汁原味的土产"①。自西周建立后，奠定了人本主义传统；春秋战国时期，百家争鸣从多个层面完善了中国古代人本主义框架，是当下中华民族重新崛起、实现文化自信、建设和谐社会不可缺少的重要助力。第三，天人合一。在早期中华文明中就有对审美教育的阐述，《尚书》《乐记》《论语》《诗经》等都呈现出追求"天人合一"的文化特性，强调文学艺术作品的知识教化功能，既注重真实情感的表达，又重视审美意识的统一。第四，礼治精神。礼治精神的实质是强调社会秩序。《礼记·曲礼》中提到："道德仁义，非礼不成；教训正俗，非礼不备；分争辩讼，非礼不决。"②

（2）中国近现代红色革命、创业及改革精神，是中华优秀美育文化的关键内容

中国共产党的奋斗史形成了独特的红色革命精神。党在革命战争年代形成的开天辟地、敢为人先的红船精神，为开辟革命新道路形成的艰苦卓绝的井冈山精神，在党的领导下人们接受种种考验形成的长征精神，在民族生死存亡之际激发出来的抗战精神，人民脚踏实地、不怕流血，为革命播撒火种的沂蒙精神，忠于党忠于人民、舍己为人的雷锋精神，新时期契合时代发展实现的载人航天精神，万众一心、在危险面前共患难的抗灾救灾精神，上下同心、精准务实的脱贫攻坚精神，不因循守旧、敢于突破的工匠精神，八方支援、同舟共济的抗疫精神等，这些红色基因都承载着丰富的历史价值、文化传承价值、教育价值和创新文化的价值，是开展大学生美育的有效载体。每一部红色经典作品都是红色精神的当代赓续，激励着一代又一代人的理想和信念，其中蕴含的历史、文化、题材以及精神，能够映射出中国人民对美的认识与追求。红色文化被高校加入美育教学中，不仅能够传承经典的红色基因文化，还可以让学生全面地了解祖国的过去和今天，从内心深处产生浓厚的爱国情感，助力

① 张洪兴：《从传统走向现代——中国文化中的人本主义》，《光明日报》2020年第11版。
② 蔡元培：《美学文选》，北京大学出版社，1983。

学生全面成长成才。

5. 加强以美育基地建设为平台

党的十九大明确指出,高校教育需要加强文化传承与创新,以建设基地为平台,在提高学生审美能力的同时又能充分发挥育人作用,是推进高校美育工作的关键。高校加强"三位一体"的传统文化基地建设,从纵深纬度上来看,能够加强学生审美态度;从时间纬度上来看,不仅能够落实美育工作,还可以实现传统文化文化的传承与创新;从空间纬度上来看,能够促进学校、社会、国际的交流与传播,扩大文化影响效应。20世纪初,蔡元培、吴梅等学者将昆曲作为美育重要内容纳入北京大学。2017年在北京大学出演的校园传承版《牡丹亭》首秀,积淀了几十年来昆曲进校园的成果,也是昆曲传承计划的证明。东北大学艺术学院在探究美育和文化育人的道路上,坚持守护文化的镜像,播种审美的意蕴,2019年获批中华优秀传统文化传承基地,始终以"科艺结合、崇德创新、尚艺致美、和谐共荣"为宗旨,开展木偶制作、表演活动和传统文化课堂。此外,还有复旦大学成立的吴越踏歌基地和首批获得龙舟传承基地的浙江大学。建设传承基地不仅是对传统文化传承与创新发展的重要举措,也是对高校文化传承的认可。学校以建设基地为契机,进一步探索具有特色的文化传承发展体系,丰富优秀传统文化的时代内涵。

(二)美育改革定位

1. 美育新目标

当下美育以美育人、以美化人。蔡元培说,"美育者,应用美学之理论于教育,以陶养感情为目的者也……所以美育者,与智育相辅而行,以图德育之完成者也"[1]。美育是高等教育重要组成部分,对于促进学生全面发展具有不可替代性。爱因斯坦曾说过,"用专业知识育人成才是不够的。专业教育可以让一个人成为有用的机器,但不能成为一个全面发展的人"[2]。由此可以得出,为实现"全人培养",将美育融入育人的全过程

① 李一飞:《要成才 先成人》.人民网 - 人民日报,2014年6月5日。
② 王珊:《理工类高校开展美育教育的方法与策略研究》,《中国高等教育》2020年第20期,第62—64页。

中是有效途径，这就对高校美育提出了新目标。一是要积极响应教育改革，美育只有在不断改革中才能彰显其活力。二是构建大学生完美人格。通过美育激发学生对美的追求，发挥以美引善、以美辅德的作用。三是提升大学生的艺术素养。"美"能够提高人们的观察力和洞察力，有助于发现问题并最终解决问题，从而激发创新能力的迸发。

2. 美育新任务

为促进高校教育全面协调发展，高校应以塑造完美人格为导向高度重视引领学生树立正确的审美观，做好美育新任务。一是发现美，通过美感教育激发学生内在对美的追求；二是欣赏美，将中华美育精神和民族审美特质结合到育人的全过程中，经过美的事物的影响，让学生的精神世界更加充实、丰富；三是创造美，根据全方位育人和培养创新精神的需要，活跃学生的创新创造能力。基于此，在充分挖掘各学科所蕴含的美的特质，扩宽教学资源的同时，启迪与塑造学生美的灵魂。另外，校训、校风、校歌等校内资源中也都蕴含着美育要素，能有效引领学生的价值观并实现其自身的全面发展。

3. 美育跨领域

在跨学科成为现代创新趋势的背景下，美育也涉及多门学科的融合。在知识更新周期加速的今天，单一学科知识难以让学生更快、更好地应对多元复杂的工作要求。美国欧林工学院提出"创新＝技术可行性＋经济增值性＋社会期待性"的创新核心公式与概念，将工程、人文和创新融入课程体系的建设中，形成了完整的本科工程教育知识结构。20世纪70年代，伍斯特理工学院将人文艺术价值融入传统的培养模式中，以此让学生能够更好、更充分地理解社会生活中存在的内在联系，善于质疑辨析，激发其创作潜质。

二、"一流大学"美育教学改革创新模型构建

（一）美育教育公式

在美育教学过程中应该体现出其自身两个独特性：第一，美育是德育和智育所无法替代的；第二，美育中蕴含德育的功能，可以辅助其完

成"全人"的培养过程。高校美育要注重构建系统的教学模式,在纵向上贯穿学校教育各个层次,在横向上优化教学资源,打造交叉学科,加强美育与各学科的融合,开拓艺术实践活动。我们通过多次探讨、修改和调整,制定了"美育教育公式"。该公式同时从纵向、横向分析出美育所包含的六大要素,分别为客体基础(Object Basis)、研究成果(Research Results)、美育定位(Aesthetic Orientation)、美育惠民(Aesthetic Education Benfiting the People)、美育创作(Aesthetic Creation)以及美育创新(Aesthetic Education Innovation),充分考虑了美育教育的全过程,为提升美育教育质量提供了借鉴。

$$美育教育 = \text{Sigmoid}[((ob) \cdot \text{Dld}(ob))] \cdot \int_0^T aeh^2(t)dt \cdot \int_0^T rr(t)dt \times e^{aei} \times G(ds+ts)]$$

教育公式中 Sigmoid 函数的目的是为了增加阈值,控制教育改革公式结果不超过 1。根据我们研究总结的公式量化指标结果,教育结果越接近 1 越好。

Sigmoid 函数是一个在生物学中常见的 S 型函数,也称为 S 型生长曲线,在信息科学中,由于其单增以及反函数单增等性质,Sigmoid 函数常被用作神经网络的阈值函数,将变量映射到 0、1 之间[①]。Sigmoid 函数如图 3 所示。

图 3　Sigmoid 函数图像

① 黄鑫、周建社:《对我国大学生普通艺术素质内容体系的研究》,《黑龙江高教研究》2006 年第 6 期,第 168-169 页。

客体基础（OB）中包括师资、课程、教材、基地等，是落实美育工作、提高美育教学质量的最终保证。将客体基础用 Dlt(x) 函数表示。Dlt(x) 函数是指电路分析中的阶跃函数，当自变量范围小于 0 时，函数结果为 0，当自变量范围大于 0 时，函数值为 1。根据实际经验总结公式为：OB=（ob）·Dlt（ob），函数图像如图 4 所示。

图 4　OB＝(ob)·Dlt(ob) 函数图像

在教育改革中，美育惠民和研究成果都和时间有密切关系，随着时间的增加而增长。但每个事物发展最终都有一个难以突破的限制，具体表现为，前期快速增长，后期由于已储备一定的知识量，增长速度逐渐减慢。在美育教育公式中，用研究成果和美育惠民对时间的积分表示二者随着时间的增加，所占教育成果的比重越来越大。由于教育的最终目的是以人为本、服务人民，所以加大美育惠民在美育教育中的权重，体现出其重要性。所列公式为：

$$\text{AEH} = \int_0^T \text{aeh}^2(t)\mathrm{d}t = \int_0^T (a \cdot n(t+1)+b)^2 \mathrm{d}t$$，函数图像如图 5 所示。

$$\text{RR} = \int_0^T \text{rr}(t)\mathrm{d}t = \int_0^T (c \cdot \ln(2t+1)+d)\mathrm{d}t$$，函数图像如图 6 所示。

美育定位和美育创作是幂指函数，单独来看美育定位是幂函数，美育创作是指数函数，函数里面美育定位和美育创作中都有 +1，表示我们需要控制底数和指数大于 1，这样函数才能更好地表示美育教育的好坏。美育定位对时代条件、文化背景和教育领域的发展有着非常现实的依据。美育定位相对美育创作来说更为重要，所以让美育定位做底数，美育创作为指数。这两者不能颠倒位置，如果它们互换位置，将会对美育教育

图 5　$\mathrm{AEH}=\int_0^T \mathrm{aeh}^2(t)\mathrm{d}t=\int_0^T (a\cdot n(t+1)+b)^2 \mathrm{d}t$ 函数图像

图 6　$\mathrm{RR}=\int_0^T \mathrm{rr}(t)\mathrm{d}t=\int_0^T (c\cdot \ln(2t+1)+d)\mathrm{d}t$ 函数图像

评估公式产生影响。其公式为：$\mathrm{OC}=(ao+1)^{(ac+1)}$，函数图像如图 7 所示。

　　美育创新能够引领高校美育工作高质量发展。只有不断增强培养创新型复合人才的主动性，才能更好地顺应时代潮流。美育创新能力旨在增强学生的创新精神、激发创新活力，对"全人培养"有着不可替代的作用。我们用指数函数来提高创新的重要性。其公式为：$\mathrm{AEI}=e^{aei}$，函数图像如图 8 所示。

图 7　OC＝$(ao+1)^{(ac+1)}$ 函数图像

图 8　AEI＝e^{aei} 函数图像

总结以上，化简公式为：

$$美育教育 = OB · AEH · RR · AO · AEI$$
$$OB = (ob) · Dlt(ob)$$
$$AEH = \int_0^T aeh^2(t)dt = \int_0^T [a · n(t+1)+b]^2 dt$$
$$RR = \int_0^T rr(t)dt = \int_0^T [c · \ln(2t+1)+d]dt$$
$$OC = (ao+1)^{(ac+1)}$$
$$AEI = e^{aei}$$

综上所述，美育的客体基础、研究成果、美育定位、美育惠民、美育创作以及美育创新不仅可以有效改善高校美育教学质量，也是高校在现实

中需要巩固加强的要素。所以，要挖掘美育价值的潜力，就需要将美育置于其他学科领域之内，只有这样，才能够让美育的发展更加理智、全面。

（二）美育人才公式

近年来，一些学者对美育人才评价也提出了相应的指标体系。杜卫将美育人才评价指标划分为艺术想象、艺术表现、艺术知识以及艺术技能水平4项。黄鑫、周建社在前面学者的基础上，扩展了审美能力和艺术修养指标，提出6项评价指标[①]。鲁恒心构建了学生艺术素质和能力评价表，包括4个一级指标（艺术修养、艺术能力、艺术活动、选修辅修及艺术社团）和9个二级指标，以及50个评价观测点[②]。王芳提出艺术素质测评的3个一级指标（艺术文化知识与技能、艺术能力和审美能力）和11个二级指标[③]。张红梅认为，可以将评测指标做适度简化或整合，提出将大学生艺术素质分为基本知识、鉴赏能力、表现能力、创造能力4个方面。由此可见，专家学者们对美育人才指标体系的构成要素仍存在较大分歧。

我们充分借鉴前人成果和部分高校大学生素质评价标准，通过多次探讨、修改和调整，制定了"美育人才公式"。该公式既关注学生的政治素养，也重视艺术类基础学习以及实践，分别为政治素质（Political Literacy）、专业素质（Professional Quality）、鉴赏能力（Appreciation Ability）、创新精神（Creative Spirit）、奉献精神（Dedication Spirit）和团队精神（Team Spirit）六大指标，充分考虑了美育人才培养全过程和效果，为大学生提升个人综合素养提供了借鉴。

$$\text{美育教育} = \text{Sigmoid}[((pl) \cdot \text{Dld}(pl))] \cdot \int_0^T pq^2(t)dt \cdot \int_0^T aa(t)dt \cdot e^{cs} \cdot G(ds+ts)$$

美育人才中的 Sigmoid 函数、Dlt 函数已在上节美育教育中作了详细解释。

[①] 鲁恒心、蔡芹：《对高校公共艺术教育质量评价方案的研究》，《嘉兴学院学报》2009年第6期，第119–124页。

[②] 王芳、陈华喜：《大学生艺术素质测评指标及测评方法》，《衡水学院学报》2017年第1期，第94–98页。

[③] 张红梅：《大学生艺术素质测评方法研究》，《河南教育（高教）》2014年第8期，第90–91页。

政治素质（PL）具体包括思想政治方向、政治立场、政治品质等因素。思想政治是育人的关键，是高校开设课程中的关键课程。大学生要拥有坚定正确的政治观念，能够自觉抵制错误观念的影响。其公式为：Pl＝(pl)·Dlt(pl)，函数图像如图9所示。

图9　Pl＝(pl)·Dlt(pl)函数图像

专业素质[PQ(t)]和鉴赏能力[AA(t)]是关于时间的函数，专业素质和鉴赏能力要素与时间是成正比的。具体细化表现为，前期增长速度较快，发展到一定程度后增加速度明显减慢。在总体人才公式中，我们用专业素质和鉴赏能力对时间的积分表示，随着时间的增加，专业素质和鉴赏能力占人才的比重越来越大，这也符合实际情况，随着时间的增加，美育人才的专业素质和鉴赏能力越来越重要。所列公式为：$PQ(t)=\int_0^T pq^2(t)dt=\int_0^T (a\cdot\ln(t+1)+b)^2 dt$，积分函数图像如图10所示。$AA(t)=\int_0^T aa(t)dt=\int_0^T (c\cdot\ln(2t+1)+d)dt$，积分函数图像如图11所示。

建设创新型国家的第一要务是培养创新型人才，所以在美育人才公式中，用指数函数加大创新精神的权重，意在体现其重要性。其公式为：$CS=e^{cs}$，函数图像如图12所示。

奉献精神和团队精神在美育人才培养中也是比较重要的，但是从总体来看，相对于其他4个指标，奉献精神和团队精神的权重和占比有所降低。根据课题组老师多年对教育改革及人才培养的实际经验总结为如下公式：这个函数的特点是结合多年培养经验，当美育人才的奉献精神（DS）和团队精神（TS）不足时，或者低于常人的平均值时，我们认定为负数。但若低于平均值不多时，我们不能一概而论，例如，一些性格

图 10　$PQ(t)=\int_0^T pq^2(t)dt=\int_0^T (a\cdot \ln(t+1)+b)^2 dt$ 函数图像

图 11　$AA(t)=\int_0^T aa(t)dt=\int_0^T (c\cdot \ln(2t+1)+d)dt$ 函数图像

图 12　$CS=e^{cs}$ 函数图像

内向的人不易表现出奉献精神（DS）和团队精神（TS），这时我们不能一竿子抹杀一个人才，愿意给也就是函数中 $-1<x<0$ 阶段，可以把比重降低，因为二者可以在后天团队合作中慢慢培养。

$$G(x)=\begin{cases} x+0.1 & x>0 \\ 0.1x+0.1 & -1<x<0 \\ 0 & x<-1 \end{cases}$$，其函数图像如图 13 所示。

图 13　G(x) 函数图像

总结及化简公式如下：

$$美育人才 = PL \cdot PQ \cdot AA \cdot CS \cdot DS \cdot TS$$
$$PL = (pl) \cdot Dlt(pl)$$
$$PQ = \int_0^T pq^2(t)dt$$
$$AA = \int_0^T aa(t)dt$$
$$CS = e^{cs}$$
$$DS = G(ds)$$
$$TS = G(ts)$$

三、"一流大学"美育教学改革实践

（一）艺术惠民助推美育实践

1. 艺术实践

艺术实践活动可以帮助学生获得一定的艺术视觉感受和艺术表达能

力，从而保证高校美育的顺利进行。德国艺术家博伊斯曾说过："人人都是艺术家。"通过艺术实践让学生对艺术形象进行更深入的理解和体验，激发艺术灵感，带来思想上的启迪，进而提升人的审美能力。学生不仅要掌握艺术鉴赏能力和艺术技巧，还要积极参与创作，可借助艺术展、文艺演出、美术写生等活动让学生通过各种形式发挥想象力进行创作与展现。在这一过程中，无须太看重作品质量，要着重关注学生是否真正投入创作过程中，去感受美、创造美。

2. 互联网 + 美育

美育是一项全民普及性工作。与发达城市相比，边远落后地区学校的美育资源更是短板。基于这一问题，"互联网 + 美育"的在线教育能够有效摆脱地域限制，为教育资源均衡发展提供新形式。在"互联网 + 美育"方面，应完善多元化的美育课程体系，具体可通过策划线上和线下文化艺术活动，如艺术展、文艺演出等，与优秀文化机构合作，建立国家级精品数字化资源库，制作成适合多媒体传播并可互动的内容，通过统一传播渠道，向全国的节点网络进行传播。

3. 校内外演出

为丰富大学生文化艺术生活，高雅的文艺活动肩负着重要使命。高校以日常艺术活动为载体，不断向学生输入优秀的文艺作品，通过耳濡目染的形式培养学生欣赏美、创造美的能力。中山大学合唱团由来自各院系的本硕博近300名成员组成，积极参与校内外演出活动，举办专场音乐会、草地音乐会，参演音乐话剧等，并在各类比赛中屡获佳绩。他们以歌传情、以曲谱爱，演绎多元风格曲目，普及高雅艺术，用艺术与美充实校园生活。原创音乐社更是集合了各院系的音乐爱好者，以"牢记时代使命，唱响青春旋律"为宗旨，先后出版了多张专辑，其中不乏入选第16届亚运会志愿者主题歌、参加中央电视台特别节目作品，涌现出很多由古典诗词改编的佳作，让中华文化展现出时代风采。

4. 校内设计服务

增强校内设计服务，是强化学校精神文化建设的方式之一，是激发创新欲望、培养创新思维、锻炼学生创作能力的好机会。在校内建立一批艺术联盟服务基地，以点带面，在拓展美育服务项目的同时能够锻炼

学生灵活运用专业技巧和提高应变能力。近几年来，各高校积极响应让艺术进校园，并认真组织开展各项艺术活动。2019 年，南京师范大学举办了首届"印象随园"创意大赛。此次设计大赛依托校内浓厚的文化及校景、校园生活，在业界精英的指导下由学生大胆创意，使其成为传播学校形象、弘扬校内文化、传播南师精神的名片。

（二）美育创作开启艺术智慧

1. 音乐创作

音乐是最善于抒发情感的艺术形式，追求的是神与行的统一结合。通过其中乐谱旋律的动静、高低、快慢变化，激发人们情感的波澜。中山大学有着悠久的校园音乐的传统，为了营造更好的校园美育氛围，展示广大学子朝气蓬勃的创作精神，中大艺术学院的徐红副教授创办了原创音乐社并担任艺术总监，支持并鼓励才华横溢的学子创作原创歌曲。在 2020 年抗击新冠病毒疫情期间，中山大学在校师生积极创作《逆行》抗疫歌曲专辑，其中《我们是中国，我们是一家人》引发海内外众多师生的共鸣，并在线上接力演唱。音乐创作从视听视角开展美育实践，不断推进美育创造美、欣赏美的作用。

2. 美术与设计创作

美术创作对提升学生艺术修养有着不可忽视的作用，不仅可以为艺术赋予新的生命，也能够在创作中融入作者自己的情感，实现情感的表达。为迎接中国共产党百年华诞而举办的"不忘初心 继续前进——庆祝中国共产党成立 100 周年大型美术创作工程"，是以党史题材和现实题材为依据带领人们回顾了中国革命历史讴歌优秀的共产党员，以艺术创作的形式勾勒出中国百年历史之美。由此可见，美术创作与文化建设有着非常紧密的联系，而其中美学文化是提升人们审美的重要内容，是发扬艺术精神的关键因素，是加强文化建设的重要元素。美术与设计创作，从视觉美的熏陶与艺术美的表现方面推进了美育教育实践的开展。

3. 书法创作

在艺术领域中，书法是在中国传统文化土壤中成长起来的艺术形式，它不仅用笔墨完成文字创作，背后更是蕴藏着对历史、哲学和自然的认识，

是中华精神、中华智慧的集大成者。书法在美育中有着重要维度，其本质上有着人格化的特征，是创作者审美品格、艺术修养、德行品质、知识内涵的综合体，这种特性与美育工作所追求的目标是一致的。南开大学在美育工作上积极响应时代号召，在获批中国书画传承基地后持续注重书画传统的传承，在探索中寻找"中西融合"的可行性，并取得丰硕的成果与传承经验，成为以书法这种中华优秀传统文化开展美育教学的重要载体和平台。

（三）美育创新促进素质提升

1. 艺术展演

以全国大学生艺术展演等各类竞赛为载体，推进了各高校美育的开展和普及。2017年发布的普通高校大学生竞赛排行榜，以官方排行形式规范了学科竞赛，为美育创新和人才培养提供了广阔的舞台。为了营造良好的美育大环境，中国音乐学院在2021年5月举办了室内乐演出比赛，学生积极参赛备赛。这一举措不仅提升了学生学习的积极性，还显著提升了学生对室内乐重要性的认识，同时也展示出管弦系室内乐教学的优秀成果。美术设计比赛是以美育人，培养学生鉴赏美、表现美和创造美的实践平台。近年来，各高校为紧跟教育改革步伐，在人才培养方面进行大胆探索与改革创新，采用"以赛促学"开放式、重实践型的学习视野与格局，将专业知识与大学生创新创业相结合。2020年，浙江大学为进一步提高网络艺术教学质量，丰富师生课余生活，创新第二课程活动形式，开展"美育之星"线上艺术比赛，致力于让在校师生通过对美的认识、欣赏、感受来创造美，让每一位师生塑造属于自身独特的美的素养。

2. 艺术节

美育不仅培养了优秀的艺术型人才，也是一项全民教育实践活动。为深入推动文化创新引领战略，山东大学于2020年10月举办了为期一个多月的艺术节，此次艺术节呈现出多个特点。首先，在以往专业化、高端化、国际化的基础上增设了重实践、广覆盖、强参与的普及性艺术活动。其次，承办全国性学术会议，同时开展了由大学承办全国性音乐研讨会。最后，受新冠疫情影响，本届艺术节采用"线上＋网络直播"

的形式，借助网络技术的优势，将全国各地的学者聚集起来，保证了学术行为的国际化和高端化。艺术节中以系列名家讲座、音乐和美术设计作品展演活动，以及艺术研讨会为主要形式，同时还整合三校区的艺术资源，在促进专业教学的同时，深入贯彻美育精神，拓宽师生艺术学习的空间。

四、结　论

培养一流的人才离不开一流美育教育。在"一流大学"美育教学中，一是将美育与优秀中华传统文化、红色文化相融合，在开展美育教育基础上对美育资源进行更深层次挖掘，让高校美育教学活动为优秀传统文化和红色文化注入新的灵魂，传播文化基因。二是构建美育评价模型，有助于改变目前美育教育和美育人才测评的非系统性，让其评价逐渐走向科学化和客观性，值得进一步探究；通过构建美育教学改革模型，推导出美育教育公式和美育人才公式，推动美育人才的培养。三是通过艺术惠民助推美育实践、美育创作开启艺术智慧、美育创新促进素质提升等形式广泛开展美育实践活动，创新美育情境，拓宽资源空间，增添美育路径，为学生提供不断成长的条件。美育是发现美、欣赏美和创造美的高尚活动，是营造内心深处美与善的精神境界；高校美育教学改革与实践，在德智体美劳五育并举背景下，培育大学生美的心灵、美的思想和美的行为，为国家和社会培养更多高质量的优秀人才。

参 考 文 献

[1] 中共中央宣传部.习近平总书记在文艺工作座谈会上的重要讲话学习读本.北京：学习出版社，2015：6.
[2] 范迪安.加强"美育学"学科建设.北京日报，2020-05-26（4）.
[3] 王萌.高校美育的逻辑起点、现实困境及突破路径.国家教育行政学院学报，2020（12）：68-75+95.
[4] 张洪兴.从传统走向现代——中国文化中的人本主义.光明日报，2020（11）.
[5] 蔡元培.美学文选.北京：北京大学出版社，1983.
[6] 李一飞.要成才 先成人.人民网-人民日报，2014-06-05.

[7] 王珊.理工类高校开展美育教育的方法与策略研究.中国高等教育,2020(20):62-64.
[8] 黄鑫,周建社.对我国大学生普通艺术素质内容体系的研究.黑龙江高教研究,2006(6):168-169.
[9] 鲁恒心,蔡芹.对高校公共艺术教育质量评价方案的研究.嘉兴学院学报,2009(6):119-124.
[10] 王芳,陈华喜.大学生艺术素质测评指标及测评方法.衡水学院学报,2017(1):94-98.
[11] 张红梅.大学生艺术素质测评方法研究.河南教育(高教),2014(8):90-91.

作者简介:

霍楷,男,满族,1979年生,辽宁海城人,东北大学艺术学院副院长、副教授、硕士生导师。"电通·中国广告人才培养基金项目"研究员、国际设计理事会ico-D会员、国际设计师协会IAD会员、国际设计俱乐部IDC会员、中国包装创意设计大赛组委会副主任、中国包装联合会设计委员会常委、国际商业美术设计师协会高级设计师、《中国设计年鉴》编委等;担任A'设计奖国际评委、互联网+大学生创新创业大赛国赛评委、中国大学生计算机设计大赛国赛评委等;作品获亚洲国际设计双年展特等奖,入选美国、墨西哥、波兰、西班牙、乌克兰、德国、伊朗、意大利、俄罗斯、日本、韩国、秘鲁、厄瓜多尔、斯洛伐克、玻利维亚等国际设计展赛,获国内外设计奖项超过600项,指导学生获国内外设计奖项超过3 000项,其中指导学生获得教育部教指委主办的中国大学生计算机设计大赛全国一等奖41项,为全国高校之首;主持教育部人文社会科学规划基金项目、中国高等教育学会教改项目、教育部校企合作专业综合改革项目、全国高校计算机基础研究会项目、省"十三五"规划项目等各类科研及教研项目20余项;发表论文240余篇,出版教材、学术著作22部。

合作者:

王亚楠,女,汉族,1998年生,山东临沂人,东北大学艺术学院在读硕士研究生。

萨满图腾的模数化创新设计研究

杨 猛 岳维广

（沈阳航空航天大学设计艺术学院）

摘　要：萨满图腾具有鲜明的民俗文化特征和较高的设计转化价值，通过模数化手段开展萨满图腾元素的创新设计研究，可以丰富萨满图腾的视觉文化内涵和造型艺术表达方法，提升萨满图腾的文化应用价值。本文运用模数化理论，创新设计出一套萨满图腾模数化设计模型，将图腾形象代入网格系统中，进行模块化的线条、色彩以及图形特征的数理性选取运用，丰富萨满图腾基础图形的色彩和技法衍化，从而系统化地开展萨满图腾模数化图形创新设计。通过模数化体系提升萨满图腾的文化内涵和设计开发价值，为萨满图腾文化符号的创新应用提供实践新路径。

关键词：模数化；萨满图腾；创新设计模型；图形设计

萨满图腾文化资源丰富，在东北地区有较多分布，许多相关遗存被评定为非物质文化遗产。遗憾的是大部分图腾文化研究仅存在于前人的文字整理之中，活态传承的资源紧缺，导致对"萨满图腾"图像化开发的研究深度不够，设计时生搬硬套情况较多，图形元素同质化情况突出。本文通过挖掘萨满图腾丰富的文化基因，利用模数化设计理论，在去除糟粕的基础上，对萨满图腾进行创新设计。使萨满图腾在保持萨满文化特色的同时，将其转化为地方专属文化符号，从而丰富东北文化内涵。

一、东北地区萨满图腾发展的现状

萨满文化是一种具有悠久历史的文化形态，广布于世界多个地方，中国东北地区萨满文化物质遗存丰富多样，是世界萨满文化的重要组成部分。萨满文化曾广泛分布在东北地区各民族之中，满族、赫哲族、锡伯族等均存在与萨满相关的历史。"萨满"是人们对萨满"跳神"的作法巫师的称呼。"图腾"是一个舶来词汇，有着图徽、图标之意，在萨满教中最典型的载体是做巫师所佩戴的图腾面具。萨满文化崇尚自然，相信世界上的万事万物均有自己的灵魂，产生了自然崇拜、祖先崇拜、图腾崇拜等大量的宗教祭祀和祖先祭祀仪式，广泛分布在民俗、舞蹈、曲艺、文学、美术等各领域，种类齐全、内涵丰富，是中国东北地区文化符号的鲜明代表。据统计，根据不同的应用场景，在四大类载体之上，现有代表性图腾载体在 150 面（个）左右，见表 1。在现代，萨满图腾早已不再是宗教意义上的徽章符号，而是成为现代艺术设计经常使用的重要设计资源，并且图腾视觉形态的创新也运用了一些现代的设计方法，而不再简单机械地照抄自然。但其发展现状不容乐观，传承的流失、失真和异化问题突出，所以发掘整理萨满图腾文化资源，寻找萨满文化的底蕴内核，从而进行萨满图腾模数化创新设计研究对于改善其传承现状，创新视觉形态，丰富东北文化使用途径具有突出价值。

表 1 萨满图腾文化符号资源

序　号	崇拜类别	图 腾 名 称	文化内涵
1	动物	鹰神、九尺蟒、虎神、鹿神、狐神、水鸟神、刺猬神、喜鹊神、蛇神、豹神、江兽、啄木鸟神、七色鸟神、龙神、水獭神、山羊神、狼神、鱼神等	六畜兴旺、清除妖孽、沟通自然、狩猎顺利
2	植物	木神、红芍药花神、白芍药花神、蘑菇神、花神、森林妈妈、佛多妈妈等	子嗣繁衍、五谷丰登
3	自然	火神、天神、日神、月神、风神、雨神、云神、霜妈妈、雾神、雪神、电神、雹神、冰神、土神、石神、水神、水怪、火兽神、山岭神、山峰神、长白山神、河岸神、七星、东海妈妈等	风调雨顺、人杰地灵、敬畏自然、祈求庇佑

续表

序号	崇拜类别	图腾名称	文化内涵
4	祖先	野祭神（六面）、天父神、始母神、敖东妈妈、人罕祖先神、七乳妈妈、九女神、大力神、祖父神、九千岁、祭祀神、女神柱等	祖先保佑、力量来源、祭奠先祖、氏族维系
5	生产生活	瓦神、金铃神、金神、衣神、绣花神、方位女神、医神、天花妈妈、卜神、巡路神、猎神、舞神、平安神、吉祥神、驱邪玛虎、瑟瑟祈雨玛虎、银罕、九头魔、食神、野神、长寿柱等	安居乐业、丰衣足食、福寿康宁、健康平安

二、模数化设计的发展与创新

（一）模数化设计

模数化设计作为一种易于复制、高效率、理性化的设计方法由来已久。在汉代许慎《说文解字》一书中，提到"模，法也。数、计也"，所以"模数"是作为两个单独概念存在的。"模"是一种规范性法则，是一种前置条件和范围边界。"数"是一种技巧性的规律和理性化的方法。也就是在"模"的前置框架内进行"数"的方法性设计，以便于设计在复杂的外部环境中可以重复累积，不断变化。在英文语境中，"modulus"一词源自拉丁语，在设计语境中可以翻译为一种规范性尺度或者数学中的系数，是模数化设计理性标签的重要来源，感受到模数化不单纯是一种元素的定位，更是一套理性的逻辑框架。"格律设计"原意是取自中国古代创作韵文所依据的格式与韵律，取自具有格律工整特点的近体诗。陈楠先生将其概念扩展为一种中式的设计法则，意指在框架内运用具有一定规律的设计技巧。综上所述，在图形设计范围内，模数化设计是一种将非标准线条、图形转化为可以编辑更改、模块叠加的设计概念。

（二）模数化创新模型

现存的萨满图腾图像资源少、研究不够深入，想要将萨满图腾以几何化、图形化的形式呈现出来，需要将萨满图腾的遗存运用模数化的设计理论，进行规范化的图形设计方法研究。设计一种将模块化性质的"模"

与规范性技巧的"数"相辅助、相融合的创新设计模型。"模"在创新设计模型中，是作为前提存在的，结合文化语境运用网格系统理论进行设计，整合在一起也称为一种"框架美学"。"数"在创新设计模型中，是具体的绘制技巧的总称，也称为"格律设计"。具体来说，以萨满图腾的文化和图形资源为基础，提取出一种具有模数比例，便于实现系列化、延展化、体系化的网格框架。并在此框架之上进行线条使用、特征设计、色彩选择的规范性技巧应用，称之为萨满图腾模数化创新设计模型，见图1。

图1 模数化创新设计模型

三、萨满图腾模数化创新设计模型研究

（一）网格系统应用的规范

"网格系统"是模数化设计在平面设计中的典型代表，也被称为"标准尺寸系统"，产生于20世纪初期，至今仍在为世界各地服务，广受各方青睐。"网格系统"并不是一个固定的模块组合，它有着丰富的组合形式。"网格系统"具有两大主要特征：第一点是隐性的数理关系，最为人熟知的便是黄金分割，客观的数理关系是支撑"网格系统"运转的重要理论；第二点是显性的具有标尺作用的物理网格。由数学关系支配的物理网格

作为一种网格框架，既是设计工作中的一种辅助性工具，也是一种科学的设计方法。

1. 网格框架的应用

在实际设计中，将某种设计前提转化为数理关系，通过"网格系统"将数理关系在画面中进行格式化布局，使之成为一种可以不断变化又能归为一个整体，并且可以反复利用的设计法则。因此，通过对萨满图腾资源的梳理，无论是图腾面具，还是尼玛琴（神鼓）、玛虎戏面具、图腾柱等其他图腾载体，均呈现或者具有拟人化的"人类面部"特征，见图2。这与南方的傩文化面具、西北的社火马勺脸谱、西藏面具等有着相同的视觉元素特点，是原始部落头颅崇拜的重要体现。

图 2　萨满图腾视觉形态推演

具有拟人化等特征的萨满图腾，由 10×13 个大小相同的"框格"进行数理化呈现。在长方形的网格中用正方形的"框格"构成了基本框架。在网格框架的应用上，画面整体由顶、上、中、下四大部分组成，具体按照由内到外的顺序分为 A（鼻子）、B（额头）、C（脸颊）、D（眼睛）、E（嘴巴）、F（头顶）、G（下颚）七类模块，见图3。按照萨满图腾文化遗存提取基本形与拟人化面部要求相结合，采用左右对称的基本布局，

对称布局要求对称模块区域对称，也要求单独区域的个体对称。在表现个别独特元素时也有特例，例如，眼睛部分会根据图腾语义进行一定变化，但是一定要围绕划定模块区域进行小范围变化。在宫格框架内实现技巧应用，进行详细的内部设计，使得设计产出的过程高效，具有控制便捷、后续制作方便的优势。

图 3　萨满图腾网格框架

2. 模数比例的把握

设计中要注意把握模数比例的大小，在固定的七类模块框架之上，画面的节奏应体现出比例均衡、虚实相应的形态特点，做到画面各模块图形之间的比例要与萨满图腾原始形象的比例相呼应，核心是体现出拟人化的图形布局，既不能过于抽象，也不能过于具象。比例和谐的网格框架有利于线条、特征、色彩做技巧性应用，直观体现画面主题。模数化设计过程是从具象到抽象再到图形符号表达的过程，因此严谨精确的造型比例显得十分关键，既要对图形有所抽离，又要注意构成效果的实现。网格作为一种大前提，是萨满图腾模数化创新应用的基础，因此它也是相对固定的，对网格模数比例的把控是否到位影响到最后画面的呈现是否美观和传神。

3. 系列化的实现

系列化的实现，要做到文化与图形在表现载体的画面呈现上相一致。萨满图腾文化利用模数化设计方法将语义内容物化为萨满图形。通过应用网格框架，形成系列化图形表达，实现了萨满图腾图形基本形式

的统一。同时也要注意在整体系列化的基础上，做到个体特色最大化，做到和而不同的系列感，而不是简单的复制粘贴。将设计技巧通过网格框架有序地使用与体现出来，同样也是确保内容输出系列化的另一重要手段。系列化的实现，将萨满图腾文化的丰富与厚重展现在大众面前，形成视觉上的系列感，将萨满图腾文化输出为具有系列化、延展化、体系化特点的萨满图腾图形，这样也便于后续对萨满图腾图形的开发与传播。

（二）线条使用技巧的规范

利用模数化的设计方法，对传统图案进行新的设计，生成大量新的现代图形，在这一过程中，基于宫格系统的框架与节奏，对点、线、面等画面元素的处理要遵循"数"的线条使用规范。要使画面产生秩序性和统一感，需要将基本的直线条与曲线条在特定的区域进行一定比例的定势变化，从而达到一定的画面规则性和简洁度。在具体的线条使用规范中，以一个方格为基本单元数，称之为"格"。第一种情况，在一定量的"格"同一方向相接边线的"格"角点之间用线条进行连接，按使用的是直线还是曲线，称为"衡直"，"衡曲"。第二种情况，在一定量的"格"两条平行边线上，根据连接点是处于 1/2 还是 1/3 位置，并根据使用线条曲直的不同称为"衡二直（曲）"，"衡三直（曲）"。因此，第一种情况也被称为"衡一直（曲）"。第三种情况，在一定量的"格"斜对应的角点之间用线条进行连接，根据使用线条的曲直不同称为"对直"，"对曲"。第四种情况，在一定量的"格"相邻边线上 1/2 或者 1/3 处两点之间使用直线或曲线进行连接，被称为"对二直（曲）"，"对三直（曲）"，所以第三种情况也称为"对一直（曲）"。以这 4 种（或者说 2 种）基本线条为标准，见表 2，在一定量的"格"之内进行图形表达，这种方式也可以理解为一种灵活度高、组合形式强的模件系统。需注意的是，以基础模件线条与方格边界重合点作为出发点进行连接，以便于在模件之间进行高效、灵活的线条连接，幅度小、距离近是其基本原则，这一特殊情况有利于提高画面的完整度，组成一套完整的线条使用规范之"数"。

表 2　线条使用规范

名　称	线条规范	名　称	线条规范	名　称	线条规范
衡直		衡二直		衡三直	
衡曲		衡二曲		衡三曲	
对直		对二直		对三直	
对曲		对二曲		对三曲	

（三）图形特征设计技巧的规范

模数化设计极易导致设计的秩序感与统一性的僵化使用。因此，在进行模数化设计时，尤其是在网格框架的基础上进行方法性技巧应用时，为了避免设计的千篇一律、视觉效果毫无生机的设计问题发生，应将既区别又统一的图形设计唯一性、特征性、区别性原则运用于其中，使得模数化创新设计模型在网格框架的基础上做到图形特征设计的生动与形象。唯一性体现在设计过程中，从语义和几何角度出发均应当达到同一系列设计下视觉表达个体的独立性，与同一属性或者同一系列其他图形相区分。例如，鱼图腾的鱼鳍与虎图腾的"王"字均是个体中独有的，系统中唯一的。特征性主要说明某一主题的几何图形应使用与语义相对应的特征元素，使观众通过观看特征元素，就可以快速地获取表达的语义信息。例如，冰图腾在表达时就需要将冰块的"方、硬、直"生动地

体现出来，让人一眼就能感受到冰的特点。区别性是指在选取几何图形时，既要考虑到同一属性内纵向的区别对比，也要在同一系列内进行横向的对比观察。在自然类崇拜中，火图腾和日图腾就给人以诸多相同的感官体验，如"火焰感""烧灼感"，因此在设计时需要各方向多次比较、区别，以达到准确和精练，见表3。需要注意的是，这三个原则不是割裂的，而是统一的，需要综合看待。在思考过程中通过对设计唯一性、特征性、区别性原则的应用，打破固有的语义和图形模式，将原生自然与时代精神相结合，改变陈腐的文化定义，赋予图形新的文化因子，通过凝练的图形设计原则表达出新时期赋予其的文化内涵，准确表达萨满图腾的图形特征。

表3 特征提取设计

图腾名称	原型展示	自然形态	模数化设计	元素特征	设计原则
鱼神				鱼鳍、鱼鳞、鱼尾	唯一性
虎神				"王"字，厚重的纹路，吻宽	唯一性
冰神				多变几何形，轮廓方直，质地坚硬	特征性
火神				火焰感，烧灼感，线条柔和，方向四散	区别性
日神				光线挺直，尖锐刺眼	区别性

（四）色彩选择的技巧规范

在图形主体色彩的选择上，需要结合文化背景以及文化语境，充分尊重原始资料的固有色和语义环境的色彩倾向，设定萨满图腾图形的色彩选择规范。规范设定主要考虑两个角度，见图4。从色彩对比理论来说，第一，要注意图形整体色相的丰富度。因为在色彩应用技巧的使用

上,要做到对萨满图腾遗存以及文化语境特点的尊重,考虑到萨满图腾图形设计是一种原始社会图腾信仰文化的演变形式,体现出图腾文化的神秘色彩,丰富的色相有助于将浓郁的民族特点表现出来。在色相方面应保证基本色相间隔在 90°左右,色彩总数控制在 14 种上下,并且要把握色彩的冷暖,将现代时尚的绚丽感呈现出来。第二,要注意倾向色主体纯度的细化多样。主体倾向色占大面积的情况下,想要把握框架内各模块线条描绘区域内色彩的丰富度,要注重区分主体倾向色的不同纯度,至少分为 5 级。如绿色作为主体倾向色,在色彩调色时,加白色或者黑色变化成淡绿、中绿、深绿、墨绿等绿色系颜色,在保证主体色占比的同时丰富画面的色彩程度。第三,要注意明度等级的序列化。明度区分是为了保证观者的感受,在同种或者不同种色彩的使用上,如果全部处于一个明度,将失去清晰、强烈的色彩感觉,因此将明度保持在 3~5 级,图形色彩可以很好地切合萨满图腾的民族特色,做到体现传统、表达新意和吸引目光。

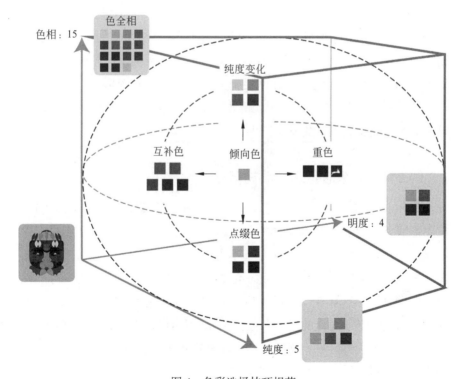

图 4　色彩选择技巧规范

从设计配色理论来说，第一，具有大面积的倾向色。萨满图腾图形具有来源物指向性明确的特点，因此想要通过色彩进行准确的表达，需要选取一类倾向色进行大面积使用，用来奠定图形色彩的基础，以保证信息传递的准确性。第二，要充分利用补色系统。例如，绿色作为主体倾向色，运用补色系统达到视觉稳定，在使用大面积绿的同时还需要将2~3种红色，以及1~2种蓝色、黄色等点缀色均衡于其中，使画面达到平稳舒适又避免沉闷死板的效果。第三，保证重色在图形中的比重配比。要明确重色在图中的配比运用，色彩虽有不同倾向色，有明度上的差异化，具有不同的色彩特点，但对于明度较低的重色应用是不可舍弃的，这对于画面的稳定显得十分重要。

四、基础图形的模数设计

（一）萨满图腾模数化基础图形

将模数化创新设计模型与原始资料相融合。本套基本图形选取了35个代表图腾，见表4。利用5列7行的形式排列在一个平面之上。涉及动物、植物、自然现象、祖先崇拜等内容，覆盖全面，展现出了模数化创新模型下萨满图腾的应用情况。在网格框架之上，将原始图形、文字遗存与时代语境融合，利用规范线条、鲜明特征、多样色彩等具体的技巧，设计出一套萨满图腾模数化基本图形。

（二）基础图形色彩的填充衍化

利用35个基本图形，以基本图形某一模块色彩作为起始点（Y1），在图形线条内将各部分的具体用色进行轮转变化，形成模块色彩排布的不同组合形式（Y2-Y7）。在1个基本配色（X1）基础上，又可以变化出至少6个（X2-X6）图形，形成一套7个的基本形式，甚至更多可能性（Xn），见表5，这样35×7运算后，总体数量将达到245个。大量的各式图形也能够寄托大众的精神向往。例如，利用代表"智慧"的"蓝色系"填充在图形头顶部区域，意味着图形能够寄托"学业有成"的美好愿望，将代表"吉祥"的"红色系"填充在脸颊部分，表达了"生活顺利"的美好追求，色彩的变化给予了图形更多的文化价值。

表 4 模数设计基础图形

名称	图形	名称	图形	名称	图形	名称	图形		
冰 神		水 神		日 神		七 星		蘑 菇 神	
卜 神		土 神		虎 神		森林妈妈		山 羊 神	
刺猬神		雾 神		花 神		始 母 神		金 铃 神	
风 神		绣 花 神		医 神		猎 神		鹿 神	
河岸神		雪 神		金 神		祖 父 神		云 神	
凶 吉 神		鹰 神		九 千 岁		火 神		电 神	
狼 神		鱼 神		木 神		长白山神		衣 神	

表 5　基础图形色彩的衍化过程

X1（Y1）	基础色块	代　码	图　形
		Y2-Y7-Y*n*	
		X2-X7-X*n*	
		Y2-Y7-Y*n*	
		X2-X7-X*n*	

（三）基础图形表现技法的转换衍化

利用不同的表现技法衍生出包括单线、渐变、立体、光感等不同形式的千余个图形，丰富多样的视觉表达效果形成了一个巨大的基本图形库，见表6。利用不同技法衍化出的图形本身已经具有很强的大众互动性和情绪调动机制，而且大量内涵丰富、系列化的图形将能够保证后续开发应用的可能性，保证足够的开发空间。

表 6　图形技法衍化形态

序　号	技法名称	图　形　样　式
1	单线	
2	渐变	
3	立体	
4	光感	

五、结　语

进行模数化的萨满图腾图形设计，不仅是对萨满图腾文化代表图像的创新设计，还是对模数化创新设计模型的实践应用。基于"模"的网格化前提与"数"的方法性技巧而设计出的模数化创新设计模型，通过图像认知为萨满图腾等民间、民俗、民族文化的传播，以及走进人们生活提供了便利条件，提供了一种新的可能性，在文创、绘本、影视、动漫、文化 IP 等领域都存在着广泛的应用空间。我们要以全面细致的调研为前提，设计出更贴近文化传统、更富有文化价值的模数化图形，为传统文化创新转化提供新的设计工具和方法。

参 考 文 献

[1] 施爱芹,程成,刘嘉欣,蓝辉.基于地域特色的节庆旅游文创开发策略.社会科学家,2012（11）.
[2] 曾亚玲,戴士权.满族萨满文化的保护与传承——以吉林满族地区为例.黑龙江民族丛刊,2014（6）.
[3] 王松林.中国满族面具艺术.沈阳：辽宁民族出版社,2022.
[4] 陈楠.格律设计——针对格式系统规律预先设计的方法论.装饰,2012（9）.
[5] 詹震宇.模数化图形设计方法研究——以"夜郎谷"傩文化图形设计为例.艺术科技,2015（3）.
[6] 何方.中国传统图形再设计方法研究.艺术百家,2018（3）.
[7] 杨猛,王喆.国际主义风格时期招贴设计中栅格系统的发展研究.设计,2014（10）.
[8] 赵彦杰,陆冕.栅格系统方法在网页界面设计中的应用研究.包装工程,2019（18）.
[9] 刘振华,赵翼凤.从狩猎巫术和图腾崇拜看面具起源中的戏剧质素.戏剧文学,2019（1）.
[10] 罗婷,徐伟.模数化家居设计研究及应用.艺术百家,2011（7）.
[11] 贺锋林.从图形设计到信息传达.美术观察,2020（7）.
[12] 张君.从文创设计与 IP 打造看传统手工艺进入日常生活的路径.包装工程,2019（24）.
[13] 李鑫扬.黄梅挑花图案的模件系统.装饰,2021（4）.
[14] 许牧川.模数化与衍生式设计.装饰,2012（10）.
[15] 赵勤,回璇.赣傩面具文化因子提取及应用.包装工程,2021（24）.
[16] 张建辉,桂亚夫.色彩理论在色纺产品开发中的应用研究.棉纺织技术,2020（5）.

[17] 李永婕. 徽州地域自然色彩提取在文创视觉设计中的应用. 包装工程, 2020(16).

作者简介：

杨猛，男，汉族，1978年生，辽宁沈阳人，沈阳航空航天大学设计艺术学院副院长、副教授、硕士生导师。主要研究方向：视觉传达设计研究，文创设计研究，品牌更新设计研究，文化遗产资源设计转化研究。

合作者简介：

岳维广，男，满族，1996年生，辽宁兴城人，沈阳航空航天大学设计艺术学院2021级设计学硕士研究生。

服装造型艺术创新思维教学可持续性研究

孙晓宇

（鲁迅美术学院染织服装艺术设计学院）

摘　要：创新思维是推动与更迭时尚发展的要素，也是构建服装造型艺术教学可持续性研究的必要条件。强劲的中国市场将迎来新的机遇，人才是企业适应新时代、新环境以及提速创意的驱动力，更是时尚产业创新创意可持续发展的核心要素。在深耕时尚产业的这个链条上，所汇聚的人才、科技、资源离不开服装教育的发展、创新意识的培养，以及服装专业技术的提升。建设与扩大服装产业规模，需要培养更多具备综合能力的复合型人才，同时更需要培养具有实践创新能力的后备军，这是巩固和壮大我国服装产业蓬勃发展的攻坚力量。现代服装教育原则应该具有创新性、时尚性、与时俱进、突破传统的思维模式。服装造型艺术教学如何培养学生的创新思维，如何将创新思维教学活动进行可持续性发展研究，是服装教学中需要思考、探讨与解决的关键课题。

关键词：服装造型艺术；创新思维；教学；可持续性

一、服装造型艺术创作中建立创新思维的意义

（一）新时代需要创新型服装人才

提高自主创新能力、建设创新型领域、培养创新型人才是国家发展

战略的核心，是提高综合国力的关键。党的二十大报告中明确指示："教育、科技、人才是全面建设社会主义现代化国家的基础性、战略性支撑。必须坚持科技是第一生产力、人才是第一资源、创新是第一动力。"①

强劲的中国市场将迎来新的机遇，人才是企业适应新时代、新环境以及提速创意的驱动力，更是时尚产业创新创意可持续发展的核心要素。在深耕时尚产业的这个链条上，所汇聚的人才、科技、资源离不开服装教育的发展、创新意识的培养，以及服装专业技术的提升。建设与扩大服装产业规模，需要培养更多具备综合能力的复合型人才，同时更需要培养具有实践创新能力的后备军，这是巩固和壮大我国服装产业蓬勃发展的攻坚力量。现代服装教育原则应该具有创新、时尚、与时俱进、突破传统的思维模式。服装造型艺术教学如何培养学生的创新思维，如何将创新思维教学活动进行可持续性发展研究，是服装教学中需要思考、探讨与解决的关键课题。

（二）创新思维是推动时尚产业发展的生命力

创新思维是指以新颖独创的方法解决问题的思维过程，提出与众不同的解决方案，从而产生意想不到的、独特的、具有社会意义的思维成果。创新思维是创新教育的核心，基于服装造型艺术设计的创新方法研究，着重培养学生在时尚艺术创作中的创新思维能力，以及全面打造学生在进行服装造型艺术创作时必须具备的创新精神。

服装业即时尚产业，创新创意是时尚产业发展的动力源泉，培养创新思维人才是时尚产业可持续发展的要素。当下，全球时尚产业正进行新一轮洗牌，在中国服装产业向时尚强国踔厉奋发的征途中，持续发力、思变创新，建立中国服装多元化发展的有力基石，也是中国服装业发展的重要引擎。

① 习近平：《高举中国特色社会主义伟大旗帜　为全面建设社会主义现代化国家而团结奋斗——在中国共产党第二十次全国代表大会上的报告》，《求是》2022 年第 21 期。

二、用创新思维构建服装造型艺术教学的可持续发展

（一）赋予造型艺术美感的服装结构称之为服装造型艺术

所谓服装造型，是指服装款式决定后，通过专业知识的分析，进行结构绘制，然后进行布料裁剪、缝制，将设计转化为成衣的过程。出于这一考虑，对于造型设计来说，了解穿着者的体型与尺寸、塑造更完美的比例是十分必要的。[①]

服装造型设计不仅是一种产品设计，也是一种艺术创作形式。它一般分艺术造型与技术造型两部分，运用服装三维空间概念和形式美的法则及造型手段对款式设计进行添加、削减、重复、省略、夸张、变形，通过立体的想象做出其透视结构，最终在造型上符合款式设计的要求。服装制作的过程不只是简单的裁剪及缝纫操作，而是从构思到制作成品的每一步都应是技术与艺术的完美结合，服装造型的过程不仅是技术上的衔接，更是艺术感观的完善，这种赋予艺术感的结构造型设计称为服装造型艺术。

（二）培养创新思维是实现服装造型艺术教学可持续发展的主题

服装专业教学应不断改革教学模式、更新教学理念，重视培养学生的创造力，这样才能抓住"设计创新"这个永恒主题，实现服装设计教学的可持续发展。

当今这个追求时尚、追求个性的年代，服装设计多元化的发展已经是大势所趋，在人们享受服装美的同时，也要求服装设计师有更全面的素养、更丰富的信息、更独特的创造个性。求新、求变、求快就是时尚服装行业的本质属性。

那么，激发和引导服装设计专业的学生适应这个行业的本质属性，

[①] ［日］三吉满智子：《服装造型学理论篇》，郑嵘、张浩、韩洁羽译，中国纺织出版社，2008，第10页。

需要教师在实践教学中言传身教、示范操作、经验传授，以及培养和提炼学生的创新思维灵感。创造性设计思维的培养，要求学生能够从全方位思考，不拘泥于一种模式，从新角度去思考、调整思路，善于巧妙地转变思维方向，随机应变，产生适合创作的办法。教学中需要利用有效的方式启发学生的设计推理、想象、联想直觉等思维活动。

（三）运用创新思维是探讨服装造型变化规律的可持续性方法

服装造型变化的规律是随着社会的意识形态变化、时代变迁以及流行趋势的更迭而产生改变的。现代服装结构设计，需要首先用创新理念设计款式结构以及立体构成关系，深入理解服装结构与人体曲面的关系，用求新求变的思维构建赋予艺术美感的服装造型，这种创新思维方式促进了服装造型的审美更新，促进了服装造型的变化发展。

在服装的空间构成中，围度的改变对服装造型有着直接的影响。20世纪以来，设计师尤其注重通过服装围度空间的设计，进行服装造型艺术的创作。除了服装与人体空间量这个因素之外，在服装造型艺术创作的构成设计上还有其他一些元素值得我们加以思考和研究。尤其在日新月异彰显个性的今天，运用创新思维掌握多元化的服装形态构成要素、探讨服装造型变化规律的可持续性研究更是具有一定的意义。

（四）创新思维能力培养需要知识的积累

厚重丰富的专业知识以及相关行业经验的积累是创新思维的基础。服装造型的研究包括服装结构、服装工程、新型材料的开发、纺织品设计等多个相关领域，这些对于服装造型研究来说都是必不可少的。[①]

服装造型艺术教学中对学生创造力的培养不是简单的形象思维，而是知识的完整性接受与再创造的过程。只有真正把握民族文化底蕴以及丰富的专业知识与技术，才是创造的源动力。知识与内涵的积累在不经

① [日] 三吉满智子：《服装造型学理论篇》，郑嵘、张浩、韩洁羽译，中国纺织出版社，2008，第10页。

意之间融合在服装造型艺术的设计之中,这是创作出高品质作品的内在保障。

三、服装造型艺术创新思维可持续性教学的思路

(一)思路一:理念与文化的传达是教学的重要目标

服装造型艺术教学不仅要考虑学科的文化背景、形式的独特个性,更要注重学生的接受水平,教学的重要目标是要赋予学生先进的理念与文化。服装造型教学中应包含更多的文化含量和更高的人文关怀,以达到实用性与教育性的完美结合。在具体教学实践中,教师应从学生为本的角度研究教学设计,通过言传身教,使课堂教学更能引起学生情感、心理等方面的共鸣,开阔学生眼界,提高学生综合素质,以达到服装设计教学应有的效果。这不仅是素质教育对服装造型艺术教学的外在要求,也是教学可持续发展的内在保证。

(二)思路二:创新创意能力的培养应贯穿教学始终

服装造型艺术设计实践课程对学生创新能力的培养应贯穿于教学的始终。学生在校多年学习,特别是进入专业学习阶段,需要寻找适合自己的方法,从而不断完善这种创新能力。面对当前严峻而富于挑战的经济与社会环境,如何帮助服装专业毕业生更有信心地投身于时尚产业的建设中,培养其在实践中寻找创新方法是服装设计专业的教师们需要认真思考与解决的问题。服装艺术设计的学习,是通过各种实践过程来改善和提高学生创新意识的良好路径。

(三)思路三:教学中培养学生建立多方位思维能力

服装造型艺术设计需要多元化、多角度的思考,这是完成艺术效果图、确定富有创意的服装结构的首要条件,除此之外,还需要完成从素材的挑选到结构整合,并进行实践操作,直到最后实现制定目标的一系列工程。这个过程是三维立体的创意理念活动,也是培养多方位创新思维能力的

重要思路。

创新思维课程就是要培养多元化、多方向、多角度以及立体拓展的思维方式。由于时尚的接触面比较多，学生需要具备灵活的思路，在思维不断拓宽的路径中寻找解决的方案。创意独特的作品需要发散的思维训练，这样不仅可以培养学生勤思考、重实践、求创新的精神，还挖掘了学生的想象空间，继而培养学生的想象力和最重要的创新思维能力。

（四）思路四：开拓学生提出问题并自行解决问题的能力

创新思维教学重在开拓学生提出问题并自行解决问题的能力。勇于挑战、敢于探索是每一个从事艺术创作者应该具备的基本素质。创新的前提在于挑战之前固有的模式，敢于打破常规。在教学中教师的作用不是一遍又一遍地讲清诸个问题，而是尽可能地鼓励学生去挑战一个又一个的难关。在服装造型艺术的创作中，鼓励学生面对缤纷多变的时尚敢于尝试、勇于探索，提出问题并解决问题，实践与验证解决的方案是否正确。通过自行查找资源信息，并进行提炼与整合、分析与判断，提出自己独到的观点。

这个思维过程注重解决问题能力的培养，时尚随着时间的车轮无时无刻不在演变，善于以动态的眼光发现机会，提出自己对时尚的主张与观点，这种无论在何种情况下都要勇于探索的精神在时尚行业尤为重要。

四、服装造型艺术创新思维可持续性教学的策略与方法

基于创新思维是推动与更迭时尚发展的主要因素之一，因此其在服装造型艺术教学中应作为一个可持续性的课题去完善、去研究。服装造型设计的具体实施中有二维的结构设计和三维的结构设计，无论是何种形态的结构设计，都需要运用沉浸式的创新思维方式进行思考创意，因此，在研究过程中就应选择有效的并且可持续性的策略与方法。

（一）运用立体造型方法进行可持续性的创作

运用立体思维模式进行造型，揭示出服装细部的形状、各部位的吻合关系，研究整体与局部的组合形态。服装造型结合人体形态，适应于人们的各种活动。对于有软雕塑之称的高级时装、晚礼服时装、艺术表演时装而言，它们虽形态优美，裁剪却难以琢磨，仅仅采用平面展开的造型方法，往往很难达到理想效果，只用立体裁剪方法又缺乏想象力。设计制作这种服装时，运用立体裁剪与结构设计并行的方式效果较好（见图1）。

服装被称为"流动的雕塑"，而雕塑又被比喻为凝固了的音乐。结构设计师应

图1 《无级》

该像雕塑艺术家那样，大脑中时刻保持服装立体造型观进行创作，即在人体模型或真人身上直接进行立体造型和量裁制版，运用合适的打版技巧创造出丰富多彩的服装造型。

（二）服装空间感的可持续性研究

人与服装属于多维空间实体而存在，良好的空间意识训练是必不可少的。应该说服装的空间美和运动美是结构设计的基础。服装的平面和立体造型都属于"空间造型"，但它们的构成要素、组合原则有所不同，人们观察它们的构成方法和感受情感也不一样。平面形态的裁剪主要依靠服装的外形轮廓来进行，一个确定的轮廓就表现一个肯定的平面表态，而立体形态则不然，一个立体形态没有固定不变的轮廓，对于结构设计者来说这种立体感需要经常培养。

（三）运用服装材料特点进行可持续性造型设计

即对照款式设计图"以材料为先导，以艺术为创新"的结构设计理

念。首先挑选适合款式的几种材料,受不同材料的灵感启发进行结构造型。用平面纸样展开方法构成曲面状态并进行比较,以选定的面料小样进行局部的立体构成,如叠领结构设计可用不同面料进行立体造型,经比较后确定最佳方案。每个服装局部细节都可以运用实际材料进行立体试样。这种以材料特性为结构设计先导,用科学和艺术的眼光分析、感受材料特征并进行款式分解造型的训练,具有很强的实用性和可操作性。

(四)平面构成元素点、线、面在服装造型上的可持续性体现

点、线、面在服装中早有应用,无论是东方西方的服饰,还是从古到今的服装。比如,纽扣的点饰作用、装饰明线的线饰作用、分割面的面饰作用。在当今的立体设计制板之中,这些构成元素有了更深入的发挥与展现,立裁与构成元素点、线、面的有机结合,使构成艺术在服装中表现得淋漓尽致,并在形式美方面有了较完美的诠释(见图2和图3)。

图2 《天籁》之一正面　　　　图3 《天籁》之一背面

点、线、面在制版设计过程中有节奏的变化与排列,正面与背面的构成元素虽然都是呈放射状分布,但由于立裁手法不同、形成的方式不同,产生的效果也不同,因此,所形成的空间形态给人以不同的感受。立体

裁剪的手法与平面构成元素相结合，可以充分表现出服装艺术的形式美，离开了这种形式美，服装就会失去其魅力，不能起到感染人的作用。

（五）半立体化、立体化设计在服装形态中的可持续性表现

1. 半立体化的形态表现

半立体化是介于立体与平面之间的一种造型，又称为浮雕。在服装造型运用中，是在平面上把形状堆集起来，让它突出于直面的一种技巧。在立体制版之前，首先要考虑到人体是由三维自由曲面构成的，具有复杂的表面结构，尤其在运动的状态下，体表会有很大的变化。同时要注意到服装使用的素材不像纸一样具有保型效果，只要一点点外力它就会变形。在变化的人体上穿着柔软素材的服装即可完成服装的立体化塑造（见图4）。图4作品中，上半部运用立体裁剪与半立体构成法结合的手段，做出机理效果，给人一种雕塑般的感觉；下半部采用线、面元素的变化以及体、面的穿插构成，产生层次感，对视觉有强烈的冲击力。

图4 《天籁》之二　　　　　　图5 《万象》

2. 立体化的形态表现

立体化的体现是指平面的可用材料在将立体的物体进行包裹后便形成了多维造型，从而完成了由平面向立体的转化。可以说每一件服装无

论款式如何、繁简如何，只要它是穿在人体上，那么它就是一件立体的服装。而有的服装在离开人体后有些部位仍能处于立体状态，如图5就是对服装进行了多维化的设计，如同平面裁剪和立体裁剪一样，两者虽然都能裁剪出服装，但两者的思维模式不同，一般来说，立体裁剪的效果更加直观，更具启发性。

（六）仿生造型创意在服装立体空间形态中的可持续性展现

服装文化是人类与自然和谐共处的重要纽带，服装的仿生设计恰似连接人类与自然的"桥梁"和"纽带"。其在三维空间的形态并非仅仅来自对自然的模仿，而是探究自然界美学的原理，并加以提炼和应用。创造性思维来源于生活、根植于生活，在生活中寻求和激发创造欲望，因此注重培养细致的"洞察力"是非常必要的。对于周围环境和生活的敏锐洞察，锤炼并开拓设计思维的创造意识是艺术创作乃至服装创作取之不尽、用之不竭的创作源泉（见图6）。

图6中的白坯布立裁作品，受自然界植物的启发，产生灵感，采用立体裁剪手法，表达出这部仿生自然设计作品在三维空间中的较完美形态。仿生造型设计是以自然界的一切造物作为参考资料，加以提炼并应用到服装造型艺术设计上，成为美丽动人的衣装。

图6 《夜影》

（七）斜裁板型创意设计对服装立体造型空间形态的可持续性影响

斜裁的服装富有弹性与舒适性，着装效果自然高雅。但是，斜裁易走形，不易操作，使人望而生畏，在成衣设计、实施中难度较大。斜裁是将衣片的丝缕方向裁成45°正斜。自从20世纪20年代斜裁女皇玛德琳·维奥内特（Madeleine Vionnet）发现了闻名遐迩的斜裁法，其独到

之处，与其说是款式上的，毋宁说是结构上的，或者说是裁剪上的。巧妙地运用面料斜丝的弹拉力，进行斜向的交叉。

斜裁的服装在立体空间形态以及外轮廓线上更为自如，就可以更潇洒和自然地表达人体。斜裁给服装界带来的意义是毋庸置疑的，斜裁的服装自然、漂亮、贴合人体，毋须像常规那样在边侧、后背开门或扣袢，仅仅利用斜纹之张力，即可轻易地脱穿服装。其独特的斜绕人体的结构缝线所产生的空间的跃动、节奏的效应，对服装空间形态造型和创意有着深远的影响，以及产生出意想不到的服装空间形态的效果（见图7和图8）。

图7 《云·韵》正面　　　　图8 《云·韵》侧面

五、结　语

培养学生的创新思维是服装造型艺术教学最为重要的中心内容之一，这不仅能体现本专业的特色，而且更主要的是在人才培养上具有较强的应用价值，对于专业的发展以及人才的培养与就业都具有现实意义。在教学过程中要求教师具有敏锐的洞察力，时刻保持与时俱进、转换和更新服装艺术设计专业的教学理念和教学模式的能力，选择最合适的教学

内容与方法，这样才能培养出新时代所需要的复合型服装设计人才。

激发与引导服装设计专业学生的创新精神，鼓励学生有的放矢地展示自我、大胆构想、标新立异，设计出优异的服装作品。充分实现艺术与技术结合、理论与实践结合的设计学科教学理念，运用新方法、新思路、新作品，将创新思维与艺术审美紧密结合，如此才能创作出令人耳目一新、独特视角、叹为观止的服装艺术作品。

围绕服装造型艺术创新思维与方法的研究应该是长期的、可持续性的，也是多元化的、多方位的，教学的理念与内容是在多次的理论与实践共同检验、修正的基础上获得的。正值我国服装行业与时尚产业蓬勃发展之际，这种创新思维理念的可持续性研究将对促进时尚领域发展起到不言而喻的作用。

参 考 文 献

[1] 彭荟.论服装造型在服装艺术设计专业的教学创新.艺术品鉴，2016（8）.
[2] 陶辉，王莹莹.可持续服装设计方法与发展研究.服装学报，2021（3）.
[3] 严丽丽.创新思维下现代服装设计教学改革研究.长春理工大学学报，2012（6）.
[4] 孙晓宇.服装立体空间形态的造型研究.美苑，2010（6）.
[5] [日]三吉满智子.服装造型学理论篇.郑嵘，张浩，韩洁羽，译.北京：中国纺织出版社，2008.

作者简介：

孙晓宇，女，辽宁沈阳人，艺术硕士学位。现为鲁迅美术学院染织服装艺术设计学院副教授、研究生导师，全国应用型人才培养工程双师型导师，沈阳航空航天大学特聘硕士生导师；10余篇著作以及论文发表于国家一级出版社及全国核心期刊，10余项省级科研课题获立项并结题；服装设计作品多次获得国家级、省级奖项；数十次指导学生参加国家级服装艺术设计大赛并取得优异成绩，获得"优秀指导教师"称号。主要研究方向：服装制版与工艺设计创新研究，服装创新能力与可持续发展研究，服装设计与品牌发展研究，女装创意设计，流行趋势情报学分析与研究。

新乐遗址出土的木雕鸟的形变与重生
——以多维样态的"太阳鸟"形象传播沈阳城市文化精神探析

谢兴伟

（鲁迅美术学院人文学院）

摘　要：新乐遗址出土的木雕鸟是沈阳悠久历史文化的见证，是沈阳重要的文化根脉。以新乐遗址出土的"木雕鸟"为原型创作的城市公共艺术"太阳鸟"是沈阳重要的文化符号，其安放地由原来的市府广场迁至新乐遗址博物馆后，文化影响力在一定程度上受到了限制。以"太阳鸟"的多维形变形态进行城市公共艺术创作，能够充分发挥"太阳鸟"文化符号的功能，能够更好地结合沈阳丰富厚重的文化资源展现沈阳的文化特质，能够成为传播沈阳文化精神的重要窗口。

关键词：新乐遗址；"木雕鸟"；"太阳鸟"；城市公共艺术；沈阳城市文化精神

[科研项目：本文系2022年度辽宁省研究生教育教学改革研究项目《研究生教育学术文化建设的实践研究》（项目编号：LNYJG2022478）阶段性成果]

对于一座城市来说，容易给人留下深刻印象的往往首先就是她的标志性文化符号，而能够凝聚和负载这种标志性文化符号的最好载体莫过于城市公共艺术。公共艺术具有一种普遍的公共文化精神，它关怀和尊重社会公共利益和情感，标示和反映社会公众意志和精神理想。一座城

市的精神气质可以通过公共艺术得到概括和展现，让城市的特色和活力彰显出来。丹麦这个国家因为安徒生的《海的女儿》而闻名于世，而位于丹麦哥本哈根长堤公园的以《海的女儿》为题材创作的"小美人鱼雕塑"则让这座本来很普通的城市变得很不一般。西班牙的马德里遍布的各类斗牛雕塑诉说着这座城市的斗牛文化，奥地利的维也纳人民公园矗立的"献给小约翰·施特劳斯"金色雕塑流淌着这座城市的音乐精神，英国伦敦特拉法加广场的奈尔逊纪念柱甚至昭示着一个国家的兴衰荣辱。公共艺术绝不是仅仅为了美观，或者是作为一种城市景观的点缀，它负载的是一座城市的文化精神，是一座城市文化精神的丰富意义的展示。

对于沈阳这座城市来说，在很长的一段时间里，原来位于市府广场的城市公共艺术"太阳鸟"金色雕塑就担负着这样的使命。但是，当这只"太阳鸟"飞回新乐遗址，成为新乐遗址文化的一个标识后，它的文化精神的丰富性和影响力可能就被大大地局限住了。在笔者看来，这只"太阳鸟"不应该仅仅飞回新乐遗址，而应该像变幻无穷的神鸟飞遍整个沈阳，以幻化多姿的形态展现、凝聚和播撒沈阳这座城市的文化精神。

一、从新乐遗址考古发现的"木雕鸟"到沈阳城市公共艺术的"太阳鸟"

依据1978年新乐遗址出土的炭化"木雕鸟"（见图1），在这件鸟形木雕出土20年后的1998年，鲁迅美术学院雕塑系的田金铎教授和张沈副教授合作创作设计了这座作为城市公共艺术的"太阳鸟"金色雕塑（见图2）。这件雕塑作品保留了出土"木雕鸟"在嘴部、眼部、身体以及尾部的主要形态纹饰特征，以两个"木雕鸟"在鸟尾部位连接的形式展现了"木雕鸟"双面纹饰展开的形态，出土"木雕鸟"柄部的圆柱形状变成了方形，雕塑整体覆以金色，高度为21米。

在考古学界的考古报告或者学术研究文章中，新乐遗址出土的这件木雕品常被学者们严谨地称为"鸟形木雕"或"木雕鸟"，而"太阳鸟"则是其他领域的学者或者一般大众的叫法。而以这件"木雕鸟"为依据创作的城市公共艺术则是以"太阳鸟"为名，所以，从"木雕鸟"常被

称为"太阳鸟"也可以看到,这座城市公共艺术"太阳鸟"雕塑的巨大影响力。其实,在考古学家那里,关于这件出土木雕品到底是什么鸟甚至到底是不是鸟也存在着不同看法。关于这个问题的不同看法,沈阳新乐遗址博物馆原馆长周阳生先生在他的文章中做了总结:有的学者认为是大鹏鸟,有的学者认为大鹏鸟就是凤鸟,有的学者认为是鹊鸟,还有的学者认为是猫头鹰和鱼鹰复合体,甚至也有学者认为不是鸟而是鱼。[①]总体来看,主流的观点还是认为这件木雕品是"鸟形木雕",至于具体是什么鸟则无法确切断定,但是肯定具有某种动物崇拜或者图腾崇拜的意义。

图 1　新乐遗址出的土鸟形木雕双面展开示意图[②]

图 2　沈阳城市公共艺术《太阳鸟》雕塑[③]

其实,在中国的史前社会,鸟崇拜是一种比较普遍的现象,这在众多的考古发现以及古代典籍资料中都可以找到强有力的证据。这种文化基因在中华文化中一直绵延不断,具有强有力的生命力,并以不同的形

① 周阳生:《新乐遗址出土的史前木雕品研究》,《中国历史文物》2009 年第 4 期。
② 图片来源:周阳生:《新乐遗址出土的史前木雕品研究》,《中国历史文物》2009 年第 4 期。
③ 图片来源:网络。

态在我们的文化习俗中呈现，典型地体现在我们习俗中对凤、鸡、燕等的文化认知。陆勤建教授曾撰文讨论过中国鸟信仰的形成、发展和衍化问题①，在他看来，凤信仰文化中"凤凰"是一种"神圣的太阳鸟"，而鸡信仰文化中"鸡"则是一种"世俗的太阳鸟"。凤凰只是一种存在于神思想象中的代表祥瑞的太阳鸟，而鸡则是现实中就可轻易见到的世俗化的太阳鸟，伴随着太阳升起的金鸡报晓让鸡与太阳产生了天然的联系。此外，中国民间也存在尊崇燕子的习俗，燕子也被视为一种世俗化的具象的太阳鸟原型。

关于新乐遗址出土的这件木雕品，考古学界主流的观点认为它是一件"鸟形木雕"，至于具体是鹏鸟、凤鸟、雀鸟还是其他多种鸟的复合体，其实很难断定，因为作为一件带有神性意味的器物，它既是具象的（具有鸟类的形态特征）又是抽象的（辨别不清是哪种鸟）。而中国传统文化信仰中的"太阳鸟"同样具有这种既具象又抽象的特征，它可以是远古人类神思想象的凤凰，也可以是世俗化的鸡或燕子。有的学者提出，"太阳鸟"是原始先民对太阳东升西落现象的神话想象，所以，"太阳鸟"象征的重点不在"鸟"而在"太阳"，"太阳鸟"作为文化图腾其实质是太阳崇拜。② 这种看法有一定道理，我们可以看到那些具象化的"太阳鸟"，无论是神话传说中驾日或负日之"金乌"，还是世俗化的报晓之"金鸡"和预示气候之转换的"春燕"，都与太阳有着密切的关联。据此看来，从文化上去挖掘和充实新乐遗址"鸟形木雕"的文化意蕴，以"太阳鸟"为名从文化上为其命名，并将其从艺术上转化为不同形态的"太阳鸟"形象就具有了理论的基础。

二、以"太阳鸟"为素材的城市公共艺术多维样态形变创作的可能性

以新乐遗址出土的"木雕鸟"为原型的"太阳鸟"作为沈阳城市公共艺术创作的素材，既具有考古学的坚实科学基础，又具有符合"太阳鸟"

① 陆勤建：《中国鸟信仰的形成、发展和衍化》，《华东师范大学学报》（哲学社会科学版）2003 年第 5 期。
② 刘雯、徐传武：《太阳鸟图像并非图腾标志》，《西南大学学报》（社会科学版）2013 年第 5 期。

文化象征意蕴的理论基础，这就使得以"太阳鸟"为素材进行沈阳城市公共艺术多维样态形变创作具有了可能性。在"太阳鸟"金色雕塑搬到新乐遗址以后，有的学者就曾建议可以以"太阳鸟"为素材，重新设计创作一些更加精美的城市雕塑。也有的学者认为，"太阳鸟"虽然从某种程度上能够反映沈阳文化的根，但是其文化含义比较抽象，不了解新乐文化的人很难理解。对此，笔者认为，如果仅仅将"太阳鸟"与新乐遗址的"木雕鸟"联系起来去看待"太阳鸟"的文化价值，就使得"太阳鸟"的文化价值受到了极大的局限。新乐遗址的"木雕鸟"只能作为沈阳进行"太阳鸟"城市公共艺术创作的一个考古学的依据，但是不能作为阐释"太阳鸟"城市公共艺术文化价值的全部依据。有了一个考古学的依据，就足以支撑起沈阳以"太阳鸟"为素材进行更广泛意义上的城市公共艺术创作，并且要使得"太阳鸟"城市公共艺术创作的文化意蕴更加丰厚和广阔，更重要的是要将"太阳鸟"城市公共艺术的创作与沈阳这座城市丰富的文化资源结合起来。

目前，在沈阳的城市公共艺术中，与新乐遗址的"木雕鸟"有直接关联的就是那座原来位于市府广场现在已迁至新乐遗址的"太阳鸟"金色雕塑，这座金色"太阳鸟"雕塑在主要形态上基本忠于新乐遗址出土的"木雕鸟"，目前安置在新乐遗址博物馆也是比较合适的。除此之外，在沈阳北站站前广场还有一座以《逐日》（见图3）为名的金色鸟形雕塑，

图3　位于沈阳北站广场的沈阳城市公共艺术《逐日》[①]

①　图片来源：网络。

如果将这座《逐日》雕塑视为以新乐遗址出土的"木雕鸟"为素材进行的"太阳鸟"城市公共艺术创作的一种形变形态，是具有非常重要的意义的，其意义甚至不亚于那座以《太阳鸟》为名的现安置于新乐遗址博物馆的金色雕塑。"太阳鸟"作为一种文化符号或文化象征，其多维的形变形态更能凸显"太阳鸟"的文化特质，也更有利于通过"太阳鸟"这个文化符号去凝聚和传播一座城市的文化精神。

基于以上考虑，结合沈阳丰富厚重的历史文化资源，笔者认为，"太阳鸟"城市公共艺术应该以其多变的形态飞遍整个沈阳，应该在沈阳全域范围内设计创作与安置更多符合不同区域文化特质的"太阳鸟"形变后的城市公共艺术。关于具体的"太阳鸟"形变后的城市公共艺术的创作，还需要相关人士的进一步商讨。在以"太阳鸟"为素材进行沈阳城市公共艺术多维样态形变创作的问题上，依据沈阳当下的文化资源情况，可以对"太阳鸟"的形变形态做如下的几种初步设想。

第一，涅槃重生的"太阳鸟"。以沈阳的工业文化资源为基础，结合当前工业文化资源向文化创意产业的转化，可以设计创作一座具有工业风的钢铁材质的"太阳鸟"雕塑。沈阳铁西区曾被称为"东方的鲁尔区"，有着众多的工业文化遗存，并且目前已经得到有效的开发利用，建立了以红梅文创园、沈阳1905文化创意产业园等为代表的众多文化创意产业园区，实现了工业文化遗产向文化创意产业的有效转化。目前，铁西区在城市公共艺术建设方面也颇有特色，例如，铁西广场上的以《力量》为名的城市雕塑和重型广场上的以《持钎人》为名的城市雕塑，都很好地展现了铁西区的工业文化特色。但是，这两件雕塑还没有体现出铁西区以工业文化为基础实现的新的产业转变，如果能够设计创作一件以"太阳鸟"涅槃重生为主题的大型雕塑，则能够很好地弥补这一缺憾。其实，也可以引入目前艺术家已经创作出来的著名的艺术品，例如，中央美术学院徐冰教授创作的《铜凤凰》，这件大型作品曾经多次在国际和国内展览，已经具有非常广泛的影响力和知名度。

第二，大鹏振翅的"太阳鸟"。以沈阳市的新兴智慧科技文化为基础，凸显沈阳市在装备制造业、互联网产业、机器智能产业方面对科技创新的重视，设计创作出具有数字风和科技感的"太阳鸟"雕塑。沈阳市在

"十四五"规划纲要中提出,要建设创新沈阳、数字沈阳的发展目标,这些都需要在文化符号上有所凝聚和展现,而一座具有数字风和科技感的大鹏振翅的"太阳鸟"雕塑可以有效地肩负起这一重任。其实,在大型城市公共艺术创作中,艺术家早已开始融入科技的力量,例如,由著名的设计师大卫·塞尔尼设计的位于布拉格市中心的卡夫卡头像雕塑,就是一座具有高科技含量的城市公共艺术。目前,浑南区是沈阳市高科技产业分布的重要区域,也是新的市政府所在地,这样的一座具有数字风和科技感的"太阳鸟"雕塑能够很好地展示这一区域的文化特色和产业导向。

第三,凤舞九天的"太阳鸟"。以沈阳的航空航天文化为基础,展示沈阳在航空航天产业发展方面的巨大成就,设计创作以逍遥遨游太空为主题的航天风格的"太阳鸟"雕塑。沈阳拥有沈阳飞机工业集团、沈阳航空航天大学、中航工业沈阳发动机设计研究所等一大批为航空航天事业做出巨大贡献的产业、教育、科研机构,航空航天文化氛围浓厚,以此为主题设计创作出"太阳鸟"雕塑的又一形变形态可以极好地起到展示这一文化符号的作用。

此外,以沈阳的红色文化为基础,可以设计创作"太阳鸟"红色文化主题雕塑;以沈阳的冰雪文化为基础,可以设计创作"太阳鸟"冰雪文化主题的冰雕或雪雕;以沈阳的体育文化为基础,可以设计创作一鸣惊人的"太阳鸟"雕塑,展示沈阳的体育文化精神。以上的种种设想还是只是一个初步的想法,从中我们可以看到,以"太阳鸟"为素材进行沈阳城市公共艺术多维样态形变创作的众多可能性。但是,具体的设计创作还需要进一步的论证和细化,通过集思广益,一定可以通过"太阳鸟"城市公共艺术更好地展示沈阳文化精神。

三、以"太阳鸟"多维样态艺术形象传播 沈阳城市文化精神的必要性

如果算上沈阳北站广场上的《逐日》雕塑,沈阳目前已经有了两座以"太阳鸟"为素材的城市公共艺术。那么为何还需要有更多的以"太阳鸟"

形变形态的城市公共艺术呢？在笔者看来，理由有以下几点：

第一，一座城市的文化往往是由多个维度共同构成的，是一种多种文化交织的复合体，如果能够利用一个文化符号的多种形变形态去展现这种交织的文化复合体，那将是最理想的状态。以沈阳新乐遗址出土的"木雕鸟"为基础衍生出的"太阳鸟"作为一个文化符号正好符合这种要求，"太阳鸟"本身的形态就是多变的，通过其多变的形态跟沈阳不同区域、不同文化主题的连接，可以有效地展示沈阳这座城市的丰富厚重且多维的文化。

第二，作为一个重要的文化符号，原来位于市府广场的《太阳鸟》后来迁至新乐遗址博物馆以后，其文化影响力大大地被削弱了，仅仅成了新乐文化的一个见证和象征，这不免让人觉得有些遗憾。原来很多爱好旅行的外地游客，都会到原来的市府广场《太阳鸟》雕塑前去合影留念，但是现在只剩下了空荡荡的广场，自然会让人感到失落。对于这样一个能够如此契合沈阳文化特质的文化符号，没有将其影响力继续扩大，反而是局限了其影响力，这是一件很可惜的事情，对于沈阳文化精神的高效传播也是一大损失。"太阳鸟"是一个具有丰厚的文化意蕴和充满能量的文化符号，从字面上来看，"太阳鸟"作为"逐阳之鸟"与"沈阳"的"沈水之阳"也具有比较直观的联结效应。

第三，从传播效果上来看，多维形变形态的"太阳鸟"形象能够不断叠加人们对这一形象的印象，真正起到传播沈阳文化的文化传播效果。"太阳鸟"的多维形变形态不是为了变而变，也不是让"太阳鸟"雕塑为了多而多，而是能够通过"太阳鸟"形象的多维形态形变去传播和展现沈阳多维的文化，这种多维形变是与各种不同特色的文化特质密切联系的。

笔者相信，多维形变形态的"太阳鸟"城市公共艺术如果能够实现，必将成为沈阳的一道靓丽的文化风景，其承载的丰富多样的文化内涵也必将成为沈阳通过城市公共艺术展示其文化精神的窗口。也许，多年以后，来沈阳旅行的朋友要做的第一件事情就是打卡所有的沈阳"太阳鸟"雕塑，收集齐全所有的与"太阳鸟"雕塑的合影进行留念。那时，"太阳鸟"不仅飞遍了沈阳，也会飞遍全国、飞向世界。

作者简介：

谢兴伟，男，1981年生，安徽宿州人，博士，鲁迅美术学院副教授、硕士生导师。参与完成国家社科基金课题2项。主持完成省级课题5项，主持在研省级课题2项，发表学术论文20余篇。2020年入选辽宁省"百千万人才工程"的"百"人层次人选；2021年，沈阳市第二批人才认定中入选"领军人才"。 主要研究方向：艺术哲学，现当代西方美学，文化产业。

城市公益广告设计与大连城市历史、文化和城市建设融入的研究

金啸宇　钱海燕

（大连工业大学艺术与信息工程学院）

摘　要：本文的总体框架概括为"一根主线、两者结合、三大视域、四个路径"。"一根主线"，就是从选材内容、组织形式、投放模式、审美取向、创新创意、社会效益与经济效益等几个方面进一步加强大连城市公益公告设计在城市文化宣传中的积极作用。只有提升城市公益广告的设计能力与运营能力，推陈出新，才能更好地为人民群众服务，满足人民群众日益增长的精神需求。"两者结合"，就是"公意引领"和"地域文化"的有机结合。所谓"公意引领"，也就是公共的意志。本文中主要是指大连地区的历史文化与城市建设。着眼于大连地区的地域文化特色，满足大连人民群众公共需求，宣传正确的价值取向，展示新时期大连的城市风貌与城市文化是本文研究的一个核心内容。"三大视域"，就是政府、市场与社会三个视域。在加快推进大连城市公益广告的发展中，无疑需要政府和市场、社会的共同参与和积极合作。政府是公意的代表，有正确价值取向和强大的组织能力，理应在城市公益广告设计与投放中处于引导地位。"四个路径"，就是本文拟从实证调查、理论分析、市场机制、社会实验四个具体路径着手进行研究。

关键词：公益广告；城市文化；市场；历史文脉

一、城市公益广告发展对大连的重要意义及研究、发展现状

（一）公益广告发展对大连城市建设的重要意义

城市的外部形象其实是城市文化底蕴与内涵的外部显现，城市的长久吸引力是建立在城市文化内涵的传承与不断建设的基础上的。城市文化构成是复杂的，包括民俗传统、经济发展、餐饮习惯、地理特点、民族构成等，这些合力经过历史沉淀最终汇聚成一座城市外部形象。其中，城市公益广告是最直接反映城市文化与精神面貌的表达途径与重要手段。

大连荣获"全国文明城市"评选六连冠，是全国仅有的获此殊荣的两个省会、副省级城市之一。"全国文明城市"是反映一个城市整体文明水平的最高荣誉称号，也是最具价值的城市品牌。中央精神文明建设指导委员会指出，建设"全国文明城市"应该物质文明、政治文明、精神文明建设协调发展，精神文明建设成绩突出。在文明城市创建中，城市形象建设是重要组成，如何提升大连城市形象是大连历届政府在争创过程中所要面对的一项重要课题。

公益广告是一种特殊的广告形式，不以营利为目的，旨在向大众传播正确的价值观、积极的生活方式、审美意趣等，对不良行为进行批评与引导，潜移默化中改变社会风气，提高民众素质，提升城市文明形象，促进社会和谐健康发展。城市公益广告是城市形象与风貌的重要组成部分，在公共场所设置，对社会大众的认知影响更直接，影响范围更大，更有利于传播公益理念，结合一些装置设计不仅能提升城市文化形象，还能成为城市独特的风景线。

（二）城市公益广告研究的发展现状

国内公益广告起步较晚，是近些年才频繁出现的形式，所以其理论研究也相对比较滞后。马泉的《城市视觉重构——宏观视野下的户外广告规划》首次从城市视觉秩序的角度对户外广告的规划提出了全新的主

张。此书结合了城市景观规划、传播学与认知学等知识，从城市整体规划的角度对户外广告的定位和规划进行了探索性研究。张弛的《社会变迁与中国电视公益广告的发展》从理论上深入地探讨了中国电视公益广告的发展动因，挖掘出中国电视公益广告的独特性和发展规律。

在学术、学位论文方面，张元铮的《中国公益广告设计现状分析》主要论述了当前我国公益广告的发展现状，存在的主要问题以及解决对策。王庭栋的《公益广告创意研究》在分析了我国公益广告创意现状的基础上，从设计的角度出发，就公益广告的创作方法和设计手段提出了具体的建议。

国外尤其是欧美国家公益广告起步较早，但有关公益广告的著作较少，有一些关于城市研究类的著作，如美国的凯文·林奇的《城市意象》，英国的卡莫纳的《城市设计的维度：公共场所——城市空间》，日本的芦原义信的《街道美学》，这些著作主要从户外广告与城市街道美学之间的关系进行研究。

1. 大连公益广告区域分布情况

大连作为副省级城市、国家计划单列市，是辽宁省重要的经济文化中心，6次被评为"全国文明城市"。通过对大连市主要区域的调查发现，其公益广告主要分布在人流量较大的商业区，例如，西安路步行街、天津街步行街、青泥洼桥步行街、长春路、和平广场、东港以及附近的商圈等，而一些普通的小型街道公益广告的数量相对较少甚至缺失。除了主要商业区、商业中心外，公交站、地铁站以及火车站也是公益广告投放较多的区域，地铁由于其运量大、速度快、受天气因素影响小等优点成为大城市人们日常出行的首选。地铁站会集了各阶层的人群，主要是文化素质较高的上班族，所以是公益广告投放最集中的区域。

这些区域的公益广告大部分以大型海报、灯箱以及动态的电视屏幕作为主要表现形式。通过调查大连市重点城区（中山区、沙河口区、甘井子区）公益广告的投放情况，了解大连市公益广告的主要内容、媒体形式及发布机构等，归纳大连公益广告的特点，为大连市公益广告设计和管理提供依据。

2. 大连公益广告现状调查与分析

受人力所限，本次调查只在大连市中山区、沙河口区与甘井子区，主要调查四个商业中心，如西安路商圈、青泥洼桥商圈、和平广场商圈等；客流运输中心，如火车站、公交站、地铁站入口等；休闲中心，如公园、广场、体育场等。

本次调研分为两部分：一部分为实地考察，由课题组成员通过骑单车、步行等方式在划定区域、主干道等地进行拍摄记录，然后填写调查表，并汇总分析；另一部分为调研问卷，通过问卷的方式对三区市民进行调查，从而获得市民对大连公益广告的观感、意见等第一手资料。问卷主要调研市民对大连公益广告的了解情况和对影响大连公益广告的因素等问题，共发放问卷150份，最终收回有效问卷134份，有效回收率为89%。

本次实地考察共获取大连公益广告样本471幅，整理发现大连市公益广告主要内容大致可分为十大类（如表1所示）。由表1可见，大连公益广告以创文宣传的内容最多，占1/3以上，这表明广告投放与大连目前争创全国文明城市工作步调一致，反映大连市政府早已认识到公益广告在创文宣传工作中的重要性。比较多的有环境保护类、中国梦和社会主义核心价值观、生命安全三大类，其余几类相对较少。

表1 大连市公益广告内容分类

内容分类	数量/幅	比例/%
创文宣传	156	33.14
环境保护	80	16.99
生命安全	79	16.71
中国梦、社会主义核心价值观	76	16.15
传统道德	23	5.01
党风建设	17	3.62
交通秩序	16	3.34
成长励志	11	2.23
其他	8	1.67
大连历史文化	5	1.12
合　计	471	

我国户外广告形式一般而言可分为绘制类、光源类、电子类、交通类、空中类等。绘制类有招贴海报、彩旗条幅、路牌等；光源类有霓虹灯、灯箱、彩灯等；电子类有多色翻动显示屏、发光二极显示屏、超大屏幕电视等；交通类有车体、车内、站牌、车站、电视屏幕车、船舶、飞行器等；空中类有飞艇、热气球、降落伞等，还有其他一些类别形式。按此划分，我们将搜集到的样本分为以下几类（如表2所示）。

表 2　大连市公益广告形式分类

形式分类	数量 / 幅	比例 /%
绘制类（文字）	256	54.31
绘制类（图文）	75	15.88
光源类	68	14.48
电子类	31	6.69
交通类	41	8.63
空中类	0	0
合　　计	471	

通过表2可以看出，大连公益广告的形式以绘制类最多，其中又以纯文字的绘制类广告居多，占了一半以上，说明条幅标语类的公益广告较多，而图文并茂的少。从总体来看，公益广告的表现形式不够多样化，更具视觉效果的光源类和电子类公益广告发布较少。

从调查问卷来看，市民对大连公益广告的总体评价正面大于负面，大多数市民肯定大连公益广告的作用，负面多指向广告造型、创意、时效、色彩、题材等因素，这与项目组实地考察的结果大致相当。

二、大连市公益广告现存的主要问题

（一）广告投放较为集中，但设置规划性不强

实地考察发现，公益广告的投放多集中于人口流动量较大的传统商业中心地区和文化休闲区，比如，调研采集点的青泥洼桥商圈、劳动公园周边区域和人民广场周边等地，仅劳动公园周边一处就有156幅公益广告，大商业中心周边有84幅、人民广场小公园周边也有近55幅，可见中山区的投放力度是比较大且集中的。而甘井子区相对而言则逊色不

少，比如，西安路商圈、华南广场商圈等地公益广告的投放量极少，福佳新天地商业城周边路段只有零星几幅，红星美凯龙周边只有19幅，和中山区数量相差较大。由此可见，大连公益广告往往是集中投放，这固然能起到密集宣传的效果，但显然忽视了公益广告对提升城市形象的作用，规划性不强，缺乏长远的设置布局。

城市每个区域的特点和色彩环境、建筑都不一样，对公益广告的投放要根据各区域原有功能和色调进行统筹安排，合理规划。商业区能起到密集宣传的作用，这一点目前在中山区的投放上做得较好，但商业区本身广告就多，不仅是公益广告，商业广告更多，在商业区投放公益广告首先需要色彩夺目。研究表明，普通人注意户外路牌、宣传栏广告的时间仅为2~3秒，如此短暂的时间要实现传播效果，必须一瞬间就能抓住人们的目光，刺激视觉感官，能做到这点的首先就是色彩。

（二）公益广告制作较为粗糙，新意不足、精品少

许多公益广告只是简单的一条横幅，上面写着几个苍白无力的文字，既没有丰富的色彩又没有情节（如图1、图2）。还有很多公益广告内容千篇一律，画面或者文字大量雷同，缺少新意。作者只是把信息发送给了观者，而没有充分站在受众的角度考虑广告带给受众的影响。在这个生活节奏非常快的城市，忙碌的人们走在街上很少会停下来去仔细看一则广告，这时广告的创意就很重要了，如何能一眼就抓住人们的眼球是设计者首先要考虑的问题。好的创意可以使广告的影响力大大提升，好的创意拥有穿透人心的力量。

图1 横幅广告（一）

图2 横幅广告（二）

首先，大连公益广告创意简单，制作粗糙，精品少。公益广告的深层内涵如果被公众接受，优秀的创意必不可少。目前调研区域内的大连公益广告总体而言创意平平，甚至没有创意，只注意完成"使命"。这样的心态必然导致公益广告制作粗糙，设计不当，效果自然也就不如商业广告精美，没有起到延伸城市文化和塑造城市形象的作用。

其次，广告的主题设计较单一，缺少新意。大连公益广告题材选择面较窄，缺乏大连地方特色。对于公众而言，贴近民生、与自身文化背景密切关联的内容更加喜闻乐见，问卷调研数据显示29.4%的大连市民认为当前大连公益广告手法老套，无新鲜感，位居不满意程度的第一位。而对于在大连创文建设中应多做什么方面的公益广告选项，有21.6%的被调查者选择了大连地方特色文化，同样位居各选项第一。因此，大连公益广告内容有待深入拓宽和丰富原有题材。

最后，广告的传播媒介较多利用传统媒体，比较单一。大连公益广告以传统的悬挂粘贴标语、横幅、海报、站牌广告等为主要形式，对非传统媒介资源的利用率不高，没有形成传统媒体和新媒体、小众媒体共同布局的全方位宣传网络，在技术手段方面仍需继续加强创新。

（三）创文宣传最多，但偏于教条化和标语化、口号化

大连正处于创建文明城市的攻坚阶段，创文宣传的公益广告最多，也最醒目。中山区和西岗区的几条主干道长春路、中山路、解放路、长江路等竖起了几百面灯杆吊旗，其上是创建大连文明城市的系列公益广告，大红色的底色配上不同创文宣传标语，加上鲜亮的中国结，既装点了城市街道，也起到了宣传作用。但是细观内容，大致的宣传集中在喊口号上，比如，"创文明城市，做文明市民""礼让从我做起，文明值得尊重"等标语。考察区内的很多广告牌、横幅也都是这种手法，一大块广告牌上用大字书写两行内容，或是拉一块上面只有一句标语的横幅，这些广告语既没有特色，也没有深度，流于形式化和口号化，在表现形式上较为单一，视觉效果也不突出，难以给受众留下深刻印象。

（四）政府主导占主要地位，企业参与不足

在我国现有体制下，公益广告的发布主体是各级政府机构，这样的特点给大众形成了"公益广告是政府的事"这一错误观点，本应是公益广告活动主体之一的企业和广告公司，却对公益广告参与不足。调研发现，大连公益广告的发布者主要是政府部门，只有10%是企业发布的，主要是一些建筑工地的围墙，发布的企业以房地产公司为多，广告公司仅有一家。

公益广告的投入需要大量的资金，只依靠政府"负重前行"显然会制约长效发展，企业作为社会主义市场经济的重要组成部分，应成为公益广告资金来源的供给方之一。同时，企业参与公益广告活动，有利于提升和塑造自身形象，提升社会效益。对大连市政府来说，要改变传统角色定位，建立多元公益广告主体体制。政府由直接主导变为推动、协调、监督的角色，将一部分原来由政府部门承担的制作宣传任务通过公开招标、公开授权等方式，交给企业、广告公司或其他社会团体和个人，从而建立多元公共管理模式。

（五）大连公益广告与大连历史文化融合不够

大连这座城市随着大量外来人口的入驻，城市建设也在逐渐扩大。伴随着城市建设发展的脚步，一个城市对精神文明建设便也有了极大的需求。通过调研发现，大连市区的公益广告与大连本身的历史文化资源、地域文化结合得非常不好，极少有能够反映大连特色的公益广告出现，在这一领域亟待进一步研究。

（六）大连公益广告缺乏与市民的互动

我国公益广告的互动创意水平正在逐步提升，然而对比国外一些发达的国家，我们还有很大差距。国外的很多公益广告创意大胆，表现形式丰富，尤其是对新技术的运用增加了与受众的互动性（见图3）。而我们的问题主要是因为公益广告缺少三维空间的立体表现，以及可触摸屏幕的互动展示形式。鉴于这些缺少互动的表现形式不能及时引起受众的

注意，导致公益广告没能发挥出其应有的作用，这就严重地限制了公益广告的长久发展。

图 3　韩国反对儿童暴力公益广告

三、大连市公益广告创新发展策略

要发挥公益广告对城市形象的提升作用，需要从总体规划、技术创新、媒介整合和政府管理等四方面着手，通过加强政府扶持、鼓励广告创意、健全立法、增强执法和社会监督力度，优化整合媒介等方式，扩大公益广告对大连城市形象的正面影响，提升城市形象。

（一）合理规划布局，划分重点区域

首先，对首要印象区即火车站、机场、码头等交通枢纽区，应多投放凸显大连地域特色的公益广告，打造大连对外城市形象的第一印象分。比如，从大连北站入市的华北路与东联路是外地游客进入大连的必经之路，理应好好地打造这两条"迎宾之路"。但实际上在华北路沿途矗立的大型 T 形立柱广告牌中只有一幅是公益广告，内容形式也很简单，"文明城市 从我做起"八个大字略显敷衍，另有一块 LED 小显示屏，滚动红字播出社会主义核心价值观内容；东联路大多都是房地产类的户外商业广告，没有体现大连城市特色的图案或标志。

其次，现代大型商业街区也是投放重点，大连的大型商业街区是人流量集中区域，人口密集、车流量大，因此是公益广告传播范围最广、传播效果最佳的地点。在这些区域应布置和创文密切相关的公益广告，但实地调查显示，除青泥洼桥商圈的公益广告设置得较密集外，其他大型商业中心广告数量不足，质量堪忧。

最后是人文生态休闲街区，包括各类公园、体育场、游乐场等。这些区域适合搭建富有特色的公益广告景观群，比如，可在人民广场、星海广场、劳动园、大连森林动物园等地投放不同城市形象主题的宣传广告，可为大连城市夜景增添缕缕文化气息。

（二）创新设计理念，融入大连特色文化

在这个信息多元化的时代，传播媒介已从单向信息传递转向双向的交互式信息传达模式。在新媒体时代，受众不再被动地接受，而是转变为主动地去选择一些他们感兴趣的信息。互动的形式很大程度依赖于科技的创新，如互动电视、互动游戏等。另外，在媒体形式上，造型、内容和色彩等方面的设计运用应与环境融为一体，和谐并存，融入建筑景观中，使得城市广告与整体环境和谐发展。

公益广告和其他任何广告在设计性方面的要求都一样，成功的广告必须有明确的设计战略和指导方向。因此广告设计者在进行创意时，应追求大胆的创新和新奇的创意，包括技术和内容、形式等各方面。创意方面可采用夸张的手法、各种设计语言、个性的图案文字等来加强视觉冲击力，满足人们追求新奇的普遍心理；在技术上可使用新材料、新造型，敢于打破常规，制作出优秀的公益广告。

（三）大连公益广告需要创新的传播方式与媒介

调查发现，大连城市公益广告的媒介选择比较传统，新媒体和小众媒体运用较少，政府部门和广告企业可以多尝试新媒体和小众传媒进行广告传播。由于公益广告的特殊性质，以及其传播公益观念和正能量的目的，其表现形式更要求新求异。在户外广告牌这种平面化的媒介上，

设计者可以打破常规，使广告表现得更立体化。例如，可以在二维的平面上，借用逼真的细节来虚构出三维的场景或动态化的表现，得到出人意料的效果。

以传统媒体为主，开发新媒体和小众媒体资源，共同实现大连公益广告更为丰富的表现形式，有利于公益广告与受众的良性沟通，以及宣传效果的进一步增强，进而体现公益广告对城市形象建设的强化和支持作用。

（四）进一步运用信息技术

数字化新媒体时代的到来，为公益广告今后的发展提供了更广阔的空间。广告发布者可以运用科技的力量提升表现力，从而提高关注度。公益广告未来的发展趋势将是数字的、互动的、三维的、智能的。楼宇视屏、高清晰卖场电子 LED 大屏幕、大型户外投影等新媒体的出现，不仅可以使公益广告打破二维平面空间，实现更为丰富的表现形式，拉近广告与受众之间的距离，增强宣传效果，还可以进一步强化公益广告对城市形象建设的支持作用。

（五）增强社会参与，提高资金投入

公益广告不同于以盈利为目的的商业广告，它没有雄厚的资金做支撑，而且制作更加复杂，投放区域也非常有限。所以我们的社会应该呼吁广大企业主和媒体参与公益广告的制作，这种投入虽然短期内不能带来巨大的收益，但对公益事业的投入其影响将会相当深远。政府作为目前我国公益广告的领导者，应高度重视公益广告带来的社会效应，凝聚各方力量，多创作一些民众关注度高、有积极意义的公益广告。

（六）建立、健全公益广告相关的法律法规

现代社会是法制社会，公益广告也一样需要法律层面的保障，先要有法可依，才能依法治理。大连在 2005 年通过了《大连市户外广告设施设置管理规定》。该规定制定了较为详细的户外广告设施的划分、管理和

处罚办法，对大连市的户外广告设施进行了界定，但是，全部条例并未涉及公益广告的内容，针对公益广告的相关法律法规的建设迫在眉睫。

另外，公益广告在具体的监管中也存在许多漏洞。项目组在实地考察中就发现多处公益广告破损后没有后续修缮工作：有些主干道的灯杆吊旗文字宣传部分丢失了无人修复；有些过了时效期后没有及时清除，时间一久变得破烂不堪；另外，被小广告覆盖、人为涂抹等情况也屡有发生。大连市在公益广告相关法律法规方面仍需完善，要明确公益广告的投放运行、时间界定、主题区域和管理监督等方面的具体做法，才能保障公益广告的良好运行。

四、结　语

和国外的现状相比，大连市公益广告的投放还不够全面，但是也在不断完善中。通过对中山区、西岗区、沙河口区、甘井子区和高新园区的实地考察发现，在争创全国文明城市的过程中，大连市全市的主要干道、重大交通节点、商业中心的公益广告投放数量远远少于商业广告，其中天津街到青泥洼桥沿线、西安路至沙河口火车站、长春路至奥林匹克广场，室内外商业广告占比超过九层以上，公益广告比重很小，不成系统，与大连建设全国文明城市的内在要求不相匹配。从总体来看，当前大连公益广告在量的投放上应该进一步提高，在质的飞跃、合理的规划布局和有力的监督管理方面也有待提高。大连公益广告如要更好地发展和提升质量，既要政府转换工作思路和方式，加大社会力量的投入，又要结合大连当前的实际情况，紧扣创文活动大主题，在构建和谐社会的大背景下，建立长远规划机制，创新与保质并重，才能取得更好的效果。

参 考 文 献

[1] 李丹骏.城市公益广告创意思维的特点浅谈——以长沙市地铁广告为例.戏剧之家，2020（2）.

[2] 刘正军.常德市创建文明城市公益广告助力德育提升.产业与科技论坛，2019（12）.

[3] 王梦琦. 山东胶州创建文明城市公益广告分析. 今日财富，2019（10）.

作者简介：

金啸宇，1982 年生，男，辽宁沈阳人，大连工业大学艺术与信息工程学院教师、副教授，硕士研究生学历。主要研究方向环境设计与工业设计。

合作者简介：

钱海燕，1982 年生，女，辽宁大连人，大连工业大学艺术与信息工程学院教师、副教授，硕士研究生学历。研究方向为工业设计。

辽宁地区城市形象音乐短片现状与创新发展研究

范 喆 陈 澳 籍佳敏

（渤海大学新闻与传播学院）

摘 要：城市形象音乐短片是脱胎于城市形象片，以音乐电视为载体，以城市形象为表现内容，以传播城市品牌为主要目的的短视频影视作品。其优势特征和美学构成对推动城市形象传播起到了重要作用。通过对辽宁城市形象音乐短片样本分析，探究其现存问题并提出发展建议，在城市形象的塑造与传播中具有一定的现实意义。

关键词：城市形象；音乐短片；美学构成；城市传播

时代的变迁、文化的更迭、风俗的沉淀，使得每座城市都形成其特有的风情和独有的文化印记。一个打上自己城市烙印的音乐短片，承载着城市景观、城市居民与情感、城市内在精神等多层面的城市符号，是一座城市发展文化经济和对外宣传的最好的名片。城市形象音乐短片（或称城市形象 MV）是脱胎于城市形象片，与音乐电视（MV）相交融的一种短小的影视作品。具体来说，它是以音乐电视为载体，以城市形象为表现内容，以传播城市品牌为主要目的的短视频影视作品。

一、城市形象音乐短片（MV）溯源与优势特征

（一）城市形象音乐短片（MV）的产生与发展

对城市形象音乐短片的研究追本溯源，要始于城市形象片的出现与

发展。产生于20世纪90年代的城市形象片,多以"城市景观+背景音乐"的纪录片或微电影的形态呈现,具有很强的广告属性,其功能多为城市旅游、招商、大型活动或综合宣传而创作。虽然受众审美接受是被动的,但它适应当时传统媒体时代的创作规律,传播效果也可佳。随着互联网时代新媒体环境的逐渐成熟,以及影视技术的不断进步与普及,"千城一面"的模式化、同质化的城市形象片已满足不了审美接受越发主动的受众,城市形象音乐短片就是在这样的媒体生态环境下衍生的。

2008年被认为是我国第一部城市形象音乐短片的 I Love this City 诞生,以平民视角,由四川成都籍歌手张靓颖演唱,诉说着对美丽成都的挚爱与深情,得到了广泛的关注和赞誉。同年,北京奥组委推出的100名歌星为2008年北京奥运会宣传拍摄的MV《北京欢迎你》,影响了全国乃至全世界,成了"最美的城市音乐名片",助推了城市形象音乐短片的发展与创新。近几年来,在5G融媒体蓬勃发展的大背景下,以音乐电视为载体,塑造和传播城市形象的音乐短片层出不穷。2019年12月,在全国掀起的"歌声唱响中国"最美城市音乐名片的评选中,有近500座城市报送了2 342部作品,网络点赞总量达到5 000多万次。城市形象音乐短片数量很多,但多数是"昙花一现",真正能被受众认同和记忆的并不多见。可有些作品,如同样被评为"最美的城市音乐名片"优秀作品《成都》,其MV在新媒体平台网易云音乐App首播后,评论量迅速达到近40万条。《成都》又一次掀起城市形象音乐短片的热度,其歌曲文本和城市情感意象画面如此之大地打动着"城内""城外"的人们。一部城市形象音乐短片又如此之大地拉动成都旅游、经济和文化。这种媒体文化现象值得从业者和学者的深度思考。近些年来,对融媒体环境下城市形象音乐短片的理论研究并不多见,这与数量较多的相关视频作品极不协调。对城市形象音乐短片的美学价值和传播效果进行系统探讨,有助于打造一座城市的知名度与美誉度、城市品位与影响力,以及凝聚市民向心力与归属感。

(二)城市形象音乐短片(MV)的优势特征

1. 歌曲的内涵和意境成为城市形象音乐短片表现的主体

城市形象片主要以"城市景观+背景音乐"的形态呈现。其中,城

市景观画面是被表现的主体,背景音乐为纯音乐,从属于画面,用来烘托画面情境,渲染画面气氛。而在城市形象音乐短片中,为城市创作的歌曲与城市影像画面同等重要,共同完成叙事。并且,相比于纯音乐,城市形象音乐短片中歌曲所反映的音乐形象成为被表现的主体,画面主要为了表达和演绎歌曲的内涵和意境。如2021年4月沈阳市推出的城市形象音乐短片《沈水之阳》富有浓郁的地方特色,以被沈阳人称为"母亲河"的浑河作为创作的切入点,多次呈现的浑河景观贯穿了整部作品,诗意化了沈阳从历史走向未来的辉煌印记,正如歌词中唱到的"一条河流经岁月的过往,一座城在记忆里面拉长,浑河岸边琴声悠扬,在你的柔情里我把梦荡漾"。城市影像画面与歌曲的旋律和歌词互相呼应,演绎了沈城之美和沈城之韵。

2. 城市形象音乐短片中歌曲的易传唱性有利于人们对城市记忆

城市形象音乐短片中的歌曲多通俗易懂、朗朗上口,具有一定的传唱性。并且歌曲中的歌词又都承载着许多城市符号,很容易拉近受众与城市的距离。这些城市符号被影像画面或记录或诗意化,甚至于"城内""城外"的人们在传唱的时候,头脑中不时会浮现相对应的画面片段。城市的知名度随着歌曲被传唱,不断地被人们记忆与传播。如城市形象音乐短片《锦州》以民谣的曲风,唱出"笔架山下退潮的奇观,忙碌的渔民都乘着船,一直劳作到傍晚,大大小小的酒馆,食客们最爱的晚餐,家家门口都生着碳,烤着美味的羊肉串……"笔架山、渔民、渔船、夜市、烧烤,锦州的海洋奇景和锦州的烧烤文化,在影像画面的再现与歌曲的不断传唱中,被人们认识与记忆。

3. 城市形象音乐短片更关注人们的情感共鸣和文化认同

音乐最能触及和打动人们内心柔弱的地方并形成情感共鸣,影视也最能触发人们的集体记忆和文化认同。城市形象音乐短片自然容易激起人们的欣赏兴趣,从而达到塑造和传播城市形象的目的。城市形象音乐短片摒弃了生硬刻板的宣传方式,根据歌词构建富有烟火气的生活画面,从而唤醒"城内"居民的集体记忆,同时也以充沛的情感打动"城外"的受众产生共鸣与认同。城市作为一群人共同聚居的地方,承载着本地居民的情感记忆,因此,城市形象音乐短片中,除了用画面和音乐直观

地表达城市的景美、人美、物产资源丰富等之外，还少不了思乡、眷恋、热爱等情感诉说，"以情动人"增强群体的归属感以及对城市文化的认同。

二、辽宁地区城市形象音乐短片发展现状

辽宁城市形象音乐短片的创作与传播起步较早。1994年，由刘欢作曲并演唱的《大连之恋》，作为第六届大连国际服装节开幕式的主题曲，结合了大连"城市景观"的视觉影像，虽有"声画两张皮"现象，但不同于以往城市形象片"城市景观+纯音乐"的形态，这里的音乐成为最主要的表现主体。《大连之恋》可以被认为是辽宁城市形象音乐短片（MV）探索创作的初始形态。2003年，大连开始在央视大力推广"浪漫之都"的城市品牌，将重新拍摄的《大连之恋》城市形象音乐短片中的"千里万里走不出爱的时空，大连是我心中的永恒"部分，浓缩成36秒时长的广告片在全国人民心中留下了深刻的记忆，作为最早开始进行城市营销的第一梯队城市，大连打响了知名度，此后，其他城市也进行了城市形象音乐短片的创作。目前，辽宁地区的城市形象音乐短片数量较多，作品多以城市的名称命名。根据不同的分类标准，下面对辽宁14个城市有代表性的城市形象音乐短片进行样本分析。

（一）辽宁地区城市形象音乐短片的分类

1. 按照创作主体机构划分

① 由地方政府或主流媒体机构制作完成。有代表性的作品，如沈阳市的《阳光传奇》（2012年）、《沈水之阳》（2021年）；大连市的《大连之恋》（2003年）、《看见你》（2019年）、《我家》（2021年）；葫芦岛市的《葫芦岛等你来》（2021年）；营口市的《天下营口人》（2019年）；丹东市的《秀美丹东》（2014年）；铁岭市的《铁岭我的家乡》（2020年）；辽阳市的《辽阳之歌》（2016年）；盘锦市的《我的红海滩》（2019年）；朝阳市的《凤鸣朝阳》（2010年）。这类作品多制作精良，叙事上偏于注重城市形象塑造、文化传播、旅游推广等官方特征。

②由独立制片团队，而非地方政府或主流媒体制作完成。有代表性的作品，如沈阳市的《盛京》（2021年）；大连市的《大连欢迎您》（2020年）；锦州市的《锦州》（2018年）；葫芦岛市的《我爱葫芦岛》（2019年），《葫芦岛颂》（2019年），《葫芦岛》（2019年）；丹东市的《秀美丹东好地方》（2015年），《我的丹东我的鸭绿江》（2017年）；鞍山市的《鞍山你好》（2018年）；铁岭市的《大铁岭》（2021年），《铁岭》（2021年）；盘锦市的《红海滩》（2013年），《盘锦有你更美丽》（2022年）；抚顺市的《魅力抚顺》（2017年），《抚顺》（2018年）。这类作品偏于注重生活化的城市场景叙事。

2. 按照创作题材划分

①表达对家乡的情感并歌颂家乡的题材，如《我爱大连》《锦州》《天下营口人》《我的丹东我的鸭绿江》《鞍山你好》《铁岭我的家乡》《抚顺》等。

②展示城市整体形象风貌的城市综合题材，如《沈水之阳》《秀美丹东》《铁岭》《辽阳之歌》《魅力抚顺》《凤鸣朝阳》《葫芦岛等你来》等。

③推动城市旅游发展的旅游题材，如《大连欢迎您》《红海滩》等。

（二）辽宁地区城市形象音乐短片的美学特征

1. 影像画面带有浓郁的东北地域特色

一部好的城市形象音乐短片，可以生动且充分地表现城市文化之魂。辽宁各城市形象音乐短片中镜头记录和表现的历史名迹、地标建筑、风光景色、生活场景、市民风貌，都带有浓郁的东北地域特色。如《沈水之阳》中的"红城红，皇城黄，从盛京到沈阳，母亲河记忆长"。沈阳故宫的红墙黄瓦，推开红色历史的大门，表现了沈阳源远流长的历史之美。"绿草萋，冬雪茫，我的家在北方，长子心轻轻讲，你已变了模样，沈水之阳，微笑在脸庞，幸福流进心上。"如今，四季分明的北方景观、现代化的都市建筑、市民安闲舒适的生活，表现了北方自然之美，赋予人民健康向上、活力四射的精神风貌。

2. 歌曲多为流行音乐，通俗和民谣的演唱方法

辽宁地区城市形象音乐短片中的歌曲多为流行音乐，由于辽宁民族分布较为集中，多以汉族、满族为主，所以，歌曲的特色民族风格较弱，

在唱法上多以通俗和民谣为主。辽宁是文化大省，养育了很多优秀的文艺创作人才，导演在选择歌曲的演唱者时，都会考虑让辽宁籍的或者曾在辽宁生活过的歌手或艺术家们演绎，容易产生情感和文化共鸣。《锦州》词曲作者、演唱者都是锦州籍的树先生，他以民谣的演唱方法，风格上追求自然、随意，用自己最真实的声音演唱，感情也会随着歌曲内容自然流露，让人们听起来很接地气。

3. 辽宁城市声景营造作品意境美

城市声景包括自然音响、机械声响、现场声等，它能迅速勾连欣赏者对城市的感知与认同。典型的城市声音景观从听觉上再现了城市的个性，能增强欣赏者感官的沉浸感。辽宁一些城市形象音乐短片善于挖掘城市声音景观，如"最美城市音乐名片"优秀作品《天下营口人》开篇汹涌澎湃的辽河奔入大海和海鸥自由翱翔的自然音响，给受众营造出真实的视听场景，让人感受到营口沿海城市的地方特色。《锦州》开篇以锦州交通广播的一段当地著名主持人直播节目开场，营造出直接把受众带到城市里来的意境之美。

三、辽宁地区城市形象音乐短片发展中存在问题

（一）质量参差不齐，更新频率低

根据采集的样本内容和数据分析来看，辽宁地区城市形象音乐短片在质量上参差不齐。由地方政府和主流媒体制作完成，或由地方政府支持、独立制片团体制作完成的作品质量较好。而其他机构和独立制片团体完成的作品质量较差，在歌曲文本、创意构思、拍摄手法、画面构图等方面都缺少艺术美感和城市形象传播的力度。再有，辽宁地区城市形象音乐短片相比于辽宁地区总体的城市形象宣传片而言，数量明显偏少。一方面，这与城市形象音乐短片兴起较晚有关；另一方面，因为城市形象音乐短片创作要先有原创城市歌曲，并在这个基础上进行影视创作，而城市歌曲创作频次并不高，因此会直接影响城市影像音乐短片的创作数量和更新的频次。

(二)缺乏城市特点,内容同质化

目前,辽宁地区城市音乐形象短片多由城市歌曲与城市景观构成作品创作重要元素,由于辽宁各个城市发展相对均衡,相似度很高,因此画面中出现相同元素的频率较高,如建筑、广场、街道、正在锻炼的人们、儿童的笑脸等,这些场景和群体人物在每个短片的画面内容中都有体现。这类视觉符号虽然可以体现城市的繁荣与和谐,但是它们的雷同性与重复性使所展示的城市形象同质化,城市特色元素的挖掘不足,使得对城市之间进行识别区分的难度较大,受众自然难以通过城市形象音乐短片来领略城市的独特魅力。

(三)构思创意不足,缺乏吸引力

由于城市形象音乐短片有城市形象传播的目的,使得城市形象音乐短片的创作,无论是在影像画面还是在歌曲本身上都容易陷入传统宏大叙事的思维中,辽宁地区城市形象音乐短片也有其共性不足。如拍摄画面多采用航拍手段以及俯视镜头、摆拍等手法来宏观地展现城市面貌,缺少了对城市生活场景的真实描绘。在歌曲旋律与歌词文本的创作上也多从政府的宣传本位出发,作品由官方话语体系主导,"讲述城市品牌故事常常陷入'重视硬件展示,轻视软件表达''铺排宏大场面,低估民间力量''抽象扁平设计,欠缺多维感知'的传统叙事逻辑之中"。这种缺乏故事性与情感性的表达方式会使城市形象音乐短片丧失 MV 自身原有的观赏性和动人性,同质化、模板化的宏大叙事方式极易造成城市与受众之间的割裂。这类短片尽管能够通过宣传吸引本地市民的注意,却难以引起外地居民的兴趣,传播范围的局限性使城市形象的传播效果大打折扣。

四、辽宁地区城市形象音乐短片的传播策略

(一)顺应审美变化趋势,探寻情感艺术表达

在如今这个中国社会经济快速发展的时代,各种媒体依托技术成了人们生活中必不可少的一部分,大众脱离了曾经的被动地位,可以根据

喜好自主挑选传播内容，与此同时，大众的审美意识开始觉醒，相对应地，艺术在当下社会的审美旨趣开始产生变化，"主要以'市场化''商业化''普泛化''大众化'为主要标志"。为了吸引大众的注意力、扩大城市知名度，顺应大众的审美倾向来制作城市形象音乐短片至关重要。

首先，城市形象音乐短片与传统城市形象片最大的不同就在于使用的音乐，是带歌词的歌曲还是纯音乐。音乐元素在传统城市形象片中虽充当陪衬，但是在城市形象音乐短片中起着贯穿全程与支配画面的核心作用。因此，根据当下的流行音乐风格创作出能带来更高传唱度的主题歌曲，可以在一定程度上影响城市形象音乐短片的整体传播效果。其次，在城市形象音乐短片的画面表达中减少以往短片中透露出来的枯燥宣传意味，利用音乐电视本身所具有的叙事性与抒情性特征，配合音乐旋律以及歌词文本，通过故事性的表达来打动人心，如此才能引发受众的认同与共鸣，为他们提供情感上的满足，进而提升城市形象音乐短片的观赏价值与艺术价值。由音乐、歌词、画面三者配合营造的空间场域可以为受众提供一种沉浸式体验，使他们在欣赏的过程中深化对城市的印象，并潜移默化地提高对城市的好感。

（二）挖掘本地文化资源，传播独特城市形象

当前辽宁地区城市形象音乐短片最大的问题在于内容的同质化与模板化，地理位置的接近与视觉符号和展示手法的雷同，往往使受众难以分辨城市之间的差别。要在激烈的竞争中脱颖而出，城市形象音乐短片就应该具备与众不同的可识别性，为了达到这个目的，可以对本地所独有的资源进行深入挖掘，并寻找可供创新的题材。例如，2021年沈阳市发布的城市形象音乐短片《沈水之阳》，创意巧妙，以浑河作为引线，将沈阳的古今贯彻到整个城市形象音乐短片的歌词与画面中，生动地展示了"从盛京到沈阳"的历史底蕴之美，为沈阳的历史名城形象塑造助力。这种从本地特色资源入手，挖掘城市独有的各类文化符号并运用在作品创作中，从点到面地彰显城市魅力，有助于各个城市找到明确的定位，破解城市形象传播"千篇一律"的困境。

（三）建新媒体平台矩阵，多次推送多级传播

辽宁城市形象音乐短片创作者们也都尝试着进行本土化创作，推陈出新，但艺术感染力和影响力不足的现象还是普遍存在的。在面对辽宁各城市创作的城市形象音乐短片有"数量"无"质量"、有"高原"无"高峰"的现象时，创作者们不仅需要考虑"内容生产"，还要考虑"平台传播"。5G融媒体时代，单一的、传统的媒体传播模式已经达不到良好的传播效果。应充分利用台网同步、大屏小屏联动的传播模式，注重移动平台抖音、B站、微信视频号等优先宣传，多次推送，让内容持续发酵，不断触及不同圈层受众，提升总体传播效果，助力城市形象传播。

参 考 文 献

[1] 陈奇. 城市形象宣传片的叙事变迁与逻辑重构. 现代视听，2021（10）：28.
[2] 李士军. 从"小众"到"大众"：当代审美泛化视域下接受主体的位移. 牡丹江教育学院学报，2021（9）：117.

作者简介：

范喆，女，1980年生，辽宁锦州人。渤海大学新闻与传播学院副教授、硕士生导师。主要研究方向为影视文艺传播。

合作者简介：

陈澳，渤海大学新闻与传播学院硕士研究生；

籍佳敏，渤海大学新闻与传播学院硕士研究生。

回归结构背后的主题嬗变
——评辽宁儿童文学作家常星儿的创作

崔士岚　孙德林

（阜新高等专科学校）

摘　要：常星儿通过自己的创作带动了阜新地区儿童文学的创作，既丰富、繁荣了阜新的文艺事业，同时因伴随着地方"经济转型"二十年，又具有一定的文化价值。综观其创作，少年、成长、梦想、诗意是其作品的关键词。其前期创作以离去与思念为主题，因此，作品也多以少年的离开为其基本结构。但后期，因现实与理想的对立紧张，作品则以回归故乡作为主要内容与主题，因此其作品的结构也延伸至回归。以回归式结构以及由此表现的主题表达了作者及当代人对"美好生活"的向往，并具有了一定的实践特征，从而为地方经济转型二十年做了一定的注脚。

关键词：常星儿；离去；思念；回归

"在小说史上，一部名著激发的创作热情，有时比任何外在的因素有着更大的力量，如《红楼梦》引起的读书热、《聊斋志异》带动的文言小说复兴。"[1] 这段评论列举的例证虽然是中国古代小说，却同样适用于现、当代作品，比如，现代文学中《故乡》的创作所带动的乡土小说创作热潮，当代文学中"伤痕""反思""寻根""改革"等文学作品的创作热潮都证明了这一观点。辽宁省阜新市著名儿童文学作家常星儿之于阜新市的儿童文学创作便起着这样的作用。可以说他的创作带动了阜新地区一批儿

[1] 刘勇强：《中国古代小说史叙论》，北京大学出版社，2007，第14页。

童文学作品的创作。而且,"经济转型"的二十年来,阜新地区呈现出的社会变化,也同样曲折地表现在文艺创作重要一支的儿童文学创作的各个层面上。这种创作趋向呈现出多样化、侧面性的特点,为阜新文艺事业的繁荣、发展做出了重要贡献。因此,回顾、梳理常星儿近二十几年创作的样态及变化,对我们审视儿童文学创作发展的整体样貌,进而从文化角度审视"转型"二十年来的得失,具有重要的意义与价值。此外,从大的方面上讲,这种对区域性文学现象的审视及价值挖掘,对新时代辽宁文化形象的塑造与传播也发挥着以点带面的作用,也就是说,这样一个文学现象同样可以为辽宁文化形象的塑造以及传播方式与手段带来一定的启发。

一、离去与思念——常星儿前期作品的基本结构与主题

几十年里,常星儿以其朴实、清新的艺术风格张扬着自己的社会理想与文学梦想,这一追求早已为广大评论者所关注,前辽宁省文艺评论家协会主席洪兆惠说:"读常星儿的小说,我们能体会到活跃在苦艾甸、沙原上的人物生命的质感。他们在生活中塑造着纯朴、善良、执着、务实的品格,创造着属于自己的有意味的故事。"他说出了常星儿小说的空间场域、人物品格与故事主题,对此,其他评论者也持有相似认识,比如,有人认为:"纵观常星儿各个时期的代表作品,我们能看到一以贯之的理想的光芒、思想的力量和梦想的色彩,他以理想、思想、梦想建构起自己的儿童文学世界。"[1]"努力抒写当代少年的人生意识和个性追求,着意表现他们力图改变现状的心理,从而刻画出了一系列当代少年感人的艺术形象。"[2]"常星儿的小说是诗,是画,是歌。带着辽西一方水土特色和辽西儿童生命色彩的诗、画、歌。"[3]他们实际上都说出了常星儿小说的几个重要关键词,即少年、成长、梦想、诗意等。的确,无论是在短篇中对少年生活片段的描述,还是在长篇中对少年成长历程的展现来看,即

[1] 陈晖:《以理想、思想、梦想建构的儿童文学世界——常星儿创作面面观》,《当代作家评论》2017年第4期,第193-197页。
[2] 赵庆环:《以纯净的笔营造一方土地——读常星儿少年小说选〈黑泥小屋〉》,《中国图书评论》1997年第8期,第34-35页。
[3] 马力:《儿子·父亲·男子汉——论常星儿小说集〈回望沙原〉的成长内涵》,《昆明师范高等专科学校学报》2007年第9期,第6-8页。

便主人公置身于茫茫沙原、荒凉艾甸或正遭遇青春成长烦恼、命运挣扎路口、生活艰难烦忧,都不曾泯灭因故乡、自然、亲人、朋友给予的美好而产生的对未来的希望。所以说,以上关键词不仅概括了其作品的主题,也表达了作者的部分生活理想。

然而,文学是时代与社会的产物,时代与社会的境况通过对生活的改变而使作者的思想意识发生改变,并进而影响其作品的内容与形式。几十年里,在常星儿的作品中,少年还是那些少年,故乡还是故乡,成长还是成长,梦想还是梦想,但具体的内容在发生着变化。这种变化在作品的内容与形式上均有所体现。一般来说,在一部文学作品的内容与形式之间,内容决定着形式,而形式影响着内容的表达效果,只是在常星儿的小说中,作品的形式,主要是作品结构的变化表现得更加明显、直接。而造成这种作品结构变化的原因在于作品内容的延伸,更具体地说,是作品主题中少年实现梦想的空间与方式发生了变化,其作品的结构由离去加思念延伸为归来,进而完成了作品思想内容的嬗变。相对于形式上的变化,这种空间及表达方式的变化似乎显得不那么明显,而当人们审视作品结构的变化,并思索其中的原因时,才进一步认识到这种变化背后隐藏着作品主题以及主人公、作者意识的变化。

常星儿的各类作品中总有着一个生活与梦想的起点,即故乡,它是满斗、北杉、李多多们,甚至是小野兔阿洛兹的苦艾甸,是连鸣的红柳滩,是星子和一群小动物们的那木斯莱等,有的是主人公们生活的场所,有的是主人公们心中的图腾。虽然,这些地方也有着恶劣的自然生态,比如,狂沙弥漫让人迷路的沙原、狼迹遍布的红柳滩、噬人生命的北牧河等,但它们对于小说主人公与作者有着永远的吸引力,因为它们要么给予了主人公肉体的生命,要么丰盈了主人公成长的滋味。作为故乡,它们往往带有象征的意味。而小说主人公总是要在某种未来与理想的驱使下,离开故乡,于是故乡成了一种符号,赋予少年以追求梦想的生命,承载着梦想的动力以及思念的源泉。依靠着故乡带给主人公的鼓励,去完成少年的梦想。离开之后,主人公们又无一例外地怀念起故乡,这种乡愁化为对故乡的一座草垛、故乡的一片枫林、故乡的一串欧李,还有那些伙伴与亲人,甚至是一次促使主人公成长的经历的反复吟唱与追忆。这样,

故乡就成了主人公思想意识中的一个符号。

可以说，离去与思念是常星儿作品在一定时期里的主题。离去是为了实现故乡给予自己的梦想，思念是因为故乡的美好，也正因此才成就了少年成长的最终结局。在人们的心目中，这种结局一定是趋向美好的。此时期常星儿的作品主题可以用这样一句话加以注释：少年为梦想离开自己生长的地方，在追寻梦想的成长过程中，他们将乡愁借着印象中故乡的点点滴滴诗意地表达出来。他的前期作品中，比如，小说集《回望沙原》中的多数作品便表达了这样的主题。在作者看来，小说《回望沙原》也许最能表达这些作品的共同且绵长的主题。这一主题之所以绵长，是因为主人公与作者回望的是再也回不去的故乡。此时的故乡已远离了实现梦想的现实文明，追不上现代人的节奏，同时也是主人公少年时代理想化了的故乡，只能存在于心中或作品中。

二、现实与理想的对立紧张促成了常星儿作品主题的嬗变

生活总是要继续的，或时代与社会总是要发展的，离开故乡之后的主人公又会面对怎样的现实呢？一方面，作品主人公们回望的是理想化的故乡，这种理想情境的描述本身就说明了故乡与现实的距离。也就是说，现实中也许有现代文明，却缺少了草垛上仰望月亮的诗意，以及苦艾甸里，甚至是漫漫沙原、荒凉红柳滩中的缕缕真情。另一方面，现实的故乡也不只是理想中的诗意与真情，它同样要受到现实文明的诱惑，以及由于固化的生态与现实的欲望，传统的伦理与变异的意志之间造成的紧张。

就像《飞翔男孩》中，想要变成小鸟的少年李多多所经历的事情。李多多住在长满寄予爸爸理想的丁香树的甸子里，每天二毛从丁香别墅送他到那片三春柳，从三春柳林开始，李多多一个人走到十一棵高大的香椿树下，接下来和自己的好朋友慧秀一起走到红土墙小学。放学后又以相反的方式与行程返回丁香别墅。在多次的反复描写中，这段隐藏着生活的无奈与不公的情节也充满了诗意，它以一种天真的遐想充盈着少年的成长时光。然而最终美梦破碎了，王寒露彻底击毁了这一切，使李

多多这个想要成为小鸟一样飞向南方的孩子，被击碎在现代欲望中。这样的认识在童话故事《吹口琴的小野兔阿洛兹》中以象征的方式从另一角度表现出来。为完成心中的梦想——《阿洛家族辉煌史》的写作，小野兔阿洛兹来到南方城市旺旺城。在这里，阿洛兹感受到的是欺骗与被骗，于是梦想同样被击碎在现实的欲望中。

在两部作品中，南方的城市是现代文明的象征，人们借此实现梦想，一面是难以割舍的对自然乡土与故土亲情的眷恋，一面是对美好未来的憧憬，在摆脱"回望"的束缚着主人公生存的自然生态场域与奔向的存在无限神秘、美好却又陌生无比的全新社会生态场域之间，主人公们的内心充满了紧张，这种紧张是两种文化对撞、冲突造成的。然而，正如这两部作品所表现的故土与南方一样，他们同样都面临着自然生态与人文生态共同变化的问题，只是一个变化早晚的问题，这是现代文明发展的一种结果与经历的阶段。于是，这种看似来自选择造成的紧张上升为一种文化冲突造成的紧张，而且这种紧张带来的便是告别一种文明的阵痛。多年前便有评论者说："（少年的性格进一步发展）其现实命运与理想追求的反差更为强烈……生存环境的跌宕多变而构成沙地少年的不同命运与追求，其文化取向更具有广泛而深刻的现实意义。"[①]这里所说的现实意义，应该是指现代社会进入新的文明类型时，带给人们的种种不适应，并由此做的反思性思考。在20世纪八九十年代，台湾的许多歌者便以歌唱的形式表达过类似的认识，比如，罗大佑面对霓虹闪烁的台北，对鹿港小镇的思念；郑智化借骄纵的老幺之口，吟唱因在现代战场得到一切却失去自己，从而产生对故乡及老朋友的想念；等等。只不过，在常星儿的小说中，这种变化来得不那么剧烈。

三、归来的结构——常星儿作品内容与主题嬗变的重要表现

但是，常星儿的作品不止于此，在反思这种文明转型带来的人类主体的紧张之后，常星儿的作品主题继续延伸下去，因此其作品的结构也

① 宋丹：《新时期小说创作论》，春风文艺出版社，1995，第142-143页。

就在离去、思念的基础上继续延伸下去。这种结构的延伸表现为，其后期创作中在原有的离开与思念的主题基础上加入了新的内容，因此其作品的结构也延伸为回归。这样，主人公的离去、思念、回归，使常星儿的作品形成了一个环形结构，甚至这个环形的结构也不是一个完全闭合的环形。实际上，以往作品中的"回望"本身也为回归做出了铺垫，埋下了伏笔。"回望"的动作就是一种乡愁意识的表达，它源于对曾经生活的空间场域的远离，还有对现实生活场域与理想之间差距的一种向往。因此，这种以"回望"为表征的乡愁意识不单纯是人类的"集体无意识"的形象表达，而是建立在一种因经验积累而形成的理性判断上。尽管这种判断往往因现实的功利取向而推迟、延缓，但这种追求本身恰恰源于人的本质力量——对现实的无限度的超越的要求。

因此，作品的主题不再同于林海音在《城南旧事》中表达的因"再也回不去的故乡"而产生的忧伤之情，而是一种面向未来，经过理性判断而产生的思慕之情，不忧伤，不彷徨，不犹豫。这种情绪表现在小野兔阿洛兹身上就更加明显。阿洛兹的回归看似出于更加原始、单纯的欲望，即对家乡亲人情感上依赖与生活上的需要，但实际上，这种回归具有审美的特征，体现出主体对对象合目的与合规率的认识，带有着感性、理性、道德交杂在一起的判断。阿洛兹认识到旺旺城没有自己想要的和谐、自由、友善、互助、真诚，同时也懂得了这些东西的珍贵，这本身就是人类历史发展中最显著的辉煌。在这种认识下，再重新审视其他作品，其结论又何尝不是如此。如《想念那木斯莱》，作品的结尾写道："离开那木斯莱甸子，我一个人独自走在返回风沙之城阜阳的路上……当我再次回来……那木斯莱甸子依然是那样纯净美丽。"[1]这也是对归来的一次美好展望。这样，常星儿的作品完成了一个并没有闭合的回归结构，这种结构带给人无尽的憧憬。这个主人公们回归的故乡，不仅仅是曾经单纯的负载着童年希望，具有感性特征的故乡，而是经过情感升华的理想的故乡，而且，经过主人公的一系列成长，故乡还将是经过了理性选择与判断，呈现出其应该有的样子的故乡。

[1] 常星儿：《想念那木斯莱》，晨光出版社，2015，第179-180页。

因此，可以说，作者通过这样的一次次回归的结构，不仅表达了一定时期里自己作品的主题，更是作者经过二十几年追寻，在自己作品中自然生成的主题，从而完成了作者二十几年里的一段心路历程与灵魂求索。这一过程又何尝不是对一个城市的理想的求索过程，从这一意义上说，作品的回归式结构，以及由此表现的主题实际上表达了作者及所代表的所有人对"美好生活"的向往，并且，这种延伸的结构表现出的主题的延伸、嬗变，具有以"美好生活"为目标的实践特征。当然，就现实来看，它也许还只是一种理想，因此，作者常常以童话小说或隐喻的方式来表达这种追求。生活中依然存在着现实与理想之间的紧张，所以说，这种回归式的结构与主题就不单纯是一种精神上的享乐，而是在召唤着一种目标明确的实践行为。不过从另一角度来说，这些作品不仅仅是表达对再也回不去的故乡的乡愁、面对文明转型带来的无奈呓语，它更具有着深刻的实践意义。

总之，综观常星儿几十年的儿童文学创作，特别是近二十几年来的创作，其作品在结构上呈现出离去、思念再向回归的延伸。这种结构形成的根本原因是其作品内容以及由此表现出的作品主题的变化决定的，但因结构作为作品的形式具有外在性、直观性、显豁性等特征，直接对读者产生了影响，有效地辅助了作品主题的表达，甚至是直接表达了主题，具有鲜明的审美价值。同时，作品结构与主题的变化又为其作品带来了实践价值。常星儿二十几年的儿童文学创作过程恰与阜新市经济转型的二十年相一致，而这二十几年的"转型"轨迹又不可能不对作者本人产生影响。由此可以说，他是在其文艺作品中，为阜新经济转型二十年做了一定的注脚。随着作者对现实的反思，广大读者也许同样能感受到地方"转型"二十年来的得失，这不仅是文学读者，还应是广大人文社科研究者，乃至决策者所应关注并进行深入思索的课题。

在文艺创作与研究中，儿童文学创作是一个很小的切入点，而对于反映某一时期、某一区域的儿童文学作品内容与形式的研究，似乎更显得微不足道，但以此为切入点深入挖掘、研究下去，总能发现其重要的意义。中国共产党辽宁省第十三次党代会报告提出，深入阐释辽宁"抗日战争起始地""解放战争转折地""新中国国歌素材地"抗美援朝出征

地"共和国工业奠基地""雷锋精神发祥地"等的丰富内涵和时代价值，传承红色基因，赓续精神血脉。辽宁文艺界、哲学社会科学界以及文化教育界应充分利用这些地域资源，挖掘这些资源的精神价值，塑造并传播辽宁文化形象。从这一意义上说，这种对某一时期辽宁的区域文学现象或文化现象的总结与价值梳理，带有以点带面的性质与意义。这也将是辽宁文化界寻求区域文化突围、塑造并传播辽宁文化形象的一种尝试，同时具有一定的意义与价值。这一点值得文化界深入思考，做出尝试。

参 考 文 献

[1] 刘勇强.中国古代小说史叙论.北京：北京大学出版社，2007.
[2] 陈晖.以理想、思想、梦想建构的儿童文学世界——常星儿创作面面观.当代作家评论，2017（4）：193-197.
[3] 赵庆环.以纯净的笔营造一方土地——读常星儿少年小说选《黑泥小屋》.中国图书评论，1997（8）：34-35.
[4] 马力.儿子·父亲·男子汉——论常星儿小说集《回望沙原》的成长内涵.昆明师范高等专科学校学报，2007（9）：6-8.
[5] 宋丹.新时期小说创作论.沈阳：春风文艺出版社，1995.
[6] 常星儿.想念那木斯莱.昆明：晨光出版社，2015.
[7] 常星儿.北方草垛.济南：山东教育出版社，2016.
[8] 常星儿.飞翔男孩.桂林：广西师范大学出版社，2016.
[9] 常星儿.回望沙原.武汉：长江少年儿童出版社，2016.
[10] 常星儿.吹口琴的小野兔阿洛兹.沈阳：春风文艺出版社，2015.

作者简介：

崔士岚，男，1976年生，辽宁阜新人。阜新高等专科学校科研处教授、哲学硕士。主要研究方向：文艺评论、中国传统文化。

合作者简介：

孙德林，男，1970年生，辽宁阜新人。阜新高等专科学校小学教育系教师，教授，硕士。主要研究方向：写作理论、文艺评论。

当代"红色美育"的守正创新研究

杨晓博

（沈阳大学美术学院）

摘　要：红色文艺经典在建党百年历史的征程中永葆活力，不同于其他主题作品，带有强烈的"红色"底色以及厚重的历史感。而红色文艺经典的源头，则以中华美学精神为文化基因，以马克思主义文艺观为理论根源，在传统文化土壤中得以滋养和弘扬，进而实现当今的新美育价值。新时代的高速发展，诞生了"新文科"这一崭新的视野。所以，笔者探寻美育、中华美学精神、红色文艺经典、"新文科"之间的紧密关联，无论是过去还是现在，它们之间始终是"你中有我，我中有你"的亲缘关系，是无法割裂的存在。本文首先从红色文艺经典的理论源泉和美学特征进行分析，找寻中华美学精神在红色文艺生产中的"基因"，进而分析新时代红色文艺发展的变革，最后在中华美学精神的感召下，在以中华文化软实力为价值导向的理论根源中，阐述红色文艺经典推动社会美育发展的必然规律。

关键词：红色文艺经典；新美育；中华美学精神

红色文艺经典是中国共产党在百年历史进程中留下的珍贵艺术资源，不仅歌颂了我党在革命道路中不畏艰难、勇往直前的精神信仰，更是中华传统美学精神的凝练表达。在这历史中，艺术家与文艺工作者扎根于土壤、服务于人民，在时代的浪潮中发出震撼的声音，创作了与时代发展相统一的优质文艺作品。党的十八大以来，习近平总书记经常强调文艺工作者要合理运用红色文化资源，讲好红色故事，赓续红色传统，传

承红色基因,弘扬红色文化①,指出"共和国是红色的,不能淡化这个颜色",强调"让信仰之火熊熊不息,让红色基因融入血脉,让红色精神激发力量"。②当代的红色文艺经典结合了现今社会网络化、科技化、媒介化的高速发展,实现了红色文艺形式和内容的创新,创造出符合时代性与人民性的作品。

一、红色文艺经典的发展及美学特征

(一)传统与当代红色文艺经典的演变之路

1930年3月,中国左翼作家联盟在上海正式成立,积极宣传马克思主义理论思想和革命文艺创作等活动,是红色文艺的开端。1942年5月,毛泽东在《在延安文艺座谈会上的讲话》中指出,文艺是革命中的重要组成部分,是团结人民、打击和消灭敌人的精神力量,它引领着天下百姓不再受奴役之苦,通过奋斗,实现国家稳定和谐的美好愿景。1949年7月,第一次全国文代会召开,而后随着新中国成立、社会主义建设、改革开放,我们始终坚持发展具有中国特色社会主义的文艺道路方向。红色文艺经典无论在我党哪个阶段,都以不同表达方式来呈现鲜活的生命力和顽强的精神面貌。回顾建党百年历程,红色文艺经历了复杂曲折的过程,按照时间顺序梳理为三个阶段:第一阶段是1921—1942年,属于红色文艺发轫期,主要是指1930年"左联"成立时期的左翼文艺作品;第二阶段是1942—1978年,为红色文艺定型期,以《讲话》以来创作的解放区文艺为先导,接着有"十七年"文艺创作和"十年"文艺创作;第三阶段是进入改革开放时期至今,为红色文艺转型期,是指红色文艺创作经历自我变革或转型的历程。③

红色文艺在红色资源中汲取信仰,在历史故事中提炼深入人心的艺术元素,在文艺生产中实现了美育和创新发展,指导我们青年一代有所思、

① 炜熠:《时代和人民呼唤新的红色文艺经典》,《中国文艺评论》2021年第4期。
② 杜尚泽:《习近平总书记看望文艺界社科界委员的微镜头:"共和国是红色的""心里要透亮透亮的"》,《人民日报》2019年3月5日,第1版。
③ 王一川:《典型示范及其他——红色文艺经典的修辞美学思考》,《中国文艺评论》2021年第4期。

有所为、有所行。"从历史的角度看,没有哪种文艺,能够像红色文艺那样代表最广泛的人民的诉求;也没有哪种文艺,能够像红色文艺这样把'群众是真正的英雄''群众是上帝''群众是革命的主体'的主题如此自觉地纳入到文艺创作中去。"[①]红色题材的文艺作品有强烈的独特性,有历史性和抗争性,更能够通过作品表达人民顽强不屈的革命意志和善良纯朴的劳动品格。红色文艺作品的生产过程是不断成熟的过程,无论选取哪些历史故事,无论在艺术形式上如何创新,我们总能从内容中谱写社会变革的现实局面。所以,在改革开放后,我国社会体制迎来了转型,文艺也变成了为人民服务、为社会主义服务,呈现百花齐放、百家争鸣的景象。深挖红色资源的美学属性,拓宽艺术形式的表达,利用科技手段鲜活地表达历史场景和人物情感,将新媒介广泛运用于传播和表达层面。例如,中国人民革命军事博物馆中曾展出红军"飞夺泸定桥"的历史事件,运用雕塑的形式在空间中还原场景,模拟历史环境,效果直观而震撼,对于任何年龄段的人来说,都达到了历史教育和审美教育的双重目标。

(二)红色文艺经典中的现实主义和浪漫情怀

习近平总书记指出:"应该用现实主义精神和浪漫主义情怀观照现实生活,用光明驱散黑暗,用美善战胜丑恶,让人们看到美好、看到希望、看到梦想就在前方。"[②]1939年,毛泽东同志在鲁迅艺术学院的题词中写道:"抗日的现实主义,革命的浪漫主义。"[③]现实主义题材的作品在近些年各种形式的文艺创作中广为流传,以红色主题为根基,从现实生活中取材,在艺术表达过程中,适当采取浪漫主义情怀,融入中华传统美学中的"意境""形神兼备"等方法,焕发出情感的共鸣和价值观的深度认同。如《白毛女》这部作品,取材于民间的"白毛仙姑"这一传说,有歌剧和连环画两种艺术形式。歌剧作品《白毛女》是由延安鲁艺的戏剧系、音乐系等师生共同努力而完成的,在艺术创作上运用了表演与我国传统戏曲结合的表达方式,节奏感和舞蹈感较为强烈,剧中脍炙人口的主题曲之一《北

① 杨阳:《红色文艺创作该如何"破局"创新?——五省文艺评论家协会举办"首届映山红文艺论坛"》,《中国艺术报》2021年10月15日,第007版。
② 习近平:《在文艺工作座谈会上的讲话》,人民出版社,2015,第20页。
③ 中共中央文献研究室编:《毛泽东文艺论集》,中央文献出版社,2002,第24页。

风吹》广为传唱,取材于现实,表达于浪漫。由华三川绘制的连环画作品《白毛女》由歌剧版本改编而来,近200张画作中涵盖了喜儿与大春的爱情、杨白劳悲哀的命运、黄世仁恶霸一手遮天等曲折复杂的故事情节和人物关系,体现出人物丰富的情感以及新社会的正义和希望。歌剧和插画,两种艺术形式都具备了现实主义的基础,并融入浪漫主义的刻画。而通常同一题材的红色文艺作品,可以用多种艺术形式来表达。

(三)坚持以中华美学精神为理论源泉,符合时代性、人民性和创新性

红色文艺作品以其特殊的历史阶段、特定的人物事迹而闪现出别样的光芒,在这些作品中,传统的革命精神是脊梁,爱国主义精神为主旋律,中华传统美学精神为理论指导,符合与时代相统一、为人民所创作的宗旨。

中华传统美学思想具有较为突出的民族性,是东方美学范畴下的历史积淀,以"天人合一"为标准的和谐宇宙观,注重艺术作品中的"神韵"和"意境",追求人文意趣和诗性品格。中华传统文化强调人与自然的合二为一,"心物一体""情景交融",还有"外师造化,中得心源",强调了人在超越物理空间中的感悟,寻求生命的价值。

红色文艺经典遵循"正本清源、守正创新,一个国家、一个民族不能没有灵魂,作为精神事业,文化文艺、哲学社会科学当然就是一个灵魂的创作,一是不能没有,一是不能混乱"[①]。红色文艺作品以红色谱系为DNA,以革命路线作为创作图谱,挖掘中华民族顽强的生命力,树立文化价值的自信。

二、中华美学精神的含义及表达

(一)中华美学精神的核心

何为"中华美学精神"?习近平总书记《在文艺工作座谈会上的讲话》中论述:"中华美学讲求托物言志、寓理于情,讲求言简意赅、凝练节制,

① 习近平:《论党的宣传思想》,中央文献出版社,2020,第366页。

讲求形神兼备、意境深远，强调知、情、意、行相统一。我们要坚守中华文化立场、传承中华文化基因，展现中华审美风范。"①中华美学精神有着诗意化的表达和深刻的人文意趣，强调"文质彬彬""美善统一"。中华美学精神的核心体现在其内在的价值体系、逻辑思维与艺术形态的结合上。中华传统文化中较为重要的是"形神兼备"，东晋顾恺之曾提出"以形写神"，南齐谢赫提出"六法"中最重要的是"气韵生动"，叶朗在中国古典美学的阐释中强调"美在意象"。中华美学精神是中国精神在审美层面的体现，不能离开"中国精神"这个"母体"，是中国精神在审美观念、审美方式上的显现，也是中华优秀传统文化的审美映象和把握方式。②

中华美学精神承载了中华传统文化，广泛而深远地发挥着以美育人的作用，成为中国当代艺术教育的价值导向，引领国人寻美（发现美）、审美（观照美）、立美（塑造美之人格）、创美（创造美之人生和美之世界）。③以中华美学塑造红色文艺经典，秉承工匠精神，注重作品质量，坚持以人民为中心，树立文化自信，讲好"中国故事"。

（二）中华美学精神是红色文艺经典的灵魂

中华民族源远流长的美学意趣，是各时期文艺创作的精神气质，在创作中流露出"大爱""大美"，而中国历来讲究"大义"，在宏大的叙事形态中彰显艺术的表达。中华美学精神是对中华民族灌注于审美实践中的精神进行理性和学术的抽象与概括④，而红色文艺经典显现出这样的"抽象与概括"，代表了中华民族优秀的精神面貌。中华美学精神与红色文艺经典的理论同根同源：中华美学精神强调扎根于时代生活，而红色文艺经典恰恰是反映了革命道路的艰辛曲折；中华美学精神强调传统文化的概括，而红色文艺经典表达出的精神品质也是文化基因中的血脉相通；中华美学精神树立文化自信，实现民族的伟大复兴，而红色文艺经典以

① 习近平：《在文艺工作座谈会上的讲话》，人民出版社，2015，第26页。
② 张晶、解英华：《中华美学精神与当代审美追求结合的重要命题》，《中国文艺评论》2022年第5期。
③ 徐望：《论中华传统文化与中华美学精神对中国公共艺术教育的滋养》，《艺术百家》2021年第5期。
④ 仲呈祥：《以中华美学精神做好美育工作——学习〈习近平给中央美术学院老教授的回信〉有感》，《艺术教育》2018第11期。

人民群众为主体，努力创造稳定团结的社会。我们始终要把"创作优质内容"作为文艺生产的核心标准，用高水准的作品传递积极向上的价值观，来启迪大众的心智，实现美育的发展。

三、以中华美学精神助推"红色美育"的发展

（一）红色文艺的历史性和教育性促进"新美育"发展

红色文艺讲求真实，必须严格遵循历史，真实的故事、正确的事实评价以及积极向上的价值观确立，既要真实，又要生动，人物在历史事件中有足够的参与程度，抛开人物角色，历史事件也就不存在了。再有，就是它的教育性，红色文艺总是能够在"春风化雨"中让我们感受革命先烈们的悲悯情怀，这样的教育性区别于单纯的思想道德教育，也不同于以审美为功能的艺术教育，它把传统红色文艺的"重量感"变成了轻松化和生活化的形象。例如，电视剧《中流击水》中开篇便有场景是毛泽东年轻时期离开家乡，走向更远的革命之路，剧组设计了一个"丢鞋"的情节——毛泽东上火车前甩掉了自己的鞋子，杨开慧在车外想要把鞋子还给他，但他没要，同时也谢绝了车上其他革命友人给他鞋子，"丢鞋"有两层寓意：一是毛泽东参加革命救国的决心；二是我党未来的革命道路的寻路历程。我们从中看到的是一个年轻、有朝气、有信仰、果敢的毛泽东。这样的情节设定，呼应了中华美学精神中的"托物言志""意境深远"，并且区别于传统红色文艺经典中的"沉甸甸"的历史感。

（二）红色文艺经典作品的美学特征及美育价值

红色文艺经典的一个鲜明特征是现实主义和浪漫情怀的结合。如《东方红》《江姐》《红色娘子军》等都取材于真实历史故事，加诸文学、表演、音乐、美术等艺术形式，运用西方芭蕾、戏剧等艺术表现手段，是西方艺术技法表达传统文化的创新之作。尤其是《红色娘子军》这部芭蕾舞剧，除芭蕾外，大量运用京剧元素，将国粹赋予红色文艺经典中，奠定了中国芭蕾的"范式"，展现了中国文化的情怀与智慧。董希文的作品《开国

大典》、罗工柳的作品《地道战》、詹建俊的作品《狼牙山五壮士》，都以西方油画的表达方式呈现英雄人物和历史事件的瞬间，空间更加立体化和层次化，画面的内容直指人心。流传至今的红歌是中国人耳熟能详的歌曲，例如，《我的祖国》《黄河大合唱》《南泥湾》《唱支山歌给党听》《情深谊长》《八月桂花遍地开》等，我党在革命严峻的道路上，仍然创作出如此具有积极情怀的音乐作品，曲调优美，鼓舞人心，大多来源于人民群众的劳动和战争。现代京剧有《红灯记》《沙家浜》等，沿用了中国传统戏曲的艺术风格，在人民抗争的道路上给了人们坚实的力量。

人民英雄纪念碑矗立在国家的心脏位置，与天安门遥遥相望，以此来纪念历史上在革命和抗战过程中牺牲的英雄们，表达了对英雄们的缅怀。它是中国文化的符号，在几十年中，作为一座静态的艺术品，始终传递着红色精神和革命的光辉。人民英雄纪念碑中出现的人物，没有领袖和英雄，都是普通百姓。人民是真正的英雄，人民创造了历史，人民英雄的伟大精神万古长存。

红色文艺经典的土壤是红色文化资源，对于红色资源的开发、保护和运用，也是近年来被反复提到的。2021年年初，中共中央、国务院颁布的《关于全面推进乡村振兴加快农业农村现代化的意见》以及国务院出台《关于新时代支持革命老区振兴发展的意见》，支持对革命老区的红色资源的挖掘和运用，也为红色文化的发展和传承提供了政策支持。红色之路走的是农村包围城市的革命道路，很多革命根据地地处乡村，而推进乡村振兴也是我国近年来的重大举措。红色文艺、乡村振兴、非遗保护，分别代表了革命发展、城乡发展和传统文化发展的不同方向，但终归都是中华传统文化的传承。费孝通先生曾说，"中国社会是乡土性的"[①]。将"天地人"之间的关系以一个"和"字来概括，也就是和谐，这是中国文化基因可以发挥作用的地方。虽然近几十年城市化的高速发展导致了乡村的急剧缩小，但我国仍有近40%的人生活在乡村，还有大片的土地属于乡村社会。与城市的工业化相比，乡村的发展模式是多元和多智慧的，生产方式是分散和生态循环的[②]，这也为红色文化的挖掘和发

① 费孝通：《乡土中国》，北京出版社，2005，第1页。
② 方李莉：《中国文化基因与"生态中国"之路》，《粤海风》2021年第6期。

展提供了有生命力的土壤。我们不能抛开中国社会的特征只看红色文艺，也不能只看红色文艺的教育功能，要放眼社会环境和历史发展，来探究红色文艺经典的美育价值。红色美育能够帮助人们提升审美修养，这只是一种片面的效果，终其目标，是要我们成为具有美好品德、高尚道德情操的人，提升我们作为人的生命价值。

（三）红色文艺经典与"新美育"在发展中相互依存

红色文艺经典是中国共产党在国家危难之际争取人民解放和团结所做出的一切努力，在革命中强化了国民意识形态，有着大国担当的精神，而这些文艺作品遵循生活的真实和艺术的真实，遵循审美特征和原则。我们国家目前进入了一个蓬勃的时代，国际地位提升，GDP、科技等方面领先于世界，是建设中的社会主义强国。所以，我们需要记住这些革命先烈们的故事，在追求前进的过程中要回望，所谓"向前走"，有时需要我们回头看看，就像我们从"文化自觉"到"文化自信"到"文化自强"，笔者思考出一个新的路径"文化自省"，这不是后退，这是一种迂回的坚持，能使我们当今的文化之路更加坚固。红色文艺经典区别于其他题材文艺作品的另一个特点就是，人民的位置站得很高，红军领导的是万千群众，所以红色文艺从该角度来说，对于人民已经具备"美育"的功能，以此来激励人民战争的决心，鼓舞人民战斗的气势，给人民以希望，吹响胜利的号角，给予人民信仰的光芒。

当代的红色文艺经典仍然有"美育"的功能，将红色的故事通过文艺作品传播给群众，让我们铭记历史，不忘初心。这也传承了中国共产党人的红色基因，是革命精神的真实写照。在我国经历了从救亡图存到改革开放、走向中华民族的伟大复兴的历史进程中，美育的思想内涵和价值导向随着社会的发展变迁不断蜕变出更加鲜活的生命力。[①]在铭记红色之时，新时代的文艺创新是必然的，是让我们记住自己的血脉基因，让我们之所以成为人，尤其是成为中国人的精神支撑，中华美学精神、当代红色文艺创作、新美育转型，都是无法割裂的三个部分。

① 金江波、张习文：《引领与融合：新文科建设语境下的"新美育"建构思考》，《装饰》2021年第7期。

现实的世界和艺术的世界之间是一种类似于"此岸"与"彼岸"之间的关系，因而不能从审美效果上达到真正的主体与历史、现实、社会的和谐，即一种日常经验与审美经验上的全面而自由的融洽。因此，在中国的现代化进程中，如何通过审美获得自由和解放一直是一个悬而未决的问题。[①] 文艺与审美的发展一定和时代、国家的发展相一致的，艺术形式的改变来源于人们生产和生活方式的转变，而这每一次的变革对于文艺创作来说，都会有天翻地覆的变化，但我们的根源是具有强大力量的中国精神，传统的文化基因就像一座宝库，我们深入挖掘它，会发现取之不尽、用之不竭。我们塑造当今的文明，需要薪火相传、代代守护，在知识经济和文化经济到来的时代，时时刻刻都在激发着文艺工作者的想象和创意。红色文艺经典促进美育发展，中华美学精神生成中国文化的新格局。

四、结　语

红色文艺经典是以文艺创作为载体，用活生生的艺术形象表达中国共产党革命运动的历史进程，也是我党发展道路的真实记录，用文艺的方式歌颂历史、歌颂人民的伟大精神，实现各个阶段的审美教育功能。习近平总书记曾指出："文艺创作是艰苦的创造性劳动，来不得半点虚假。那些叫得响、传得开、留得住的文艺精品，都是远离浮躁、不求功利得来的，都是呕心沥血铸就的。"因此，红色文艺经典都是经得住时代考验的优质创作内容。红色文艺以中华美学精神为根基，在新时代发展的浪潮下，在"新美育"发展的道路上，有着推动社会美育发展的作用。红色文艺经典必须从事实出发，尊重历史，尊重人民，尊重革命英雄，这是它不同于其他题材作品之处。而中华美学精神是由红色文艺发展的文化基因，是由我们作为中国人的血脉传承，是由我国社会发展至今无数革命先烈的奉献牺牲而得来，所以"红色"意味着"传承"，世世代代的以人民为主题的文艺作品传承着中国精神。

中华美学精神支撑了中华美育精神，中华美学精神为红色文艺经典

① 王杰：《中华美育精神在文明碰撞中的"再创造"》，《中国文艺评论》2020年第8期。

提供了文化土壤，红色文艺经典为世代群众创造了美育价值，而新时代的到来使得红色文艺经典的结构更加多元化和丰富化。虽然未来这条道路还很漫长，我们作为文艺工作者，还要解决很多的问题。但是，我们有理由相信，在国家越来越强大的时代，在人民生活水平和文化需求不断攀升的时代，在文化自觉转变为文化自信的时代，在文化自信过渡到文化自强的时代，当代的红色文艺经典会以中华美学精神为理论根基，以服务于人民群众为基本要求，以"红色"作为作品的独特底色，以新时代文艺的"守正创新"为发展目标，心怀"国之大者"，做优质、大器的文艺作品。

参 考 文 献

[1] 华三川. 白毛女. 上海：上海人民美术出版社，1965.
[2] 徐复观. 中国美学精神. 上海：华东师范大学出版社，2008.
[3] 唐小兵. 流动的图像：当代中国视觉文化再解读. 上海：复旦大学出版社，2018.
[4] 周宪. 文化现代性与美学问题. 北京：中国人民大学出版社，2005.
[5] 曾繁仁. 美育十五讲. 北京：北京大学出版社，2012.
[6] 刘彦顺. 中国美育思想通史. 济南：山东人民出版社，2017.

作者简介：

杨晓博，女，1986年生，满族，沈阳大学美术学院理论教研部教师，辽宁省文艺评论家协会会员。自2013年起，参与编撰《中国工艺美术全集·辽宁省卷·雕塑篇》。在全国中文核心期刊等各级期刊发表多篇学术论文。主持和参加多项省级、市级科研项目。2018年入选国家艺术基金"网络文艺批评人才培养"项目（中国传媒大学）。曾指导学生参加大学生创新创业比赛，荣获全国二等奖、辽宁省特等奖、辽宁省一等奖及优秀指导教师奖。2020年荣获沈阳大学"巾帼先进个人"奖。主要研究方向为美学、艺术管理。

医巫闾山满族剪纸艺术特征与创新发展
——张侯氏剪纸艺术研究

刘 雨

（辽宁师范大学海华学院）

摘 要：医巫闾山满族剪纸继承人张侯氏以满族生活与萨满巫文化为主要题材，进行剪纸创作，内容丰富多样，风格简洁粗犷。本文以张侯氏剪纸作品为例，分析张侯氏满族剪纸以现代题材取代传统题材的继承与创新；探索与分析医巫闾山张侯氏满族剪纸的传承困境及创新发展之路，对推动医巫闾山满族剪纸的发展，促进我国非物质文化遗产的保护与传承，具有重要意义。

关键词：张侯氏；医巫闾山满族剪纸；非物质文化遗产；活态传承

"剪纸"是一种用剪刀或刻刀在纸上剪刻花纹图案，用于装点生活或配合其他乡村民俗活动的一种民间艺术。它交融于各族人民的社会生活之中，是我国各族人民在生产劳动过程中经过世代积累而创造出的文化结晶，具有广泛的群众基础。剪纸所特有的浓厚的乡土文化气息，集中表达了广大劳动人民的道德观念、实践经验、生活理想和审美情趣，传承着中华民族的艺术特色和本土精神，是各种民俗活动的重要组成部分。剪纸在我国的发展有逾1 500年的历史，受我国疆土幅员辽阔、地理环境和生活环境差异的影响，各民族、各地区的剪纸艺术风格与表现形式不尽相同。正如郭沫若先生所题："曾见北国之窗花，其为天真而浑厚，今见南方之刻纸，玲珑剔透得未有。"不同区域塑造出不同的风土人情和地域文化。在北方，最能代表东北特色剪纸文化的当属辽宁省锦州北镇

的医巫闾山满族剪纸。作为医巫闾山满族剪纸鼻祖的张侯氏，在医巫闾山满族剪纸传承与发展事业上功不可没。

一、医巫闾山满族剪纸艺术家——张侯氏

张侯氏，字桂芝（1929—2013），女，满族（正蓝旗），辽宁北镇人。2005年，辽宁省文化厅授予侯桂芝老人"辽宁省优秀民间艺人"称号，中国非物质文化遗产北镇闾山满族剪纸传承人。其剪纸作品《大肚嬷嬷》被国家博物馆收藏并陈列展出。

（一）张侯氏医巫闾山满族剪纸寻根探源

在我国东北地区，辽宁省西部北镇市是由满族、汉族、蒙古族多民族共同生活的区域。因其独特的地理环境、自然环境及历史沿革，孕育形成了医巫闾山独特的文化形态。医巫闾是东湖语"伊克奥利"的音译，意为"大山"，在先秦古书中被翻译为医巫闾，富含着北方民族神秘的神山崇拜和萨满文化意识。该地区民间剪纸造型独特、古朴稚拙，呈现出原生态的符号信息，记录着医巫闾山人民千百年来的物质与精神文明，传递着古老的文化气息和远古韵味。张侯氏剪纸艺术作为医巫闾山满族剪纸的重要组成部分，也是医巫闾山满族剪纸的主要传承者。对医巫闾山满族剪纸进行深入的研究学习，就不得不关注张侯氏满族剪纸艺术的起源与发展。

侯桂芝老人出生于医巫闾山脚下一个满族文化积淀浓厚的农家。幼时因常常听母亲讲满族民间神帝崇拜的故事，深受满族自然神祖先崇拜习俗的熏陶。这种浓厚的民族文化，潜移默化地在侯桂芝老师年幼时期埋下了满族剪纸文化的种子。

（二）医巫闾山张侯氏满族剪纸当下发展

医巫闾山满族剪纸由张侯氏及其继承人不断努力发展与推广，于2006年被授予"国家级非物质文化遗产"称号。中国民间民俗剪纸艺

作为华夏五千年文明的重要组成部分，其自身表现形式、文化功能以及社会功能的内涵是随着自然环境的改变和社会文化的发展进步而进行不断演变。民俗剪纸艺术文化功能的内涵变迁经历了由原始宗教时期的巫术文化、生殖崇拜，到宗法礼制社会的礼治礼仪，再到现如今当代装饰审美功能，它们共同构成了中国民俗剪纸文化的功能体系。张侯氏医巫闾山满族剪纸也不例外，其在继承原始满族传统剪纸的基础上，也在不断进行改革创新。

作为侯桂芝老师继承人的张波老师，自幼随母学习满族剪纸，在继承传统剪纸表现柳树嬷嬷、山神嬷嬷等内容题材的同时，他还与时俱进，在题材内容、裁剪工具上创新发展。以剪代笔，用夸张的人物造型、简洁有力的线条和巧妙的构图构思创作了一幅幅表现医巫闾山满族文化、生活习俗的剪纸作品。因来自内心对传统剪纸的敬畏，其作品尽量保持传统原始剪纸作品的原汁原味。"一辈子剪纸，你不仅要自己会剪纸，你还要传承下去，让更多的人会这门手艺。"张波老师一直谨记母亲的教导，致力于医巫闾山满族剪纸的保护与发展。对内向女儿及爱人进行满族剪纸的传承，对外遍寻挖掘民间剪纸艺人，以此发展壮大医巫闾山满族剪纸队伍。对于社会普及传承工作，张波老师也身体力行，得到了更为广泛的关注。

文化作为一个整体，各文化现象之间都存在必然联系，因此对医巫闾山满族剪纸这种文化现象的研究，应对其文化背景进行深入了解。旧时，医巫闾山满族传统剪纸手艺人，因无法对自然现象做出合理解释，在遇见灾难之时，便会剪裁山神等传说形象以求平安。随着医巫闾山满族剪纸不断对外宣传，群众审美观念也随之提升，剪纸作品更加符合时代进步要求。从医巫闾山满族剪纸作品的题材选取和表现方式来看，越来越呈现出多元性、创新性、时代性的特点。由此，侯桂芝老师的继承人张波老师创作了一批剪纸作品，不再表现传统的题材内容，而是对满族传统习俗、生活情景等现在人民群众喜闻乐见的题材内容进行创作，这都是对满族文化习俗的再现。艺术的发展需要与时俱进，注入新鲜血液，才能焕发出新的生命力。

二、医巫闾山张侯氏满族剪纸作品艺术特色

医巫闾山张侯氏满族剪纸作品，是我国剪纸艺术的宝贵财富。因其立足于满族文化，剪纸作品多为表现满族人民对原始自然神的崇拜、始祖神崇拜、生殖崇拜及满族风俗的伦理道德，与民间生活紧密相连，从而形成了具有鲜明民族及地域特色的医巫闾山张侯氏满族剪纸，彰显出极强的生命力。

（一）满族文化信仰题材

远古时期，辽西游牧民族大都信奉萨满教，神秘的萨满剪纸作为医巫闾山民俗的一种表现载体，是实现人与神灵沟通的媒介。医巫闾山张侯氏满族剪纸作为满族文化的记录，再现了满族人民招魂辟邪、消灾祈福、繁衍生命的愿望。作品内容始终与满族人民百姓紧密相连，这也是其传承发展至今仍具有极强生命力的原因。

对自然神与始祖神的崇拜是闾山当地萨满文化的根基。长期处于封闭落后、生产力低下的满族人民，在面对未知、病痛、灾难时无法做出合理应对，便把剪纸作为情感寄托，向大山和神灵祈祷，用以获求庇护。"万物有灵"的思想始终贯穿于满族人民的心里，强烈地显示出"神灵崇拜"和"生命繁荣"的信念，其动机中的社会实用价值功能远远大于其审美功能。例如，闾山逢年过节，家家户户都会把吉祥图案的剪纸贴在窗户上，名为"窗花"。孩童生病时，则会使用将拉手人形象的剪纸放在枕头下的精神疗法，用以驱鬼避邪。这些剪纸作品更多的是以实用性存在于满族人民的生活之中。这种带有功利性的剪纸作品，表达了人民求生存及向往美好生活的愿景，是满族人民的自发性选择。医巫闾山满族剪纸作品内容中极强的巫术信仰成分，使其越发神秘。

医巫闾山满族人民出于对大自然神秘力量的敬畏和虔诚的信仰，在剪纸作品中极力追求自然之美。张侯氏的剪纸作品，也多为展现人们对山林的尊崇和祭拜萨满巫文化。作品《生命树》中便记录了祭祀守护生命树这一内容，显示出满族文化中自然神以及动植物在人民心中至高无

上的地位，真实记录了医巫闾山脚下满族人民对古老自然神的崇拜。以动植物图腾和女始祖神的"嬷嬷人"为主要文化本源，成为医巫闾山满族剪纸的主要表现对象之一，在张侯氏剪纸作品《山神嬷嬷》《嬷嬷人》和张波老师剪纸作品《大山神灵》中均有所体现，表现了满族人民在面对天灾人祸的恐惧时试图通过剪纸的方式来祭拜各方神灵，以求家人健康、家族安定、赶走污邪。因此，医巫闾山满族剪纸作为一门祛病除灾、丧祭之礼的艺术，其实际功利用途便决定了其创作主题的选择。医巫闾山满族人民也凭借着原生态的剪纸艺术作品，演绎着对生命美好渴望的朴拙天真之美。

医巫闾山早期的神话及几百年来构建的信仰文化，使得满族人民认为阿布卡赫赫的早期形象为一个巨大的孕生万物的女阴，而"柳"就是女阴的象征，"柳"又与创世女神、始祖神、生殖神息息相关。由此，"柳"被认为是世界万物起始，人类则是"柳"的后裔。因此，在满族各个民间手工艺人手中，"柳"成为大家争先表现的对象。张侯氏剪纸作品《柳树嬷嬷》《始祖神》中，这些"腹乳如山""脚大腿粗"女性人物的腰间和手中以及"媳妇人"神像头上均有柳叶元素的形象表现，这些和柳树紧密结合的造型，说明了满族人民对柳树图腾和对母系社会生命繁衍的无上崇拜。这些摇曳成行、缕缕不断的柳和对远古母系氏族时期女性始祖神神像的记录，是宝贵的民族文化遗产。同时也昭示着今天的满族人民继承先人对大自然的敬畏和感恩之情，传递着绵绵不绝、世代延续的生存意识，以及英勇不屈和坚忍不拔的民族精神。

（二）高度概括的造型

医巫闾山满族剪纸以满族特有的文化基因、审美情趣、心理需求为基础，并以简洁有力的符号化纹样世代相传。医巫闾山满族剪纸，其最原始的功用主要是对闾山本地的生活进行一种艺术手法的反映。在表现手法上，医巫闾山张侯氏满族剪纸保留了最为原始的艺术生成形态，内容神秘诡异、技法刀法粗犷、造型纯朴稚拙，直抒胸臆地表达对生活的热爱，具有博大恢宏的气度和朴拙古茂的神韵。

乡土气息是医巫闾山满族剪纸生存和发展的灵魂，并鲜明地附着在

满族剪纸作品中。闾山地区满族传统剪纸手艺人文化水平有限，未接受过正规美学教育，因而其剪纸作品不受材料、技法和制作条件的制约束缚。随手可取，随时可做，不进行草稿的描绘，没有固定的裁剪模式，在进行剪纸创作时，完全随艺人心想而成。其剪纸形象的裁剪并不像现代人观念中的酷肖对象，而是完整地继承了北方民族粗放狂野的造型手法，对表现对象进行高度概括的符号化表现，没有规矩束缚和技法限制，作品形象风格粗犷大气、乡土气息浓厚，具有极强的艺术表现力。

医巫闾山张侯氏满族剪纸作品充分体现了简洁概括的表现能力。在剪纸作品《祖神》中，那些被赋予了祭灵、转生、驱鬼含义的形象，多为萨满教形式巫仪中造型夸张的拉手人。头顶的满族头饰简化为矩形，面部及身体的裁剪也以几何图形进行高度概括，拉手人图形中充满了宗教般的崇拜意味，流露出萨满文化、巫仪文化的痕迹。剪纸作品《替身》中，带有北方粗犷意味的平面化"无脸"形象跃然而出，它不以形式上的审美为目的，而化身为精神层面上的象征符号，极大程度上满足了满族民众驱除灾害、获得庇佑的心理需要。这是其他艺术形式所不能见的。这些现在看来似乎不符合常规逻辑和视觉表象的剪纸作品形象，却有着满族人民内在的审美表现和精神寄托。以抽象、简约、自然的风格向人们传达着闾山脚下村民最原始的纯朴纯真，形成了医巫闾山张侯氏满族剪纸鲜明的艺术特色。

三、医巫闾山满族剪纸的传承困境

冯骥才先生曾说："民间文化是一种母亲文化，她是我们的根，她融入了我们的血肉，给了我们情感。"医巫闾山满族剪纸作为国家非物质文化遗产的重要组成部分，是我国历史的见证和中华文化的重要载体，蕴含着中华民族特有的精神价值、思维方式、想象力和文化意识，具有极大的保护价值。但是，作为非物质文化遗产的医巫闾山满族剪纸，其存在方式依附于人这一载体，通过口传心授代代相承，具有活态性、生态型、传承性和变异性等特殊性质。在科技信息高度发达的今天，其传承面临巨大困境。

自工业革命起，传统的手工业生产方式被彻底颠覆。城市现代化、制造工业化是历史发展带来的必然结果。生活方式的改变，使得许多乡土文化失去了其自身赖以生存的土壤。处于"非遗"地区医巫闾山的青年一代，为追求现代化高质量的生活品质，纷纷涌入城市，古老质朴的剪纸技艺渐渐失去年轻一代的继承，面临后继无人的窘况。现代化的媒体技术迅猛发展，工业制造的批量生产，对医巫闾山满族剪纸的推广与传承也造成了不可忽视的威胁。传统剪纸技艺和技法需经年累月练习，而现代快餐文化，却可以短时间内极大地丰富人们的文娱活动。这使得医巫闾山满族剪纸的传播受众越来越少，逐渐疏离传统艺术，诸多现实因素切实影响着医巫闾山满族剪纸的保护与传承。

老艺术家在传承剪纸艺术工作中力不从心。2013年，作为医巫闾山满族剪纸鼻祖的侯桂芝老师的离去，我们深感痛心。截至目前，医巫闾山满族剪纸的艺术家们，视力衰退、疾病困扰且数量仍在不断减少，这对传统医巫闾山满族剪纸的活态传承和保护带来了消极影响，使得医巫闾山满族剪纸的传播力日渐式微。

康定斯基认为，任何艺术品都是时代的产物。要解决医巫闾山满族剪纸的传承困境，必须积极进行创新发展。应赋予医巫闾山满族剪纸时代气息，以现代形式加以补充完善，丰富医巫闾山满族剪纸文化的多样性，使其充满朝气活力，符合时代审美需求。但是，创新发展必须尊重其传统内核，作为商品化的医巫闾山张侯氏满族剪纸，可以在题材选择、发展模式等方面进行创新，但是原有的古朴、粗犷的本色不能改变，必须立足于医巫闾山满族文化，保留满族剪纸粗犷原生态之美，否则，将会失去其满族特色的原生态之美。

四、张侯氏满族剪纸的创新发展

随时代变迁，外界文化侵入，医巫闾山满族剪纸的继承与发展受到挑战。迎合时代潮流，延续医巫闾山满族剪纸的活力，唯有创新，开辟出一条符合医巫闾山满族剪纸特色与时代特色相融合的可行之路。医巫闾山张侯氏满族剪纸及时响应时代号召，在题材内容、技法、功用等方

面及时调整，促进了医巫闾山满族剪纸的发展，增强了社会认可度。

（一）题材内容的创新

贡布里希指出："艺术并不是一部技术不断进步的历史，而是一部观念不断变化的历史。"医巫闾山满族剪纸的继承人，在不断加强技法技艺的同时，也在不断提高自身观念的进步。

时至今日，张波老师积极吸收传统满族剪纸中的丰富营养，虽继承其母亲张侯氏朴实粗犷的剪纸表现手法，但同时也摆脱了对传统剪纸题材内容及外在表现的依附，更加注重作品的表现形式。从剪纸题材方面来看，张波老师的当代剪纸作品开始出现各种各样表现日常生活的题材。这些富有时代感和民族特色的剪纸依旧保留着淳朴的民间乡土气息；在表现手法方面，作品采用矩形闭合式构图、排版叙事的方式，融合了中国画的布局形式与运用西方绘画透视原理，加以中国画题跋在图中进行文字说明。冲破了传统剪纸固有的束缚，赋予剪纸作品的更多的表现形式，强烈地体现出了注重装饰作用的审美特征，使得作品更加完整协调。如《关东格格大烟袋》《满族悠车》《满族火锅》等《满族习俗二十怪》系列剪纸作品，地域特色鲜明、场景情节生动，集中反映了医巫闾山一代满族人民的青春回忆与风土习俗。其题材内容和表现形式都发生了一定的变化，展现出新时代医巫闾山满族剪纸的面貌。

党的十九大报告指出："深入挖掘中华优秀传统文化蕴含的思想观念、人文精神、道德规范，结合时代要求继承创新，让中华文化展现出永久魅力和时代风采。"这就要求传统艺术文化应在继承传统之上进行时代创新，体现时代精神，展现时代风采，增强文化自信。

经过时代的发展，在剪纸艺术创作主题上的选择则更为开放。在新时代下，为响应时代要求，反映时代潮流，张波老师的剪纸作品也与时俱进，愈来愈呈现出多元化、时代性的特点。剪纸作品《送夫参军》刻画了一名年轻怀孕女子，送别参军丈夫的情景，表达了舍弃小家，保卫国家的爱国情怀。《还我河山》《飞夺泸定桥》等抗战题材剪纸作品，构思细腻、造型夸张，增加了艺术感染力，符合时代主流，充分体现了医巫闾山满族剪纸的新面貌。这些新时代下的剪纸作品，离不开继承人张

波老师对生活的感悟与思考，这种善于观察、勤于思考、勇于创新的精神赋予了医巫闾山张侯氏满族剪纸作品更多的时代性特征。

医巫闾山张侯氏满族剪纸简洁写意的韵律，饱满乐观的生活情趣，寄托情感的形式语言，不仅在内容上融合了满族文化与时代文化，而且在形式上继承了传统剪纸的基础风格与时代发展相结合，艺术思想得到了完美体现。

（二）发展模式的创新

面对商业化的迅猛发展与冲击，医巫闾山满族剪纸生存的文化生态环境发生了巨大改变，面临资金不足、福利缺失、艺人老龄化的困境。虽面临众多困难，但并没有阻止医巫闾山满族人民对家乡剪纸的热情。张波老师于 1994 年将收集到的北镇 10 位剪纸老艺人的作品推介入选《东北民间艺术总集剪纸卷》。将汪秀霞老人推介成为国家级传承人。2004 年，张波老师与王光老师二上北京推介满族剪纸，在北京民俗博物馆的支持下，于北京成功举办了"中国锦州北镇医巫闾山满族剪纸作品展"。2006 年，医巫闾山满族剪纸成功申报了国家首批非物质文化遗产项目，后又入选世界非物质文化遗产名录。在医巫闾山满族剪纸艺术家不断努力的推动下，医巫闾山满族剪纸迎来了发展的春天。

"生产的结果是商品，是使用价值。"医巫闾山满族剪纸自作为艺术品那一刻便开始了向商品化的过渡。在张波老师的不懈努力下，锦州市文联、民协成立了锦州剪纸协会，北镇市成为"闾山满族剪纸创作基地"，成立了闾山满族剪纸艺术品公司，同时举办医巫闾山满族剪纸作品展览。与医巫闾山地区的旅游景点相结合，在旅游景点进行剪纸艺术的表演，成为代言医巫闾山满族文化的明信片。医巫闾山满族剪纸以现代审美文化心理去思考当下市场环境，积极设计开发医巫闾山满族剪纸周边衍生产品，使医巫闾山满族剪纸更好地迎合了当代人的审美文化需求。

"一项文化活动必须在不断地活态传承状态、适时变化之下才有可能成为历史的积淀，文化的载体；否则只能湮没在历史长河中。"只有新鲜血液的加入，才能使医巫闾山满族剪纸永葆生机活力。张波老师于 2011 年成功组织承办了"辽宁省首届满族剪纸艺术作品大赛"；编印了全国第

一本满族剪纸课本教材，使剪纸成为北镇义务教育阶段学生的必修课，让满族剪纸这一民间艺术得以在校园中传承与发展；他还建立了世界非物质文化遗产——医巫闾山满族剪纸展室和医巫闾山满族剪纸青少年培训基地，筹划举办了北镇市满族剪纸技艺大赛、中小学剪纸培训班、中小学剪纸展等。医巫闾山满族剪纸技艺进学校、进机关、进社区、进军营，使更多的人掌握了这一濒临绝迹的古老技艺。让满族剪纸在医巫闾山大地熠熠生辉。

目前，作为医巫闾山满族剪纸的领军人张波老师，依旧身体力行，甘为人梯，不遗余力地选拔剪纸技艺的后起之秀，带着自己和其他剪纸艺术家的作品参加全国剪纸大赛，积极推广，为医巫闾山满族剪纸的传承与发展做出了积极的贡献。

五、结　语

对于医巫闾山张侯氏家族满族剪纸艺术的研究，不仅可以追溯医巫闾山满族剪纸在满族文明历史中的演进脉络，也可以看到广大满族人民在历史发展进程中面对自然环境和社会发展时的精神状态。医巫闾山满族剪纸题材内容的转变创新，其所体现出的文化功能内涵的改变是随着时代进步发展做出的相应对策。医巫闾山张侯氏满族剪纸不断地传承，融汇了医巫闾山脚下的人文风情、宗教信仰、道德情怀等多种因素，显示了医巫闾山独特的人文价值。毫无疑问，医巫闾山张侯氏满族剪纸是扎根于人民群众、取材于生活的艺术创作。

参 考 文 献

[1] 刘延山，汪秀霞.医巫闾山满族民间剪纸.民族艺术，2017（6）.
[2] 李军.非物质文化遗产的产生性保护与衍生产品开发——基于传承与传播的探讨.四川戏剧，2019（11）.
[3] 王光.神山医巫闾.北京：学苑出版社，2003.
[4] [英]贡布里希.艺术的故事.范景中，译，南宁：广西美术出版社，2011.
[5] 吉琳玄，马知遥，刘益曦.新媒体时代非物质文化遗产的传播与传承.民族艺术研究，2020（4）.

[6] 刘爱华.工具理性视角下的非物质文化遗产保护困境探析.民族艺术,2014(5).

作者简介:

刘雨,男,1992年生,山东淄博人,辽宁师范大学海华学院讲师,硕士。主要研究方向为非物质文化遗产传播研究。

新时代辽宁文化形象的塑造与传播

关于辽宁城市更新中工业与历史文化遗址重塑活化的对策研究

刘 健[1] 安 娜[2]

(1鲁迅美术学院建筑艺术设计学院；2鲁迅美术学院传媒动画学院)

摘 要：辽宁省作为中国东北地区的重省，其文化、经济、历史等方面的重要性影响着东北全面振兴战略的部署，当今城市化发展中在积极推进城市更新，城市历史文化遗址的活化利用作为城市社会发展中的文化标签和经济发展新动力，有着其自身不可或缺的价值与魅力。本文对辽宁省城市的工业与历史文化遗址进行基础性梳理与研究，提出了具有条理性的策略分析建议。本研究注重基础的调研与相关信息的把控，从遗址存量调查、规划定性、质量评价到实施方法等进行相关研究；根据基础研究给予专业规划建议，提出制定相应的有效的标准方向；通过政策的指导方向，提出在活化遗址利用上的配套措施与发展举措。本研究围绕辽宁省的总体发展布局，在城市更新的发展理念下提出自己的想法，希望辽宁的工业与历史文化遗址重塑光辉，提升文化、经济等发展动力。

关键词：城市更新；工业文化遗址；历史文化遗址；重塑活化

一、辽宁工业与历史文化的精神内涵与政策把控

（一）文化遗址的精神内涵

辽宁位居中国东北，属山水形胜之地，有长白山余脉，有辽河滋养，

更有优越的自然环境和丰富的人文资源,使辽宁成为风水宝地。古代辽宁有千年的石器时代文明的新乐文化,以及红山文化、夏家店下层文化。辽宁历史承载了辽代文化、清代文化以及多民族的地方文化等,其中近代史经历了沉重的历史洗礼与重生,也举起了新中国成立之初象征发展的一面大旗。辽宁是我国重要的老工业基地,有共和国"工业长子"的响亮称号,在一定程度上见证了中国国有企业成长的历史,辽宁的工业文化具有地域性、历史性特征。

因此,辽宁的工业与历史文化遗址所蕴含的精神内涵,不仅代表了东北振兴发展的核心价值,也奠定了中国伟大复兴宏伟基础目标。

(二)文化遗址的政策把控

为贯彻落实《文化部"十四五"时期文化发展改革规划》《辽宁省"十四五"时期文化改革发展规划》,对标国家 2035 年建成文化强国的目标和未来 5 年文化建设的基本思路,应加快发展文化产业,推进辽宁省新旧动能转换、促进经济转型升级的战略,推进并深化各地区历史文化资源的现代转化。2021 年 9 月 13 日,国务院发布了关于东北全面振兴"十四五"实施方案的批复。批复明确,原则同意《东北全面振兴"十四五"实施方案》,批复中有对东北全面振兴重要性、紧迫性的认识,加强组织领导,完善工作机制,深化改革开放等一系列措施,确保方案各项目标任务如期实现。针对国家政策并结合辽宁实际情况,《辽宁省"十四五"文化和旅游发展规划》中对加强文化遗产保护传承和活化利用做了专项的说明,对完善文化遗产资源管理,加强考古发掘和文物保护利用,提高非物质文化遗产保护传承水平,加强古籍保护研究利用给出了指导性意见。

二、辽宁城市文化遗址发展现状

(一)辽宁工业遗址及工业文化资源存量与发展现状

2018—2020 年,国家工信部公布了四批工业遗产公示名单,作为新

中国的"共和国长子",现阶段在国家层面认定的工业遗产存量有12处,辽宁省国家工业遗产数量在全国各省位居第二。

根据我省第三次全国文物普查统计,辽宁共有工业遗产类文物遗存269处。

2013年3月,本溪湖工业遗产群、南子弹库旧址、旅顺船坞旧址、老铁山灯塔、辽宁总站旧址、奉海铁路局旧址、中东铁路沿线历史建筑等7处工业遗产成为第七批全国重点文物保护单位;2019年,鞍山钢铁厂早期建筑、满铁农事试验场熊岳城分厂旧址等工业遗产成为第八批全国重点文物保护单位;抚顺龙凤矿竖井、辽河油田第一口探井、原沈阳铸造厂翻砂车间、铁西工人村建筑群、鞍山制铁所一号高炉旧址、海州露天矿矿址等工业遗产被确定为省级文物保护单位。

对于产业发展工业遗址,工业旅游被称为"朝阳中的朝阳"。目前,辽宁省已有工业博物馆、观光工厂、工业工程、创意产业集聚区、中医药养生、工业遗址公园等6类44家工业旅游景区(点)。

辽宁省在探索工业遗产保护的模式中,一方面,有效地保护工业遗产;另一方面,寻求工业遗产的合理利用方式。沈阳的工业文化与工业遗址的核心发展状况中,沈阳作为工业遗址的核心区域,其存量是辽宁工业文化的代表,以"工业立市"的沈阳需要"工业文化"的回归,这些工业文化遗产不仅使沈阳具有了鲜明的城市个性和发展特征,还为构建沈阳工业文化品牌奠定了基础。

沈阳的工业发展历程是国家近现代工业发展史的一个缩影,是新中国第一个以装备制造业为主的综合性工业城市。根据市自然资源局勘察论证(见《沈阳市工业遗存保护和利用的意见(方案)》的附表一、附表二),确定现存1980年以前的工业遗产资源共计117处,包括42处厂区、科研院所及库区等单位遗存和75处建构筑物。截至目前,统计结果显示,全市工业文化遗产、可开发场所和建构筑物资源总量共计221处。目前沈阳工业文化资源主要集中在铁西区、大东区、皇姑区和沈北新区,而和平区、沈河区、浑南新区和苏家屯区基础条件相对较弱,但也具备很大的可开发空间。

(二)辽宁历史文化遗址资源存量与发展现状

国务院从 1982 年起公布了国家历史文化名城，截至 2021 年 6 月 15 日，总计有 137 座国家历史文化名城。其中，辽宁有两座城市，分别是于 1986 年 12 月 8 日第二批公布的沈阳和 2020 年 12 月 7 日公布的辽阳。辽宁世界文化遗产共有 6 处，葫芦岛九门口水上长城、沈阳故宫、沈阳清福陵、沈阳清昭陵、抚顺清永陵、本溪五女山山城。根据《中华人民共和国文物保护法》的规定，截至 2021 年，辽宁省已公布了 11 批省级文物保护单位，共计 144 处。

辽宁历史文化遗产众多，作为辽宁的宝贵财富，研究要深刻认识加强历史文化遗产保护的特殊重要性，做好保护、传承历史文化遗产的工作，做到有效的活化利用，树立辽宁的文化自信。

三、辽宁城市文化遗址面临的挑战及存在的问题

(一)面临挑战分析

1. 东北全面振兴中辽宁文化形象塑造所面临的挑战

在落实国家区域发展战略的工作进程中，针对国务院关于东北全面振兴的"十四五"实施方案的批复，根据辽宁省"十四五"文化和旅游发展规划，坚持把文化遗产保护放在首位，做好资源调查和系统性保护，注重保护的合理性，打造铸造辽宁文化标识，发挥文化遗产在传承中华文化、铸牢中华民族共同体意识方面的重要作用，使文化遗产保护成果更多惠及人民群众；同时提升辽宁省文化形象在全国的竞争力，树立东北文化输出的引领作用。

2. 以推进沈阳国家中心城市引领沈阳核心文化经济繁荣的挑战

在积极推进沈阳国家中心城市进程中，努力打造辽宁城市的文化繁荣，助力沈阳核心经济区一体化。以此契机加强公共文化服务能力，强化文化服务的保障能力，进一步推动完善和提升市、县（区）公共文化服务实施标准，健全文化遗址活化利用的体系标准，强化标准实施，提升公共文化服务质量。

3. 突发事件环境下文化与产业融合创新所面临的挑战

在抗击新冠疫情背景下，辽宁文旅产业面临能否在文化旅游产业链中部署创新链，能否围绕创新链布局产业链，能否融入国内经济"大循环"并在推动文旅融合高质量发展中闯出新路等挑战。应在不同形势下做好应对机制，保障文化与经济发展的稳定性。

（二）活化利用发展的短板

1. 规划不系统，机制有待完善

虽然辽宁工业与历史文化遗址资源分布广且多，但分布不均，缺乏整体、有计划、有目的的发展规划，对遗址活化利用支持政策的研究不够详尽，对执行程序的把控掌握不够全面，政府相关管理部门协调需灵活完善，区域联动和产业互动也较弱。

2. 规划定性不明确，特色不突出

随着辽宁公共文化服务工作逐步全面开展，近些年兴起旧遗址改造产业园，并以此来带动城市经济的发展模式，但大部分园区对区域范围内的规划定性不明确，存在跟风现象，没有准确的功能定位；缺少高品质的服务体质和服务质量；能够展现辽宁文化特色的符号性艺术文化匮乏，主题不够鲜明，特色不够突出，品牌知名度不高，存在同质化、重复性建设问题，制约了文化遗址活化的合理发展。

3. 内涵认知不清，价值研究缺失

辽宁拥有丰富的工业与历史文化遗产资源，但转化旅游产业作为一种新兴的旅游模式，人们对工业与历史文化旅游的认知和了解还不深刻，对其内涵认识不足，缺乏系统的保护和研究，申遗工作要充分重视。此外，文化遗址资源的价值挖掘也不够充分，现有的开发还集中在生产景观、工作流程等方面，文化遗址资源未得到有效激活。

4. 文化创意项目缺乏

近些年，辽宁工业与历史文化遗址活化利用取得了相应的成就，但已有的项目呈现开发模式单调的特点，多是博物馆和文创园的运作模式，且多以图片、实物等静态方式呈现，缺少有针对性的独立创意亮点，注重科普而缺乏趣味性，也未融入附近居民生活，这些都限制了文化旅游

的发展,难以将这些旅游资源的魅力充分展露出来,造成文化载体的不足,势必会削减文化的厚度。

5. 城市视觉形象缺失

城市视觉文化建设系统性不强、整体性不够的问题十分突出。能够展现辽宁城市文化的视觉形象在地点上分布不均,造成城市景观特色不鲜明,关键节点视觉形象缺失,造成许多外地游客没有机会深入了解工业历史文化。此外,城市标志、色彩、公共设施、户外媒体等缺乏整体视觉设计,信息冗杂,无法系统性地传递城市文化,城市形象难以得到良好树立。

6. 宣传推广力度不够

辽宁城市对文化性旅游的宣传推广力度的不足,使资源的开发利用受到了一定影响。现有宣传方式较为传统、单一,未能提高对新媒体传播渠道的有效利用率,且传播内容缺乏针对性,还没有有效地调动起文化创业者和消费者的积极性。

四、重塑活化对策的总体思路

对于辽宁城市工业与历史文化遗址活化利用的策略来讲,要做好前期的研究工作,制定好实施程序,做好文化遗址的前期调研工作,有针对性地进行规划分析与策划,做好政府层面组织、管理以及协调工作,把握政策研究,制定有效、合理的推进策略,以此来稳固落实实施计划。

(一)重塑活化中注重研究先行

1. 对文化遗址的存量把控

存量把控是指针对区域内的文化遗址进行全面的掌握。首先,把控的方式包括对文化遗址的界定,也可以说是文化遗址属性的边界,对属于文化遗址范畴的单位做好存量的完整数据;其次,根据遗址所在的环境条件,掌握其土地使用性质,并且了解其内部现存的建筑与土地之间的关系;最后,对遗址环境进行测量、测绘,系统性地进行整理。

2. 研究遗址的区域关系与规划定性

一是分析遗址的区域关系。对遗址所在片区和城市的方位进行把握

与分析，根据分析了解文化遗址在城市中东南西北的位置，便于整体把握遗址与城市之间的地理关系，以及文化遗址之间的位置关系。

二是对文化遗址的规划定性。参照城市的总体规划，对文化遗址所在区域的使用性质进行摸底，根据其所在区域的用地性质，有依据地分析文化遗址利用的实施方案。

3. 对遗址区域进行的环境评估

环境评估是对遗址区域内整体环境进行的检测。检测要了解土地是否重金属超标，水质所达到的标准是否有害。环境评估对于工业遗址的利用更为重要，对于部分工业遗址来说，其原有加工制造的产品及工艺流程，具有化学成分或辐射性等，在利用之前要充分考虑这些对环境的影响，通过必要的手段，采取相应的措施，以符合其规划定性的使用功能。

4. 物业质量评价

物业质量评价主要是针对遗址建筑相关的物业管理进行评估，针对现有遗址范围内的绿化环境、建筑物质量以及相应设施进行检测，并做好评价数据。针对具体检测的内容，对环境绿化、设施等做好利用的使用规划，根据遗址内建筑的质量检测，进行合理、有必要的维护或者修缮。

5. 阶段性实施方法

阶段性实施方法主要参照存量把控、区域关系与规划定性、环境评估、物业质量评价四项内容，组织分析各文化遗址的历史价值、社会价值、人文价值、经济价值等因素，要分步骤、分批次去实施，主要在推行中分三个阶段。

首先，选择综合价值优良的文化遗址进行试点化推进，集中力量打造文化遗址活化利用的典型项目。试点型项目周期短、利用资金相对少、容易把控，通过典型项目树立文化遗址活化利用的品牌形象，从经验中总结、完善文化遗址活化利用策略的体系研究。

其次，根据打造试点的经验，逐步扩展打造文化遗址片区。通过片区打造来扩大城市文化遗址的影响力，以获得社会的认知度与认可度。充分挖掘文化遗址的使用性质，以及其所能带来的经济效益。在改造利用期间，由于分步骤、分批次的推进能有效地节约资源，所以在全面展开后能合理地进行资源分配。

最后，由于组织管理与经验技术的积累，文化遗址活化利用策略体系的完善与确立，因此，该项目可以在省、市全面推行。

（二）专业的规划与基本标准的制定

城市文化遗址的利用除了政府各职能部门的介入，还要组织专家团队规划与研究遗址利用的实施方案，并制定相应的标准作为改造利用阶段的技术依据。

1. 对原有建筑的研究

由于历史建筑保护修复工作的难度与复杂程度都非同一般，因此对文化遗址原有建筑要制订保护修复计划。相关专业的专家应根据理论研究与实践经验来了解修复保护原则。对具有价值的建筑要考虑环境、材料、工艺三个基本方面，并由此衍生出原址、原使用者、原功能、原习俗等派生视角，根据不同的场所和文化有不同的计划，最大程度地保护和保持真实性，只进行必不可少的保护、改动、添加、拆除等。此方面的研究对于历史文物建筑来讲尤为重要，要界定好保护与利用的边界，把握好保护与利用之间的平衡度，所以对建筑的规划研究非常必要。

2. 对绿色建筑的研究

我国绿色建筑的基本标准定义为：在建筑的全寿命周期内，最大限度地节约资源（节约能源、节约土地、节约水资源、节约材料），保护环境和减少污染，为人们提供健康、适用和高效的使用空间，与自然和谐共生的建筑。因此，对遗址的改造利用尽可能地考虑到绿色建筑的因素，以人、建筑和自然环境的协调发展为目标，在利用天然条件和人工手段创造良好、健康的生活环境的同时，尽可能地控制和减少对城市生态环境的使用和破坏，充分体现文化遗址在社会发展中的平衡关系。

3. 对环境景观的研究

对于遗址景观研究过程中，可以通过设计利用大量的遗址设施和提炼遗址文化元素，来展现遗址的景观特征，这里，在工业遗址景观中利用遗址设施增加景观的文化特征与使用功能尤为突出。同时，适当结合建筑空间、铺装及材料、种植等内容进行设计，从而达到遗址风貌和功能的有效加强，充分展现文化精神和意义。另外，遗址在城市中留下的

废弃景观及其对周边地区的负面影响，可以通过景观设计来有效地控制和分类，有效地保护和重复利用，消除污染和噪音，整合景观和治理生态环境。

4. 对公共设施的研究

文化遗址范围内的公共设施在体现文化特征与使用功能的基础上，还要更好地配套城市建设管理，在生态、节能、环保等方面也要有充分考虑。对遗址范围内的硬件与软件设施进行规划设计时，应符合使用、管理、安全保护的作用。例如，硬件设施包括基础设施、信息交流设施、休闲娱乐设施、交通及安全保护系统、商品服务设施、无障碍设施等；软件设施包括能协调硬件设施的辅助工作及为民众的更好服务，信息管理设施中的广播、背景音乐等音视频，以及信息网络设施中的宽带、光纤等。

5. 对智能化的研究

根据文化遗址的使用定性，植入智能化设计是针对城市未来发展的需要，能够更好地满足人们日常生活、办公、休闲娱乐等的需求。除了使用功能的需求外，遗址中公共艺术的智能化设计也是提升生活品质的研究项目，如动态装置、影像交互、虚拟体验等。因此，智能化介入文化遗址活化利用是提升价值品质的重要手段。

6. 视觉形象系统研究

视觉形象系统具有识别性与推广性，文化遗址区域内良好的视觉形象系统，对人的使用体验有很大的提升与帮助。通过视觉形象系统在网络上下等媒体方面有很好的推广作用，同时在文化创意产业、产品等方面会产生更多的附加价值。

（三）政策研究与配套措施

在政府财政政策的配套措施方面，政府根据各方需求制定相应政策措施，采取不同的财政财税政策，加强推进文化遗址活化利用的落实，以下列出三种方式：

①政府提供土地、组织物业、出资改造费用，企业只承担运营。在组织管理中逐步建立完善的政府管理体系、经营模式的架构，树立良好

的政府形象和城市形象，营造优越的招商引资环境。

②政府提供土地组织物业，引进专业管理团队，形成合资公司共同经营、投入，在财税政策方面也应予以支持，共同影响遗址利用的发展，在项目收益上双方共同受益。

③政府只提供土地，由投资人出资去建设、运营和管理，并且政府提供相应的政策扶持。例如，经与投资方商讨在约定的期限内，采取免租或免税政策，积极推进遗址地块的高效、合理利用，打造城市文化遗址的优越环境，为后期城市发展中的文化遗址利用做到有效的铺垫。

因此，政府方面需要根据具体的方式提前制定相应的财税政策和具体的措施，其目的是实现辽宁文化遗址活化利用整体的全面振兴。根据国家《东北全面振兴"十四五"实施方案》的开展，全面振兴需要加强组织领导，完善工作机制，深化改革开放，强化政策保障，优化营商环境，推动实施一批对东北全面振兴具有全局性影响的重点项目和重大改革举措，着力增强内生发展动力。

（四）发展举措

1. 总体规划，特色统筹

全省统一规划，合理布局、协调发展，避免浪费资源的同质化竞争，科学整合各市的文旅资源，树立全省统一思想。做好工业与历史文化遗址利用的发展规划，整合资源。将文化遗产与多产业进行合理的结合，开放思想，推出精品的文化遗址试点。

2. 环境优化，商旅融合

辽宁要增强全国乃至国际影响力，打造具有省内特色的文化品牌，必须整合现有的历史文化资源。完善文商旅功能区配套基础设施，提升城市环境品质，提升产业层次，发挥项目集中布局、集约发展和集群带动效应。

3. 视觉营造，形象提升

通过整体视觉文化设计，树立城市的全方位品牌形象。视觉文化建设是提升城市文化形象、改善城市人文环境、激发民众创新精神的重要举措，对文化创意产业发展、经济结构转型调整和创意城市建设都具有

重要的意义。诸如视觉识别、建筑空间、公共设施、景观绿化和公共艺术提升，它们不仅是城市视觉文化系统的重要组成部分，彼此独立，各自都拥有完整的结构体系，而且是文化遗址活化系统性建设城市视觉文化的重要抓手，对改善城市形象、塑造文化品牌具有立竿见影的作用。

4. 校地合作，产教协同

要依托地区高校加强创意人才、创意产业管理人才、研究型学者的培养，建立有效、优质的专家库和研究平台，最终将文化创意产业的培育与创意人才的培养引进机制紧密联系起来，对文化遗址的活化利用有持续的研究，构建长期有效的持续性发展体系。

5. 立足群众，扎根生活

要充分利用和发挥城市居民成分的作用和效益，在活化传统工业与历史文化特色时，充分考虑现实和事实因素，立足于群众的思想和需求。在产业开发和产品研发时，也要扎根于事实的文化基础和人民生活的土壤，不要浮而不深，而要落到实处，脚踏实地。

6. 制定政策，鼓励创业

考虑文商旅融合是群体创业或就业的好路子，更符合其价值取向的发展方式或模式。政府可以适当放宽某些群体的准入门槛和创业负担，予以一定程度的税收减免，还可以积极建设大学生项目孵化基地，有针对性地融入一些文化遗址利用项目，吸纳和培养有潜力的发展项目和创意人才，以创意带动项目的持续发展。

7. 深挖内涵，扩大宣传

加强文化旅游营销策划，全方位宣传。文化内涵的深挖、宣传活动的谋划、宣传平台的搭建、文字内容的推敲，都是在工业与历史文化发展壮大的过程中必不可少的宣传手段。

五、结　语

围绕辽宁构建"一圈一带两区"发展格局，建立区域性文化遗址布局，把工业与历史文化遗址的活化利用融入辽宁省构建的"一圈一带两区"发展规划当中。依托区域的划分，分批、分阶段打造核心文化精品项目，

以精品项目带动新的改造利用项目，以点延伸至片区，形成有效的区域间的联动机制，达到最后全面复兴的局面。在新一轮的五年规划当中规划好实施周期，做好分批次的有效落实与积极的推进。

参 考 文 献

[1]《辽宁省"十四五"文化和旅游发展规划》,辽宁省文化和旅游厅2021年9月发布。
[2]《沈阳市"十四五"时期文化产业发展规划》
[3]《关于推动沈阳文化旅游产业高质量发展的调研报告》
[4]《沈阳市历史文化名城保护行动实施方案（2019—2021年）》
[5]《沈阳市历史文化名城保护近期建设规划方案（2019—2021年）》
[6] 姜有为.深入挖掘利用历史文化名城资源实施"文化+"策略　推动文化高质量发展，2020年8月。
[7]《大东区文化旅游产业发展总体规划》，2019年6月发布
[8]《沈北新区全域旅游发展规划（2016—2025）》
[9] 魏敏，尹学义，王英、王意恒，何素君.辽宁工业文化遗产.沈阳：辽宁人民出版社，2021.
[10] 陈伯超，刘大平，李之吉等编.辽宁、吉林、黑龙江古建筑.北京：中国建筑工业出版社，2015.
[11] 部分来自百度互联网文档资源，相关政府、机构等部门提供的素材资料。

作者简介：

刘健，男，1981年生，辽宁沈阳人，鲁迅美术学院建筑艺术设计学院副教授、硕士生导师。主要研究方向：景观建筑艺术与地域文化研究、城市形象设计研究。

合作者简介：

安娜，女，1981年生，辽宁沈阳人，鲁迅美术学院传媒动画学院副教授、硕士生导师。主要研究方向：视觉传达设计、数字媒介出版研究。

影视文化中红色文化记忆与国家认同

刘雅静

（沈阳大学师范学院）

摘　要：本文通过分析红色基因如何一代代传承下去，让其在年轻一代的中国人中生根、散枝、开花、结果；如何将工作做细、做深、做出成果、起到作用，让年轻一代了解并记住我们国家、我们党的历史，我们军队成长壮大的历史，记住我们经历的血与火的考验，记住我们一代一代的浴血奋斗，坚定理想信念这一党和人民革命不可或缺的精神之"钙"，在未来的新征程中，发扬斗争精神，增强斗争本领，将其化作年轻一代拼搏、开拓、奋斗、进取的勇气和智慧。通过分析电影、阅兵直播、奥运宣传片、动画片、广告以及红色政治传播网络宣传片，把曾经的血与火的奋斗历史，把那些感人的事迹，用心去思考，从新的角度去挖掘，用新的方式去表达，通过展示历史的细节，揭示历史的规律，构建国家记忆，延续红色血脉。

关键词：影视文化；红色记忆；国家认同

讲好中国好故事，传递中华好声音，弘扬主旋律，需要我们首先讲好这些历史故事，把曾经的血与火的奋斗历史，把那些感人的事迹，用心去思考，从新的角度去挖掘，用新的方式去表达，通过展示历史的细节，揭示历史的规律，构建国家记忆，延续红色血脉。影视媒体的表意符号具有一种相对简易并且直观醒目的世界通用性，因而人们往往通过一个国家的电影、电视新媒体来客观地了解和认识这一国家、民族或者文化

的历史和现实。作为一个承载文化的特殊容器，影视媒体进行着跨文化传播的过程，增进了不同民族和不同文化之间的交流，为国家形象传播提供了重要的手段和资源。尤其是诉诸人们感觉器官的视听符号所具有的形象性、直观性诸特点，使得人们对信息的理解可以跨越地域，消解文化环境等造成的交流理解的障碍，使得传播者的意图得以高效实现，呈现了立体化、多层次的国家形象。

不同时期国家的发展背景、政策形势都会影响到这一时期国家在政治、经济、文化等各方面的形象问题，而在体现和塑造特定侧面的国家形象时，为了突出其鲜明红色记忆，编导们会选择最具代表性的符号进行编码。本研究围绕"影视文化中红色文化记忆与国家认同"展开，以相关的符号学理论为支撑，通过对大量优秀影视媒体作品的分析和解读，在红色记忆、国家记忆、国家形象塑造这三者之间探索如何传承红色记忆，强化国家认同。

一、影视文化中红色基因的传承：建立红色记忆与国家记忆的命运共同体

综观国家话语传播的变迁与发展，以电影为载体的文化推介成为不可忽视的一环。无论是配合国家"一带一路"倡议，还是响应党的十八大以来"讲好中国故事，传播好中国声音"的决策部署，都不能忽视电影的力量。

"十七年"时期，新中国电影参与国际电影节受制于国家内政外交的变化，是在国家规划下有组织、有计划、有选择的对外交流的一部分。在1955年之前，中国参与的大小国际电影节几乎都是社会主义电影/进步电影内部的盛会，其中重头戏是捷克斯洛伐克国家电影局举办的卡罗维发利国际电影节。艺术对于创作者来说，是抒发胸膛、宣泄激情的生命渠道，而对于新生的共和国来说，则是确立新的国家意识形态、保障政治权威的有力手段。因而这一时期的艺术美学呈现出独特的形态：社会普遍心理、艺术自觉意识与国家强大的政治意志交融在一起。

20世纪五六十年代，新中国成立后在政治、经济和文化上不断走向开放，特别是考虑到意识形态、社会制度等方面的相近性，中国影片在国际电影节中斩获了不少奖项。这一时期获奖的中国影片中，有相当一部分影片充满了浓厚的意识形态色彩，与当时的政治环境与时代背景密不可分。

每一部获奖电影的创作都带有鲜明的时代特色，不可避免地被拓上时代的烙印。自1950年影片《赵一曼》获第5届卡罗维发利国际电影节最佳女演员奖，1951年影片《白毛女》《新儿女英雄传》分别斩获第6届卡罗维发利国际电影节特别荣誉奖、导演特别荣誉奖奖项以来，中国影片在卡罗维发利国际电影节共获奖项10次。中国影片首次在莫斯科国际电影节上获奖是1959年，影片《老兵新传》获得了当年该电影节的技术成就银质奖章。获奖中国影片依次构建出了跨时空想象中的诗意中国、双重想象中的红色中国、人性道德交织冲突中的现实中国。故事时代背景设定为近代与现代的获奖影片，主题或反映封建礼教制度对人的迫害与压迫，或反映具有鲜明时代色彩的抗日战争中不断抗争的共产党形象，或反映国民党施行"白色恐怖"期间共产党对敌进行地下斗争的故事。获奖影片呈现出的红色中国形象，反映出的是革命党人甘于为革命奉献一切乃至生命的故事。

在卡罗维发利国际电影节及莫斯科国际电影节上的获奖为新中国电影的对外输出打开了一扇窗口。在此过程中，在输出中国传统艺术文化的同时，也构建出极具意识形态色彩的"红色中国"形象。

二、红色记忆与国家形象：中国社会的"时代景深"

培养国民的国家认同，是每个国家必须面对的问题，否则就会在全球浪潮中丧失应有的位置和独特性。国家是想象的共同体，实际上就是全体人民认同感、归属感的体现。建构国家认同是提高民族自尊心与自信心、增强民族凝聚力的重要途径，是强化报效国家、树立核心价值观的重要一环。

影视媒体作为如今人们获取历史记忆的主要渠道，它如何建构历史以及国家形象，以影响人们的社会集体记忆是我们研究的核心问题与目的所在。改革开放以来，中国的发展取得了举世瞩目的成就，因此传播构建良好的国家形象，让世界认识一个真实的中国，既具有紧迫性又具有重要的现实意义。

从 1978 年至今的 40 多年时间里，我国的国家面貌发生了翻天覆地的变化，中国的国家形象实现了质的飞跃。约瑟夫·奈曾提出过"软实力"这一概念，并且表明当今世界各国之间的博弈更多的来自文化、价值观等软实力的比拼。"国家形象"作为软实力的核心，占据着举足轻重的地位。"国家形象"是一个抽象且宏观的概念，纪录片要想实现建构国家形象的作用唯有从小处着眼、从细节出发，通过选择不同的符号来传递创作者所要传达的主观意念，彰显影像背后所承载的国家形象。人物是时代的缩影，在这些人物符号的背后，我们能够看到发展变化的中国社会，看到不同社会发展阶段给人们的物质和精神生活带来的影响，这些符号化的人物是社会发展的亲历者、见证者，他们在一定程度上能够映射出国家的特定形象。

（一）见证革命岁月的历史伟人

革命历史伟人是中国摆脱积贫积弱的旧时期走向新社会道路上的指引者和奉献者，为了使新中国获得解放，走上中国特色社会主义道路，无数仁人志士将自己的一生奉献给了新中国的解放事业。以革命历史伟人为题材创作的纪录片集中出现在我国 20 世纪八九十年代的影视荧屏上。1978 年后，面对国内一片蓄势待发的景象，中国人民陷入困顿之中，对未来充满了迷茫。于是，我们看到这一时期的政论题材纪录片中出现了许多英雄革命者的形象，他们伟岸的身姿、坚定的革命信念以及不怕牺牲的精神点燃了中国人民的斗志和信心，使人们更加清晰地认识到美好生活的来之不易，从而以更加蓬勃的激情和热情投身到社会主义现代化建设的事业之中。

表1 纪录片中见证革命岁月的历史伟人符号

片名	人物
《毛泽东》	毛泽东、邓小平、周恩来、朱德、彭德怀、贺龙、陈毅、罗荣桓以及众多革命战士
《光辉永存》	
《光辉业绩》	
《国庆阅兵》	
《先驱者之歌》	
《我与祖国同命运》	
《让历史告诉未来》	
《邓小平》	
《周恩来外交风云》	
《复兴之路》	
《伟大的历程》	
《辉煌六十年》	
《筑梦路上》	
《情系人民》	
《百年中国》	

这些伟人符号所建构的内涵意义即为反映在国家层面上的形象问题。编导通过对毛泽东、邓小平、周恩来等革命历史人物的编码，在提醒我们铭记伟人功勋、不忘初心地继续为祖国建设奋斗的同时，也从侧面反映了当今我国国内和平稳定、积极向上的国家政治形象。

（二）引领国家发展的领导集体

国家领导人是中国对内对外的形象展示者，作为一类人物符号，领导人对于国家政治形象的建构起着举足轻重的作用。中国的每一代领导人都是中国历史上某一特定时期的领导者和见证者，中国也正是在这些拥有卓越政治才能和独特人格魅力的历代领导人的带领下，才一步步地建构起一个富强、民主、文明、法治的社会主义国家形象。在20世纪90年代我国遭受特大洪水灾害、喜迎香港澳门回归等重大时代背景下，我们看到了以江泽民为核心的中央领导集体在紧急重要关头所发挥的领导核心作用。2000年后，在面临新世纪的发展任务时，以胡锦涛为代表

的第四代领导人让我们看到了中央领导坚持以民为本、勤恳务实的工作态度。如今，以习近平为首的新一届领导队伍，他们不忘初心、牢记使命，继续带领中国人民为实现中华民族的伟大复兴而不断前行。

表2 纪录片中引领国家发展的领导集体符号

片 名	人 物
《越过太平洋——江泽民主席，97访美纪行》	以江泽民同志为核心的中央领导集体
《挥师三江》	
《世纪大典》	
《跨世纪的握手》	
《日出江花红胜火》	
《人民至上》	以胡锦涛同志为主要代表的中央领导集体
《情系民生》	
《复兴之路》	
《伟大的历程》	
《辉煌六十年》	
《不忘初心，继续前进》	以习近平同志为核心的新一届中央领导集体
《永远在路上》	
《将改革进行到底》	
《情系人民》	
《大国外交》	

编导们通过对江泽民、胡锦涛、习近平这些历届领导人在不同场合、不同领域的所作所为进行组合，从而建构起一个多面、立体、丰满的政治领导人形象，进而使观众透过这些多侧面的人物符号来全面感知中国的整体政治形象。

（三）展现国力强盛的威武之师

军事形象是构成一国政治形象的重要组成部分，军事力量的强弱展现的是一个国家国防、现代化建设以及综合国力等方面的整体实力。习近平总书记曾说过"强军梦即为强国梦，没有一个巩固的国防，没有一支强大的军队，实现中国梦就没有保障"，要实现中华民族伟大复兴的中国梦就必须建立一支训练有素、听党指挥的精锐雄壮之师。中国军人的精神风貌和整体素质在一定程度上代表着整个国家的民族精神和意志品

质,在《强军》《新世纪强军路》等等这些以军事题材创作的纪录片中,编导们都将镜头对准了拥有"最可爱的人"之称的中国军人,通过展现他们顽强的拼搏精神、崇高的理想信念、严肃的纪律作风,塑造了新时代下拥有威武之姿和文明之魂的中国军人形象。观众们透过影像中一个个鲜活生动的军人符号,在感受到我国日益强盛的国家实力的同时,也可以进一步体会纪录片中所建构的中华民族坚韧不屈、勇往直前的国家形象。

表3 纪录片中展现国力强盛的威武之师符号

片　　名	人　　物
《挥师三江》	中国人民解放军
《决战三江》	
《重兵汶川》	
《震撼——汶川大地震纪实》	
《国庆阅兵》	
《大阅兵2009》	
《胜利日——大阅兵2015》	
《中国蓝盔在行动》	
《中国维和行动》	
《强军》	
《新世纪强军路》	

军人是代表中国形象的一张名片,纪录片中塑造的这些和蔼可亲、为民服务、英勇无畏、自信刚毅的中国军人不仅展现出当代军人的精神和气魄,也建构着中华民族和平崛起、自强不息的伟大国家形象。

三、影视媒体的场景符号与国家政治形象建构

进入新时代后,国家十分重视形象塑造问题并针对政治形象进行了准确定位。为建设社会主义法治国家,党的十五大提出了"依法治国"战略目标;为建设清正廉明的党政形象,党的十八大以来,大力实施反腐倡廉建设;为了向世界证明中国是"一只和平的、可亲的、文明的狮子",实施"一带一路"倡议等。这些政策的落实逐渐化解了以往人们对中国存在的主观刻板印象,建构起一个和平文明、民主平等、公正法治

的社会主义大国形象。作为建构国家政治形象的有效媒介手段,在影像中除了可以对政治人物符号进行展现之外,也可以对许多含有政治性质的场景进行记录,比如,梦回祖国故土的港澳特区、凝聚时代梦想的建筑场馆以及体现改革深化的基层窗口等。香港和澳门两个特别行政区的回归和发展之路,从侧面彰显着整个国家的发展进程,是国家综合国力提升的重要体现。鸟巢、水立方等建筑场馆早已成为中华民族具有代表性的建筑,它们不仅凝聚着全体中国人民的时代梦想,也是中华民族强国之梦的完美演绎。如今全面深化改革的号角已经吹响,基层作为反映改革成效的重要窗口,是现代中国宏观形象的微观呈现。

(一)梦回祖国故土的港澳特区

1997年7月1日、1999年12月20日,中华民族相继恢复了对香港和澳门行使主权,在外漂泊的游子终于回到了祖国的怀抱,这同时也标志着中国与过去落后形象的告别,《香港沧桑》《世纪大典》等纪录片记录下了这两个历史性的时刻。在香港和澳门回归十周年时,我国又创作了纪录片《香港十年》和《澳门十年》,两部影片分别展现了香港、澳门在回归的十年时间里所发生的"变"与"不变",借由香港和澳门两个特别行政区在新时代下所取得的发展成果,反衬出港澳与内地之间的命运相连,体现出伟大祖国更加昌盛繁荣的美好景象。

表4 纪录片中梦回祖国故土的港澳特别行政区符号

片 名	人 物
《香港沧桑》	香港特别行政区、澳门特别行政区
《世纪大典》	
《澳门岁月》	
《百年中国》	
《香港十年》	
《澳门十年》	

香港、澳门与内地之间命运相连、血脉相通,港澳在新时代下所呈现的创新、活力、时尚、动感、现代城市形象的背后是国家力量的强力支撑,港澳的崛起与飞跃也标志着整个中华大地的强盛和繁荣。

（二）凝聚时代梦想的建筑场馆

与世界的联系变得日益密切，2008 年我国成功举办了第 29 届夏季奥林匹克运动会，2010 年又成功举办了上海世界博览会，这些国际盛会举办的背后彰显着中国已经迈向世界舞台，以更加开放、更加自信的姿态向世界人民展示出属于中华民族的时代永恒色彩。《筑梦 2008》《永恒之火》等纪录片以北京 2008 年奥运会为题材进行创作，影像客观、真实地记录下了这场无与伦比的视听盛会，也让世界见证了一个正在走向富强和实现和谐发展的中华民族。《上海 2010》《2010，世博记忆》是以反映 2010 年上海举办世博会为主题的纪录片，这场世博会使得中国文明和智慧成果得以向世界传播，同时也让世界范围内的多元文化和文明实现了交融和互通。在这些影片中，编导们极力刻画了一些洋溢着中国特色和时代气息的建筑场馆，例如，鸟巢、水立方和上海世博会上的中国馆等，这些凝固的时代建筑既是中华民族的有力象征，同时也是展现中国国家形象的标志性符号。

表 5　纪录片中凝聚时代梦想的建筑场馆符号

片　　名	人　　物
《城市之光》	上海世博会中国馆
《2010，世博记忆》	
《上海 2010》	
《百年世博梦》	
《筑梦 2008》	鸟巢、水立方
《鸟巢》	
《鸟巢：梦开始的地方》	
《永恒之火》	
《中国大工程——北京奥林匹克公园》	

鸟巢、水立方、世博中国馆这些建筑场馆作为中国比较具有代表性的场景符号，编导们在对其进行编码时一方面是要向人们展示中国的建筑风格和特色，从另一方面来说，它们作为国家的标志性建筑和对外开放的窗口，更是一种形象的展现和中国精神的演绎。这些凝聚着梦想、科技、人文等理念的建筑场馆，建构的是中华民族文明、和谐、开放、进步的国家政治形象。

（三）体现改革深化的基层窗口

自 1978 年开始实行改革开放以来，我国已经走过了四十多年的艰辛历程，改革之路在中国人民的不断探索中逐步走向深化。进入 21 世纪的第二个十年，第十八届三中全会提出"全面深化改革"的指导思想，这标志着我国已经步入了改革的"攻坚期"和"深水区"。新时期我们面临的发展形势依然十分严峻，"全面深化改革"成为当今时代下我国实现进一步发展的必然选择，也为"全面建成小康社会"、实现"两个一百年"奋斗目标和"中华民族伟大复兴中国梦"提供了充足的动力支持和力量源泉。新时期的改革不仅涉及政治、经济、文化、社会、生态、党建等全领域，而且合理布局了主攻方向和重点领域的推进工作。与"国家"这一宏观概念不同，"基层"作为一个微观层面，它是反映国家发展变革的重要窗口，也是国家政策是否得以落实的重要体现，透过"基层"我们可以更真切地感受到国家在近年来的发展步伐，体会"全面深化改革"的具体实践成果。《将改革进行到底》《不忘初心，继续前进》等纪录片采取"以小见大"的叙事手法，通过聚焦中国广大的农村基层，展现了新时期我国大刀阔斧、扎实有序地推进改革，以及不断深化的国家政治形象。

表 6 纪录片中体现改革深化的基层窗口符号

片 名	场 景
《将改革进行到底》	安徽天长市大通镇齐庙村、江苏睢宁县、广东增城下围村、浙江衢州市行政中心、贵州锦屏、浙江温州、福建长汀、四川大凉山悬崖村、贵州惠水县
《不忘初心，继续前进》	河北埠平县、湖南花垣县十八洞村、陕西梁家河村、安徽金寨县大湾村、四川大凉山阿土列尔村、深圳渔民村、云南高黎贡山
《辉煌中国》	西藏达孜县扎西岗村、大凉山悬崖村、宁夏原隆村、浙江安吉余村、花田乡何家岩村、金寨县垒峰村、宁夏平罗幸福村、浙江深澳村、怒江老姆登村
《我们一起走过》	云南怒江傈僳族自治州、贵州毕节、宁夏回族自治区西海固、湖南十八洞村、凉山彝族自治州、广西百色巴内村等

在全面深化改革的关键时期，基层的种种变化更能折射出国家改革的具体落实情况，编导在建构国家政治形象时，选择这些能够反映中国

改革进程的典型基层场景作为符号进行编码，更能够触发观众的共鸣，使他们能够切身地透过基层符号来感受国家改革所取得的系列成果，体会中国在全面深化改革道路上呈现出的发展新貌。

四、主流意识形态的传播和引领

历史，是一个在我们的记忆中不断回溯的时间之河，它留下了我们对国家、民族、社会、文化的一系列集体记忆，它寄予着我们对善恶、荣辱、生死的价值坚守。我们知道，对于过去的再现，并不能等同于历史叙述的全部。随着世界经济、科技、文化的快速发展，世界各国之间的交流日益密切，我们不仅需要讲述新时代中国故事，展现新时代中国风貌，还要塑造新时代中国国家形象的契机和平台。在世界文化的舞台上，异国文化多元价值的冲突和碰撞是不可避免的问题，通过跨文化传播来塑造中国形象面临着巨大的机遇和挑战。中国积极探讨跨文化传播方式，创造"共通的意义空间"，提高传播中国文化和民族精神的水平，展现新时代中国形象。运用更多现代的、高科技的视觉符号进行展现，表现出随着综合国力的增强，中国逐渐提升文化自觉、建立文化自信。

（一）根植家国情怀：革命历史题材中的国家形象

进入21世纪之后，进口大片、商业电影继续冲击中国电影市场，已经产生了既定模式的主旋律电影，也在积极地寻求和市场的融合之路。加强影片的故事性、视觉效果、以情动人、明星效应等方式，都是主旋律电影的改良手段。这一时期出现的一批影片，试图将主旋律题材和具有浓烈个性的题材相融合，期望达到既在主流意识框架内表达国家正面形象，激励爱国主义情感，同时又兼顾艺术性和创新性的目标。例如，在正统路线中融入明星策略的《建国大业》《建党伟业》《辛亥革命》等。又如，《十月围城》《集结号》等，对原著进行了一定程度的改编和创新，试图表达创作者对革命中国的国家形象的思考。

这些21世纪的主旋律大片，尝试将主旋律和大片的特征相互融汇，用更加现代的形式和手法再现中国近现代的历史。在21世纪，将爱国主

义、革命主义精神再度呈现在银幕上，展示出中国国家形象中一直存在并延续至今的中华民族团结向上的风貌，面对艰难困苦依然坚持对新世界不断追求的信念，这些积极进步的部分，也传达出对国家主流意识形态在艺术层面的支持和肯定。

（二）展现国之雄威的民族自信

步入 21 世纪，华语电影市场一片繁荣，而其中军事题材电影异军突起，佳作不断，在斩获优异票房成绩的同时，军事题材电影在凝聚民心、强化国家认同上，也发挥了巨大作用。虽然是建立在史实和近年来真实发生的事件的基础上，但是作为艺术作品，军事题材电影仍然可被视为想象的文本，具有建构想象的共同体的作用。在过去的一百余年之中，中国近代命运坎坷，历经数次战争，最终保卫了国土完整，实现了民族独立，综合国力不断增强，国际影响力越发强大。军事题材电影在塑造社会主流价值观、维护社会主义国家意识形态、塑造强国形象等方面发挥了巨大作用。《战狼 2》《红海行动》《湄公河行动》三部电影以国家为核心进行叙事，意图开拓市场并收获了优异的成绩，在题材上具有代表性。这些军事题材电影通过使用地理、文化、政治等方面的记忆元素唤起共同体成员共同的回忆；在创伤记忆叙事和胜利记忆叙事中寻求平衡，以凝聚民心、凝固历史，确立国家合法化地位，从而建构国家认同的叙事方式。军事题材电影在上映期间往往能够激发广大群众高涨的爱国热情，传播正确价值观，引发观众关于国家大事的讨论，强化观众对国家的认同感，唤起华人对祖国的信任和依赖，唤起共同体成员的共同记忆，确立国家合法化地位，从而强化国家认同。

（三）红色记忆与国家认同

红色记忆是人民关于中国共产党领导革命、建立中华人民共和国的一种政治心理叙事呈现形式，对于当代中国政治生活中的国家认同结构存在着重要的影响。随着革命亲历者的逝去，国家有必要加强年轻一代的红色记忆建构，使之代代传承，强化国家认同，夯实国家政权的合法性。

中国共产党的政治传播既有成功的经验需要梳理概括，也存在着传播的难题亟待破解。作为艺术与工业的复合体，影视媒体成为构建国家形象与意识形态的重要载体。纵观国家话语传播的变迁与发展，以电影为载体的文化推介成为不可忽视的一环。无论是配合国家"一带一路"倡议，还是响应党的十八大以来"讲好中国故事，传播好中国声音"的决策部署，都不能忽视电影的力量。

随着我国对自身形象意识建构的不断提升，未来我国对国家各方面的形象定位将更加明确清晰，而影视媒体作为传播国家形象的一种有效手段，编导们为了建构国家在某一方面的特定形象，可以有意识地、主观地去选择一些符号进行编码，以此向观众呈现出中国的国家发展面貌，合力实现中国共产党作为执政党的执政能力和执政绩效的有效提高，构建国家记忆，延续红色血脉，最终使党和国家立于不败之地。

参 考 文 献

[1] 赵毅衡.符号学：原理与推演.南京：南京大学出版社，2019.
[2] 蒙象飞.中国国家形象与文化符号传播.北京：五洲传播出版社，2020.
[3] 赵瑜.中央电视台大型纪录片视阈下的国家形象建构.当代电影，2021（8）.
[4] 张国田.文物的符号特征.北方文物，2020（1）.
[5] 丁琳.中国网络媒体国际传播中国家形象构建研究.湖南大学，2020.

作者简介：

刘雅静，女，1980年生，辽宁沈阳人。沈阳大学师范学院副教授，文学博士。主要研究方向为地方文化研究、影像研究。

工业遗产旅游赋能辽宁城市高质量发展路径研究

刘 威[1] 冯 满[2] 芦博文[3]

(1，2 沈阳航空航天大学设计艺术学院；3 韩国国民大学)

摘 要：工业遗产旅游是产业结构调整与文化旅游建设的最佳结合点，是推动城市高质量发展的有力抓手。以国家出台的工业遗产保护利用相关政策文件为指导，从工业遗产旅游赋能的视角，分析了辽宁工业遗产旅游发展的初级阶段、城市公众认知的误区、工业城市参与度偏低以及城市青年创业与就业的现实困境这四个方面的工业遗产旅游问题。同时，重新审视辽宁工业遗产旅游发展与城市高质量发展的必要性与意义，最终通过提出辽宁城市工业遗产旅游急需聚焦城市工业文化赋能、融合城市工业精神赋能、发扬工业教育赋能、遵循工业可持续经济赋能、构建工业遗产旅游赋能城市高质量发展路径，来缓解目前工业遗产保护再利用方式单一的困境，提高工业城市高质量文旅经济效益，塑造城市工业遗产旅游形象和改善城市创业就业环境。

关键词：工业遗产旅游；城市高质量发展；工业遗产；文化旅游；赋能

[基金项目：2020年辽宁省社会科学规划基金研究项目(L20AJY011)]

工业遗产旅游脱胎于工业考古学与工业遗产保护，是资深工业化国家（如英国、德国、美国等）在工业化向逆工业化转变的过程中出现并得到深入发展的一种新型旅游形式。[①] 据国家统计局数据显示，2014年至2018年，

① 王明友、李淼焱、王莹莹：《工业遗产旅游资源价值评价体系的构建及应用》，《经济与管理研究》2014年第3期。

中国境内旅游人次由 36.1 亿人增长至 55.4 亿人，年复合增长率为 11.3%，中国境内旅游收入由 30 311.9 亿元增长至 51 278.3 亿元，年复合增长率为 14.1%。然而人们已经不满足于当下传统文化旅游的服务业态，从而寻找新奇的旅游方式和地点，引发了城市工业遗产旅游蓬勃兴起。面对城市高质量经济、产业及企业方面的发展要求，与工业遗产旅游带来的文旅经济、产业优化和企业品牌不谋而合。辽宁被誉为"东方的鲁尔区"，是我国著名的老工业生产基地。辽宁的工业肇始于清末的洋务运动时期，与我国其他省份相比工业历史悠久，工业遗产种类丰富。目前，辽宁省公布的工业遗产保护名录所收录的工业遗产有近 200 处。因而，以何种路径有效推动工业遗产旅游赋能辽宁城市高质量发展就成为社会关注的热点问题。

一、辽宁工业遗产旅游现状与亟待解决的问题

工业遗产见证和记录了城市过往的经济、文化建设成就，对其进行保护和利用是城市可持续发展的内在要求。近年来，国家对工业遗产旅游日益重视，多次出台政策文件，大力推动我国老工业基地城市从"工业锈带"转变为"生活秀带"。2016 年，国家旅游局在《全国工业旅游发展纲要（2016—2025 年）（征求意见稿）》中强调，要在工业文化遗产保护的基础上，积极打造主题鲜明、形式多样、内涵丰富、产业完备、功能齐全的工业旅游产品体系，推动工业旅游融合发展。2020 年，国家发改委在《推动老工业城市工业遗产保护利用实施方案》中又强调，要通过工业遗产保护和利用来推动老工业城市高质量发展，并提出强化和完善工业文化的商业服务功能，以工业遗产为载体开发体验式、研学、休闲等多种形式的旅游精品线路，构建集生产、旅游、教育、休闲等多种功能为一体的工业遗产文化旅游新模式。虽然，国家出台了诸多的促进政策，但辽宁工业遗产旅游发展仍存在诸多问题。

（一）辽宁尚处于工业遗产旅游发展的初级阶段

我国拥有由资源型城市、国家级高新技术开发区、国家级经济技术开发区构成的庞大工业城市体系。在此基础上，2017 年至 2021 年公布

的"国家工业遗产名录"共收录了197项。其中，以工业资源著称的辽宁收录了12项，位列第三名。可是，辽宁工业遗产方面的保护多数仍通过封存保护、博物馆、文创园等传统模式进行，城市更新和高质量进程中缺乏整体整合及规划，导致辽宁工业遗产旅游处于无序状态，急需聚焦工业特色，融合工业文化，赋能创新路径，极度缺乏针对城市人群需求来进行工业遗产艺术价值和服务设计融合的旅游综合体路径的创新。重拾特色旅游城市标签，强化城市名片，自下而上地增强工业自信心、自豪感，统一工业遗产旅游助力辽宁旅游产业经济和城市发展成为工业遗产旅游路径模式开发势在必行的重要因素。

（二）辽宁工业遗产旅游中城市公众认知的误区

辽宁工业史当中，清末、伪满洲国以及新中国成立后"一五"计划的辽宁工业发展留下了众多具有纪念性的工业遗存，可当下人群观览庞大的工业器械印象依然是冰冷的，和及其不适合人体工学的大体量工业建筑空间，并没有很好地传递出工业文化和"活化"的工业物质遗存。辽宁"鞍钢宪法"作为我国非常重要的工业非物质遗存，尽管先后被日本、欧洲和美国管理学家研究，并认识到"鞍钢宪法"的精神实质[①]。但遗憾的是，由于城市更新与工业遗存保护的种种原因，即使在"鞍钢宪法"所在地，公众也很少提及。这种公众对工业文化和遗存的认知度不足和误区，导致辽宁工业遗产旅游发展正在面临认识不足，工业企业发展工业遗产旅游的意愿不强；已有工业遗产旅游产品开发和推广不足，质量不高，形式单一，缺乏应有的艺术性、生活化、创意感等特色；多数工业遗产旅游仅停留在单纯、乏味的传统参观形式，缺乏体验式互动，"游"味严重匮乏，在宏观层面上也缺乏城市工业遗产旅游针对性赋能策略。

（三）辽宁工业遗产旅游中工业城市参与度偏低

工业城市是工业遗产旅游发展的主体，2019年，在辽宁省政协"推动文化和旅游融合发展"月度协商座谈会上，省政协常委、鞍山市政协

① 张金山、陈立平：《工业遗产旅游与美丽中国建设》，《旅游学刊》2016年第10期。

副主席、民盟鞍山市委主委刘文彦指出:"辽宁的工业遗产丰厚,但工业旅游发展速度相对缓慢。2004年,全国有工业旅游示范点103家,辽宁省有9家,占比9%。到2016年,全国工业旅游示范点增至345家,而辽宁省仅有21家,占比下降到6%,与工业旅游开展较好的省份差距越拉越大。"这充分说明了拥有得天独厚工业遗产的重要城市在工业遗产旅游方面亟待解决的弱势和不足。

(四)城市青年创业与就业的现实困境

随着资源枯竭、机制性与结构性问题凸显、污染加剧等负面因素的出现,导致其成为城市废弃闲置工业区域,大量浪费城市可利用空间,减少了青年创业就业场地。相比于截至2019年12月31日,景德镇陶溪川工业遗产旅游文创街区主营业务总收入达到13.23亿元,从业人数达5 000余人,累计从业创业人员约15 000人,辽宁省的工业遗产保护与再利用急需结合自身特点进行旅游综合体路径研究,通过寻找有效方法来解决青年创业就业问题。

二、工业遗产旅游对辽宁城市高质量发展的必要性和意义

(一)工业遗产旅游可以强化辽宁城市高质量文化研究

工业遗产旅游主体是城市工业遗存,旅游模式的再利用是对城市工业文化脉络的再梳理,对一定历史时期形成的社会产物的再总结,对城市工业文明历程精神的再挖掘,不仅可以充分发挥工业遗产历史价值,而且可以成为强化城市工业文化特征和工业遗产研究的重要途径。特别是如北京、沈阳、景德镇这样的历史文化遗产与工业文化遗产交织的城市,是形成"双遗"文化驱动的俱佳机遇。

(二)工业遗产旅游可以提升辽宁城市高质量人文关怀

工业遗产旅游在遵循工业遗产社会价值的同时,通过对城市工业时

期的工业厂区、生产车间、工业设备以及其他住宅、医院、学校等附属功能场所建筑的保留参观，与原有生产生活功能及现代创意工坊、咖啡厅、电影院等新生活方式进行功能置换，提供公众城市旅游、研学旅游、出行考察场所，唤醒了工业所属地市民的社会情感和文化记忆。重新连接城市以往工业时期的市民团结，向到访的游客展现了城市工业时期的生产工作和生活方式，融合了公众和游客在工业文化下的人文共鸣与城市关怀。

（三）工业遗产旅游可以构建辽宁城市高质量文旅经济

工业遗产旅游创新在于打破传统遗产保护项目参观单一的旅游模式，集聚工业建筑、工业设备、工业景观和工业厂区及周边生态区域共同完成。辽宁工业遗产旅游应当结合"工业遗产＋创新文旅"综合路径，通过文化创意来提升旅游体验过程的情趣性，通过生态更新来提升场地环境的宜人性，进而把传统单向的产能经济演化成文旅服务的区域经济，构建成工业遗产旅游综合经济体，达成城市文化旅游和生态环境的可持续循环经济共识。

（四）工业遗产旅游可以增添辽宁城市高质量服务体验

当下 5G 引领的高速数字化时代，以多媒体、人工智能、AR 和 VR 技术等方式搭建的数字文化体验项目，延伸出工业遗产旅游模式的科技、文化、服务的综合性体验。同时城市服务空间大多依托于现代建筑之中，同质化问题凸显，而工业遗产旅游中所保留的工业遗产建筑及其价值格外引人注目。在城市工业类别与生产工艺的差异化下，单层大跨度整体空间延伸成城市青年众创空间，例如，景德镇陶溪川"邑空间"众创集市；多层环状布置建筑空间被置换成城市主题精品酒店；西安左右客酒店（西安老钢厂店），锯齿状包豪斯风格联排空间进化为城市文化艺术展厅；此外还有北京 798 艺术园区、郑州二砂厂文创园等。

三、工业遗产旅游对辽宁城市高质量发展的赋能路径

（一）辽宁工业遗产旅游的文化赋能

工业遗产是构成文化遗产的关键要素，对其文化赋能可以从以下两

个方面进行。其一，工业物质文化遗产（如工业建筑、构筑物、工业设备等）是辽宁建设工业遗产展馆的物质和文化基础，体现了那个时代的工业文化，也是社会进程联系当时工人情感的产物，再结合场景沉浸式体验、人工智能交互服务、生产工艺虚拟现实的情境再现等新科技手段，即成为工业遗产旅游主体部分。其二，工业非物质文化遗产（如生产技术、社区生活、企业章程等）是以物质文化遗产为基础，构建辽宁工业文化特色小镇的创新。以工业生产技术及工艺流程为主体脉络，将仍可以服务于当下的生产技术或制作工艺与现代审美艺术融合，实现大众由感官认知到亲身实践的过程，甚至可以借用老工艺完成现代工业产品。而辽宁工业文化特色小镇的整体场景塑造过程中，还原工业社区文化生活的真实性和工业文化故事的趣味性，增加小镇的人文内涵，尤其是对小镇的管理应借鉴工业企业章程来进行，可以最大化地使公众或游客置身于工业场景的遗产旅游当中。只有这样，才能完成物质文化与非物质文化的双驱动力，盘活辽宁城市工业遗产文化历史价值，使文化赋能让工业变成"活"着的传承。

（二）辽宁工业遗产旅游的精神赋能

工业遗产旅游最重要的特点是，在文化遗产的动态变化中传承出城市"工业精神"，以广泛动员民间力量进行现场制作和互动等方式来还原生活，使老工业遗产更加"人性化"，让公众更加贴近城市的记忆，使得工业遗产体验旅游根植于生活的底层[①]。艺术来源于生活，辽宁工业文化艺术同样是工业遗产内容中最贴近城市工业生活、工业精神的表达方式。其一，文化艺术与工业建筑。辽宁大量遗存下来的工业建筑具有正直高大、憨厚朴实等鲜明的文化精神形象，特别是建筑上的时代标语，是极具代表性的工业特征，也是传递工业精神艺术演绎和文化创意设计的重要来源。其二，文化艺术与工业景观。辽宁工业遗存的工业构件和厂区生态植物是城市工业群体共同的文化记忆，重新融入现代景观艺术审美的规划，使其成为公众和游客的休闲憩息场地，拉近城市与游客的亲密关系，

① 陈瑞杰：《工业遗产旅游的开发模式与建构路径研究》，《广西质量监督导报》2020年第9期。

成为城市工业精神传达的枢纽。其三，文化艺术和工业生活。工业精神是一代代工业匠人们对工作的热忱和生活点滴的汇聚，著作、绘画、舞蹈、话剧等艺术创作就是对工业社会生活的深度挖掘，成为工业遗产旅游中文化艺术表达的主旨，进而准确传递城市"工业精神"，引发辽宁城市公众和游客的情感共鸣。

（三）辽宁工业遗产旅游的教育赋能

工业文化遗产虽注重保护，但其对后世的教育意义是文化遗产保护的重要意义之一。例如，英国什罗普郡的铁桥峡谷是著名的工业革命遗址纪念地，由多个工业纪念地、主题博物馆以及近300处保护性工业建筑构成。它是在经历了20世纪上半叶工业衰退以后，通过广泛的修复与重建而形成的第一例工业遗产主题世界文化遗产。几乎保留和再现了18世纪英国工业革命时期的风貌，对其完整性和真实性的保护，让英国工业历史的研学对公众和游客赋予了身临其境的教育意义。在亚洲，日本札幌的"白色恋人巧克力工业游"，借助"巧克力工厂+主题公园"的工业遗产旅游模式，通过巧克力博物馆、"白色恋人"商铺、体验自制巧克力、观览工艺流程、"白色恋人"故事表演和各式怀旧玩具的收藏展示室，将石屋制果的工厂，这座既是日本最著名的甜品与巧克力工厂，同时又是北海道一个著名的主题公园的工厂汇聚成一本三产融合的教科书。我国台湾也是如此。这些融合工业遗产、时代精神和社会责任的立体模式，成为工业遗产旅游教育赋能的关键，最终可以创造出属于辽宁城市自己的工业遗产旅游品牌。

（四）辽宁工业遗产旅游的经济赋能

经济效益是旅游产业不可回避的话题，工业遗产旅游同样需要经济效益来维护行业的健康发展，甚至是将其作为工业遗产保护的资金进行循环利用。相对于工业遗产资源来讲，旅游服务综合体借助工业遗产旅游平台，将商店、餐厅、咖啡厅、写字楼等基础商业资源，和住宅、娱乐休闲、健体康养等基本生活诉求相融合，形成面向城市公众和游客的可持续经济体。在此层面诱使高档酒店行业、城市旅游产业、文化创意

产业、自驾游服务行业、高新科技产业等加入，打通辽宁工业遗产旅游产业生态链，满足城市居民、观光游客、回乡打工者的诉求，解决城市社区服务、公共基础建设和创业就业问题。旅游综合服务体的可持续经济赋能，将助力工业遗产旅游完成工业遗产再利用的经济价值，用城市文化精神和开放姿态，吸引地域之间青年群体实现自我价值的愿望，保证工业遗产旅游内在的年轻活力和生命力。在创意经济时代[①]，凝聚辽宁城市工业遗产建筑与人、工业遗产景观与人、工业遗产审美与人的三重关系，缔造辽宁工业遗产旅游地价值和人文关怀的服务设计一体化可持续经济综合旅游赋能路径。

参 考 文 献

[1] 王明友，李森焱，王莹莹.工业遗产旅游资源价值评价体系的构建及应用.经济与管理研究，2014（3）.
[2] 张金山，陈立平.工业遗产旅游与美丽中国建设.旅游学刊，2016（10）.
[3] 陈瑞杰.工业遗产旅游的开发模式与建构路径研究.广西质量监督导报，2020（9）.
[4] 张京城，刘利永，刘光宇.工业遗产的保护与利用——"创意经济时代"的视角.北京：北京大学出版社，2013.
[5] 范建华，秦会朵.文化产业与旅游产业深度融合发展的理论诠释与实践探索.山东大学学报（哲学社会科学版），2020（4）：72-81.
[6] 邵进.德国鲁尔区工业遗产开发启示.当代贵州，2019（22）：41.

作者简介：

刘威，男，1972年生，辽宁沈阳人。沈阳航空航天大学设计艺术学院副教授。主要研究方向为文旅融合发展与规划设计研究。

合作者简介：

冯满，男，1981年生，辽宁丹东人。沈阳航空航天大学设计艺术学院讲师。主要研究方向为设计评论与视觉文化研究；

芦博文，男，1991年生，黑龙江大庆人。韩国国民大学博士研究生。主要研究方向为工业遗产适应性再利用设计研究。

① 张京城、刘利永、刘光宇：《工业遗产的保护与利用——"创意经济时代"的视角》，北京大学出版社，2013。

辽宁工业遗产文化再生赋能文旅产业发展升级研究

冯 满

(沈阳航空航天大学设计艺术学院)

摘 要：工业遗产文化旅游既属于工业旅游，同时也是文化旅游中的遗产旅游，重要的是，与作为第三产业的一般性旅游相比，工业遗产文化旅游则在多个维度上高度依赖于作为第二产业的工业生产及其文化属性，比如，其中的建筑文化、技术文化、人本文化以及创新文化等。此课题开展研究的界定前提是，工业遗产文化旅游的性质是附属于工业遗产的文化旅游，因此研究的重点是工业遗产文化在文旅产业中的价值驱动与空间实践。工业遗产文化旅游的文化核心是工业精神的彰显与传播，而工业遗产文化旅游的价值体系则是实现工业文化与旅游产业间的良性循环，因此作为动能因素的工业遗产文化再生能力与途径的有效实现才是文化旅游产业发展升级的内在力量。本文通过对工业遗产文化旅游发展的历时性梳理和关键问题的共时性总结，结合辽宁工业遗产文化再生的历史及现实语境，在城市更新视阈下，深入讨论了辽宁工业遗产文化再生在赋能文化旅游产业发展升级过程中的设计策略，为辽宁工业形象的塑造、工业记忆的建构和工业精神的传导提供必要的理论支撑。总之，工业遗产文化旅游是工业文化的产业延伸，更是遗产文化的显性体现，因此从基础理论的学理层面深入研究其文化表征和逻辑范式，才是真正实现工业遗产和文化旅游间协调共享、生成自洽以及循环建构的实践进路。

关键词：工业遗产；文化再生；文旅产业；发展升级

[科研项目：本文为辽宁省哲学社会科学规划基金重点课题《辽宁工业遗产旅游赋能城市高质量发展路径研究》的研究成果（课题编号：L20AJY011）]

一、工业遗产文化旅游的历时性发展与共时性问题

工业遗产文化旅游最早产生于英国，随后在德国、美国等资深工业化国家得到广泛而深入的发展，它指的是在工业化向逆工业化转变过程中出现的一种从工业考古学和工业遗产保护发展起来的新型旅游形式。当下国外工业遗产文化旅游有许多成熟经验，其共性之处主要是突出工业文化底蕴，坚持多元化、差异化的开发工业遗产旅游资源，注重环境保护与可持续发展。德国工业文化旅游发展最为成功和著名的案例是鲁尔区工业遗产文化旅游项目。鲁尔区的成功经验在于，充分开发利用工业遗产、合理进行规划设计、采用多元化的发展模式，充分发挥工业遗产文化旅游对地方经济发展所起到的促进作用。据数据显示，工业遗产文化旅游作为资源型城市转型发展和新兴现代化工业文化旅游产业发展升级的创新形式，在欧美发达国家已有15%以上的大中型工业城市开展了工业遗产文化旅游项目。目前针对工业遗产文化旅游的共时性问题，国内外相关研究经验可归纳为：注重把解决社会问题放在工业遗产旅游项目开发的重要位置、注重工业遗迹景观再造的同时妥善处理好保护与重建的关系、注重工业遗产文化旅游产品主题鲜明特色突出的体验性特征，以及注重挖掘多元化、个性化、差异化的城市地域工业遗产文化精神共四个方面。

二、辽宁工业遗产文化再生的历史语境与理论建构

本研究课题在国家老工业城市工业遗产保护利用的指导思想下，基于以工业遗产文化再生激发新业态发展动能的视角，重新审视辽宁工业

遗产的保护与再利用价值。通过工业遗产文化资源价值体系的建立，完成辽宁工业遗产文化再生赋能文旅产业发展升级的要点提取，并以此来完善辽宁工业遗产合理有效的保护利用机制，以及获取辽宁工业遗产文化再生赋能文旅产业发展升级的新思路、新方法。

2020 年，国家发改委在《推动老工业城市工业遗产保护利用实施方案》中明确，"工业遗产是人类文化遗产的重要组成部分，坚持工业遗产保护利用作为推动老工业城市高质量发展的重要内容"，提出"工业文化要完善配套商业服务功能，发展以工业遗产为载体的体验式旅游、研学旅游、休闲旅游精品线路，形成生产、旅游、教育、休闲一体化的工业遗产文化旅游新模式"，集中体现了国家对老工业城市实现从"工业锈带"到"生活秀带"的转变决策和优越的政策条件。在全面振兴东北老工业基地、推动老工业城市工业遗产保护的背景下，聚焦辽宁工业遗产的历史、技术、社会、艺术和经济价值，融合文化旅游产业发展基础和地域工业文化区位优势，形成因地制宜、合理有效、门类齐全的工业遗产文化产业综合体系，为解决辽宁工业遗产保护与利用、地域文化再生赋能文化旅游产业发展升级提供新模式、新动能。其主要内容包括以下五个方面。

（一）工业遗产文化再生的内涵研究

主要明确工业遗产以及文化再生的基本概念，主要内容有工业遗产的概念界定与专业定义，尤其是工业遗产文化再生的各项要素，以及辽宁工业遗产的地域性文化特征、当代价值及其衍生模式等诸多理论性问题。

（二）工业遗产文化再生的价值思考

对工业遗产价值和评判标准的分析和整理是继承保护发展工业遗产的根本，是对辽宁工业遗产研究的合理价值依托，也是发展升级文旅产业的基本路径和依据。它具体包括对辽宁工业遗产分布和现状的调查研究、寻找融合发展文旅产业的理论逻辑和现实依据，以及工业遗产文化资源价值体系的构建等。

(三)工业遗产文化再生的先进经验

对国内外优秀工业遗产文旅产业案例中的保护模式、艺术与经济价值转换等进行深度剖析,可借鉴和总结英国、德国、日本等国家工业遗产文化再生经验,以及在城市发展和经济效益中的深刻体会,进而结合国内优秀案例进行总结,提炼出工业遗产文化旅游发展升级经验和一般性规律,进而助力工业遗产文化的再生。

(四)工业遗产文化再生的精神挖掘

工业文化记忆是工业遗产非物质类型中的独特部分,不仅是工业文化中工人生活的印证,还是工业遗产文化再生中重要的创意设计元素。应努力挖掘辽宁工业遗产中的文化记忆和精神价值,最终服务于文旅产业发展。

(五)工业遗产文化再生的赋能路径

工业遗产文化再生要借助工业遗产保护和利用实现工业遗产的经济价值,并延展到对城市青年创业就业的吸引,保证工业遗产的年轻活力和生命力,凝聚工业遗产的文化价值和人文关怀服务于辽宁文旅产业发展升级。

实现辽宁工业遗产文化再生有助于阐释《关于推进工业文化发展的指导意见》和《推动老工业城市工业遗产保护利用实施方案》,以及全面振兴东北老工业基地政策、明确深化辽宁省工业文化特色、完善辽宁工业遗产保护利用体系,对辽宁工业遗产文化信息、价值评价、记录建档和综合分析等方面进行补充,甚至可以弥补辽宁工业遗产文化旅游产业发展升级方面理论研究的空白,最终形成辽宁工业遗产文化旅游中历史文化和工业文化的"双遗"文化核心驱动力。总之,这些在决策咨询、学科建设和服务社会方面具有重要的理论价值。

三、辽宁工业遗产文化旅游的发展升级与空间实践

作为全国老工业基地,辽宁业已形成了独特且粗犷的工业文化和相关文化产业基础,但在工业遗产文化再生的方式方法上缺乏新意,均质

化现象严重。面对东北文化产业发展稳步提升的大好局面和全国城市经济"内循环"的大背景，辽宁工业遗产文化再生亟待需要侧重于艺术化、生活化以及服务化的人文创新设计的理念，并与文旅产业建设发展相互融合，提高大众对工业遗产的认知水平，由内而外地展现出辽宁工业文化的自信和历史自豪感。

由于辽宁地处我国东北地区，季节性变化对与工业遗产相关行业的发展产生较为显著的影响，对此在建筑更新设计环节要予以特殊关注，并提出和建立切实有效的设计方法体系，难度显而易见。再者，工业遗产保护与利用认识的不足，导致传统的更新设计模式缺少人文关怀，与工业遗产相关的工业景观、文化创意街区都严重缺乏沉浸式体验。应当通过此课题的研究建立起工业遗产文化资源价值评价体系，聚焦工业遗产社会、艺术和经济价值的挖掘，填补辽宁工业遗产文化创意元素和符号的缺失，融入游客体验机制，进而寻求文旅产业服务设计的各种经验性尝试，最终激活辽宁工业遗产文化旅游产业发展升级的内在动能。

在全面振兴东北老工业基地、推动工业遗产旅游和老工业城市工业遗产保护的背景下，聚焦辽宁工业遗产历史、技术、社会、艺术和经济价值，融合文化旅游良好的产业基础和辽宁地域文化区位优势，形成因地制宜、合理有效的辽宁工业遗产旅游服务综合体系路径，为辽宁工业遗产文化再生赋能，为辽宁工业遗产文化旅游产业发展升级提供强劲的动能。具体可以采取如下措施：

① 广泛开发经济振兴新业态，开发以"文化＋旅游"为代表的新发展业态。

② 努力创造经济振兴新动能，创造以"工业遗产文化"为代表的新发展动能。

③ 深度挖掘经济振兴新优势，挖掘以"地域文化转化"为代表的新发展优势。

④ 有效结合经济振兴新载体，结合以"高校设计专业"为代表的新发展载体。

⑤ 积极培育经济振兴新市场，培育以"文化旅游经济"为代表的新发展市场。

⑥ 开放拓展经济振兴新思路，拓展以"智慧文旅模式"为代表的新发展思路。

⑦ 巩固树立经济振兴新方向，树立以"创新社会发展"为引领的新发展方向。

⑧ 全面推进经济振兴新目标，推进以"辽宁经济振兴"为核心的新发展目标。

从工业遗产保护利用的角度来看，助力辽宁工业遗产保护工作更加完善、总结辽宁工业遗产发展问题更符合实际、解决方法更具现代科技感，对文化旅游产业发展升级极为重要。

从城市居民生活体验的角度来看，工业遗产更新对于工业建筑、工业景观、工人生活的溯源、重构与创新表达，以及更好地实现人文关怀服务设计和增加市民幸福生活体验极为重要。

从城市经济创新发展的角度来看，工业遗产文化再生研究丰富了辽宁工业遗产的发展方向，对于建构城市工业遗产融合文化的发展模式以及促进辽宁城市的高质量发展极为重要。

课题研究的创新之处在于以下两个方面：

首先，在直面文旅产业发展现实困境的前提下，跨专业视角寻求破解问题的有效路径。根据辽宁工业遗产文化的留存现实，综合文艺理论、设计艺术、经济学等多领域学科，直面解决辽宁工业遗产保护和发展的痛点、难点，综合研判辽宁工业遗产文化再生赋能文旅产业发展升级路径的可能性及多样性。

其次，从美学哲学以及设计学的角度挖掘构建和重塑辽宁工业文化遗产的灵魂内核。借助于建筑设计、美学、景观规划、文艺理论等工业遗产文化设计的表现形式，构建辽宁工业遗产的文化符号和创意元素数据库，努力实现"工业遗产＋创新发展"的城市工业遗产文化旅游产业的高质量发展目标。

总之，将产业发展、创新驱动、文化繁荣三者相融合，是新形势下辽宁社会经济发展的重要任务和方向。本文的研究方向和目标意义就在于此。

四、辽宁工业遗产文化再生的理论贡献与实践价值

辽宁工业遗产文化再生将有助于融合《全国工业旅游发展纲要征求意见稿（2016—2025 年）》，聚焦辽宁老工业基地工业文化旅游经济建设，通过"工业遗产＋创新文旅"综合路径研究，使辽宁工业遗产旅游把标准机械的现代工业生产流程提升为富有情趣的旅游体验过程，把封闭的工业区变成开放宜人的旅游区，把无声的企业博物馆变成企业精神流动宣传栏。对工业遗产旅游发展的重大意义和崭新方向必须进行充分的认识和准确的把握，促使工业遗产旅游发展更平衡、更充分，以更好地满足人民群众的生活需要，落实辽宁工业遗产文旅产业从"工业锈带"到"生活秀带"的蜕变，激活辽宁工业遗产文旅产业新板块。总之，此举将切实有效地赋能辽宁工业遗产文旅产业发展升级，具有巨大的理论意义和实践价值。具体来说，可以有效解决辽宁工业遗产文旅产业发展升级中亟待解决的问题。

（一）工业遗产保护再利用方式的单一

辽宁工业遗产方面的保护多数以封存保护、博物馆、单体文创园等单一模式出现，极度缺乏针对性的工业遗产艺术价值和服务设计的旅游综合体路径的创新。解决好此类问题将有助于重拾辽宁工业城市标签、强化辽宁工业城市名片，自下而上地增强辽宁工业自信心、自豪感。

（二）工业遗产文化旅游发展动能不足

寻找到适合工业遗产文化旅游的开发模式、开发策略，赋能辽宁工业遗产文化再生的经济转型。长期以来，受到传统思想、经济滞后等方面的限制，文旅产业开发中缺乏整合规划，导致省内工业遗产文化旅游产业发展处于无序状态，急需聚焦工业特色，融合工业文化，赋能创新路径，积蓄发展动能。

（三）工业遗产文化旅游大众认知误区

对工业遗产文化旅游发展认识不足，工业遗产旅游产品结构单一，特色不明显。大部分工业遗产文化旅游活动只是简单地参观工厂，游客参与的要求没有得到满足，没有体现出"游"的文化，极度缺乏工业遗产旅游文化艺术性、生活化、创意性的合理开发和推广，此外还缺乏工业遗产旅游针对性服务设计。

（四）工业遗产文化旅游群众参与度低

2019年，在辽宁省政协"推动文化和旅游融合发展"月度协商座谈会上，省政协常委、鞍山市政协副主席刘文彦指出："2016年，全国工业旅游示范点增至345家，而我省仅有21家，占比下降到6%，与工业旅游开展较好的省份差距加大。"这充分说明了辽宁在工业遗产文化旅游方面群众参与度普遍偏低的现实困境。

五、结　语

国务院总理李克强曾多次提出："催生新的动能，实现发展升级。"与西方国家相比，我国的工业遗产文化旅游发展目前尚处于启蒙阶段，但此前我国已经形成了完整的工业体系，有262个资源型城市、45个国家级高新技术开发区和219家国家级经济技术开发区，可以说工业遗产文化旅游发展空间极为广阔、潜力十分巨大。在《全国工业旅游发展纲要征求意见稿（2016—2025年）》中，强调以工业文化遗产保护为基础，积极推动工业与旅游融合发展，形成主题鲜明、形式多样、内涵丰富、产业完备、功能齐全的工业旅游文化产品体系。2020年，国家发改委发布的《推动老工业城市工业遗产保护利用实施方案》明确指出，"工业文化要完善配套商业服务功能，发展以工业遗产为载体的体验式旅游、研学旅游、休闲旅游精品线路，形成生产、旅游、教育、休闲一体化的工业遗产文化旅游新模式"，集中体现了国家对老工业城市实现从"工业锈带"到"生活秀带"进行转变的决策部署和政策支持。曾经创造了新中

国工业 100 个"第一"的辽宁，拥有众多具有丰富历史、科技、艺术和经济价值的工业遗产文化存量，配合国家政策的鼓励、支持和引导，加之国内外优秀案例的经验借鉴与启示，已然成为辽宁工业遗产文化旅游产业发展升级的宝贵资源和坚实基础。

作者简介：

冯满，男，汉族，1981 年生，辽宁丹东人，毕业于鲁迅美术学院，文学硕士学位。辽宁省文艺评论家协会会员，辽宁省美术家协会会员。

新时代辽宁文化形象塑造与传播研究

钟　戈

（辽宁科技大学图书馆）

摘　要：本文分析了辽宁文化发展现状和存在的问题，创新性地提出了新时代下辽宁文化形象塑造与传播策略模式，并分别从实施文化治理、振兴文化产业和发展文化民生这三个方面详细阐述了具体内容。

关键词：新时代；辽宁；文化形象；文化建设；图书馆

一、辽宁文化发展的现状及问题

（一）现状

辽河流域是中国民族灿烂文化的发祥地之一，辽宁省也是名副其实的文化大省。改革开放以来，辽宁地区的经济和社会发展取得了辉煌成就，近年来，面对经济形势的严峻挑战，辽宁省政府抓住机遇，迎难而上，大力发展文化产业。初步实现了"以政策助发展，推进文化产业的改造升级；以项目带发展，打造一批重点文化产业项目；以品牌促发展，带动一批重大文化产业项目的落实；以特色求发展，形成门类齐全、结构合理、竞争力明显的文化产业发展新格局"的战略目标。红山文化、三燕文化、辽金文化、清前文化异彩纷呈，工业文化、英模文化、民间文化独具特色，悠远而厚重的辽宁文化不断聚集关注的目光，辽宁的文化产业正成为推动辽宁经济发展的重要驱动力。文化产业发展迅速，得益于政策和资金扶持，早前省政府已经出台了《辽宁省加快发展文化产业的若干优惠政

策》等一系列措施,近几年又相继发布了《辽宁省文化产业振兴规划纲要》和《关于促进文化产业发展的若干政策规定》等文件,积极推进具有辽宁特色的文化产业发展。辽宁省已经把发展文化产业作为振兴东北老工业基地的一大举措,主要领导亲自挂帅,文化产业呈现良好的发展态势。可以看出,文化产业发展取得的成绩是有目共睹的,但我们应该保持清醒的头脑,要认识到文化产业的发展是否是塑造和传播文化形象的全部?下面笔者结合实际,谈几点问题。

(二)存在的问题

① 作为一项在全省范围内开展的系统工程,文化教育机构发挥着重要作用,但其他行业和部门重视程度还不够,如何调动全社会力量并形成合力,是亟待解决的问题。

② 各市在文明检查过程中能够齐心协力,保持文化形象,但往往检查过后会出现放松情绪,有些老问题又重新暴露出来,体现在部分市民的文化意识不强,"公共审美观"和"公共空间文化"等还需提高,如何巩固已经取得的成果,将是一个需要长期关注的问题。

③ 现代公共文化服务体系还需要进一步完善,要突出其时代性、创新性和开放性。

④ 文化产业的开发深度还不够,比如,我省历史文化资源丰富,但利用率不足。如何深入挖掘文化产业内涵并进行开发和利用?是需要解决的问题,此外,不同文化之间的融合还不够,文化产业科技含量不高,具有独创和特色的品牌产品很少。

二、新时代辽宁文化形象的塑造和传播策略

借鉴国内外成功经验并结合辽宁地区实际,笔者认为,新时代辽宁文化形象的塑造和传播需从实施文化治理、振兴文化产业和发展文化民生三个方面着手,见图1。

图1　辽宁文化形象的塑造和传播模式

（一）实施文化治理

文化治理是国家治理体系的重要组成部分，文化治理观念体现了未来城市的整体发展观。其主体是政府发挥主导作用，社会参与共治，可以分为三个阶段。

1. 制度治理

制度治理是文化治理的第一阶段，也是初级阶段，正所谓"没有规矩、不成方圆"，合理的规章制度可以为市民的行为指明方向。应该结合各市的成功经验，制定《城市文明市民行为规范》，可以按行业分类制定，必要时深入各行业内部，听取多方意见，使规范内容翔实，覆盖面广。此外，要格外重视公共场所行为规范的制定，包括公共出行、公共空间等。

2. 行为治理

行为治理是文化治理的第二阶段，即对不文明行为依照相关制度进行治理，设置奖惩制度，严格执行。该阶段主要是发现问题、解决问题，

属于过渡阶段。

3. 意识治理

意识治理是文化治理第三阶段即最终阶段。其本质是实现文化自觉，是一种内在的精神力量，是推动文化繁荣发展的思想基础，是新时代城市发展的灵魂，是文化治理的最终目标，也是最难实现的。首先，城市领导者要转变思想，认识到意识治理和文化自觉的重要性。其次，加大文化宣传推广力度，注重思想引导，让推广活动走进单位、走进校园、走进社区、走进乡村，走进百姓心里。比如，可以在群众比较集中的各大公园、广场、各大中小学、各居住小区等开展宣讲活动，让百姓树立"公共文化观"，最终能够从根本上认识到城市不仅仅要创造财富，还要为人们提供和谐共处的文化环境，使不文明行为无处藏身，当然，这个过程不是一蹴而就的，需要长期坚持下去。

（二）振兴文化产业

文化产业在塑造和传播文化形象中处于核心地位，是文化建设水平的标志。作为东三省的风向标和"共和国长子"，辽宁省文化资源较为丰厚，拥有历史文化、工业文化、民俗民间文化等，并形成了一定的产业规模，但有些方面还需要进一步完善，下面分别从文化整合、文化交流和文化市场三方面进行阐述。

1. 文化整合

（1）纵向整合

纵向整合是指单一文化产业内部的吸收、合并等，是文化整合的第一步。在这一点上，我省已经取得了一些成绩，比如，打造了以沈阳故宫、玉佛苑、望儿山和医巫闾山等为代表的历史旅游文化；以星海广场、金石滩、千山、红海滩和棋盘山风景区等为代表的生态旅游文化；以大连铭湖温泉、汤岗子温泉和营口虹溪谷温泉等为代表的温泉文化；还有以岫岩玉雕、丹东朝鲜族花甲礼、鞍山评书和锦州满族刺绣等为代表的非遗文化等。但还存在一些问题，各城市独具特色的文化开发深度和宣传力度还不够，比如，朝阳市代表新石器时代文化的牛河梁红山文化和东晋十六国时期的三燕文化，作为钢都鞍山的冶铁文化，还有很多辽金

和明清文化分布在其他城市。这些都是有深远历史意义的文化资源，但是很多资源的开发整合还不够，有些本地人对当地文化历史的由来和发展都不完全了解，可以在火车站、重要景区和中心广场等人员聚焦地修建标志性雕塑，还可以将具有当地代表性的史实整理成书或宣传册等出版物向群众和游客发放，开展文化普及活动的同时，还可以起到宣传推广辽宁文化的作用。

（2）横向整合

横向整合是指不同文化之间的交汇、融合等，是文化整合的第二步，这也是需要加强的方面。如前所述，辽宁文化在纵向整合上做的比较不错，提到辽宁，人们首先想到的就是东北老工业基地、鞍钢等工业文化元素和一些知名景点，对于其他文化知之甚少，其实辽宁除了重工业发达，是生产制造大省之外，还有着传承千年的丰富文化遗产，但由于经济和交通等原因，除了沈阳和大连有些知名度外，其他城市很少出现在人们视线中，以至于大量资源并没有得到良好的宣传而被埋没，比如，辽宁省仅有的两座国家级历史文化名城中除了沈阳，另一座是辽阳，虽然历史上辽阳可谓大名鼎鼎，是东北地区的政治、经济和文化中心，素有"一座辽阳城，半部东北史"的说法，但现在也只能算是三四线城市，虽然至今仍保存着白塔、东京城、东京陵、江官屯窑址等众多文物古迹，但知名度还是有限。除了这两座国家级历史文化名城，还有6个省级历史文化名城，分别是大连市、抚顺市、朝阳市、兴城市、北镇市、桓仁满族自治县。

笔者认为，以旅游为纽带，通过文化的横向整合，能够最大限度地扩大文化的知名度和影响力，各城市可以将旅游文化与本地的特色文化结合起来，探索行之有效的模式，具体可以有：在不破坏自然环境的条件下，在知名景区修建一些代表当地文化的标志性建筑；邀请非遗传承人现场演示和讲解文化的由来；设置LED大屏幕或通过语音等形式，收看或收听各种文化宣传片，让中外游客全方位了解辽宁、宣传辽宁。此外，对于当地有特色小吃的城市，可以修建特色的美食街，并且和当地历史结合，让大家在品尝美食的同时了解本地文化。总之，通过横向整合可以使文化增值，并不断创造出属于自己的"辽宁品牌"文化，这也是文

化创新的具体体现。

（3）跨领域整合

跨领域整合是指文化与非文化领域之间的融合，是文化整合的第三步。这是最具价值的但整合难度也最大。近些年，被研究最多的就是文化与科技融合，二者融合会创造出高附加值产品，是文化产业发展的必由之路。可以将文化与 AR 和 VR 技术结合，分别在线上和线下建立文化数字体验区，游客只要通过使用智能手机扫描二维码，就可以将自己感兴趣的文化场景通过 AR 技术"带回家"，听评书、看二人转等都可以通过现代高科技手段一键实现。此外，AI 和 3D 打印等高科技也将逐渐或正在应用到文化领域中来。

2. 文化交流

文化交流是文化发展的内在要求，一个封闭的文化系统必然走向衰落以至灭亡，只有实行开放，才能从不同地域、不同国家的文化中汲取营养，才能永葆青春，具有活力，否则就会变成"死文化"。首先，可以根据地理位置以周边大城市为中心加强各城市之间的文化交流，不断拓展都市圈发展纵深，比如，可以将沈阳、大连和鞍山等城市作为交流中心，辐射范围扩大到相邻地区，依照此模式不断叠加，不断扩大文化交流范围，才能促进各地文化互惠互融，高质量推动辽宁文化一体化发展；其次，辽宁的文化人和文化相关机构应该本着"友好合作、优势互补、资源共享、客源互动、相互支持、共赢发展"的原则走出辽宁，甚至走向世界，最大范围宣传推广辽宁文化形象；最后，要不断探索文化交流的有效模式，可以采取联合创作文艺作品、联合开展演出合作等方式，加强非遗、文创、老店等文旅新业态交流合作，支持开展全域旅游示范区创建工作，通过打造优质文化交流区域形象品牌，来达到"走出去"与"请进来"相结合，实现全方位文化交流，只有这样，文化才能有强大的生命力，从而长盛不衰。

3. 文化市场

文化市场环境不仅影响城市政治、经济等各方面，还与广大市民的精神文化生活息息相关，是塑造和传播文化形象的关键。省和市级文化广电新闻出版局在保障文化市场环境中起到核心作用，具体可以从以下

几个方面开展工作。

(1) 治理文化娱乐场所

定期对各 KTV、洗浴和网吧等营业场所开展专项整治工作，对经营不规范、存在各种隐患的单位要随时抽查，不合格的要严肃惩处，可以结合一些评奖活动积极引导经营者加强行业自律。比如，评选"文化市场守法诚信经营示范单位"并颁发奖牌，这样可以起到示范作用，引导整个行业文明健康发展。

(2) 严厉打击各类盗版书刊、音像制品和电子出版物

开展音像市场治理整顿"复查"专项行动，以及开展整治印刷复制源头、清理学校盗版教材与教辅等一系列专项行动，尤其是开展中小学校园周边文化环境整治行动，为学生营造良好的学习环境。

(3) 网络文化环境治理

当前，日益普及的互联网已成为文化发展的重要平台，网络文化发展促进了文化的繁荣，但也带来一些不容忽视的问题：调侃或歪曲历史、铺天盖地的虚假广告、恶意散布负能量信息，带来极坏的社会影响，必须抓紧治理。首先，要把治理网络文化环境当成一项政治任务来抓。文化，对人的心灵起到潜移默化的作用，网络文化也不例外，引导不好，其社会危害极大，因此，净化网络文化环境意义重大，要立法进行专项治理。这样可以做到有法可依，能够起到震慑作用。其次，由于网络文化的开放性，注定了其治理方式"宜疏不宜堵"，在保持网络文化创造力的同时将其导入正确发展轨道上，要不断探索科学有效的治理理念和引导方式，这不仅是辽宁，而是全国乃至全球都面临的问题。

(4) 加大对演出市场的监管

对于营业性演出团体、歌舞游艺娱乐场所实行严格准入审批程序，文化市场综合行政执法队要深入各演出场所，严格执法，采取官方与非官方相结合的方式，充分发挥群众和媒体的监督作用，逐步规范演出市场秩序，让百姓真正观赏到健康、有益的文艺节目。总之，规范文化市场运营要有久久为功的韧劲，出现的问题解决好了，还要防止死灰复燃，只有这样才能保证文化市场风清气正。

（三）发展文化民生

1. 完善现代公共文化服务体系

完善现代公共文化服务体系是塑造文化形象的重要环节，其中"现代"二字给公共文化服务工作提出了更高的要求和更新的思路，必须体现出创新性。

（1）制度创新

现代公共文化服务体系建设需要充分发挥各级文化机构的作用，其中图书馆的一些好的做法值得借鉴。在制度创新实践中，以杭州、嘉兴等地为代表的浙江省公共图书馆服务体系建设模式是比较典型的案例。杭州图书馆实行完全免费开放模式，在国内大型公共图书馆中率先推出取消借书证、取消押金等举措，市民可凭市民卡、二代身份证自助借还，新馆将90%的面积用于接待读者，是国内外开放比例之最，增设低幼部，创建国际一流水准的"音乐图书馆"；嘉兴图书馆探索"城乡一体化"服务体系模式，形成了"中心馆—总分馆""图书馆联盟""社会资源整合"三重服务体系，有效解决了包括农村在内的居民读书难的问题，这些举措都堪称制度创新典范，值得借鉴。辽宁也可以在各级图书馆逐步实行免费开放制度，与有关部门和高校联合推出市民卡，实现全市范围内图书大流通模式，增设不同类型分馆，使分馆覆盖市区及农村。同时，该制度模式还可以推广到博物馆、科技馆等其他文化服务机构。当然，这些举措必须得到市政府和社会各界的支持，要循序渐进，不能急功近利。

（2）人才创新

人才是创新的根本，文化的飞快发展离不开人才的聚集，目前，我省多数公共文化设施的人员编制仍为20世纪定编，尤其是在广大基层，已不能满足当前文化服务开展的要求。此外，工作人员还存在着不同程度的"年龄偏大""在编不在岗"和"专干不专"等情况，要不断引进各专业人才，完善住房保障机制；做好家属和子女的生活和工作安排；设置奖励制度；增加工资待遇，让他们找到归属感，扎根于辽宁公共文化服务基层。

（3）服务创新

完善公共文化服务体系最终要落实到服务上，随着物质条件的改善，人民群众的文化需求呈现出多层次和多样化特点，传统的服务形式和内

容已经不能满足需求。近几年，为了适应时代发展，我省一些文化休闲服务单位，如图书馆和体育场馆等陆续开通了微信公众平台，发布通知和推送信息等。但整体来看，数字化和网络化还处于起步阶段，还主要依靠图书馆、文化馆的空间和人员服务，与固定设施服务、流动服务有机结合的数字文化服务尚不完善，整体来看服务水平和层次还不高；政府主导、社会参与的现代化公共文化服务平台还未建立，与群众文化需求缺乏有效对接；文化设施不足且利用率不够。应该继续推进各文化单位的数字化、网络化进程，并逐渐向智能化发展；加大投入，建造现代化公共文化设施；打造公众服务平台，听取社会各界的意见和建议；充分利用文化馆、科技馆和青少年宫等公共文化场所开展活动，创新活动和服务形式。

2. 持续开展全民阅读活动

全民阅读有利于提升文化自信和全民族文化水平，是塑造和传播文化形象的重要途径。作为一项惠及民生的活动，我省很多城市开展得比较早，鞍山地区从2003年起就已经开展了全民阅读活动，并且获得了"全国全民阅读先进单位"和"全国全民阅读示范基地"称号，取得了不错的成绩；沈阳"首届全民读书月"活动也在2009年就已经启动；作为在全省范围内开展全民阅读活动标志的"辽宁省首届全民读书节"于2012年4月23日正式开幕，至今已举办了11届。可以看出，我省全民阅读活动取得了一定成效，但还存在一些不足有待改进，下面结合实际做如下分析。

（1）健全组织机构

作为一项在全社会范围内开展的系统性工程，图书馆等文化机构发挥了很大作用，但其他部门、企事业单位的重视程度还不够，应该让政府牵头，必要时成立专门的机构，组织协调各单位做好阅读推广活动。

（2）培养高层次"阅读推广人"

"阅读推广人"是一个新的社会身份，它不限制职业，只要是从事阅读推广工作就是"阅读推广人"，好的"阅读推广人"不仅要爱阅读、懂阅读，还要具备良好的社交、策划、宣传等综合能力。可以直接聘请当地文化名人，或从高校培养和选拔优秀人才作为后备，也可以将这些后备人才送到上海、深圳这些阅读推广工作开展得比较好的地区学习深造。

（3）完善评价和反馈机制

启动全民阅读活动至今，全省各地已经举办了丰富多彩的活动，比如，2003年以来，鞍山市图书馆每年开展活动百余次，参与活动的人数达10余万人次。开展的活动确实不少，但是效果如何呢？有什么地方需要改进吗？有效的评价和反馈机制还比较缺乏，这也是被忽略的问题。国内在这方面的研究和实践比较少，可以参考一下国外好的做法，其中最具有影响力的两个阅读评价研究分别是PIRLS和PISA，其共同点都是针对固定年龄段，定期进行阅读能力评价。各市可以效仿此做法，分类制定评价标准，这个划分可以比国外做得更细一些，比如，中小学可以按年级划分，大学可以作为一个整体，各单位可以按10年为一个年龄段划分，最后退休人员可以按20年为一个年龄段划分，这样基本覆盖了社会各年龄阶层，各年龄段的评价和反馈内容也要有区别，具体可以参考一下国外并结合国内实际，可以从阅读素养、阅读环境、阅读资源、服务宣传等方面制定。

3. 振兴乡村文化

辽宁作为东北黑土地的一部分，有着悠久的农耕文化，境内共有辽河、浑河、太子河等多条大型河流，四季分明，土壤肥沃适合粮食和水果等作物生长。根据《辽宁统计年鉴2021》最新公布的数据显示，截至2020年年末，全省共有201个乡，其中葫芦岛有55个，数量超过全省1/4。共有640个镇，其中朝阳有82个，数量最多，本溪有18个，数量最少。此外，辽宁还是少数民族人口较多的省份之一，包括6个满族自治县、2个蒙古族自治县，省内居住有满族、蒙古族、回族等51个少数民族，少数民族人口为670万人，占全省总人口的16.02%，乡村和民族文化资源都非常丰富。应该在全省范围，尤其是在乡村文化资源特别丰富的地区，加速推进乡村文化振兴战略，具体可以从以下几个方面着手：①加大政策扶持力度，要注重抓落实，切忌空喊口号；②加强文化宣传教育工作，送文化下乡，定期开办农村文化大讲堂，提升农民的思想道德素质和科学文化素质等；③完善乡村公共文化服务体系，具体包括推进镇综合文化站及村综合文化服务中心建设；④推动图书馆、科技馆和文化馆在乡村建设分馆；⑤培养乡村文化专业人才，并出台相应政策使他们扎根于乡村；⑥制定切实有效的评价体系和反馈机制，不断调整策略，使乡村

文化振兴战略健康有序发展。

三、结　语

新时代文化形象的塑造和传播是文化建设的核心，也是文化强国的重要举措，应该作为全省上下的长期工作目标。同时，要认识到它不是政绩工程，一定要真抓实干，并结合国内外实践经验，不断探索适合我省文化建设发展的新途径。

作者简介：

钟戈，男，汉族，1979年生，辽宁鞍山人，副研究馆员，硕士研究生，毕业于东北大学，现从事图书馆学、文化相关领域研究。合作出版著作2部（撰写字数20.3万字），主持市级课题6项，公开发表论文10篇。获2019年中国图书馆征文一等奖，2020年中国图书馆征文二等奖、三等奖，2020年中国冶金教育学会图书馆研究分会优秀成果二等奖，教育部2019年全国高校信息文化与素养教育征文二等奖，省级图书馆学会论文征文一等奖1篇、二等奖2篇、三等奖1篇，东三省征文三等奖1篇。2009年获校级教改项目三等奖；2015年获校级实验教改项目一等奖1项，三等奖1项。承担2022年中国冶金教育学会基金项目；2017年辽宁省自然科学基金项目1项；2017年辽宁省教育厅项目1项；2016年辽宁省自然科学基金项目2项；2016年辽宁省教育厅项目2项；2015年辽宁省社会科学规划基金项目2项；2015年辽宁省教育科学"十二五"规划立项课题1项；2013年鞍山市哲学社会科学研究重点课题1项。

乡村振兴背景下美术产业赋能辽宁乡村文化产业建设探究

高翔[1] 张楚[2]

(1鲁迅美术学院建筑艺术设计学院；2大连工业大学艺术与信息工程学院)

摘 要：美术产业内容丰富、涵盖面广，是文化产业的重要构成部分，是助力辽宁省乡村振兴事业的重要力量。在乡村振兴的背景下，国家文化和旅游部等部门印发了《关于推动文化产业赋能乡村振兴的意见》，鼓励文化产业在乡村发展，赋能乡村振兴。在应用造型艺术领域，艺术设计赋能产业振兴，把技艺转化为经济。发挥美术教育的美育功能，加强美术推动乡村发展的教育和乡村美学理念的推广，加强美术教育和人才培养，挖掘具有地域特色的美术专业人才，将更丰富的美术元素应用到乡村规划建设。探索发展美术产业，发挥学科优势，带动产业的结构变化，助力乡村振兴事业走向新升跃。

关键词：美术产业；乡村振兴；文化产业建设

一、文化产业赋能乡村振兴政策分析

党的十九大提出实施乡村振兴战略以来，党中央和各级政府高度重视"三农"工作。按照"产业兴旺、生态宜居、乡风文明、治理有效、生活富裕"的总要求，全面推进乡村振兴建设。2022年4月，文化和旅游部等六部门印发《关于推动文化产业赋能乡村振兴的意见》(以下简称

《意见》),按照"文化引领、产业带动"的原则,充分发挥文化赋能作用,推动文化产业人才、资金、项目、消费下乡,促进创意、设计、音乐、美术、动漫、科技等融入乡村经济社会发展,挖掘提升乡村人文价值,增强乡村审美韵味,丰富农民精神文化生活,促进人的全面发展。目标设定到2025年,文化产业赋能乡村振兴的有效机制基本建立,形成以增加文化产业赋能为任务的机制体制,从人才培养、乡镇企业、机构的建设、相关产业项目的推广等,实现文化产业赋能乡村振兴建设。

根据《意见》内容来看,美术类产业主要从三个领域发挥文化产业引领带动作用,提升乡村地区美术产业专业化水平。一是从造型艺术领域发掘和培养农民画师、雕塑师、手工艺等人才,提升乡村文化创作水平。二是艺术设计赋能产业振兴,鼓励非物质文化遗产传承者、设计师、艺术家等带动农民结合实际开展手工艺创作生产,推动纺染织绣、金属锻造、传统建筑营造等传统工艺实现创造性转化和创新性发展,把技艺转化为经济。三是发挥美术教育的美育功能,加强美术推动乡村发展的教育和乡村美学理念的推广,加强美术教育和人才培养,挖掘具有地域特色的美术专业人才,将更丰富的美术元素应用到乡村规划建设;将更多有志于用美术服务于乡村振兴的人才引流到乡村,促进地域经济发展。

辽宁省近年也提出了在打赢脱贫攻坚战的前提下,设定了在21世纪中叶实现农业强、农村美、农民富的全面实目标,全面建成农业农村现代化强省。根据相关文件,2020年脱贫攻坚目标任务完成后,设立5年过渡期,既与"十四五"规划相衔接,也与《意见》所确定的时间相吻合。由此可见,未来3~5年时间是辽宁乡村文化产业崛起的黄金时段。

二、辽宁省美术产业赋能乡村文化建设的主要内容

(一)造型类方向产业赋能

造型艺术产业赋能在新一轮的乡村振兴的过程中,发挥着促进党的方针政策宣传和乡村文化传播的重要功能。自2019年起,教育部大力推动"美育浸润行动计划"的实施,美术类院校、高校美术类专业院系纷纷加入行动中,将人才、技术、艺术带到了乡村,通过美术创作宣传社

会主义核心价值观，美化乡村环境，提升乡村文化氛围，展示社会主义新农村新面貌。通过资源的流入，强化乡村基础建设，带动乡镇企业发展，提升文化氛围，同时带动当地有美术功底的村民和有志于投入文创产业的企业创造更多价值，吸引更多的旅游观光者和投资者。

在新一轮的乡村振兴结对帮扶中，一方面，美术类院校和高校美术类院系结合"美育浸润行动"，形成常态化的帮扶，将大量资源向美术赋能方面倾斜。另一方面，应"变输血为造血"，结合当地文化特色，充分发挥美术特长优势，打造"艺术村庄"、高校驻地美术基地、美术工作室、民俗博物馆、体验馆等旅游景观，达到创造经济效益的目的。

据相关统计，辽宁省各类博物馆、美术馆有200多家，绝大多数都建立在城市中，分布不均衡，且规模相对较大。目前还缺乏在县、乡镇、村建设的中小型的博物馆、美术馆。中小型展馆占地面积少，运营维护成本低，更适合农村。在功能方面，既能实现乡村民俗文化展示功能，又能作为吸引画家家、绘画爱好者、游客的基地，实现"乡村美术驿站"的功能。在建立美术驿站的基础上，鼓励艺术家、画家到乡村举办各类艺术展览、艺术沙龙活动、实践创作活动等，让乡村民间画家、艺术经营公司、企业入驻美术驿站，促进文化的产业化发展，增加乡村文化产业的创收。此外，还可以通过美术包装推广当地农副产品，形成独特的品牌效益。

（二）设计类方向产业赋能

艺术设计的特点是具有观赏性，优势在于时效上的永久性，一个成功品牌离不开优秀的艺术设计包装，如中华牌香烟、茅台酒、椰树牌椰汁等都是具有高识别度设计的品牌。

在环境设计方面，借助艺术设计资源，对乡村进行规划，打造一批省内专业的写生基地、民俗展馆、文化小镇等，提升乡村文化氛围，展示地域文化，赓续历史文脉，吸引美术类学生考察和文旅爱好者观光体验。

在红色景点建设方面，结合史实，深入挖掘当地革命光荣事迹，以乡镇、村党支部为依托，打造具有文化特色的党建活动阵地。

在包装设计方面，艺术设计对乡村文化产业最直接的赋能体现在农

产品的包装设计上，进行美学形象的深加工处理，提升农产品外观的美感，为农产品的宣传推广增加价值。以鲁迅美术学院为例，该校视觉传达设计学院、中英数字媒体（数字媒体）艺术学院已经为辽宁省内困难乡村和结对帮扶地区提供了大量的品牌形象设计和包装设计。

视觉传达设计学院为朝阳地区刘杖子村、西五家子乡小米产业进行了"讯谷坊"和"青山稷"的品牌包装设计，与"鲁美便民加工厂"实现了联动，促进小米产业的品牌化建设，推动了乡镇企业的发展。视觉传达设计学院还与铁岭西丰县政府达成合作意向，为当地鹿产品做整体的宣传策划、包装，另外还以西丰梅花鹿为主题拟进行文创产品开发，进一步发掘当地的旅游文化潜力和产品知名度，助力产业发展，拉动地方经济。中英数字媒体（数字媒体）艺术学院组织专家小组，实施了"乡村品牌再造工程"，进行了"十乡村设计扶贫助农项目"，目前已经帮助阜新、朝阳、丹东等地乡村塑造地域性品牌。最典型的案例就是对丹东杨木川镇的蓝莓产业进行整体的品牌开发和形象包装设计。设计中充分考虑了当地的自然资源和文化特征，参考了杨木川本地特有的白鹭自然保护区形象，与蓝莓产品因地制宜的结合，塑造了"鹭乡蓝莓"品牌，做到了"一产品一方案"，目前该蓝莓产品已经成熟，在省内各大城市销路良好。

在手工业赋能方面，鲁迅美术学院驻朝阳刘杖子村工作队在县扶贫办的支持下创办扶贫工厂，进行藤编工艺产品加工，产品对外出口，解决一部分乡村剩余劳动力的就业问题；朝阳市谢杖子村选派干部结合当地人文特色，通过引进"盛京满绣"项目，将村活动室改造成车间，设置独立工位，工人学成后月收入可达 2 000~3 000 元，增加村民收入，解决了当地部分妇女就业问题。

（三）美术教育产业赋能

在"五育并举"和"三全育人"的教育导向下，美术教育日渐成为一种普及至全年龄段的教育学科。美术类艺考生每年在辽宁省高校招生考试中占比达 5%~8% 左右。根据辽宁省招生考试之窗相关数据显示，2021 年，辽宁省美术类联考人数为 8 872 人，2020 年为 12 136 人，2019

年为11 517人，近3年，辽宁省美术类考生平均达10 000人以上。从产业赋能的角度来看，每年10 000人以上的大军，作为一个庞大的隐形消费群体，如果将美术教育相关培养阶段引入乡村经济发展中，则势必成为增加乡村美术产业赋能的重要渠道。

制造一个属于美术教育写生的经济"内循环"，发挥"乡村美术驿站"的载体功能。在美术教育课程中，到乡村写生体验自然风光和乡土气息，是近乎所有美术生的必修课，按照普遍每年春、秋两季写生，每次7天的课时，每名人员综合消费每天200元计算，则1万名考生每年能产生2 800万元的消费额。而在艺术类院校和高校美术类专业院系，至少每届学生都会有2~3次采风、写生或考察。以此类推，使美术教育的写生课程与乡村经济建设相协同，能带来巨大的经济效益，达到美术教育对乡村经济发展的赋能。自2020年起，新冠疫情防控朝着常态化趋势发展，美术类学生的各种活动都主要集中在省内，打造一个属于省内美术教育写生的经济"内循环"，能实现美术教育赋能乡村经济文化建设。

从打赢脱贫攻坚战到乡村振兴，都离不开意识形态的教育和宣传，墙画是乡村宣传的最佳方式，图画的方式简洁明朗，能够提高政策的宣传力度、发扬民族文化和地域文化、美化环境。目前，省内乡村绝大多数的墙画都来自对口帮扶单位和上级单位的帮助，邀请外地专业绘画人员，不仅路途遥远、人奔波辛苦，而且成本较高，不利于频繁修改和长期建设。因此，在乡村挖掘当地民间画家、乡村画师，并培养一批乐于从事相关美术工作的人，有利于当地的文化建设和宣传工作，提高就业率。

三、面临的问题

（一）人才外流

根据第七次全国人口普查相关数据，东北三省10年间人口流失1 101万人，辽宁省也是流失人才最多的省份之一。在这样的背景下，大多数高校毕业生愿意选择到南方工作，或到一线大城市创业，不愿意扎根于乡村从事相关工作，难以下沉到乡村。因此，美术专业最具生机活

力的生力军很少愿意到乡村发展。

（二）缺少成功案例

利于文创产业发展的土壤往往存在一定的文化积淀，足量的消费人群也是文化产业生存的必要条件。目前，美术相关产业在辽宁省乡村近乎为空白，创业的成本、风险未知，一部分专业人士、企业对乡村美术类项目认识不够充分，乡村农民消费能力有限，鲜有愿意在此领域探索尝试的企业和个人。没有令人瞩目的、知名的品牌和相关项目。

（三）受新冠疫情影响

近几年新冠疫情肆虐，为阻断病毒降低传播概率，各地都采取了防疫措施。疫情间接影响了人们的出行和跨地流动，对于旅游业、文化产业生存发展而言是一个极其不利因素，人们日常的出行和线下活动频率相比于以往大量减少。

四、解决问题的方法及实施的主要步骤

（一）加强政策引导和调整资源配置

谋求美术类产业赋能乡村振兴快速发展，首要问题就是政府相关政策的引导，为项目的开展开辟道路。一是要以市、县、乡为单位，逐级、因地制宜地建立可行的实施方案，加大相关补助补贴，给予创业帮助，吸引美术类相关人才回流，从政策上吸引投资者和经营者。二是在乡村振兴结对帮扶的基础上，发挥各帮扶单位作用，尤其是美术类院校和高校美术类院系，发挥专业带头作用，在美术学、设计学、艺术学理论三大学科的应用和就业层面积极发挥积极建设作用。三是政府相关部门重视乡村民间画家、艺术工作者、相关企业，在县、乡级单位建立"美术驿站"，打造人才基地、创作基地、展览展示场所、交易场所"四位一体"的美术创意中心，使具有专业创造力的人聚集起来投入美术类产业中，将专业能力转化为经济发展动力。

（二）建立美术类产业试点

我国改革开放的成功经验就是在东南沿海地带画出的几个城市作为试点开始，逐步向其他城市推广。借鉴相关经验，在试点建设方面，一是试点应选择交通便捷、人口相对密集且毗邻大城市的乡镇、村，倚靠一定数量的消费人群，保障人才和资源的供应。二是试点应尽量选择有国家或省、市级政府政策扶持或重点建设的地区，能争取资金支持和其他政策优惠的有利条件，将乡村文创产业建设与"美丽乡村建设"相融合。三是试点应尽量配备有美术类院校或具有美术类专业院系的高校作为乡村振兴对口帮扶单位，为文创产业赋能增添技术力量和人才资源。此外，人文环境与自然环境也是建立试点的重要考虑，优先考虑具有地域特色、环境优美的地区。

从省内沈阳、大连、锦州、丹东等大城市和旅游城市周边乡村开始，结合地域文化、历史文脉，打造具有特色的美术类示范标杆产业，将成功经验向其他地区推广，实现"点—线—面"的发展。

（三）持续对外开放，加大宣传力度

辽宁被誉为"共和国长子""中国工业的摇篮"，具有深厚的工业文化底蕴和基础。但也要看到辽宁的不足，即营商环境与南方城市相比还有很大差距，缺乏发展活力和内生动力。人们的思想认识与工作生活习惯也受社会氛围的影响，对文创产业和美术类产业的相关知识、行情普及程度不足。这就需要政府的引导和大力宣传，让更多的人才和企业了解文创产业赋能乡村振兴的意义，提高美术类文创产业的内生动力。辽宁也要借助乡村振兴战略的势头，借助美术类产业发展文创事业，丰富第三产业，带动产业的结构变化，助力乡村振兴事业走向新跃升。

参 考 文 献

[1] 文化和旅游部等部门《关于推动文化产业赋能乡村振兴的意见》
[2] 陈本昌，张璇.经济开放、人口流动与区域经济非均衡发展——基于辽宁省经济增长率波动的分析.沈阳工业大学学报（哲学社会科学版），2021(5).

作者简介：

高翔，男，汉族，1989年生，辽宁沈阳人，现为鲁迅美术学院建筑艺术设计学院教师。

合作者简介：

张楚，女，1995年生，现工作于大连工业大学艺术与信息工程学院艺术设计系，从事产品设计和工业设计教学工作。主要研究方向为产品造型设计。

艺术类高校学生社团助力区域文化传播路径构建

张 瑜

（鲁迅美术学院人文学院）

摘 要：艺术类高校在艺术创新人才的培育、服务和提升社会文化品位，以及文化精神的提炼与传承等方面都发挥着重大作用。艺术类高校学生社团作为艺术类人才聚集地，承担着传承区域文化的使命和责任。本文通过对艺术类高校学生社团助力区域文化的优劣势分析，探讨以艺术类学生社团为介质的区域文化传播路径构建，旨在为新时代艺术类高校学生社团助力区域文化传播发展工作的开展提供思路。

关键词：艺术类高校；学生社团；区域文化

[科研项目：本文系2022年辽宁省高校党建研究项目重点课题《红色文化语境下艺术类高校基层党组织助力"艺术乡建"推进研究》（课题编号：2022GXDJ-ZD024）成果]

一、高校学生社团和区域文化

（一）学生社团的定义和特征

高校学生社团是由学生自愿组成的群众性文化、艺术、学术团体。其设有年级、学科的界限，由拥有共同兴趣爱好的学生团体组成，学生社团活动的开展是高校校园文化活动、学风建设、实习实践的重要部分之一，是高校开展第二课堂的重要抓手。尤其对于艺术类高校而言，学

生社团种类繁多,不论是思想理论类社团、学术科技类社团等理论类社团,还是创新创业类社团、志愿服务类社团等实践类社团,其社团成员都拥有扎实的艺术专业基础,能为开展艺术活动助力地区文化产业发展提供支持和保障。

(二)区域文化的定义和特征

区域文化是指"由于地理环境和自然条件不同,经过长期的历史过程,导致文化背景产生差异,从而形成了明显与地理位置有关的文化特征"。区域文化的最大特点就是其本身所具有的传统文化的发展倾向,从而也就产生了不同的区域文化特征。同时,区域的发展和文化产业的发展具有内在联系,地方艺术类高校也肩负着传播区域文化的重大使命。学生社团作为高校中最为活跃的群体,更要成为传承、传播、发展区域文化的主要力量源泉。

二、艺术类高校学生社团助力区域文化传播的优势

艺术类高校不仅肩负着培养应用型艺术人才的责任,也肩负着传承区域性文化的使命。艺术类高校学生自我意识强、思维方式活跃,对社团活动兴趣浓厚,参与各类学生社团的学生人数多。学生社团在学生群体中影响力强,对引领学生思想、组织学生参与活动起着积极引领作用,对助力区域性文化传播起着重要作用。

(一)组织管理优势和引领作用

艺术类学生社团是在高校党委、团委的领导下,由学生根据兴趣爱好自发形成的学生团体。在完成学业任务的基础上,学生社团为满足多元需求,结合学生的兴趣爱好和专业特色,组织开展各类学生社团活动,为丰富校园生活和提高自身综合素养搭建了平台。同时,学生社团在组织管理上采取学生自主管理的方式,社团成员对社团事务管理具有高度的自主性,学生对社团文化发展的积极性高,对参与社团活动的热

情较高，因此学生社团对学生的思想政治引领和文化引领起着积极的作用。

（二）学科优势和专业优势

艺术类高校在艺术创新人才的培养、服务和提升社会文化品位等方面发挥着重要作用，其培养的艺术类应用型人才不仅为所在地文化产业、地域文化等发展提供了人才保障，而且传播地域文化也是当前艺术类高校服务社会的重要表现之一。同时，艺术类高校把艺术人才培养作为根本任务，结合地域文化优势以及面向社会开展的教育成果，强化美育服务、传播艺术理念、引领大众审美的多项艺术品牌活动，全面提升艺术对社会的开放度和融入度，丰富了大众的艺术生活和精神文化生活，为地域文化精神建设和地域文化传播做出了应有的贡献。

（三）持续人才优势和服务社会优势

文化传播的主体是人，文化发展的载体也是人。艺术类高校学生社团作为高校中最活跃的团体，对地域文化传播和发展有着正向的能动作用。一方面，大学生具有较强的学习能力，易于接受和学习新的事物，对参与各类活动充满热情；另一方面，艺术类专业学生大学学习阶段，自主支配、自由发展的时间充足，易于形成创造性、开拓性思维，为地域文化传播发展提供新的机遇和发展。此外艺术类毕业生对选择在本地就业，可以主动搭建地域文化传播的校区平台，拓宽地域文化的发展渠道。

（四）地域文化优势

地域文化和艺术类地方高校存在内在联系。地域文化影响着高校培养人才目标的设定，丰富了高校人才培养的理念，为高校人才培养提供了丰富的教育资源。地域文化中的自然资源、人文资源、精神文明资源等为艺术类高校大学生艺术创作提供了丰富的素材，为学生社团开展各类活动提供了积极的引领，对学生社团践行艺术服务社会起着正向的引导作用。

三、艺术类高校学生社团助力区域文化传播存在的问题

（一）传播过程中艺术内容同质化问题

从文化传播的角度而言，不应该只停留在表面形式上的宣传和视觉、听觉等感官上的刺激，应该挖掘区域性文化背后的更多历史文化内涵、潜在的人文精神属性，以及注重精神内容的传递，而不只是停留在众多形式上的创新。艺术类高校社团，因其学校自身建设的专业特殊属性，缺少其他学科的综合性人才，学生社团的人员构成基本上都是由艺术学科构成，在进行文化传播的过程中，也都是从艺术角度出发，单一片面的结构方式无法创建全方面、多角度、多学科的区域文化传播的传播路径。例如，艺术类高校社团多从视觉方面以及文化创意产品、地域特色形象设计、绘画展览、大型公共建筑、设施等方面进行创作，内容同质化较为严重，缺乏创新的活力。

（二）建设过程中组织结构单一化问题

从艺术类高校学生社团的组织结构而言，社团类型的组织结构也较为单一，因此在进行区域文化传播过程中也有一定的局限性。艺术类高校学生社团是以艺术类专业特点为主，结合一些学生相关兴趣爱好的社团。例如，艺术策展社团、油画社团、版画社团、舞蹈社、戏剧社、摄影社等，还是局限于艺术学科的所属范围内。在区域文化传播的过程中，因其组织结构的单一化，在传播范围和影响力上，并不能取得和综合类大学学生社团一样的效果反馈。艺术类高校学生社团的相关资源也有限，不能给予学生社团一个从学生实践转化为项目结果的展示平台，再与其他院校学生社团进行区域文化传播成果对比时，无绝佳优势。

（三）实践过程中多元学科融合性问题

艺术类高校社团因其所属高校学科建设的专业特性，在传播过程中

易出现多元学科融合性的问题。综合类大学其下属学科有：哲学学科、经济学学科、法学学科、教育学学科、文学学科、历史学科、理学学科、工学学科、农学学科、医学学科、管理学学科、艺术学学科，具有完备、系统、多方面的学科建设。因此，综合类高校学生社团成员的构成具有多专业方面的人才，在区域性文化传播中可以从生活中的方方面面进行助力。例如，经济学科可以对区域内经济发展进行相关区域GDP分析，在经济发展模式方面给予可调控的建议。历史学科在进行文化历史溯源的过程中，结合地域特色文化发展道路，挖掘其更多的精神文化内涵，在现有物质成果的基础上赋予更多的时代精神内涵。艺术类高校正是由于其艺术学科的专业优势的特性，反而同时缺少多元学科融合的机会，所以其传播效果也大打折扣。

四、艺术类高校学生社团助力区域文化传播路径构建

地域文化的传播主体是人，而地方艺术类高校作为传承区域文化的重要载体，对地域文化的传播发展起着至关重要的作用。学生社团作为艺术类高校最为活跃的团体，应把握积极的价值导向，进一步加强社团管理规范化、制度化，充分挖掘区域优秀传统文化，活化学生社团活动，秉承艺术服务社会的宗旨，助力区域文化传播和发展，凸显艺术类高校学生社团的品牌价值。

（一）加强社团思想政治教育，确保社团可持续发展

艺术类高校学生社团要坚持立德树人的基本导向，团结和凝聚广大青年学生，按照自愿、自主、自发原则，善用网络技术和新媒体，开展主题鲜明、健康有益、丰富多彩的线上和线下课内外活动，繁荣校园文化，"培养青年学生的社会责任感、创新精神和实践能力，提升青年学生综合素质，促进青年学生学成长成才"。因此，学生社团要主动建立与高校所在地的联系，传承地域文化精神，发挥艺术专业优势，开展丰富多彩的社团活动，充分挖掘活动的思想政治教育功能，使教育效果真正地入脑入心。同时，艺术类高校学生社团要主动与所在地的社区、艺术场馆、

文化传播行业搭建沟通渠道，不断拓展学生社团的资源，致力于打造专业优势与地域文化优势相融合的互动式、沉浸式社团活动，调动青年学生参与社团活动的积极性，确保社团可持续发展。

（二）优化学生社团管理，加强学生社团协同共建

在高校党委、团委的领导下，艺术类高校学生社团要想可持续发展，还需进一步优化学生社团的管理体系和机制，根据社团特点、社员结构、外部条件等因素的变化不断完善社团的管理方式。2016年1月，团中央、教育部、全国学联联合印发了《高校学生社团管理暂行办法》，该办法指出，"进一步规范高校学生社团管理，深化高校学生社团的育人功能，积极促进高校学生社团的健康发展，具有十分重要的意义"。因此，艺术类高校学生社团要牢牢把握遵循和贯彻党的教育方针，坚持立德树人的根本导向，进一步加强和改进学生社团工作，设立完善的社团管理结构，配备社团指导老师和工作人员，在学生社团的成立、年审、注销、组织建设、活动管理、经费管理和工作保障等方面严格把关。同时，艺术类高校学生会要发挥枢纽型作用，主动构建与学生社团的合作交流，配合学院党委、团委，在指导老师的带领下，加强对学生社团的引导、服务和联系，致力于构建机制体制完善的艺术类高校学生社团的管理机制体制。

（三）丰富学生社团活动，深化社团活动文化内涵

学生社团的存在形式为在遵守高校相关规章制度的基础上开展形式多样、内容丰富的学生活动，以社团活动为载体，把中国优秀传统文化、红色文化等融入活动中，潜移默化地加强学生的思想政治素养。因此，要充分重视学生社团活动，合理规划学生社团活动形式，活化学生社团载体，构建社团活动系列化，发挥艺术专业社团成员专业性，渗入地域文化内涵，打造精品学生社团活动，凸显学生社团的品牌价值。要把艺术类高校所在地的文化内涵融入学生社团活动中，不断加强高校学生社团的影响力，向更广泛的群体展示艺术类专业学生的专业特色，推动以美育人、以文化人的美育理念。同时，学生社团要注重社团活动的互动

式体验，增加实践内容，不断拓宽空间载体。明确学生社团不仅仅要丰富高校的校园文化生活，更要带领社团成员"走出去"，通过党团建活动、志愿服务、实习实践、"三下乡"暑期社会实践等校外活动走进城市、走进社区、走进乡村……借助艺术展览、艺术汇演、绘制墙画等多种艺术活动，助力区域文化的传播发展。

参 考 文 献

[1] 胡敏，余晓燕，梁芷晴.高校学生社团文化建设的思考.大众文艺，2018（18）.
[2] 团中央教育部全国学联联合印发《高校学生社团管理暂行办法》，2016年1月.
[3] 韩煦.高校学生社团育人效能分析及其提升对策.思想理论教育，2021（1）.
[4] 刘向东，陈素红，赖勖忠.地方高校学生社团对地域文化传承发展的路径探索——以韩山师范学院潮风学社为例.张家口职业技术学院学报，2022（35）.
[5] 何江阳，张红萍，王留磊.地域文化融入高校美育建设途径探究——以南京市为例.大众文艺，2021（21）.
[6] 高勇.地域文化融入高校思想政治教育的路径.现代职业教育，2019（28）.

作者简介：

张瑜，女，1989年生，硕士研究生，鲁迅美术学院人文学院辅导员、讲师。主要研究方向：学生管理、思想政治教育以及党建。

博物馆融合型艺术教育模式建构研究

——以辽宁省博物馆为例

张 帅

（鲁迅美术学院人文学院）

摘 要：本文以辽宁省博物馆为调研对象，通过实地考察、采访，收集网上教育活动资料，梳理并探讨辽博线下教育活动展现的内容丰富、形式多样的优势与线上存在的质量与接受度问题，得出适合辽博甚至我国其他博物馆线上艺术教育活动的创新模式与发展建议。

关键词：博物馆教育；艺术教育；线上艺术教育；辽宁省博物馆；线上展览

全球新冠疫情的暴发加速了数字化活动的发展进程，博物馆线上教育作为数字文化教育的全新形式，借助互联网新媒介设计研发了多种线上教育活动，既为观众提供了馆藏资源线上查询服务，又利用碎片化时间为在线学习的观众提供了爱国主题与民众美育相结合的独特博物馆课程，在一定程度上弥补了观众无法到现场参观、学习的遗憾。

一、博物馆艺术教育的优势与问题成因

（一）博物馆艺术教育的优势

进入20世纪，各国逐渐意识到博物馆作为艺术教育实施场所的优势，开始大力研究推出有特色的交互展览。我国学者有关博物馆教育特点的学术理论已发表多篇。如1987年，王英概括了博物馆教育的特点，

"实物性、直观性、社会性、寓教于乐性等",指出这种文物标本的形象是人们"直观感性上来认识的条件",博物馆教育"不受出身、性别、职业、民族、文化程度等限制","博物馆的教育功能和娱乐功能是相互重叠的"。①1997年,刘卫华指出教育工作是博物馆发挥社会功能的中心环节,是人与物之间的桥梁和中介,教育内容以文物为主,通过多样性的教育手段向人民群众进行历史文化和爱国主义教育,具有思想性、科学性、艺术性,其教育对象具有广泛性、无序性、自发性、自由性。②

21世纪,欧美持续创新实践博物馆教育方式。2001年,在美国芝加哥福地博物馆举办的展览"埃及的克里奥·巴特拉:从历史到神话",不仅展出了克里奥·巴特拉的古希腊雕刻作品,还调集了与之有关的人物、事件的艺术作品,并开展了影片播放、系列讲座、家庭活动等教育活动。③2003年8月,一份全美的艺术教育项目调查显示,美国已有超过49%的美术馆开设了服务聋哑人、残疾人的特殊展览。④在卢浮宫,数十个"艺术车间"供给学生艺术教育的鲜活教材,老师可以参加三天至一周的免费艺术史培训。⑤德意志博物馆的科普类展馆成了德国学校教育和公众教育的重要课堂与阵地,美学和科学的探索在此融为一体。⑥

在我国艺术类博物馆占比小的情况下,藏品可以从历史人文的层面和艺术的双角度进行诠释和解读,成为开展艺术教育、文博教育探索的一个新方向。马晓辉着重总结博物馆开展青少年艺术教育的优势,提出"艺术教育是一个潜移默化的过程"⑦。杨应时认为,美术馆公共教育具有不可替代性——基于实物、情境开放、形式多样、受众丰富、资源整合,数字化公共教育服务的开展更显美术馆自身的特色优势。⑧

综上,现代博物馆无论从教育场地、教育内容、教育对象等都占有不可代替的优势,尤其是在艺术教育方面,如何利用好博物馆的教育优

① 王英:《论博物馆教育》,《东南文化》1987年第3期。
② 刘卫华:《博物馆教育的特点初探》,《文物春秋》1997年第3期。
③ 李清泉、林樱:《美国的艺术博物馆》,《艺术市场》2003年第4期。
④ 张小鹭:《现代美术馆教育与经营》,西南师范大学出版社,2009,第125页。
⑤ 王婷:《美术馆,何时能成艺术教育大课堂?》,《美术》2008年第4期。
⑥ 范寅良:《德意志博物馆:百年积淀中的展示文化》,《装饰》2017年第6期。
⑦ 马晓辉:《浅谈面向青少年的博物馆艺术教育》,载《传承与创新——地方性博物馆变革与发展学术研讨会文集》,南京出版社,2018,第165-170页。
⑧ 杨应时:《"后疫情":我国美术馆公共教育的数字化走向》,《美术》2020年第6期。

势进行艺术教育是学者们不断研究的课题。

（二）博物馆艺术教育的不足

博物馆教育也存在相当的问题。例如，刘卫华提出博物馆教育工作的复杂性"分众问题"，需要确定讲解内容、方式、深浅程度，使观众能更好地认识展品与接受教育，并需要观众们积极主动地参加，发挥主观能动性[1]；卢红月提出了"客观问题"——学校与传统实体博物馆合作的客观不利因素，如博物馆开放时间与学校课时安排的冲突、展览空间的大小、展览规划设计教育活动内容单一、学校的参观经费与路途遥远等问题[2]；宋继敏提出儿童博物馆、儿童探索馆少，对教育对象研究不足，博物馆教育缺乏互动，馆内图书资源不对外开放，漠视文化艺术的传承，平日博物馆开放时间与学校、家庭教育时间不相配等问题[3]；姚香勤提出"博物馆分布问题"——中国博物馆地区分布不均衡，农村地区属于"空白"，没有文博教育的基础氛围，博物馆缺少下农村的主动性，农村地区缺乏甚至遗忘了博物馆情结[4]；艾里·哈里琳（A Häyrinen）在《开放追溯数字遗产：数字替代品,博物馆及开放互联网时代的信息管理》中提问，博物馆是真正地想要成为开放的数字文化资源，还是在强调其权威性和对作品的完全掌控[5]；张子康提出美术馆数字化保存藏品档案，需要新的与公众互动的方式[6]；胡高伟按照地理位置整理归纳总结了西方国家与我国的博物馆分类，1988年之前，我国博物馆分为专门性、纪念性、综合性三大类，之后，我国按藏品性质将博物馆划分为艺术、历史、科技和综合四大类，我国的艺术类博物馆占比较小[7]；沈辰指出对于传统观众来说，线上展览没有吸引力，不能只是复制实景或对线下展览的二次元复制，

[1] 刘卫华：《博物馆教育的特点初探》，《文物春秋》1997年第3期。
[2] 卢红月：《学校美术教育与博物馆教育合作的研究》，华南师范大学，2005年硕士学位论文。
[3] 宋继敏：《现代科技条件下我国博物馆的教育》，南京师范大学，2008年硕士学位论文。
[4] 姚香勤：《农村博物馆教育的现状及对策》，《新乡学院学报（社会科学版）》2010年第2期。
[5] A Häyrinen, *Open sourcing digital heritage: digital surrogates, museums and knowledge management in the age of open networks*, University of Jyväskylä, 2012.
[6] 张子康，罗怡：《艺术博物馆理论与实务》，文化艺术出版社，2017，第395页。
[7] 胡高伟：《博物馆分类与专业科技博物馆》，《中国文物报》2019年第11期。

应成为线下展览中不可缺少的有机环节,打造立体化的博物馆体验。[①]

综上,学者们总结了博物馆教育在不同的发展时期有着阶段性的问题。我国艺术类博物馆占比较小,部分博物馆教育部不重视博物馆的教育职能或不重视儿童艺术教育,或是有借鉴国外经验所设计的艺术教育项目却无用武之地等情况。传统的教育理念束缚了博物馆教育部的手脚,教育内容限制了博物馆艺术教育功能,博物馆艺术教育活动形式有待创新,尤其是线上艺术教育活动。

(三)辽宁省博物馆艺术教育活动的反思

辽宁省博物馆(以下简称辽博)艺术教育研究从传统的单向教育传播转为互动式艺术教育,在受众分析方面是大下苦工的。辽博大厅常年设有观众问卷调查台(见图1),并与学者们多次合作设计观众调查活动,来统计、研究观众的需求。全球数字化节奏在疫情暴发的催促下加快,辽博正面临线下教育活动受阻的境况,展览实施、讲解活动、教育活动(分为:馆校合作、青少年活动、社教活动、讲座与学术研讨会和流动博物馆五种形式)、志愿者活动、印刷品出版物、文创研发等传统模式已不能满足博物馆的传播需求,现有活动也不能与无法进馆的观众结成传播关系。

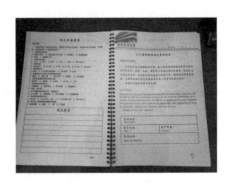

图1 辽博观众问卷调查台

毫无疑问,全球数字化活动的需求增加是未来的发展趋势,疫情意外地"催促"了这一进程。辽博积极面对,通过传统大众传播方式和网

① 沈辰:《新冠疫情下的博物馆:困境与对策》,《东南文化》2021年第2期。

络传播方式加强线上艺术教育。2018 年，辽博三件"镇馆之宝"曾亮相央视 CCTV-3《国家宝藏》。疫情来袭后，花树状金步摇亮相 CCTV-9《如果国宝会说话》。2020 年 6 月，辽博联合辽宁经济广播《文化之旅》栏目推出系列节目"电波通辽博"等。

在网络方面，辽博官网通过数字化藏品、VR 数字展和学术研究的"讲座论坛""出版刊物""文物保护"三部分提供数字化教育资源。官方微信和微博推出了"你问·我答""线上趣味答题""高中课本中的文物""闻识博古云游辽博""辽博在线""辽博日历""你听·我讲"，以及大家熟知的"博物洽闻""中华传统文化""节日嘉年华"系列线上研学等课程。辽博与多个 App 合作，推出了"在家云游博物馆""辽博的国宝密码——又见大唐展文物精品导读""文物系荆楚·祝福颂祖国""宝藏四方""新中国第一座博物馆·跨越 28 万年辽宁文化""走近唐宋八大家"等线上活动。此外，辽博还组织拍摄了《文人少年派》和《我和我的故事》两部微电影。

从 2019 年到 2021 年的辽博公共教育活动统计数据可以看出[①]，辽博在疫情缓解时期通过努力提高公共教育的活动频次，增加教育服务观众的数量，发挥文化影响力。综合性博物馆应考虑更具针对性和实用性的智慧化传播模式，新时代博物馆传播模式的创新势在必行。[②]但辽博艺术教育仍存在一些问题。

1. 地理位置偏僻

辽博调查报告显示，观众从家到博物馆的时间大多需要 1—2 小时甚至以上，单个展览的顺路观展人数不足 3%[③]，周边设施不完善。

2. 宣传效果平平

辽博调研报告中指出"'口碑'是辽博展览的重要宣传途径"[④]。在"人

① 2019 年，辽博开展公共教育活动场次 537 场，2020 年 520 场，2021 年 727 场，教育活动内容涉及道德教育、爱国主义教育、学生校外教育、艺术教育、学术科研、终生教育、文旅休闲等。
② 潘君、冯娟：《移动互联时代博物馆智慧化传播研究综述》，《东南传播》2017 年第 1 期。
③ 康宁、盛宸霏：《辽宁省博物馆"又见大唐"展览观众满意度问卷调查报告》，《辽宁省博物馆馆刊》2019 年第 1 期。
④ 张莹：《以调查为"媒"，以观众为"镜"——"英国美术 300 年展"观众调查报告》，《辽宁省博物馆馆刊》2014 年第 1 期。

人生产信息、传播无处不在"的后大众传播时代①，观众如何及时获得活动通知、场地大小和场次安排？"辽博"如何限制参与人数？如何引导更多观众养成博物馆学习习惯？

3. 观众需求不一

无论展览、官网设计、活动开发多么面面俱到，博物馆艺术教育终会面临分众需求问题。

4. 线上馆校合作"质量"问题

从馆校活动的内容与形式上看，"馆"的资源提供了很多，如何引导"校"的资源合作研发适合青少年的系列课程？

二、辽宁省博物馆艺术教育创新实践方式

《"互联网+中华文明"三年行动计划》明确提出，"把互联网的创新成果与中华传统文化的传承、创新与发展深度融合"②，获得国内外认同与多个奖项的"口碑"好的展览仅凭几行文字是无法从仪式感、审美、知识等方面进行有效传达的。在现有条件下，可以考虑辽博线下引导观众进馆观展和培养学习兴趣的形式和线上通过网络吸引观众的形式。

（一）有效传播方式

菲利普·科特勒（Philip Kotler）在其1980年出版的《艺术行销》前言中提出要做行销挑战"参与激励""观众发展""会员发展"，促成艺术与"适当的"观众发生联系的三个基本点中第一条就是"信息可得性"③。辽博艺术教育的对象不仅是进入展厅看展和参与活动的现场观众，还包括在电视机前观看和使用移动设备观看的观众，以及待引导的潜在观众。选择预算内的媒体广告可以引导观众做出假日选择。

① 隋岩、曹飞：《论群体传播时代的莅临》，《北京大学学报》（哲学社会科学版）2012年第5期。

② 五部门关于印发《"互联网+中华文明"三年行动计划》的通知，（2016-12-06）[2021-11-01]，http://www.gov.cn/xinwen/2016-12/06/content_5143875.htm。

③ 余丁：《艺术管理学概论》，高等教育出版社，2008，第138-139页。

此外，为了提高观众的"信息可得性"和持续关注度，官网、微信、微博等不仅要预热活动，与观众互动炒热气氛，打造期待展览展出的氛围，还应定期整理推送线上课程目录与链接，方便没能到场的观众查找和在线学习，养成关注博物馆艺术教育课程和自主学习的习惯。

无论哪种媒介都有其优势与劣势，通过媒介规划进行组织运用，使信息传播达到最好的效果，定期对一个阶段活动的传播效果进行总结并制定下一阶段的媒体目标、设计媒体战略，细化受众，做好分众调研[1]。

（二）满足"分众需求"

专业与受教育程度、年龄、兴趣爱好等都是造成艺术教育活动需求差异的重要因素，有必要开展分众式教育。年龄的分众可概括为青少年与成年人两类，还可根据少数群体的特性划分，如幼儿、盲人、老年群体等，艺术教育的设计应满足多元的大众文化需求。辽博线下活动的"分众需求"定位明确，线上艺术教育可以满足不同年龄、不同受教育程度、不同课程需求的观众自主学习，为没有时间到博物馆、距离博物馆较远参观频次受限、本地没有博物馆的观众们提供线上学习资源。

1. 按受教育程度

针对不同观众的受教育程度可在官网的大众板块基础上增加专业学术板块，也可与多家博物馆联盟合作推出专业板块或开发 App 软件供用户进行深度研究，如法国巴黎博物馆联盟（见图 2）就是集合了巴黎的 14 家博物馆展示了超过 30 万件的馆藏文物的高清图像[2]。

2. 按年龄结构

官网可在现有的大众资源板块添加吸引青少年兴趣的设计板块，如纽约大都会艺术博物馆专为 7~12 岁的孩子们设计的 Met Kids 教育活动项目[3]（见图 3）。

[1] 曹义强：《艺术管理概论》，中国美术学院出版社，2007，第 116-117 页。
[2] 法国巴黎博物馆联盟官网，https://www.parismuseescollections.paris.fr/en。
[3] 大都会官网 metkids 项目，https://www.metmuseum.org/art/online-features/metkids/。

图 2　法国巴黎博物馆联盟网页

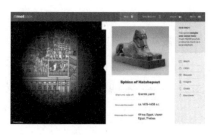

图 3　纽约大都会 met Kids 网页

① 视觉方面：Met Kids 教育活动项目以颜色区分板块，互动地图是红色底，展品搜索是橙色底，影像专栏是蓝色底。

② 风格方面：互动地图采用手绘风格，画风可爱，展示了大都会博物馆馆藏全景图，通过点击单个藏品上的黄色和红色圆点了解文物。

③ 数字化资源：以狮身人面像为例（见图4）。红点打开后，可以看到文物照片、名称——哈特谢普苏特狮身人面像（Sphinx of Hatshepsut）、身份介绍、右上角黄色的方块注解，右下分6个目录详细介绍。身份介绍包括材质、年代、产地、展出位置、拓展资料信息。

图4 展品身份介绍

④ 教育内容与形式：右下的6个目录分为看、听、发现、想象、创造、拓展资料（点开后会弹出新的网页，有11种语言可选择，附带英文声频）。"看""听""探索"在介绍文物的同时，还展示了孩子们受此教育项目启发创作的作品视频，有画、小手工等。"想象"是设置问题引导青少年去思考，如狮身人面像是6个为一组，守卫在哈特谢普苏特神庙外。穿过时，你会有什么感受？"创作"是研究并摆出狮身人面像的姿势，表演出你认为的她的下一步动作。"更多内容"是一份《想想埃及美术馆里的狮身人面像吧》PDF格式的家庭指南（见图5）。

图5 《想想埃及美术馆里的狮身人面像吧》家庭指南

⑤ 搜索方式：展品搜索页面（见图6）是橙色的时间飞船，根据时间、地理位置和目标分类，勾选后"开始旅行"就可以看到相应的展品，如公元前8000—前2000年就仅有8件展品，每件展品点进去的介绍流程

是与哈特谢普苏特狮身人面像同样的。

图 6　met Kids 的大都会展品搜索页面

3. 按文创需求

2016 年，国务院办公厅发布《关于推动文化文物单位文化创意产品开发的若干意见》①，2021 年发布《关于进一步推动文化文物单位文化创意产品开发的若干措施》，指出要"深入发掘文化文物单位馆藏文化资源，推动文化创意产品开发，对弘扬中华优秀传统文化，传承中华文明，推进经济社会协调发展，具有重要意义"②。目前，我国部分博物馆文创发展只是将传统媒体的内容放到网络平台，没有充分利用新媒体的参与感和移动化场景特点进行内容设计，从而导致针对性不强。③

（1）线下文创运营活动

对比研究国内博物馆文创运营案例，如"唐妞"IP、"数字敦煌"、三星堆考古盲盒、故宫的饱格格、故宫猫盲盒、USB 书等。

（2）线上文创运营活动

在新媒体时代，无论是实体文创产品、课程产品，还是数字文化创意产品，想取得较大发展，从定位、研发到营销需利用好新媒体技术，从线上艺术教育课程系列到高科技的 VR、AR、数字收藏品，满足观众对不同文创产品的需求。

①　国务院办公厅转发《关于推动文化文物单位文化创意产品开发的若干意见》,（2016.5.16）[2021-11-01]http://www.gov.cn/xinwen/2016-05/16/content_5073762.htm。

②　关于印发《关于进一步推动文化文物单位文化创意产品开发的若干措施》的通知，（2021-08-31）[2021-11-01]http://www.gov.cn/zhengce/zhengceku/2021/08/31/content_5634552.htm。

③　杨梦玫:《新媒体视野下敦煌文创产品的开发与传播》,《甘肃高师学报》2020 年第 25 卷第 6 期。

比如,"云"展览。目前辽博的VR展是先用VR相机拍摄素材(见图7),再用720VR工具生成。将线下实体展览搬运至线上,也就是需要先有线下展览才能有线上的VR展,展出的文物只有图片、文字介绍。可参考其他数字博物馆,增加文物3D扫描呈现或是将官网的多媒体展示区中的视频关联到文物下方,通过3D翻转查看文物或是看视频,从而对文物加深了解,提升"云"观展质量。

图7 《龙城春秋》展时拍的VR图片

(三)馆校合作"上线"

1."质"需提升

参考国内部分博物馆官网、微信公众号等可知,博物馆与学校的合作形式是"进校"和"进馆"两种。博物馆根据馆藏或展览衍生出教育课程,走进合作学校将课程输出给学生们,或是学校带学生们进入博物馆,与博物馆社教部老师一起以文物、展览等作为教育主题,而这两种活动形式在官方线上的呈现大多是活动报道。辽博的"博游季"和"研学"两种形式中有些活动和课程是可以转化为线上形式开展的,如"博物洽闻""中华传统文化""节日嘉年华"三个系列线上研学课程,是将线下活动的老师讲解和操作部分录制后搬到了线上教学。部分线下教育活动如微电影拍摄,既是线下教育活动,也是线上教育形式的一种,参与演出的学员们在拍摄、演绎角色时,交互式理解爱国主义教育内容的形式,使感受与记忆也更为深刻。如何利用新媒体的参与感和移动化场景特点进行内容设计,形成优质的线上课程服务更多在线学生?

首先,辽博现有的课程需设置方便查询的回放目录,引导观众养成在线学习的习惯。期待官方升级后解决这个问题。

其次，辽博大部分线上艺术教育活动是单项输出，对比学员的高参与度和观众的参与度，加上合作的媒体平台较多，不利于培养观众黏度。可以在官网或是依托成熟的媒体平台设计交互式课程，形成课程体系，在同一时段、多个教育板块中，给观众精准的学习目标，且可以多人异域同时参与，无须顾忌场地设置人数上限。例如，故宫博物院2021年暑假推出的宣教文物科普项目《故宫里的文物与自然》。老师们在线上采用课程讲述、教具展示、实验演示、影像播放、互动问答等多种方式进行知识传播。观众参与提问，老师在解答的同时进行科普互动，不再是单项输出，增进了观众的参与感，同时也加深了观众对课程内容的理解。

最后，如何引导观众养成博物馆学习习惯？将交互式的线下艺术教育活动设计为吸引观众的线上教育课程是未来辽博甚至我国博物馆所需要探索的。交互的参与对象分为师生交互、生生交互、匿名者之间交互以及人机交互，实时性又可分为点对点的实时交流、点对点的异步交流、多对多的实时交流、多对多的异步交流。利用国内外学者的教育心理和行为科学等研究成果，从理念和技术上研究网络教育，可作为博物馆线上艺术教育课程设计的参考[1]，还可以参考国内外虚拟博物馆或博物馆数字化课程，将展览融合绘画、音乐等元素为一体的艺术教育活动形式也是可以参考做线上课程的[2]。

2. "量"需合作

通过辽博线上馆校合作的资料可以看出，大部分馆校合作活动中，"馆"的课程与资源提供了很多，"校"处于配合状态。如何引导"校"进行资源提供，引导学校美育老师主动参与馆校合作的课程设计，开发出方便青少年甚至全国的家庭在家学习的线上艺术教育课程？孩子们喜欢的、需要的是什么样的馆校合作课程？国内博物馆的馆藏不同，有的独具地域特色，如何合理开发？一些博物馆开设的寒暑假假期线上直播课程，之后怎么能学到？是转变为线上课程或者是线上付费课程，还是过期不候？如何有效整合当前博物馆与学校、社会多方资源来补充馆校合作课程不足？不妨从以下三个案例研究出发，设置艺术教育活动。

[1] 彭文辉：《网络学习行为分析及建模》，科学出版社，2013。
[2] 马晓辉：《浅谈面向青少年的博物馆艺术教育》，载《传承与创新——地方性博物馆变革与发展学术研讨会文集》，南京出版社，2018，第165-170页。

（1）多人参赛

清华大学艺术博物馆引导"校"资源参与"镜像艺博"中小学美育项目[1]，以比赛形式参与研发博物馆艺术教育课程[2]，获奖课例完善转化制作成适合于中小学的沉浸式课堂的多媒体美育课程资源，积累线下线上博物馆教育经验和成果，未来推向其他地区，特别是缺乏博物馆分布的偏远地区、乡村地区，推动博物馆艺术教育事业的创新发展，提升我国学生人文与审美素养[3]。

（2）多馆合作

南京博物院的"大运河文化·博物馆课程"种子教师培训与交流活动，联合了教育专家和大运河沿线 33 家博物馆共同打造了国内首批定位于中小学馆校合作的大运河文化读本《大运河的故事》，满足中小学生的知识需求，激发对中国优秀传统文化，尤其是"大运河沿线历史文化、地理环境、古今科技的浓厚兴趣，激励其主动学习，解决问题，热爱家乡"[4]。

（3）多校共选

国家智慧教育公共服务平台上线，子平台"国家高等教育智慧教育平台"从 1 800 所高校的 5 万多门课程中首批精选上线 2 万门课程，"包含了林毅夫、张文宏、樊锦诗等众多名师大家、院士学者的优质课程"[5]。选课时可按"课程""学科专业""高校""平台""专题""慕课西部行"分类查询 13 个学科 92 个专业类课程，满足"分众需求"。

大数据时代，在 App 或数字平台查找学术文献或购买商品立刻获得同类资源参考或营销推荐，基于用户行为建模算法研究的技术可尝试应用于博物馆"云"资源、艺术教育活动等方面。当然，解决网络版权问题是完成全球艺术资源与艺术遗产"云"共享，突破单个数字平台边界共建人类"文物"数字化联网的基本条件之一。就"元宇宙"理念争论

[1] 清华大学艺术博物馆微信公众账号，2021 年 11 月 21 日。
[2] 清华大学艺术博物馆微信公众账号：《清华大学艺术博物馆—海淀区教育科学研究院"博物馆中小学美育课程创新奖"复赛通知》，2022 年 1 月 12 日。
[3] 清华大学艺术博物馆微信公众账号：《镜像艺博——博物馆中小学美育课程创新奖揭晓》，2022 年 3 月 3 日。
[4] 南京博物馆官网：《南京博物院推出专为中小学生"量身定制"的大运河文化读本》，(2021-03-05) [2021-11-01]，http://www.njmuseum.com/en/newsDetails?id=356038。
[5] 新华社新媒体：《国家智慧教育公共服务平台能干啥？》，(2022-03-29) [2022-03-31]，https://baijiahao.baidu.com/s?id=1728638477566723172&wfr=spider&for=pc。

至今，博物馆高科技数字化全球联动还是值得期待的。

三、结　　论

　　艺术具有认识、教育、审美三大社会功能。艺术教育是美育的核心，博物馆是实施美育的重要途径，既能补充学校教育，又能引导成人教育与终身教育，提高公共教育质量，提升大众文化生活质量，更好地服务社会。为构建全社会的文化服务体系，以文化强国为基石，对我国文化事业的组成部分发挥并完善公共文化体系和保障人民群众精神文化需求起到重要作用。

　　目前，我国正处于大力发展公益性质的艺术文化活动阶段，艺术事业部门包括博物馆、美术馆、少年宫、老年大学、艺术团体或机构等具有文化服务职能，是我国实施社会性艺术服务的重要机构部门，为保障我国大众的文化利益、保持文化艺术可持续发展、提升社会文化层次服务。当然，以市场为主要导向之一的社会艺术培训机构也可以对公益性的艺术教育机构起到补充作用，也是构成文化产业的重要环节之一。线上教育不受限于场地、人数、地域，是缓和疫情封锁与地域教育差别的有效途径，博物馆教育应有效利用线上教育优势，增加单场艺术教育活动的受众人数与可持续度，引导那些受地域限制或因疫情原因不能到场的观众积极参与线上教育活动，养成关注线上线下博物馆活动的好习惯，不再局限于现有的 VR 展和单个文物视频。

　　通过对辽博艺术教育活动的研究得出结论，即线下教育活动的内容与形式丰富多样，而线上教育活动以及营销策略还有发展和提升空间。2021 年 4 月，辽博和手语老师通力合作将"博游季"课程"穿越到清朝"带进沈阳市皇姑区聋人学校，引导学生们了解清朝文化，这一活动让人印象深刻。辽博线上艺术教育活动也增加了手语老师与主讲老师同框讲解知识。然而，线下活动不能全都直接搬到线上，如辽博依托馆藏文物与地方历史文化资源研发策划的适合不同年龄学生的线下教育课程可以录制为线上课程，而线下的手工体验课需要有辽博的材料包作为上课辅助材料，线上学生们即使能看得懂制作过程，没有材料包还是无法完成

实践体验。线上艺术教育还需被不断完善和发展,如线上教育质量的保证,如何通过增加线上教育的仪式感提高接受度,这些问题都需要我们在实践中进一步的探索与发现。

参 考 文 献

[1] 王英.论博物馆教育.东南文化,1987(3).
[2] 刘卫华.博物馆教育的特点初探.文物春秋,1997(3).
[3] 李清泉,林樱.美国的艺术博物馆.艺术市场,2003(4).
[4] 张小鹭.现代美术馆教育与经营.重庆:西南师范大学出版社,2009:125.
[5] 王婷.美术馆,何时能成艺术教育大课堂?.美术,2008(4).
[6] 范寅良.德意志博物馆:百年积淀中的展示文化.装饰,2017(6).
[7] 马晓辉.浅谈面向青少年的博物馆艺术教育.传承与创新——地方性博物馆变革与发展学术研讨会文集,南京:南京出版社,2018:165-170.
[8] 杨应时."后疫情":我国美术馆公共教育的数字化走向.美术,2020(6).
[9] 卢红月.学校美术教育与博物馆教育合作的研究,华南师范大学,2005年硕士学位论文.
[10] 宋继敏.现代科技条件下我国博物馆的教育.南京:南京师范大学,2008年硕士学位论文.
[11] 姚香勤.农村博物馆教育的现状及对策.新乡学院学报(社会科学版),2010(2).
[12] A Häyrinen, *Open sourcing digital heritage: digital surrogates, museums and knowledge management in the age of open networks*, University of Jyväskylä, 2012.
[13] 张子康,罗怡.艺术博物馆理论与实务.北京:文化艺术出版社,2017:395.
[14] 胡高伟.博物馆分类与专业科技博物馆.中国文物报,2019(11).
[15] 沈辰.新冠疫情下的博物馆:困境与对策.东南文化,2021(2).
[16] 2019年,辽博开展公共教育活动场次537场,2020年520场,2021年727场,教育活动内容涉及道德教育、爱国主义教育、学生校外教育、艺术教育、学术科研、终生教育、文旅休闲等。
[17] 潘君,冯娟.移动互联时代博物馆智慧化传播研究综述.东南传播,2017(1).
[18] 康宁,盛宸霏.辽宁省博物馆"又见大唐"展览观众满意度问卷调查报告.辽宁省博物馆馆刊,2019(1).
[19] 张莹.以调查为"媒",以观众为"镜"——"英国美术300年展"观众调查报告.辽宁省博物馆馆刊,2014(1).
[20] 隋岩,曹飞.论群体传播时代的莅临.北京大学学报(哲学社会科学版),2012(5).
[21] 五部门关于印发《"互联网+中华文明"三年行动计划》的通知.(2016-12-06)[2021-11-01]. http://www.gov.cn/xinwen/2016-12/06/content_5143875.htm.

[22] 余丁. 艺术管理学概论. 北京：高等教育出版社，2008：138-139.
[23] 曹义强. 艺术管理概论. 浙江：中国美术学院出版社，2007：116-117.
[24] 法国巴黎博物馆联盟官网，https://www.parismuseescollections.paris.fr/en.
[25] 大都会官网 metkids 项目，https://www.metmuseum.org/art/online-features/metkids/.
[26] 国务院办公厅转发《关于推动文化文物单位文化创意产品开发的若干意见》.（2016-05-16）[2021-11-01]. http://www.gov.cn/xinwen/2016-05/16/content_5073762.htm.
[27] 关于印发《关于进一步推动文化文物单位文化创意产品开发的若干措施》的通知.（2021-08-31）[2021-11-01]. http://www.gov.cn/zhengce/zhengceku/2021-08/31/content_5634552.htm.
[28] 杨梦玫. 新媒体视野下敦煌文创产品的开发与传播. 甘肃高师学报，2020，25（6）.
[29] 彭文辉. 网络学习行为分析及建模. 北京：科学出版社，2013.
[30] 马晓辉. 浅谈面向青少年的博物馆艺术教育. 传承与创新——地方性博物馆变革与发展学术研讨会文集. 南京：南京出版社，2018：165-170.
[31] 清华大学艺术博物馆微信公众号，2021 年 11 月 21 日.
[32] 清华大学艺术博物馆微信公众号. 清华大学艺术博物馆—海淀区教育科学研究院"博物馆中小学美育课程创新奖"复赛通知，2022 年 1 月 12 日.
[33] 清华大学艺术博物馆微信公众号. 镜像艺博——博物馆中小学美育课程创新奖揭晓，2022 年 3 月 3 日.
[34] 南京博物院推出专为中小学生"量身定制"的大运河文化读本 [EB/OL].（2021-03-05）[2021-11-01]. http://www.njmuseum.com/en/newsDetails?id=356038.
[35] 国家智慧教育公共服务平台能干啥？[EB/OL].（2022-03-29）[2022-03-31]. https://baijiahao.baidu.com/s?id=1728638477566723172&wfr=spider&for=pc.

作者简介：

张帅，女，汉族，1981 年生，辽宁沈阳人，鲁迅美术学院人文学院硕士研究生，师从鲁迅美术学院李林教授。主要研究方向为艺术市场与管理。